伍榮仲———

著

粵劇的興起

The Rise of
Cantonese Opera

二次大戰前
省港與海外舞台

中 華 書 局

余少華　序

　　有關粵劇的出版近年風起雲湧，國內及本港的專論不少，其中於音樂的討論較多，教本更不勝枚舉。但以歷史角度撰寫的粵劇專著並不多，美國德州大學聖安東尼奧分校歷史系教授伍榮仲博士的《粵劇的興起：二次大戰前省港與海外舞台》便是一本粵劇的社會文化史，主要論述粵劇自晚清到二十世紀三十年代早期的一段歷史，深入探討其從演化到成形，書中亦涉及幾位活躍至五十年代、在粵劇行內舉足輕重的人物。

　　粵劇研究並非我的本業。在這方面的學術，我是一個後來者，其有關論述是我音樂研究以外的新天地。但《粵劇的興起》一書卻令我倍感親切。在年輕的歲月裏，清代滿蒙音樂是我學術的初階，對運用清代官方文獻，如歷朝的《實錄》、《起居注》、《會典》、《三通》（以至《十通》）與《禮部則例》等資料曾有過一些粗淺的經驗；而榮仲兄於此書所運用的材料又是另一個世界，但其手法於我仍有所共鳴，頗有他鄉遇故人的感覺。我當年的關注，是頗為狹窄的音樂視覺，而榮仲兄廣闊的歷史視野，確實讓我眼界大開。於音樂研究者而言，要了解某種音樂，當然要到該音樂的發源地追本溯源，於中國各地的音樂亦然。榮仲兄這本書對我最大的啟發是，音樂的發源地固然重要，但不要以為其外圍及所到之處的資料無甚建樹或不重要。此書為粵劇研究帶出一個較新的視覺（其實歷史學家在其他課題早已往這方向發展了），跳出了以華南或廣州／香港為中心的框框。若非發掘到北美華埠大量有關粵劇的資料，局內人仍會漠視海外、自困於「中心」的圈圈，絕不會得出粵劇早已發展成為一個跨越國際網絡的觀察。

　　此書原英文版為 *The Rise of Cantonese Opera*（中譯：《粵劇

的興起》），2015 年分別由伊利諾大學出版社（Urban-Champaign: University of Illinois Press）與香港大學出版社（Hong Kong University Press）出版。令我更欣慰的是其中文版並不假手於人，由作者親自操刀，這是近年不多的例子，可見榮仲兄的文化自信與修為。從故紙堆翻出來的舊物廢紙，到了歷史學家伍榮仲的手上便脫胎換骨地有了生命，他就能以宏觀的歷史視角勾劃出其背後的政治、文化、經濟、商業及社會狀況。以下為個人幾點較表面的觀察，先拋磚引玉，讀者自不會錯過全書精彩的論述：

　　過去的粵劇論著，多以演員、戲班、粵劇的音樂與劇目為重心。榮仲兄此書則着重研究粵劇行業中的運作，從業員之間、其與戲院老闆及政府的互動。自帝制到民國時期的中國，及至殖民地港英政府，粵劇業界在不斷改變的社會文化環境中，面對過種種起伏與困難，並作出了多方面的自我調節與適應。《粵劇的興起》書中引用的海量資料包括碑記、報章、雜誌、廣告、日記、旅者筆記、戲班演員入行的師約、各種相關的業務合同、戲班及戲院的收支賬簿，亦有西方及東南亞各地的歷史檔案及口述資料，更涵蓋外國的海關入境資料、唐人街的華洋檔案等，可謂巨細無遺。在這些仍活着或已成故紙堆的資訊汪洋中，榮仲兄勾劃了當年一幕幕活靈活現的粵劇活動，與其背後的商業運作及相關的社會歷史背景。這些歷史建構與重構，則建基於嚴謹的史學方法，具體而踏實。

　　該書以二十世紀上半葉的著名小武桂名揚（1909 — 1958）在舞台上手持題有「四海名揚」錦旗的照片為封面。桂名揚於三十至五十年代是炙手可熱的小武，其演藝活動遍及廣州、深圳、香港、南洋（新加坡、馬來西亞）以至溫哥華等地。作者以桂名揚的經歷總結全書，蓋因桂的演藝生涯橫跨南中國、南洋，並遠至加拿大，同時見證了粵劇早年的興衰。除了照片的珍貴歷史價值外，作者以桂名揚為封

面亦別有深意。相信榮仲兄旨在以桂氏的生平對照並概括該段粵劇歷史，亦是《粵劇的興起》一書的主要論點：粵劇的市場及活動範圍，於二十世紀上半葉已走出了華南，從廣州與香港飛越了太平洋，遠及東南亞，以至美、加、澳，早已是一個遍及全球華人角落的跨國共同體。

也許今天業界及粵劇觀眾未能一下子認出照片中的桂名揚。行內資深的前輩與戲迷或能道出其名，但一般人對桂名揚其人所知不多。然桂名揚在粵劇界絕非泛泛之輩，而是大有來頭的老倌。對香港的戲迷而言，若說任姐（任劍輝）當年成名之際曾被譽為「女版桂名揚」，相信會對桂氏當年在粵劇界的地位有一個較具體的認知。

本書分三部分：第一部分為「廣東大戲之形成」；第二部分為「庶民劇場與國家」；第三部分則為「地方戲曲、跨國舞台」。全書共八章，另有引言、結論及參考資料。全書的討論圍繞廣州與香港，不時比較兩地及其政府對粵劇的政策。第一部分「廣東大戲之形成」簡明有序，為粵劇的衍生與興起提供了一個清晰的歷史場景。作者交代了廣州於十八世紀如何由來自外省的「外江班」劇團雄據，當中引述了 1780 年的一個碑記，指出到了乾隆末年（1791），廣州有四十七個「外江班」戲班。

後「本地班」因演員與「太平天國」的連繫而被禁。作者於此引用了一個流傳甚廣的故事：乾旦勾鼻章（何章）因酷肖兩廣總督瑞麟母親逝去的女兒，甚得其歡心，竟被收養，繼而說服了瑞麟對「本地班」解禁云云。作者對該傳聞作出了歷史角度的解讀，指出沒有任何文獻證實瑞麟與「本地班」解禁有關。更指出對「本地班」的禁令在實施後不到數年已無法持久執行，該故事亦反映了當時的社會實際環境。

榮仲兄於各種歷史資料的運用，十分仔細謹慎，立論堅實可徵。

其有關戲園與後來的戲院城市化與商業化的討論，具體而有說服力。
當年由演員、戲班、中介人、工會、紅船及戲院構成的粵劇營運網絡
已頗具規模，既複雜卻行之有效。書中於「本地班」及「外江班」於
這個網絡中的競爭與互動，有翔實的描述及分析。

書中第四章「戲劇改革中的文化政治」，於政治與表演藝術的關
係，有頗發人深省的討論。該章論述早於中國共產黨推行「戲曲改革
運動」之前，國民政府已意識到戲劇（戲曲）的社會意義。著名戲劇
家歐陽予倩（1889 — 1962）獲國民黨要員邀請到廣東，成立廣東戲
劇研究所（1929），對傳統戲曲進行改革。作者亦論及梅蘭芳於 1922
年與 1928 年的廣州及華南之旅，又把同時期南來的梅蘭芳和歐陽予
倩對當時粵劇活動的影響作出了深入探討，從而帶出了京劇與粵劇的
互動與競爭，及兩者在華南的文化政治。該章亦論及麥嘯霞在廣州淪
陷後，因日軍對香港的空襲，在所有參考資料及有關筆記被炸毀的境
況下，仍寫成其名篇〈廣東戲劇史畧〉（1940），在鼓吹愛國精神的
同時，更強調粵劇堪與京劇相提並論。作者對麥氏對粵劇史研究的貢
獻，作出了深入的論述及歷史評價。

第三部分「地方戲曲、跨國舞台」聚焦海外各華埠（唐人街）的
粵劇活動，並以溫哥華為重心（榮仲兄為此課題專家，見其前書）。
其主要論點為粵人在海外華埠建立的洲際網絡是粵劇得以發展成為跨
國音樂劇場的基石。其第八章「劇場與移民社會」則探討粵劇對北美
中國移民的社會文化影響。伍氏細緻地闡述了粵劇在發展成為自供自
給的音樂劇場的同時，如何不斷掙扎求存，成就了一個名副其實的跨
國事業。

在廣州及香港的居民眼中，粵劇或許仍是一種「地方戲」及「本
土」文化。但北美大量來自廣東及香港的移民卻為粵劇建立了一個
洲際網絡，其商業運作早已「跨越國際」好幾十年了。伍氏有力地指

出，北美華埠的粵劇不單是一種娛樂，它同時為海外粵語社群建立了一個延續文化認同的公共空間。

　　此書乃華南及海外華人社區粵劇行業背後的文化政治及網絡的精要論述。對粵劇早期歷史及其如何營運成為跨國企業有興趣的讀者，此書應在必讀之列。要了解表演藝術的商業運作的讀者，此書更不可或缺。作為一本有關粵劇早期歷史的專著，此書尚未觸及粵語（白話）如何取代早期官話（中州音）的歷史及二者的關係。讀者冀盼歷史學家對太平天國後「本地班」被禁的情況及其解禁後舞台語言的研究。衷心期待榮仲兄下一本粵劇歷史的出版。

余少華

2019 年 2 月 13 日

獻給我敬愛的哥、嫂和姐姐

中文版前言

　　本書的英文原著 *The Rise of Cantonese Opera* 經美國 University of Illinois Press 和香港 Hong Kong University Press 合作出版轉瞬三年多，筆者手頭上已收到的書評有十餘篇，先後在主要學術期刊登載，涉及的領域有亞洲研究、中國研究、中國音樂、戲曲、戲劇演藝與華人移民史等等。一部學術著作能夠受到學術界關注，引來研究者的討論，特別是對粵劇歷史這樣一個向來被忽略的課題，可算是這份努力的重要報酬。此外，書評對 *The Rise of Cantonese Opera* 在議題上的界定、資料上的發掘與運用、分析上的嚴謹和（新）觀點的發揮，都有十分正面的評價。其中最值得一提，是前輩學者、粵劇音樂研究的權威榮鴻曾教授對該書多方面的肯定和褒獎（Bell Yung, "Review of Ng, Wing Chung, *The Rise of Cantonese Opera*." H-Music, H-Net Reviews. April 2018），實在愧不敢當。

　　固然，個別書評者亦指出了該書某些不足之處，大體上可分為兩方面。首先，基於筆者本身的學術訓練，特別是以社會史為綱領的研究取向，以致本書對戲曲音樂、舞台藝術與劇目內容等相關項目，每每忽視，或只能輕輕帶過。事實上，要對粵劇和其他地方劇種（或任何中外演藝）作多方位、跨學科的研究，還需關心問題的學者同儕一起努力，方能得到較滿意的成果。其次，由於對資料不同程度的掌握，在處理上方式不一、傾向各異，自然會產生不同的表述和詮釋。例如，本書主體以二十世紀初至太平洋戰爭前夕為時序框架，運用不少新近才被發現的原始資料，圍繞太平洋兩岸，縱橫交錯般勾劃粵劇興起的軌跡。有論者認為應該對二十世紀以前這歷史段落多下點功夫，也有論者強調大戰時期以至戰後五十年代的重要性，正好説明

The Rise of Cantonese Opera 已為粵劇歷史研究踏出了重要的一步，有關學者把視野推前到十九世紀以至清中葉，並擴展到二十世紀中後期，看來勢在必行。

在準備中文版的過程中，我決定保持英文版的「原汁原味」，在內容上沒有作任何的增刪，是一部不折不扣的翻譯本。主要考慮到在原著出版之際，研究同仁正不斷地探索新領域，將不同課題放在議程上，有關學術論文、專著、藝人傳記、行內人士回憶錄、口述資料、歷史文物等等，在數年間陸續出現，又或在籌備當中，好比箭在弦上。與其忙於為本書加插新章節，倒不如以原來面目與廣大中文讀者見面。這樣一來，筆者也可以爭取時間，與關心粵劇歷史的同儕，專注在新項目的研究上。

我想在這裏簡要地談談幾點近年動向。就如上文提及二十世紀以前本地戲曲活動的歷史面貌，向來礙於資料非常零碎，頗難掌握。喜見香港文化博物館、香港歷史博物館同仁，特別是吳雪君、林國輝兩位館長，翻查中英文報刊、官方檔案、碑銘記錄、歷史圖片等等，讓我們對香港開埠以來傳統地方戲曲的場景，有較明確的認識。另外，容世誠在東華三院徵信錄找到了紅船戲班 1870 年代在香港演出的蹤跡；他同時留意着自十九世紀下半葉不同聲腔、劇種（尤其是所謂「外江戲」）的線索，更嘗試把藝人、戲班、戲園的狀況，與稍後二十世紀初留聲機、唱片業的發展掛鈎，沿着建制、網絡、空間、科技等核心問題，思考晚清香港的戲曲史，不久將有專書面世。還有內地學者專家向來對粵劇早期歷史就十分關注，特別是關乎劇種形成或出現的問題；而在中山大學任職多年、最近轉任香港城市大學的程美寶，近年對廣東曲藝、聲調和粵音等一連串題目的發表甚有洞見，對我們釐清有清一代粵劇的源流，與各地主要聲腔、劇種之間錯綜複雜的關係，有一定的幫助。

　　粵劇在海外移民社會的流播，是本書異常關心的課題，近期這方面也有令人興奮的消息。學術界期待已久，饒韻華（Nancy R. Rao）的巨著 *Chinatown Opera Theater in North America*，在 2017 年由 University of Illinois Press 出版，並於 2018 年 American Musicological Society 年會上獲頒 Music in American Culture Award，是北美唐人街舞台應被視為當地社會音樂文化一部分的重要宣言。該書運用的材料極其豐富，特別是美國排華時期伶人戲班出入境的官方檔案，經作者悉心爬梳整理，討論細緻精彩，對上世紀二十年代，粵劇越洋跨洲的活動，在美加華人戲院網絡，作全面和具深度的探索。欣聞上海音樂學院將出版該書的中文版，其流通量與影響力勢必大增。另外，加拿大 University of British Columbia 人類學博物館收藏不少二次大戰前的粵劇戲服和其他舞台實物，數量可觀，加上所在地溫哥華是粵劇在美洲的樞紐之一，該批藏品的價值，絕不容低估。館內研究員劉詩源（April Liu）經數年來心血努力，去年夏完成書稿，名為 *Divine Threads: The Visual and Material Culture of Cantonese Opera*。我有幸能細讀書稿，該書從視角與物質文化入手，對服裝、器物展現的文化符號及當中蘊藏的象徵意義，清楚解說，觀察入微，透過筆者優美細膩的文筆與大量精美插圖，把粵劇從珠江流域紅船階段到藝人帶着衣箱行頭越洋海外，繪成一幅充滿動感和魅力的歷史圖畫，該書現已出版。再加上得悉澳洲（Michael Williams）、秘魯（Lissette Marie Campos-García）和新加坡及泰國（Zhang Beiyu）等地區近期研究動向，實在叫人鼓舞。

　　在完成本書中文翻譯書稿之際，由香港嶺南大學群芳文化研究及發展部負責的國家級項目：《中國戲曲志：香港卷》和《中國戲曲音樂集成：香港卷》，也順利向香港特區政府康樂及文化事務署轄下的非物質文化遺產辦事處遞交第二稿，然後轉送北京，待負責單位進

行終審，經最後修訂編印出版。自 2012 年起，研究團隊搜尋及整理
香港地區的文獻和文物，對有關的歷史現象與現況，不斷地作記錄、
分析、探討，資料庫龐大，處理題目繁多。基於志書和集成在內容、
體例、表述、字數上，都需要配合整套國家項目的規劃，估計在兩部
香港卷出版後，參與的研究人員還會有其他寫作、論述的空間，這是
後話。

　　此書中文版能成事，先要多謝中華書局（香港）有限公司黎耀強
先生的全力支持，他爭取向 University of Illinois Press 購買版權，在翻
譯期間耐心等候；進入出版階段，黃懷訢小姐悉心處理，讓整個計劃
十分順利。

　　在翻譯還未展開之先，我曾考慮請人負責代勞。一方面是基於自
己長期以英文做學術寫作語言，當時也不懂中文打字，若要親力親
為，恐需時過久，而出來的成績也可能強差人意。另一方面，大學裏
教學職責繁重，加上處理研究生課程，難免有蠟燭兩頭燃的危機。正
為此事苦思良久，得余少華兄提醒，既然是自己心愛研究結晶品，中
文終歸是母語，焉能借別人的聲音說話！在出版之際，更得到少華應
允為中文版作序，十分感激。

　　上文提及《中國戲曲志：香港卷》和《中國戲曲音樂集成：香港
卷》的計劃，我有幸參與其事，多年來能和余少華、李小良、容世
誠、林萬儀合作，他們對戲曲的熱愛，對演藝傳統的尊重，對學術問
題的執着，給我提醒和鼓勵。擔任該項目研究助理的彭斯筵和鄺倩
婷，讓我領會年輕人的幹勁和熱誠。此外，自 2014 年起，差不多每
次回港出席志書和集成的籌備工作，也得到嶺南大學群芳的余佽英安
排協助，在此一併道謝。

　　好友黃心儀曾細閱翻譯初稿的多個章節，非常感激她給我的寶貴
意見，讓行文更加合理和流暢。劉詩源助我找到多幀加拿大方面的歷

史圖片，令中文版插圖更豐富。我與 Dora Nipp 在 1984 年於香港大學 Robert Black College 認識，三十多年來偶有在電郵上聯絡，但要到 2017 年 3 月我們才有機會在多倫多見面敘舊。Dora 向來熱心於加拿大華人社區福利，更是鍾情於加拿大華人歷史，她曾嘗試為我翻閱親友舊相簿找合適相片，雖然未能成事，她對朋友的熱情和付出，始終如一。最後，張文珊協助整理書末中文資料詳列，文珊多年來對我的研究工作曾一次又一次拔刀相助，我衷心感激！

學術圈內外的朋友，給我在精神上的支持和實質上的幫助很大，除了上述多位外，還有冼玉儀、宋怡明（Michael Szonyi）、劉長江、Glen Peterson、蔡志祥、陳守仁、林國輝、黃靈智、黃秀蘭、鄺智文、陳衍德、梁寶華、宋鑽友、周魯生、鄧永樂、鄧永光。另有德州大學歷史系同事 Catherine Clinton、Brian Davies、Gregg Michel、Jack Reynolds，在此向他們聊表謝意。

飲水思源，2018 年 12 月，我回港參加母校英華書院兩百週年校慶，在宴會上有機會與蘇瑞濤老師和歐李志儀老師，並古紹璋老師的後人見面，三位老師是我中學和預科中西史的啟蒙老師，對他們的教導，銘感於懷。

妻子巧玲是我的良伴和摯友，我感謝她對我和家人無限的愛護和不斷的付出。兒子卓皿、女兒海欣、媳 Evie 給我的關心與支持，沒有任何東西可以取代。寫前言之際，正好是孫兒敬生一週歲，他增添了我們生活上不少樂趣。最後，我希望將此書的出版，獻給我至愛的哥、嫂和姐姐。

寫於美國德州聖安東尼奧市
2019 年農曆歲晚

英文版序

　　從本研究計劃開始到書稿完成，我從各方面得到極大的支持和協助，趁本書出版的機會向他們表示衷心謝意。在起步之初，我對粵劇還是個門外漢，陳守仁非常熱心地給予我需要的鼓勵和方向。透過守仁，我認識了容世誠、李小良、余少華和劉長江，他們幾位對中國音樂、戲曲和粵劇的熱愛和研究上的努力，不斷地給我啟發 —— 遠遠超過他們的份內事。已過世的恩師魏安國（Edgar Wickberg）對我研究中國的取向 —— 特別對海外華人移民世界的關注 —— 影響至大，此書嘗試探索華人在太平洋地區跨州越洋活動，實深蒙老師啟迪。我跟饒韻華是在 2003 年美國亞洲研究學會的年會上認識，十多年來，我們是研究路上的同心同路人。此外，雷碧瑋、冼玉儀、Elizabeth Johnson、麥禮謙、田仲一成和程美寶等眾位學者，他們或是透過個人著作，又或是跟我在言談與通信裏給予提示，對我的幫助難以估量。在我展開田野工作之際，余全毅（Henry Yu）和李培德先後充當介紹人，讓我接觸到合適的訪查對象。在開始搜集報章廣告資料的階段，Sharon Tang 是一位非常能幹的研究助理。及至書稿評審，分別由 The University of Illinois Press 和香港大學出版社委派，有三位專家給予寶貴建議，使我的論點更加清晰，同時亦指出一些需要更正的地方。

　　研究得以順利進行，實有賴各有關圖書館、檔案館、博物館的同仁熱心襄助。當中包括時任香港文化博物館的兩位館長許小梅和吳雪君、香港中央圖書館的鄭學仁、廣東省中山圖書館的倪俊明、加州大學柏克萊校 Ethnic Studies Library 的 Wei-chi Poon 和 The University of British Columbia 人類學博物館的 Elizabeth Johnson；還有香港大

學圖書館特藏室、中文大學音樂系中國戲曲資料中心（現稱中國音樂研究中心）、溫哥華公共圖書館、溫哥華市檔案館與 The University of British Columbia 的亞洲圖書館和珍本特藏部，都給我研究上極大的方便。最後，在我任職大學裏 John Peace Library 的 Sue McCray，多年來我透過她向其他圖書館安排外借，記憶中有無數次的要求，她絕無例外地悉心處理。我還記得有一天，一箱載滿香港《華字日報》顯微膠卷，從 The Center of Research Libraries 送抵自己的辦公室，至今歷歷在目。

以下各所大學與有關機構，曾為我的工作提供慷慨資助，我在此再次表示謝意。我任教的 The University of Texas at San Antonio 就這戲曲歷史項目前後提供兩個學期時間，讓我專心進行研究和寫作，並多次資助我外訪找資料和參加學術會議。在校外，我曾得到蔣經國國際學術交流基金與美國的 National Endowment for the Humanities 的支持；稍後，美國國家的 Fulbright Program 更給我機會，在香港作學術訪問一年。我還得答謝香港中文大學、香港嶺南大學、廣州中山大學和國立新加坡大學，邀請並提供經費給我出席學術會議發表文章。

在我任職大學的歷史系內，多年來同事們對彼此的學術研究工作都異常關心，互相支持。前系主任 Gregg Michel 對我這項研究尤其注意，讓我在教學擔子和繁重的委員會事務下，未至於顧此失彼。我更需要多謝前任院長 Alan Craven，多年前我大膽當上歷史系第一任系主任的職務，而戲曲研究又剛剛開始，Alan 提供資助給我聘請研究助理，免得此計劃胎死腹中。另外，在香港當 Fulbright 訪問學者的一年，我感受到浸會大學內同仁的歡迎和支持，其中有院長 Adrian Bailey、李金強、周佳榮、何劉詠聰、金由美、鄺智文、鍾寶賢各位教授。在歷史系系主任麥勁生安排下，我有跟浸大同學們上課的機會，也有空檔完成餘下三分之一的書稿，整年來的 Fulbright 體驗豐富，獲

益匪淺。

　　大凡認識任職於廣州文學藝術創作研究院羅麗的朋友，肯定感受到她對粵劇那份熱愛；她在我訪問廣州時悉心接待，更勞煩她穿針引線，使我有機會走訪在佛山的粵劇博物館，我衷心感謝她。在台灣，國立臺北大學歷史系李朝津熱情款待，我更有機會順道訪問中央研究院，在傅斯年圖書館一個星期，真是流連忘返。回頭再說香港，當時還在中文大學戲曲資料中心工作的張文珊多番拔刀相助，為我尋找有關的文獻資料，而且在過去多次幫忙作中文打字。在書稿快要完成階段，程美寶、支明霞和董紅紅為中文拼音校對；Bobby McKinney 為書中插圖拍製多張數碼照片；方金平拿出珍貴時間，為參考書目作最後整理。此書的第七章，曾以一個較早的版本，刊載於加拿大學術期刊 BC Studies，多謝出版社允許於此處再版。在本書出版過程中，The University of Illinois Press 的 Laurie Matheson 與她的編輯團隊悉心幫助，叫我能用平常的心情，專心完成書稿，做好作者所當做的事；與香港大學出版社合作出書一事，得到 Christopher Munn 協助，出版計劃得以順利進行。

　　本書的研究與寫作，經過了漫長的歲月，期間雙親都先後離世，我謹將此書獻給他們作至愛的懷念。我非常感謝哥嫂一家、姐姐與她的兒女，和太太外家給予我無限的支持。鄧永樂是我的摯友，不論在電話上或是透過無數的電郵，他經常送來勉勵的說話和幽默的故事。一雙兒女卓皿和海欣年齡相差四歲，正好為我們帶來連續八年高中銀樂隊的回憶，兩人亦先後高中和大學畢業。感謝媳婦 Evie 成為我們家的成員，使我們一家洋溢着親情與歡樂。巧玲是我和我們家的基石，多年來她是我至愛的良伴，沒有她就遑論甚麼著作了！

目　錄

引　言

　　粵劇可説是廣東省民間戲曲之首，[1]它在昔日是透過戲班巡迴遊走
於珠江三角洲流域，以農村市集為其演出根據地，但在二十世紀初，
粵劇成功進駐廣州與香港，在兩大都市的商業劇場內，成為了廣大觀
眾的寵兒。在此過程中，該劇種開始擁有了自身的音樂元素和藝術風
格，加上粵語方言在舞台上廣為使用，劇目數量繁多，地方色彩顯得
日益濃郁。這正是生長在上世紀下半葉的香港人，包括筆者在內，所
認識的粵劇。固然，粵劇舞台絕非一成不變，直到今天它仍然因應環
境而不停在變化，但可以肯定，這個華南第一劇種所擁有的各種特
質，都已經在第二次世界大戰前漸次形成。本書旨在帶領讀者回到那
段崢嶸歲月，就粵劇興起的過程作詳細的論述。

　　從考究傳統戲曲在進入城市後的發展，並細緻分析此中的藝術風
尚、美學觀念，以及演藝社群在一個嶄新環境裏所體現的大小變化，
到觀察該劇種如何發展成熟甚至顯得光芒四射 —— 把以上的環節串
連起來，也許會令讀者聯想起京劇在清代京城崛起這一段歷史。首先
是乾隆在位（1735－1795）的晚年，徽班進京，引來戲曲劃時代的

1　西方學者普遍將中國傳統戲曲翻譯為「opera」，該詞肯定有不足之處，但約定
　　俗成，而有關學者亦在選詞用字上曾細心考慮方作取捨，見倫敦大學亞非學院
　　Chang Bi-yu, "Disclaiming and Renegotiating National Memory: Taiwanese Xiqu and
　　Identity," in *The Margins of Becoming: Identity and Culture in Taiwan,* edited by Carsten
　　Storm and Mark Harrison, (Wiesbaden: Harrassowitz Verlag, 2007), p. 51, note 1。李小良
　　對個別英文名詞如「drama」、「theater」、「opera」、「music drama」曾逐一例舉討論，
　　作者最終的選擇，可見於書題上：*Cross-Dressing in Chinese Opera* (Hong Kong:
　　Hong Kong University Press, 2003), especially, pp. 9-10.

變化，西皮二黃鼎盛，大有超越崑曲和其他腔調、劇種的趨勢。[2] 加上紅伶逐一登台所帶來的轟動，滿清皇朝與精英士大夫階層所給予的擁護愛戴，以及京師內戲園觀眾的大力吹捧，都構成了京劇出現的有利因素。此外，更有在北京以外的一些重要發展，為京劇推波助瀾。向來是雅部崑曲根據地的江南核心城市，如蘇州、寧波和揚州等，到十九世紀初明顯衰落，用作發展戲曲的文化經濟資源收縮，人材也變得稀少。如此一來，一向為仕紳階層獨愛的崑曲，其優勢委實無法持續，導致花雅兩部此消彼長。及至太平天國興起，江南一帶經歷前所未有的破壞，倒是黃浦江邊的上海，自南京條約後開埠起，設置租界，江南富戶殷商雲集，勞動力充足，社會經濟發展迅速，轉瞬成為了孕育和推動戲曲最主要的中心。[3] 正如美國波士頓大學葉凱蒂（Catherine Vance Yeh）教授所言，在晚清和民國時期，上海無疑是京劇「文化生產的中心」。戲曲藝術在此期間顯得更為精緻典雅，在商業劇場成為寵兒，也在此階段，京劇界出現身價高昂的天皇巨星，而

2　這題目的中文著作，數目龐大；而英文專書方面，Colin Mackerras 的 *The Rise of the Peking Opera 1770-1870: Social Aspects of the Theatre in Manchu China* (London: Oxford University Press, 1972) 被認為是經典之作。

3　對於清代地方戲曲在地理空間上互動和主要走勢，可參考以下兩篇著作：Meng Yue, *Shanghai and the Edges of Empires* (Minneapolis: University of Minnesota Press, 2006), pp. 77-79，與郭安瑞（Andrea Goldman）：〈崑劇的偶然消亡〉，載《崑曲春三二月天：面對世界的崑曲與牡丹亭》，華瑋編，（上海：上海古籍出版社，2009），頁 354-366。

京劇最終更被尊崇為「國劇」。[4]

清末民初京劇所走過的道路，自有其迂迴曲折、引人入勝之處，在我研究粵劇歷史的過程中，有三條比較分析的途徑可以參考。首先，不論是北京、上海、廣州或香港，城市在戲曲形成的過程中之重要性不容低估。[5]粵劇方面，城市內的演出場所較在外圍鄉鎮巡演有根本上的改變，由往日的臨時戲棚到踏進商業劇場，在戲班組織、演藝形式與經營手法各方面都有所更動，值得一一悉心查考。此外，都市舞台並非想像中一面倒的輝煌燦爛，我們也得考慮商業娛樂市場的起伏與從業者面對的各種衝擊。剖析當年的歷史場景與脈絡，就能對戲曲社群如何適應城市環境有較透徹和準確的認識，而對作為核心市場的都市和作為遊走腹地的農村市集，這兩種不同空間之相互關係，以至戲曲文化在這種地域關係下的擴散與流播，也會達到更深一層的理解。[6]

其次，關乎民間戲曲與政權和社會精英階層之間的關係，京劇和

4　Joshua Goldstein 認為這段京劇興起的歷史，不應被規限在一個以上海為中心的論述裏。他本身的研究強調京城所扮演的角色，以首都北京是京劇形成的文化場域與戲行建制根基所在，他更指出京劇戲班跨地域的遊走網絡，對擴展京劇市場，尤為重要。見 Joshua Goldstein, *Drama Kings: Players and Publics in the Re-creation of Peking Opera, 1870-1937* (Berkeley: University of California Press, 2007)，特別是第一章。關於這個爭論，筆者認為葉凱蒂的論據較具說服力，見 Catherine Vance Yeh, "Where is the Center of Cultural Production? The Rise of the Actor to National Stardom and the Beijing/Shanghai Challenge (1860s-1910s)," *Late Imperial China*, vol. 25, no. 2 (2004), pp. 74-118。

5　都市扮演的中心角色，同樣見於上海越劇的形成與發展：Jonathan P. J. Stock, *Huju: Traditional Opera in Modern Shanghai* (New York: Oxford University Press, British Academy Postdoctoral Fellowship Monograph, 2003)；Jin Jiang, *Women Playing Men: Yue Opera and Social Change in Twentieth-Century Shanghai* (Seattle: University of Washington Press, 2009)。

6　地方戲曲遊走腹地的概念，由容世誠最先提出，參〈一統永壽、祝頌太平：源氏家族粵劇戲班經營初探〉，香港文化博物館「香港太平戲院：源氏家族娛樂事業溯源」（2013 年 4 月 15 日）發表文章。

粵劇有着明顯的差異。京劇受到滿清朝廷支持，其後在上層社會人士心目中又被賦予超然的地位，這是其他劇種無法相比的。相對之下，粵劇則富有濃厚的庶民色彩，為普羅大眾所喜愛。在二十世紀初期，粵劇界曾作出努力，嘗試多方面的改革，但每每只反映出一種邊緣性的身份，例如在回應京劇的文化強勢之際，粵劇反而深化了其地方戲曲的自我定位。研究清末民初大眾文化的學者，向來較少留意地方文化與地域身份此一課題，我們會在以下有關的章節，格外着重戲曲與地方社會和國家之間錯綜複雜的關係。[7]

　　最後，京劇和粵劇在歷史上都具備高度的地域流動性，但在型態與整體規模上則有很大的分別。對京劇來說，上海、北京和天津固然是戲曲舞台生產與消費的三個重要據點，同時是京劇戲班的集散中心，把一個全國性的戲曲流動網絡串連起來。京劇名伶如梅蘭芳（1894—1961）和程硯秋（1904—1958）更垂涎出國登台的機會，他們幾番到國外演出，表演項目都經過精挑細選和悉心安排，以爭取國際聲譽。對比下，粵劇在海外的巡演活動絕對是毫不遜色，粵籍藝人出國演出的年代更早，在十九世紀下半期，已在東南亞和北美洲太平洋沿岸華人移民聚居地落腳。粵劇伶人與戲班不但為唐人街思鄉的居民提供家鄉的娛樂，也為自己增加收入和開啟一條舞台事業的出路。由此看來，我們追尋粵劇由華南散播到海外華人移住地區的腳印足跡，絕非畫蛇添足地在粵劇主流歷史論述以外另加一章，而是嘗試去

7　對二十世紀初大眾文化的歷史研究，重要例子有李孝悌和洪長泰的著作，見 Li Hsiao-t'i, "Opera, Society, and Politics: Chinese Intellectuals and Popular Culture," PhD dissertation, Harvard University, 1996；Hung Chang-tai, *War and Popular Culture: Resistance in Modern China, 1937-1945* (Berkeley: University of California Press, 1994)。

刻畫一幅更完整的圖畫，讓讀者對粵劇之興起，有更全面的認識。[8]

　　本書寄望填補中國戲曲歷史研究上一些不足之處。無可否認，長久以來有關學者都專注於京劇與崑曲，近年來以中文或英文撰寫的新著作，似乎沒有改變這個局面。[9] 我盼望本書可以引發大家重新想像中國戲曲的歷史面貌，對京崑以外的地方戲曲更表關注，對各地戲曲獨特與複雜的歷史加深認識。就以粵劇來説，少數有份量的學術著作為本研究打下基礎，較早期的例子包括音樂學學者榮鴻曾與陳守仁的專書與論文，[10] 已故英籍人類學家華德英（Barbara Ward）開拓的田野調

8　雷碧瑋對中國傳統戲曲（包括粵劇）在新世紀全球化趨勢下的現況，提出了理論性之分析，見 Daphne P. Lei, *Alternative Chinese Opera in the Age of Globalization: Performing Zero* (London: Palgrave Macmillan, 2011)；另外，在 Asian American Studies 和 Chinese American Studies，以文化政治與跨國研究理論為出發點，檢視華人音樂創作與生活，則有 Su Zheng, *Claiming Diaspora: Music, Transnationalism, and Cultural Politics in Asian/Chinese America* (New York: Oxford University Press, 2010)。像這樣具深度和反思性的學術討論，當然極具價值，但關乎粵劇在海外華人世界的歷史，嚴謹的學術研究尚處於起步階段。例如東南亞方面，大陸學者做過一番資料整理，參賴伯疆：《東南亞華文戲劇概觀》（北京：中國戲劇出版社，1993）；周寧（編）：《東南亞華語戲劇史（全二冊）》（廈門：廈門大學出版社，2007）。

9　京劇歷史具代表性的英文著作，除上述 Goldstein 的 *Drama Kings*，還有 Andrea S. Goldman, *Opera and the City: The Politics of Culture in Beijing, 1770-1900* (Stanford, Ca.: Stanford University Press, 2012) 和 Ye Xiaoqing, *Ascendant Peace in the Four Seas: Drama and the Qing Imperial Court* (Hong Kong: Chinese University Press, 2012)。此外，關於平劇（或被稱國劇）在台灣的一部專書，也值得留意：Nancy Guy, *Peking Opera and Politics in Taiwan* (Urbana: University of Illinois Press, 2005)。至於近年出版的中文著作，有曾凡安：《晚清演劇研究》（廣州：中山大學出版社，2010）。

10　Bell Yung, *Cantonese Opera: Performance as Creative Process* (Cambridge: Cambridge University Press, 1989); Chan Sau Yan, *Improvisation in a Ritual Context: The Music of Cantonese Opera* (Hong Kong: Chinese University Press, 1991)；陳守仁：《香港粵劇導論》（香港：香港中文大學音樂系粵劇研究計劃，1998）。粵劇史學史的初步整理，參拙作〈從文化史看粵劇，從粵劇史看文化〉，載《情尋足跡二百年：粵劇國際研討會論文集》，周仕深、鄭寧恩（編），（香港：香港中文大學粵劇研究計劃，2008），頁 15-33。

查，[11] 和日本漢學家田仲一成（Tanaka Issei）對傳統祭祠演劇的深度
歷史研究。[12] 在中國大陸，特別是以已故賴伯疆為首的研究者，曾發表
一批粵劇歷史的著作，其中有綜合性的概論和著名藝人的傳記。[13] 在廣
州與香港，隨着本地歷史和文化保育等項目在近年日受重視，粵劇作
為一個研究課題也備受關注，參考書如《中國戲曲志：廣東卷》和《粵
劇大辭典》先後在內地面世，還有多種學術專著陸續出版。[14] 香港方
面，在 1997 年回歸前後，本土地方意識上漲，喚起了社會人士對自
身歷史的興趣，粵劇被視為本土文化，升格為傳統藝術。2009 年，粵
劇置身聯合國教育、科學與文化組織所羅列的非物質文化遺產系列，

11　Barbara Ward, "Not Merely Players: Art and Ritual in Traditional China," *Man,* vol. 14,
　　no. 1 (1979), pp. 18-39; "The Red Boats of the Canton Delta: A Historical Chapter in the
　　Sociology of Chinese Regional Drama," *Proceedings of the International Conference on
　　Sinology,* (Taipei: Academia Sinica, 1981), pp. 233-257；"Regional Operas and Their
　　Audiences: Evidence from Hong Kong, " in *Popular Culture in Late Imperial China,* edited
　　by David Johnson, Andrew Nathan, and Evelyn Rawski, (Berkeley: University of California
　　Press, 1985), pp. 161-187.

12　田仲一成對中國戲曲的研究跨越半個世紀，成果豐富，以下兩部是中文翻譯本
　　的例子：《中國的宗族與戲劇》，錢杭、任余白譯，（上海：上海古籍出版社，
　　1992）；《中國戲劇史》，雲貴杉、于允譯，（北京：北京廣播學院出版社，2002）。

13　賴伯疆、黃鏡明：《粵劇史》（北京：中國戲劇出版社，1988）；賴伯疆個人著作
　　則有《廣東戲曲簡史》（廣州：廣東人民出版社，2001）；《粵劇「花旦王」：千里
　　駒》（廣州：花城出版社，1986）；《薛覺先藝苑春秋》（上海：上海文藝出版社，
　　1993）。包括賴伯疆在內和與他同期內地學者的作品，有一定學術價值，但亦有
　　明顯之不足。這批著作重複地運用了五六十年代收集的口述歷史與個人回憶錄，
　　對當中強調的階級矛盾和社會主義意識型態，視若無睹。也可能是基於研究資源
　　和其他客觀環境的限制，行文論述往往未有提供註釋，年輕一輩內地學者對此點
　　亦頗有微言，見余勇：《明清時期粵劇的起源、形成和發展》（北京：中國戲劇出
　　版社，2009），頁 13。

14　中國戲曲志廣東卷編輯委員會（編）：《中國戲曲志廣東卷》（北京：新華書店，
　　1993）；粵劇大辭典編纂委員會（編）：《粵劇大辭典》（廣州：廣州出版社，
　　2008）。近期的學術著作有羅麗：《粵劇電影史》（北京：中國戲劇出版社，
　　2007）；黃偉：《廣府戲班史》（北京：中國社會科學出版社，2012），及上述余勇
　　的《明清時期粵劇的起源、形成和發展》。

引起不少哄動和關注。[15] 在全球化的時代，瞬息萬變的文化政治為粵劇
提供國際認可，雖然學術研究未必是最主要的受惠者，但總算能夠帶
動一股風氣，成果散佈於多冊研討會論文集。[16] 口述歷史的輯錄[17]和紀
念個別紅伶、圖文並茂的編著，也一一出現在書架上。[18] 最後，特別
值得一提的是容世誠和饒韻華的研究，他們發掘了珍貴的歷史資料，
在處理問題時觀點清晰獨到，他們的努力畫出一條歷史軌跡，說明在
1920 年代，粵劇同時在太平洋兩岸多個地方，打造了鼎盛繁華的局

15　當代學者之回應，可參余少華在文化研究會議上發表的文章：Yu Siu Wah, "Hong
　　Kong Cantonese Opera at Cultural Crossroads," paper presented at the 2010 Association of
　　Cultural Studies Conference, Lingnan University, Hong Kong, June 17-21, 2010.

16　劉靖之、冼玉儀（編）：《粵劇研討會論文集》（香港：香港大學亞洲研究中心、三
　　聯書店（香港）有限公司，1995）；李少恩、鄭寧恩、戴淑茵（編）：《香港戲曲的
　　現況與前瞻》（香港：香港中文大學音樂系粵劇研究計劃，2005）；周仕深、鄭寧
　　恩（編）：《情尋足跡二百年：粵劇國際研討會論文集》（香港：香港中文大學音樂
　　系粵劇研究計劃，2008）。

17　較早例子有黎鍵（編）：《香港粵劇口述史》（香港：三聯書店（香港）有限公司，
　　1993）。近年喜見八和會館也參與這方面的工作，見張文珊（編）：《八和粵劇藝
　　人口述歷史叢書》首兩冊（香港：香港八和會館，2010 和 2012）。

18　這類紀念性刊物，集中在二次大戰後成名的紅伶身上，出版數量日漸增多。相對
　　上，學術性的著作數目尚少，以下是兩本好例子：邁克（編）：《任劍輝讀本》（香
　　港：香港電影資料館，2004）；李小良（編）：《芳艷芬〈萬世流芳張玉喬〉原劇
　　本及導讀》（香港：三聯書店（香港）有限公司，2011）。另有當時在廣州中山大
　　學任教的程美寶所著《平民老倌羅家寶》（香港：三聯書店（香港）有限公司，
　　2011），甚有份量。台灣方面，地方戲曲研究異常蓬勃，這與當地本土意識上揚
　　有直接關係，實較香港起步早十年以上。其中台灣學者有關日治時期（1895—
　　1945）的著作，對本研究有很大啟發。參邱坤良：《舊劇與新劇：日治時期臺灣戲
　　劇之研究（1895—1945）》（台北：自立晚報，1992）；徐亞湘：《日治時期臺灣戲
　　曲史論：現代化作用下的劇種與劇場》（台北：南天書局有限公司，2006），與《日
　　治時期中國戲班在台灣》（台北：南天書局有限公司，2000）。

面。[19]

　　本書的研究取向，是以社會史為本，也就是沿着近二十年來中外學者在探索戲劇歷史所採取的大方向。John D. Cox 和 David Scott Kastan 曾合編一部早期英國舞台的論文集，備受稱譽，編者在引言裏就指出，過往崇尚文本研究，着力劇本分析，範圍難免停留在劇作家之意向身上；現在把舞台視為集體協力的舉動，把劇場看成一個富參與性的空間，這種理論據點鼓勵研究者把着眼點轉移到眾多的人物和群體身上。[20] 其中如 John Rosselli 與 F.W.J. Hemmings 此兩位歐洲學者探討不同個體介入劇場活動的過程、他們之間錯綜複雜的關係，以及當中具規範性的機制，如何在背後推動娛樂工業的發展，以上種

19　容世誠：《粵韻留聲：唱片工業與廣東曲藝 1903－1953》（香港：天地圖書，2006），與其論文集《尋覓粵劇聲影：從紅船到水銀燈》（香港：牛津大學出版社，2012）。另一篇對華南粵劇歷史有深度的研究，見 Virgil Ho, "Cantonese Opera as a Mirror of Society," in Ho's *Understanding Canton: Rethinking Popular Culture in the Republican Period* (Oxford: Oxford University Press, 2005), pp. 301-353。饒韻華先後發表了多篇文章，討論北美唐人街戲院之黃金年代：Nancy Y. Rao, "Racial Essences and Historical Invisibility: Chinese Opera in New York, 1930," *Cambridge Opera Journal,* vol. 12, no. 2 (2000), pp. 135-162；"Songs of the Exclusion Era: New York Chinatown's Opera Theaters in the 1920s," *American Music,* vol. 20, no. 4 (2002), pp. 399-444；〈重返紐約！從 1920 年代曼哈頓戲院看美洲的粵劇黃金時期〉，載周仕深、鄭寧恩（編）：《情尋足跡二百年：粵劇國際研討會論文集》（香港：香港中文大學音樂系粵劇研究計劃，2008），頁 261-294；"The Public Face of Chinatown: Actresses, Actors, Playwrights, and Audiences of Chinatown Theaters in San Francisco during the 1920s," *Journal of the Society of American Music,* vol. 5, no. 2 (2011), pp. 235-270。

20　John Cox and David Scott Kastan, eds., *A New History of Early English Drama,* (New York: Columbia University Press, 1997).

種，Rosselli 與 Hemmings 都描寫得細緻入微，給我很大的啟發。[21] 在以下的章節，我筆下的人物，涵蓋男女粵劇藝人、戲班戲院商人與他們的代理和編劇家，還有擔任宣傳的、負責舞台庶務的，以及粵劇圈內其他成員。此外，透過傳媒製造輿論的人士、娛樂刊物的編輯與出版人、文化界的評論者等等亦扮演重要的角色，更少不了有關的政府官員，特別是那些執行審查管制的，他們對公眾戲劇持一定觀點，能左右粵劇界的發展。最後，這研究也份外留心粵劇行內的組織，包括戲班的組成、結構和活動，掌握戲行命脈的戲班公司之營運策略和商務上的得失，及代表戲劇界的行會與內部的派系分支，務求對粵劇圈內部運作有較全面的掌握。以上的機制為我們裝置了一個鏡頭，來檢視粵劇界整體的奮鬥與頑強的活力，為了解粵劇圈與社會和國家的互動，攝錄了不少重要的場面。

　　這項研究建基於以下多種第一手原始資料：首先是香港中文報紙《華字日報》，雖然現存未算完整，但從自 1900 年至 1940 年的記錄中，我們抽錄了每天的戲園或戲院廣告和跟戲曲有關的大小報道，這部分的材料數量大、可信性高，有利於對當日香港地區戲曲市場的發

21 John Rosselli 於其學術工作漫長的歲月中，特別在後期對義大利歌劇歷史研究格外着力，成果豐碩，貢獻不容低估。他以經濟史和社會史為脈絡，檢視歌劇舞台的發展，可算是開山祖，見 *The Opera Industry in Italy from Cimarosa to Verdi: The Role of the Impresario* (New York: Cambridge University Press, 1984)，與 *Singers of Italian Opera: The History of a Profession* (New York: Cambridge University Press, 1992)。其中以下一文 "The Opera Business and the Italian Immigrant Community in Latin America 1820-1930: The Example of Buenos Aires," *Past and Present,* no. 127 (1990), pp. 155-182，談論義大利歌劇團在拉丁美洲的巡演，促成我決心探索粵劇在海外的活動。另外還有以下西方學者的專著，給我不少啟發：F. W. J. Hemmings, *The Theatre Industry in Nineteenth-Century France* (Cambridge: Cambridge University Press, 1993)；Anselm Gerhard, *The Urbanization of Opera: Music Theatre in Paris in the Nineteenth Century,* trans. Mary Whittall, (Chicago: University of Chicago Press, 1998)；Lorenzo Bianconi and Giorgio Pestelli, eds., *Opera Production and Its Resources,* trans. Lydia Cochrane, (Chicago: University of Chicago Press, 1998)。

展進行準確分析。其他報章的娛樂版（如廣州的《越華報》）和戲園
舞台雜誌（特別是同樣在廣州出版的長壽刊物《伶星》），也有很多
精彩的內容，屬時人時事的現場觀察，有貶有褒。[22] 此外，職權涉及公
眾娛樂場所的個別政府機構，其部門報告、年報、市政公報等等，亦
甚有參考價值。[23] 另一方面，戲園的檔案資料和私人收藏的文物，近
年有重要的發現，對學術研究大有裨益。在香港，太平戲院的商業檔
案，分藏於多個博物館、電影資料館與中央圖書館，其總數量與藏品
內容之豐富，世界各地類似檔案一時無出其右。[24] 在加拿大溫哥華，華
埠報章《大漢公報》內的戲院廣告與戲班新聞，自 1910 年代起，有
超過三千份；[25] 另外，在千禧年之後數年，學者發現了在溫哥華市檔
案館和 University of British Columbia 大學圖書館裏，有一批 1910 年

22 《華字日報》的顯微膠卷，從 Center of Research Libraries 借閱。廣州出版的《越華
報》（1927 至 1930 年代）我得在香港大學圖書館特藏室中細覽。至於《伶星》雜
誌（1931—1938），則位於廣州的廣東省中山圖書館，收藏並未完整，但期數眾
多，該館還收有少量的其他戲曲雜誌。

23 美國史丹福大學和加州大學柏克萊校的圖書館，分別收藏不少民國時期官方報告
和印行的刊物。

24 太平戲院文物，由戲院創辦人源杏翹孫女源碧福女士所捐贈，約從 2007 年起受到
學者關注，筆者有幸參與其中。本書所運用的太平戲院文物，主要來自香港文化
博物館的藏品。

25 The University of British Columbia 人類學博物館（Museum of Anthropology）為籌
備一個題為「A Rare Flower: A Century of Cantonese Opera in Canada」的大型展
覽，介紹粵劇在加拿大一個世紀的歷史，曾聘請黃錦培為研究員，翻查《大漢
公報》（1914-1970 年）有關戲院廣告及新聞報道，從顯微膠卷中抽取複印。展
覽自 1993 年開幕到 1996 年，其中粵劇戲服數目之多，在北美洲尚屬首趟。我在
2000 年曾到溫哥華一行，得到 Elizabeth Johnson 熱心幫助，讓我翻印了整份《大
漢公報》的有關資料。當年展覽內容，可見於 Elizabeth Johnson, "Cantonese Opera
in its Canadian Context: The Contemporary Vitality of an Old Tradition," *Theatre Research
in Canada*, vol. 17, no. 1 (1996), pp. 24-45；"Opera Costumes in Canada," *Arts of Asia*,
vol. 27 (1997), pp. 112-125。還有她近年一篇新作："Evidence of an Ephemeral Art:
Cantonese Opera in Vancouver's Chinatown," *BC Studies*, Issue 148 (2005-6), pp. 55-91。

代和 1920 年代唐人街戲班公司的內部通信及商業文件，異常珍貴。[26]
還有美國三藩市華人戲院所分發給觀眾的戲橋，為華埠戲院在 1920
年代的黃金歲月留下不可多得的線索，現收藏於加州大學柏克萊校
（University of California, Berkeley）族裔研究圖書館中。[27] 本書正是
將以上所有資料整理爬梳後而得到的最新成果。

在現代世界裏的傳統戲曲

　　二十世紀初期是粵劇史上的崢嶸歲月，圍繞着此書的主題分別用
以下三個環節來處理：首先是粵劇進入城市，成為都市娛樂；繼而是
粵劇與正在膨脹的政府權力和崇尚國家主義的思維論調，互相周旋；
最後，是粵劇散發到海外移民世界的不同角落，不斷地適應所在地的
新環境。以城市空間為中心的生活方式，不停擴張的政府權力和背後
的意識形態，以及人口、貨品、思想意念等加劇地轉移流動，這三種
狀況是二十世紀人類社會所面對的大處境，它們編織着一頁頁的歷
史，我們所關注粵劇發展的歷程，也不例外。

　　在此書之第一部分，第一章把廣東地區早期的戲曲演出活動，追
溯到明清時代的主要聲腔由外省戲班傳入作為開始。隨着而來是一
個本地化的過程，來自外省的戲曲音樂材料與嶺南的民間曲藝相互交
融，慢慢形成了一種地方性的戲曲，本質上保持開放，對外頗能兼收
並蓄。及至同治中葉，本地戲班發展異常興盛，遊走於珠江三角洲一
帶，在神廟戲台和農村市集的臨時戲棚內演出。當時戲班以平底的紅

26　這些商業檔案收藏在溫哥華市檔案館與 UBC 圖書館的特藏部。連同《大漢公報》
　　的資料，它們是我寫作本書第七和第八章的基礎。

27　這批戲橋是著名的美國華人歷史家麥禮謙（Him Mark Lai）私人藏品，後來轉送
　　到加州大學柏克萊校族裔研究圖書館。我要感謝圖書館長潘余慧子女士（Wei-Chi
　　Poon），容許我在圖書館開放使用時間以外到館內翻查資料。

船穿梭於流域的河道上，藝人們從歲首到年終，長時間以戲船為家，這是粵劇歷史上傳奇性的「紅船時代」。

在世紀之交，粵劇開始轉移以廣州、香港為基地，第二章集中討論此都市化的過程，尤其留心到城市戲班的出現。紅船戲班強調班中不同行當藝人的功架首本，較重視戲班的整體性和內部團結。相比下，城市戲班逗留在都市範圍活動，耗費不菲，由戲班戲院商經營管理，標榜的是班中少數的紅伶，擁有自己的劇作家團隊，在都市娛樂市場力爭一日之長短。到 1920 年代，城市戲班與它們的星級紅伶能左右藝壇大局，影響粵劇舞台風尚。由新型戲院劇場構成的物質環境，以商業利潤當作戲曲製作的最終考慮，加上與印刷媒體和宣傳廣告的文化工業掛鈎，和對購票入場付款消費觀眾群的依賴，以上種種，造成了粵劇舞台劃時代的變化。

第三章詳論商業劇場從 1920 年代末開始所面對的一場風暴，當時的記載給我們留下不少艱難的片段，景況苦不堪言。粵劇市場先是明顯地收縮，繼而是全面倒閉，箇中原因有待探討。圈內人士面對嚴重的失業問題，不少人無以維生，戲行體制承擔着沉重的壓力，大有江河日下之勢。最後，粵劇界還是透過自身的努力，幾經掙扎，總算渡過難關。

粵劇的興起，發生在一個政治和文化動盪的年代，滿清皇朝解體，但繼之而來，共和政體並沒有安然誕生。從一個多民族的帝國，中國社會需要被重新想像，樹立單一的政治身份，成員不分你我，誓死效忠，以國為家。在過程中不同的政治黨派，特別是在都市範圍內的地方精英，都採納了各種傾向現代性思想，與建立政府權力和孕育公民的計劃。此書的第二部分將討論文化與政治的交匯，把商業劇場視為一個充滿爭議的公眾空間，以此為分析焦點。在第四章，我們會先看到有人倡議在粵劇舞台上加入現代性的元素，讓戲曲舞台發揮移

風易俗，改造社會的功效。之後，由於女藝人在商業娛樂場所造成一時哄動，向來以男性為主導的戲曲演藝界難免產生一定的迴響。隨着國家主義思想的澎湃，地方戲曲的認受性與可行性被質疑，粵劇既然是地方身份的一種標誌，是方言文化的一種載體，面對京劇被升格為「國劇」，粵劇不得不尋求各種磋商、妥協或對抗的途徑。

　　第五章視公眾劇場為一個富衝突性、容易爆發混亂局面的社會場合。我們會檢視暴力事件對演藝社群所造成的傷害，包括來自外界和由於內部分裂所產生的損毀，其中以 1920 年代中期在廣州發生的血腥衝突，最為嚴重。這情況出現在一個打造國家權力、強調政府威信的年代，不無諷刺。當日，不論是香港的英國殖民政府、曾經入主廣州的大小軍閥或 1927 後的南京政權，在不同程度上，都曾以社會動員、建立紀律、維持治安為理由，嘗試加強對戲院劇場的管制。

　　最後，此書第三部分突破上文的華南焦點，轉以跨國性的描述，將視野擴闊到太平洋世界的版圖上。由於走埠中的藝人和戲班不斷流動，要找尋粵劇離開華南沿岸以後的腳踪絕不容易，有關學者至今還沒有對他們的巡演活動作較全面整理分析，但無可否認，粵劇是中國傳統劇種中最具跨國規模的。第六章先將粵劇出洋巡演歷史作概括敘述，由十九世紀中葉，廣東沿海地帶向東南亞和北美洲輸出大量移民起，至太平洋戰爭前夕，歷時差不多一個世紀。東南亞和北美的華人戲曲活動初時步伐並不一致，到了 1920 年代，卻一同進入黃金階段。隨後兩章採用溫哥華華埠的商業檔案與當地史料，從不同的角度，考察這個北美粵劇重鎮的發展史。第七章會以個案形式，突出唐人街跨國性的商業網絡與人際關係，是建立華埠戲院事業的支柱。戲院商在安排藝人遠渡重洋，進出海關口岸，面對美加當局的排華法案，施展渾身解數。最後一章則轉移方向，強調粵劇舞台於所在地所扮演的角色，華人戲院置身在被主流社會排擠的唐人街，是僑民社會

與文化建制的重要部分。對客居外地的華人來說，粵劇不單是親情洋溢和教人回味的家鄉娛樂，也不只是為以男性佔絕大多數的僑民社群，提供一點兩性之間的想像，帶來片刻歡愉。置身在移民世界的社團組織當中，華埠戲院使華人有自己的公眾空間與渠道，有效地商討及釐定權力關係、規範性的社會行為和社區政治等等問題。

　　全書絕大部分篇幅是圍繞着二十世紀早期的歷史，但作為粵劇崢嶸歲月的序幕，就讓卷首一章帶我們返回明清王朝時代，從那裏開始吧！

廣東大戲之形成

第一章
在珠江三角洲流域遊走的
藝人與紅船戲班

　　粵劇早期的歷史中有不少性格鮮明的人物和多姿多彩的傳奇故事，其中一位被奉為「師傅級」的，名叫張五。據説張五舞台技藝十分出眾，在清雍正皇帝年間（1722—1735）活躍於京師一帶；然而，由於他不滿外族政權，為了逃避朝廷追捕而流亡到廣東地區，至終在佛山落腳。按粵劇傳統的説法，張五南下，成為了一條戲曲藝術向嶺南傳播的渠道，他將當時盛行於北方的舞台風尚和演藝內容，一一傳授給佛山的梨園子弟。其中較重要的項目，包括有所謂「十大行當」，是藝人們分工學藝和組織戲班時所用的藍圖，也有一系列基本的劇目，俗稱「江湖十八本」。關於張五的生平事跡，可以知道的都只是一鱗半爪，遑論考究引證，不過卻未有妨礙有關傳説廣泛流傳，而張五師傅也被粵劇戲行視為開山人物，受業界中人敬奉。[1]

　　也許，張五的故事正是做一場大戲的好材料，而當中有兩個觀

<hr>

1　有關張五的傳説，不少粵劇歷史著作都有提及。例如麥嘯霞：〈廣東戲劇史畧〉，載廣東文物展覽會（編），《廣東文物》（第三卷），（香港：中國文化協進會，1942），頁 799、811；歐陽予倩：〈試談粵劇〉，載《中國戲曲研究資料初輯》，歐陽予倩（編），（北京：藝術出版社，1956），頁 114-115；陳非儂（口述）、余慕雲（著）、伍榮仲、陳澤蕾（編）：《粵劇六十年》（香港：香港中文大學音樂系粵劇研究計劃，2007），頁 137。至於「江湖十八本」和「十大行當」，可參考粵劇大辭典編纂委員會（編）：《粵劇大辭典》（廣州：廣州出版社，2008），頁 54-57 及 333-336。

察，我認為作為本章早期粵劇歷史的序幕，最合適不過。首先，粵劇在發展過程中展露出明顯的「衍生性」（derivative nature），這幾乎被視為一種優勢，能把原屬外省其他劇種的音樂元素與演出內容吸納，據為己用。這樣看來，粵劇的形成基本上是本地化的後果，把一些「輸入」的材料，適應和融會在廣東的環境當中。固然在時間上絕非一朝一夕，但是這種具有自己藝術特徵，又廣為當地社群喜愛的地方戲曲，終於在十九世紀末、二十世紀初出現。其次，從張五的故事中也看到粵劇向政府權力所持的抗衡姿態，並以庶民娛樂自居、以迎合普羅大眾品味為快。站在邊緣位置，不斷與執政當局和精英階層爭持論辯，也就成為粵劇崛起的另一條歷史軌跡。

早期廣東地區的戲曲

中國戲曲的形成，可以追溯到宋元兩代的雜劇和傳奇，不過在民間廣泛流傳和散播到不同地區，要到明朝才有顯著的發展。當時重要的聲腔有三種，分別是出自江西的弋陽腔，源於山西、陝西和河北一帶的梆子腔，以及在長江下游江南文化與經濟核心區興起的崑曲，三者有各自的音樂和演出風格。[2] 這三個聲腔劇種都是透過藝人和樂師組成的戲班，不斷地向各地傳播。戲班的流動，與商人流寓遷徙有直接的關係，商人離開祖籍原居地到外地營商，對家鄉的戲曲娛樂自有需求，引致藝人樂師們輾轉相隨。有明一代，白銀輸入，貨幣流通，刺激商業貿易，中國社會上下人口的流動量有增無已，這是重要的歷史

2　Colin Mackerras, "The Growth of the Chinese Regional Drama in the Ming and Ch'ing," *Journal of Oriental Studies,* vol. 9, no. 1 (1971), pp. 58-91.

背景。[3] 此外，官僚階層的成員受朝廷委派，離開原籍長途跋涉到外地任職，對戲曲劇種的傳播也有一定的貢獻。最好的例子是為官員士大夫所傾慕，被他們視為雅緻秀麗的崑曲。到了晚帝國明清兩代，出自這兩個階層的達官貴人，往往是安排戲班從家鄉到外地遊走巡演最大的主顧。此等位於上流社會，又熱愛戲曲的人士，也會組織所謂「家班」，方便家中成員和被邀約的嘉賓，在私人庭院內欣賞演出。[4]

到了明朝中葉，有證據顯示弋陽、梆子和崑曲都已經在廣東出現，一方面是從外省而來的客商和官僚把自己所喜愛的戲曲從外地引進，另一方面是曾到外省營商當官的粵省人士，把外來的聲腔劇種一併帶回廣東。無論是商人或官吏、粵籍或外來，戲曲不單為他們帶來歡愉，而且欣賞戲曲品味的能力亦代表着高尚的社會地位，是手上編織社交網絡的工具。由此可見，在這較早階段，戲曲已發揮着其社會功用。[5]

在廣東活動的藝人和樂師，估計一開始都是來自外省，但是到了十六世紀中葉，戲曲表演既吸引當地群眾觀賞，也有本地人士參與演出，後者不斷學習、吸納外來劇種，同時也幫助這些非本土的東西適應廣東的文化環境和當地人的口味。按大多數學者們的看法，由於弋陽腔與梆子腔較為靈活和富有動力，有利於促進藝術融合，這兩種唱腔會篩選和加插本地的調子及表達的型態，甚至方言俚語。的確，廣東的舞台在音樂的鋪排和劇目的內容設計上，長期以來可以清楚地見到弋陽腔和梆子腔的痕跡，足見它們影響久遠。換句話説，在當代三

3　Timothy Brook, *The Confusions of Pleasure: Commerce and Culture in Ming China,* (Berkeley: University of California Press, 1999).

4　張發穎：《中國家樂戲班》（北京：學苑出版社，2002）。

5　賴伯疆：《廣東戲曲簡史》（廣州：廣東人民出版社，2001），頁 29-49。除了弋陽、梆子和崑曲外，約同期傳入廣東一帶的，還有餘姚與海鹽腔，卻未如前三者一樣受歡迎和具影響力。估計餘姚與海鹽腔到明末自廣東消失。

大聲腔之中，弋陽和梆子對早期廣東的戲曲發展，扮演比較重要的角色；相對下，崑曲在詞藻上講究，情感較含蓄，演出倍感秀麗，難怪士大夫階層對它情有獨鍾。[6]

　　也許對當日班中成員的原籍，又或是所演出的劇種，我們暫時未能作更清楚的判斷，但看來戲班在廣州和鄰近一帶相當活躍。1556 年春節期間，天主教多明我會修士 Gaspar da Cruz 就曾於廣州目睹多場戲劇上演，藝人穿戴的豔麗服飾和在場觀眾熱烈的反應，給這位來自葡萄牙的訪客留下深刻印象。就 Gaspar da Cruz 所理解，很多人都未能夠完全聽得懂唱辭和對白，我們相信這是基於舞台上普遍運用官話所致，但語言上的隔膜卻沒有阻止大群人士一晚接一晚地到場觀賞。[7]另外，明朝萬曆年間（1573—1619）出現了一個由藝人組織、名「瓊花會館」的團體，它處於離廣州不遠的佛山，開始時只是一所廟宇，及後演變成為一所正規的行會組織，從側面反映出當地戲曲活動日見蓬勃。估計當時藝人、樂師，與其他以舞台為生的人數目正不斷增加。他們旨在加強內部團結、溝通、互助、自衛等等目的，而參與者至終能集腋成裘，促成其事。只可惜有關瓊花會館的資料非常有限，以至未能對這個重要的組織，作更詳細的描述。[8]

<hr />

6　粵劇在形成階段，受弋陽腔影響最明顯之處，莫過乎是幫腔與鑼鼓樂器之使用，見賴伯疆：《廣東戲曲簡史》，頁 56-58。有關弋陽腔在廣東本地化，相對其他聲腔較為快速，可參考黃偉：《廣府戲班史》（北京：中國社會科學出版社，2012），頁 52-54。當然，崑曲對粵劇的影響也不容忽略，特別是粵劇傳統上的開台例戲，有部分淵源自崑曲。

7　Gaspar da Cruz 的原文記錄，最先登載於 Tractado，在 1569 至 1570 年間出版。該條資料收錄於 C.R. Boxer 的 *South China in the Sixteenth Century*（1953）。其中文翻譯，則取自賴伯疆：《廣東戲曲簡史》，頁 53-54。

8　瓊花會館之歷史仍有待整理，一般粵劇史著作只是輕輕帶過，倒是在羊城是否也有瓊花會館此問題上，近年內地學者頗多爭議，見黃偉：《廣府戲班史》，頁 77-88；余勇：《明清時期粵劇的起源、形成和發展》，（北京：中國戲劇出版社，2009），頁 78-88。

　　踏入明清交替之十七世紀，帝國陷入戰亂，生靈塗炭，戲曲活動
自然減少。滿清入主中原期間，在東南沿海省份和嶺南一帶，遭到
頑強的抵抗，改朝換代對廣東民生所造成的破壞，較其他省份歷時更
久。直至 1680 年代，反清力量在台灣被覆滅，朝廷的壓制措施如「海
禁」及強逼沿岸居民向內陸遷移等等，終告一段落，廣東的社會經濟
才開始復甦，而戲曲活動也得以恢復，但過程卻頗為迂迴曲折。在差
不多整個十八世紀，為數不少的外省戲班，從華北與華東地區抵達羊
城。這些客籍戲班受到當時廣東士商精英階層歡迎，它們資源豐厚、
管理得體，上演的是在中國各地最流行的劇種，而記載它們的歷史文
獻也比較多。相反地，屬本地人的戲班卻受輕視，後者被拒於廣州城
外而散佈在外圍市集農村演出，有關它們的歷史紀錄並不多。看來這
個真正具地方性，又屬於普羅大眾的民間戲曲，發展受到阻礙，停滯
不前。如是，在廣東戲曲歷史的篇章裏，我們將進入外江班稱雄的
年代。

十八世紀的外江班和本地班

　　在清初，嶺南幾經戰亂一時無法恢復安定，吸引外省戲班來訪的
機會不高。但 1685 年以後，隨着海禁結束，廣州被朝廷定為對外通
商四個口岸之一，客觀形勢起了變化。不久，清廷在廣州任命了第一
批行商，專責處理洋商來華貿易的大小事宜，他們享有專利權，行使
半官方權力統籌商務，也為洋人在華的行為向滿清官員負責，更透過
正規稅項和私人進貢，為朝廷增加財源。這份差事具有一定的風險，
有行商無法應負重重苛捐而破產，但有不少行商步步為營，終於腰纏
萬貫。這些富商大賈的故事，正好是廣州發展為華南第一商埠的重要

歷史片段。[9] 表面看來，粵籍商人身處有利位置，必能把握大小商機，但外省的供應商和把入口貨品轉銷內陸的分銷商也有一定的優勢。中國對外輸出的貨物，如茶葉、絲綢、瓷器等，絕大部分都不是廣東出產，它們要經過篩選、包裝、轉運到廣州，然後經銷外洋。同樣地，入口貨品如洋布、米、香料等，亦要在進口廣州後，分銷往內陸和華北各省。由此可見，外省商人扮演的角色，不容低估。事實上，在廣州行商的歷史裏，祖籍外省而僑寓廣東的為數極多。在廣州一地活躍的大小商幫，以及勞工階層，他們的來源地包括福建、江西、江蘇、浙江、安徽、湖南、湖北、河南、山西、陝西、四川等等。1757 年，清廷為預防西方國家不斷要求擴張商務，實行一口通商的政策，外省人士雲集羊城的情況，有增無已。[10]

　　以戲曲來說，十八世紀可算是外江班稱霸廣州舞台的時代。上文提到清代以前已經有外省戲班南下，現在則數目更多，逗留時間更長。以主會身份發出邀約的，除了鍾情家鄉戲曲的外省商人，還有省縣級的官僚。由於清廷採取迴避政策，官員不得回到祖籍省份任職，在廣州的官員清一色來自外省，其文化背景和品味也源於省外。在羊城的外籍人士，還包括滿族八旗官僚和軍兵，他們在入關後很多都對崑曲和其他北方劇種產生喜好。如是者，廣州上流社會的成員不約而同地邀請外地戲班到訪，在不同場合觀賞他們所喜愛的地方戲曲。[11]

　　1759 年梨園會館的成立，為外江班在羊城稱雄的局面提供有力的證據。主事者名鍾先廷，山西人，是一山西戲班頭領。有關記載指

9　有關廣州與行商的歷史，參考楊萬秀、鍾卓安（編）：《廣州簡史》（廣州：廣東人民出版社，1996），第八至九章。

10　冼玉清：〈清代六省戲班在廣東〉，載《中山大學學報》（第 3 期）（1963），頁105-108。

11　冼玉清〈清代六省戲班在廣東〉一文，不愧是這個課題經典之作，而近年的討論，可見黃偉：《廣府戲班史》，第一章。

他熱心公益，在他倡導下，足有 15 個當年在廣州上演的戲班積極響應，成功籌募善款，在城內西邊購地建設會館。現存有十多塊石刻碑銘，年代由 1762 到 1886，為這個外江戲班組織的行會，留下珍貴的第一手資料。碑銘具紀念性質，關乎會館的創建，或日後的重修和擴張，記錄下來的往往是喜慶時刻，彰顯會館集體力量強大的一面，但偶爾也有其他方面的記載。一塊刻於 1780 年的碑記，指出會館首領劉守俊在 1769 和 1775 年先後兩次籌款修建神壇，卻無法成事，當中一句「奈此時來粵貿易者寡」，説明箇中原委。此階段廣州經濟蕭條，外江班失去不少主顧，大受打擊，幸好數年後貿易恢復，戲班生意好轉。碑文其後提到在 1780 年有 13 個外江班入粵，它們的捐款讓修建神壇一事得以完成。[12] 而到了乾隆末年，外江班的活動更見興旺，1791 年有 47 個戲班，在這批碑銘紀錄中代表了一個高峰點。[13]

部分碑銘還記下參與其事的外江班之組織和背景，它們絕大多數成員介乎二十到四十人不等，人數最少的出現於 1762 年，來自河南，只得九人。總括而言，廣州的外江班按來源地可分為四類，它們各有擅長的劇種、聲腔，偶爾在技藝和舞台風格上也會出現些微混雜交織的情況：

1)　**江蘇和浙江**，雅部崑曲的發源地。江浙的戲班在全國都得到紳商名流的喜愛，在廣州也不例外。我們在 1762 年那塊最早的碑銘上，已找到其蹤跡。到了 1791 年，仍有 14 個江浙戲班在廣州演出，約佔當時外江班數目的三分之一。

2)　**江西**，明代弋陽腔的發源地。上文提及，梨園會館正是由一名江西班的頭領發起創辦的。在乾隆末，看來江西班已漸漸失去了在

12　冼玉清：〈清代六省戲班在廣東〉，頁 107；賴伯疆：《廣東戲曲簡史》，頁 89。
13　黃偉曾對外江班的動向，作深入的分析，見《廣府戲班史》，頁 5-24。

廣州的優勢，在 1780 和 1791 的兩幅碑銘上，分別只錄得兩個和
六個江西戲班。然而，我們要肯定弋陽腔中有不少唱段與舞台風
尚，對其他地方劇種影響甚深。此外，出現在清初而稍後廣受社
會上下歡迎的二黃腔，估計也是最先盛行於江西一帶。

3)　**安徽**。自二黃腔從江西傳入後於省內日漸成熟，同時也融會其他
聲腔，如弋陽和西皮（梆子腔的一種），不斷演變，其中西皮與
二黃合流而成為所謂「皮黃腔」，尤其值得注意。正是這個新型
劇種，在乾隆晚年，經「四大徽班」引入京師，轉瞬間大盛，衍
生成日後的「京劇」。在廣州，徽班也曾興盛一時，1780 年入粵
的 13 個外江班中有八個是來自安徽，十年後，仍有七個。

4)　**湖南**，多個聲腔劇種相遇共處之地，當中包括崑曲、弋陽、梆子
和新近形成的皮黃。在清代，戲曲活動在省內有兩個據點：一是
衡陽，以演出崑曲為主；另外是祁陽，是其他聲腔（所謂南北路）
的主要市場。湘班的旺盛絕對不容忽視，1791 在廣州的戲班中
竟佔 20 個之多，數目超過了江浙和其他地區的戲班，在乾隆末
年，已是外江班之首！[14]

　　外江班入粵很大程度上妨礙了本地人士所組織戲班的發展，本地
班無法在廣州城內的豪宅庭園和其他上流社會的場所演出。除了遭到
官紳士商為追求品味而刻意排擠外，梨園會館所執行一系列管理和禁
制的措施，對本地班也有負面影響。在一塊 1780 年的碑銘上，就刻
有 16 項條文，詳細列出戲行生意的規條：新來的外江班必須先交費
註冊，另開三台酒席，大概為了宴請會館頭目，再在廳堂正式掛上班
牌，方可接戲。唯一例外的，是戲班受官府邀約，所謂「官戲任唱，

14　冼玉清：〈清代六省戲班在廣東〉，頁 109-113。

民戲不准」。[15] 在接洽生意方面，梨園會館為外江班作專利中介，只有
會館的職員才能接待買戲的主會，並以收費形式為主會與戲班兩者之
間作公證人。戲班不能私自向主會賣戲，戲班的成員更不能說他人長
短，此舉被視為越軌違規。所有演戲合約，一經買賣雙方簽名作實，
不得反悔。遇上重要慶典，需加碼合班同台上演，所有戲金（包括額
外賞錢）全部均分，免生爭執。梨園會館對個別藝人、樂師的工作，
也有管制權。戲班與藝人簽約，會館有權過問，又或兩個戲班同意對
換旗下藝人，必先得到會館允准。戲班聘任一般以一年為期，個別藝
人需要清理所有班中債務後，方可與其他戲班簽約。以上各項規條，
賦予梨園會館如官府一般的權力，監管戲行大小事務。[16]

　　無庸置疑，梨園會館視戲班生意為專利，外江班因而雄霸廣州的
戲曲市場，然而並不表示本地班就完全沒有發展的空間。在十八世
紀，本地班無法在廣州城內爭取到市場，地域上與社會上的排擠迫使
它們到郊野及鄰近的縣份尋找演出機會，而珠江三角洲的遊走空間正
正讓本地班找到一條發展的途徑。由於長期面對的觀眾為當地鄉民，
本地班有更多機會接觸民間音樂素材，也較容易受到地方上的品味
所影響，可惜在文本的資料裏找尋藝術演變的證據有一定的難度。[17]
1733 年來訪廣東的士子綠天在他《粵游紀程》的序言裏，就提到「蠻
音陳雜」、「不廣不崑」的現象，也提到所謂「廣腔」的出現。有關學
者都認為「廣腔」是在弋陽腔的基礎上作廣東式的變體，可能是融入
了地方的腔調、發音等等，可說是前文所述始於明代戲曲藝術在粵本

15　同上註，頁 17-18。

16　黃偉：《廣府戲班史》，頁 39-41。

17　崔瑞駒、曾石龍（編）：《粵劇何時有？粵劇起源與形成學術研討會文集》（香港：
　　中國評論學術出版社，2008）。其中程美寶的文章與大會討論時的發言，甚有見
　　地，見頁 118-125。

地化的延續。[18] 回到本地班的發展，部分官方文獻，特別是地方上出現的案例，提供了多些確實的證據。田仲一成近期的研究發現，可能最早從雍正朝 —— 最晚不會遲過乾隆朝，位於廣州鄰近的新會、南海和東莞，當地的農村與宗族組織已舉辦酬神演戲，作為神誕慶祝和祠廟節日的必備活動。由本地班擔當的演戲項目往往能吸引大量觀眾，其中包括來自主會和附近的社群，人山人海，場面熱鬧，然而混在中間難免還有惡棍匪幫之流，從中漁利。官府方面，全然取締地方演戲的強硬措施雖不常見，但態度肯定是輕視甚至是蔑視。[19] 由此可見，對在農村市集活動的本地班來說，精英階層的偏見和被邊緣化的處境，在羊城以外仍構成一個沉重的包袱。

　　既然被拒於廣州門外，本地班便逐漸集中在省垣以西十二里的佛山為基地。誠然，佛山在晚明以來已經是戲曲活動的重鎮，也是瓊花會館的所在地。有學者指出廣州亦有一所瓊花會館，若此說屬實，則入清以後，佛山的瓊花會館肯定已經超越它，成為了全行的大本營。佛山也有外江班的蹤跡，但本地班並無絲毫讓步的跡象。刊刻於 1753 年的一首竹枝詞（估計當時已流行了一段時間）第一次提及本地班出外遊走時所用的「紅船」，而「萬人圍住看瓊花」一句，更經常出現在有關著作中，用來引證本地班在佛山的鼎盛。[20] 到嘉慶（1796—1820）與道光朝（1820—1850），瓊花會館看來是個非常活躍的行會組織，據學者們所收輯資料顯示，戲行每年盛會，例必由眾戲班選舉

18　賴伯疆：《廣東戲曲簡史》，頁 73-74；黃偉同樣指出「廣腔」即「高腔」，是弋陽腔本地化所衍生，見其《廣府戲班史》，頁 52-54。

19　田仲一成：〈神功粵劇演出史初探〉，載《情尋足跡二百年：粵劇國際研討會論文集》，周仕深、鄭寧恩（編），（香港：香港中文大學音樂系粵劇研究計劃，2008），頁 35-43。

20　引文見賴伯疆、黃鏡明：《粵劇史》（北京：中國戲劇出版社，1988），頁 12；賴伯疆：《廣東戲曲簡史》，頁 176。

一名藝人，負責把先師神像從館內神壇請到臨時戲棚對開的神位上。
此過程具爭議性，容易造成內部衝突、戲行分裂。吊詭之處，是一位
當武生的藝人，年復一年地被推舉承擔此任，充分顯露戲行內團結的
精神。盛會中的集體演出，更是由戲班藝人聯袂，不讓一小撮人獨
攬。佛山一向以製作器具和手工藝品馳名，經學者細心考證，找到了
專門製造戲服和有關舞台用具店鋪集中的坊巷。[21]

　　對於戲班分為外江與本地這現象，楊懋建在以下這段文字中有生
動的描寫。楊氏是來自梅縣的舉人，道光年間在省城出入：

> 　　廣州樂部分為二，日外江、日本地班。外江班皆外來，妙選
> 聲色，技藝并皆佳妙。賓筵顧曲，傾耳賞心，錄酒糾觴，多司其
> 職。舞能垂手，錦每纏頭。本地班但工技擊，以人為戲。所演故
> 事，類多不可究詰，言既無文，事尤不經。又每日爆竹煙火，埃
> 塵障天，城市比屋，回祿可虞。賢宰官視民如傷，久申屬禁，故
> 僅許赴鄉村搬演。鳴金吹角，目眩耳聾。然其服飾豪侈，每登
> 台金翠迷離，如七寶鴻台，令人不可逼視，雖京師歌樓，無其華
> 靡。又其向例，生旦皆不任侑酒。其中不少可兒，然望之儼如紀
> □木雞，令人意興索然，有自崖而返之想。間有強致之使來前
> 者，其師輒以不習禮節為辭，靳勿遣，故人亦不強召之……[22]

　　從以上這段文字可看見士人和精英階層對本地戲班的偏見，言辭
間嘲笑謾罵，是個典型的例子。楊氏肯定了外江班舞台演藝上的高

21　賴伯疆：《廣東戲曲簡史》，頁 108；黃偉：《廣府戲班史》，頁 76。

22　引文取自賴伯疆：《廣東戲曲簡史》，頁 105-106；黃鏡明：〈廣東「外江班」、
　　「本地班」初考〉，載《戲劇藝術資料》（第十一期），1986，頁 85、91。另外何
　　傑堯也將此段文字翻譯，收入以下文章中：Virgil Ho, "Cantonese Opera as a Mirror
　　of Society," in Ho's *Understanding Canton: Rethinking Popular Culture in the Republican
　　Period* (Oxford: Oxford University Press, 2005), p. 305.

超，本地班則相形見拙，無一點可觀之處。他同時論及兩者的表演場合和對象，截然不同：外江班為紳商貴顯提供具品味的高尚娛樂，本地班卻只顧用聲音與色彩吸引市井階層，百分百是庶民娛樂。難怪作者對官員禁止本地班在省垣演出之措施，極度讚賞。在此之後，楊氏在文章裏慨嘆「本地班非無美才，但托根非地，屈抑終身」。以他看來，本地班的藝人絕非沒有外貌本錢和舞台伎倆，只是戲班所發揮的演藝與戲曲本身的內容俱一無是處。如是者，就連帶演藝者也受到人家鄙視了。[23]

　　楊懋建這番說話經常被用來引證士子們對廣東地方戲曲的偏見，但有關學者卻往往忽視了這段文字是寫在 1840 年代，對外江班來說，它們的高峰期已過了好些日子。在梨園會館 1800 年以後的碑刻裏，包括嘉慶朝四塊、道光朝兩塊，和於光緒朝（1875—1908）刻成的最後一塊，所提到外江班的數目相當少。[24] 此外，碑刻的內容多與慈善工作和會員福利有關，可見外江班的衰落和行內人士所面對的壓力。其中 1823 與 1837 年的兩塊碑刻，說明梨園會館轄下財神會和長庚會的主要業務，是為向來忠於會館卻年老無依的會員提供援助，並協助有需要的會員返回老家。[25]

　　外江班所面對的困境，多少與十九世紀初滿清皇朝與西方國家關係日趨惡劣有關。雙方由貿易上的爭議，以至軍事的衝突，在第一次鴉片戰爭（1839—1842）前後，對廣州的經濟做成打擊。但長遠來說，戲曲舞台本地化的過程對外江班構成的威脅更大。一方面，一種看似是不拘一格的地方劇種正在形成，本地班從弋陽、梆子、崑曲和較後出現的皮黃等外來劇種裏，吸納不同的腔調、劇目內容、表演程

23　Ho, "Cantonese Opera as a Mirror of Society," p. 305.

24　黃偉：《廣府戲班史》，頁 22-24。

25　賴伯疆：《廣東戲曲簡史》，頁 93-94；冼玉清：〈清代六省戲班在廣東〉，頁 119。

式，並且把這些元素和所在地的民間曲調和音樂素材糅合一起，這種表演對農村社群十分吸引。另一方面，外江班本身的傳統也面對同樣的衝擊，以下試舉一例，説明箇中原委：話説廣州一名李氏富商，在嘉慶末年組織了一個家班，成員都是當地少年人，而樂師與教戲的則來自江浙，好讓學員學好正統的崑曲。據説，這家班一直秉承外江班的傳統，到 1850 年代還在演出崑曲。不過，這情況並未能繼續下去。1880 年左右，俞洵慶描寫該班當時的變化，言詞中不乏慨嘆惋惜之情，他謂此班「而今已六十餘年，何戡老去，笛板飄零，班內子弟，多非舊人，康崑崙琵琶，已染邪聲，不能復奏大雅之音矣。猶目為外江班者，沿其名耳。」[26]

　　士子們對古典戲曲的那份難捨難離，在這段文字清晰地浮現，然而本地化的過程與藝術上的糅合融和，已是大勢所趨，外江班也無法扭轉這局面。它們有些已離開廣州或廣東省北上，有些則如李氏家班一樣，在嶺南安家落戶，隨演藝唱腔一起本地化。到了十九世紀中葉，戲曲舞台好像勢必成為本地班的天下，縱使它們多少仍受到上流社會的漠視，但在省垣以外已找到發展的空間。然而，要在世紀末迎接粵劇時代來臨之前，本地班與它們的藝人，還得在清廷管治下經歷一場浩劫。

李文茂起義事件與其影響

　　江湖藝人生活難免顛沛，戲行內外衝突亦時有發生，戲班中人每每與民間的結社會黨有些聯繫，算是為自身安危提供多點保障。藝

26　引文見冼玉清：〈清代六省戲班在廣東〉，頁 115；賴伯疆：《廣東戲曲簡史》，頁 113。

人一般都學習些少武藝，體魄強壯，也自然成為會社招攬的對象。此外，戲行和所謂秘密會社都處於邊緣位置，兩者同時崇尚一種以草根階層、庶民為主的身份，以團結俠義、對抗強暴為口號。正是這種有機性的關係，促成了廣東本地藝人參與太平天國反清的活動。1854年，當太平天國揮軍長江下游，成功攻陷南京並建都為天京，一部分粵省本地班演藝者在著名藝人李文茂的帶領下，加入反清行列。李文茂的部眾與此間天地會首領陳開合力，一舉佔據了佛山和肇慶。之後，他們嘗試攻打廣州未舉，輾轉到了廣西。跟太平天國同一命運，兩廣的反清勢力最終被朝廷消滅，李文茂於1858年陣亡，他領導的抗清起義也告一段落。[27]

　　朝廷對李文茂反清，自然視為大逆不道，所鎮壓的對象，更在參與此事的藝人以外，擴大至整個本地戲行。亂事爆發後，官府隨即禁制所有本地班的演出，更有傳聞謂官兵大舉追捕濫殺藝人，不少人離開珠江三角洲到他處避難，甚至逃亡海外。留下來的，也只好混進外江班裏，或以演外江戲為名，避開清廷耳目。官府拆毀了佛山的瓊花會館（倘若廣州也有一所，估計也在此時為軍兵所剷平），戲行總部變成頹垣敗瓦，館內的神壇、先師神像均被銷毀，此段慘痛回憶為世世代代粵劇中人所牢記，對清廷極懷痛恨。對後世研究者來說，超過一個世紀以上的會館紀錄與歷史文物，從此化為烏有。[28]

　　不過，這場災劫並沒有為廣州地區的戲曲發展畫上句號，相反地，所謂廣府大戲或乾脆被稱為粵劇的地方劇種，經過一段時間，終於在廣東舞台上出現。也許在後世眼中，這段日子有數不盡的英雄式故事，使粵劇絕處逢生。跟歷史上其他的典故一樣，雖然故事中的人

27　麥嘯霞：〈廣東戲劇史畧〉，頁803-804；賴伯疆、黃鏡明：《粵劇史》，頁13-17；
　　余勇：《明清時期粵劇的起源、形成和發展》，頁124-135。
28　麥嘯霞：〈廣東戲劇史畧〉，頁803-804。

物和事蹟，鮮有能被證實，但故事遺下不少蛛絲馬跡，幫助我們重構
當時的歷史場景。粵劇得以發揮其持久力、成為一富有地方特色的劇
種，跟行會能重新建立和業內體制按步完成，息息相關。與此同時，
粵劇的觀眾群不斷擴大，當中更包括上層社會，贏得不少官紳士商階
級人士的喜愛。

其中一個流傳甚廣的故事，與渾名「勾鼻章」的花旦何章有關。
事情發生於 1868 年左右，何章所屬戲班的頭領，是著名武生鄺新
華，深受戲行人士敬重。故事中，兩廣總督瑞麟召來戲班為母親慶賀
壽辰，連場好戲，主客大為讚賞。不料及至一幕，由何章扮演唐朝楊
貴妃出場的時候，瑞麟母親黯然落淚，主人下令停演，不久傳召何章
入內，徹夜未回。次日，鄺新華率班中要員到總督府查詢，才知道太
夫人因何章貌似她逝去的女兒，收他（她）為乾女兒，隨時侍候安
慰。故事尾段　到鄺新華和何章憑藉這關係，成功游　瑞麟呈文朝
廷，取消本地班的禁令 —— 原來令粵劇起死回生的是一個演花旦的男
兒身。[29]

不論此事是否屬實，故事側面反映出地方戲已開始受到上層社會
的接納和欣賞。踏入十九世紀下半葉，無論是在富戶人家庭院內的宴
客酬賓、行商會館的節日慶典，或如故事中衙門官邸的私人堂會，本
地班藝人已經登堂入室，公然演出。同治末年，江南人杜鳳治的日記
裏，也有類似記載。杜鳳治在南海縣衙任職，在日記中多次提到中堂
夫人似乎喜愛看本地班，遠超過外江班；他曾點名三個備受讚賞的本
地班，分別是普豐年、周天樂和堯天樂。另外有一條日記資料，更是

29　賴伯疆、黃鏡明：《粵劇史》，頁 19；陳非儂：《粵劇六十年》，頁 147。澳大利
　　亞學者 Colin Mackerras 把這件事形容為「迷人優雅」（charming），卻沒有翻查
　　它的歷史性，見 *The Chinese Theatre in Modern Times: From 1840 to the Present Day*
　　(Amherst: University of Massachusetts Press, 1975), p.148。

吊詭：話説縣衙買戲四天，送給河南僑寓人士的豫章會館作賀禮，但受聘的不是外江班，而是一本地班。[30] 在清廷殲滅李文茂十多年後，本地班已大致回復亂事以前的聲勢，與外江班看齊，甚至已經凌駕於它們之上。聘本地班到豫章會館演出一事，也反映移民本地化的過程，非粵籍人士在廣州居留日久，難免受當地風俗、品味影響，竟成為了本地班的觀眾！

回首再看瑞麟的故事，實際沒有任何文獻證實他與粵劇解禁有關。相反地，現有資料似乎都指出禁令在實施後不到數年 —— 可能是1860 年代初期 —— 已無法強制性或持久地執行。以下是廣州府官員於 1872 年頒佈的公文：

> 為禁演唱土戲事，照得演唱土戲，傷風敗俗，迭經前府申禁在案。茲本府訪聞，有不法之徒，依酬神為詞，藉端漁利，沿門派科，謂齋壇不肅，則鄉坊未獲平安，致使土戲復行演唱。查土戲務造新奇，以貞廉節義不足人觀聽，以狎褻淫穢為足悅人耳目，自夜達旦，男女雜處，往往喪廉失恥，甚至請班取箱，爭先恐後，各持棍以相計，致傷人命。依此情形流弊，伊於胡底，若不嚴行禁止，何以除積習而挽頹風。除札飭各州縣，訪拿掌班及斂錢首事，從重刑治外，合亟出示嚴禁，為此示諭闔屬軍民人等知悉。[31]

雖然嚴詞厲聲，但重申禁令並不見得比以往更為有效。本地班不單在農村受到鄉民熱烈歡迎，更打入了往日外江班獨霸的地盤，得到省城富戶人家褒獎。到光緒朝初年，本地班已異常興旺，有資料記載

30　賴伯疆：《廣東戲曲簡史》，頁 138。
31　公文收錄於田仲一成有關元明清三代戲曲檔案裏，引文轉載自賴伯疆：《廣東戲曲簡史》，頁 136-137。

在 1876 年有 11 個本地班之多，每班成員達 30 人。[32] 以下出自俞洵慶
的一段引文，約寫於 1880 年，説出當年本地班活躍的局面：

> 其由粵中曲師所教，而多在郡邑鄉落演劇者，謂之本地班。
> 專工亂彈、秦腔及角牴之戲，腳色甚多，戲具衣飾極炫麗。伶人
> 之有姿色聲技者，每年工值多至數千金。各班之高下一年一定，
> 即以諸伶工值多寡，分其甲乙。班之著名者，東阡西陌，應接不
> 暇。伶人終歲居巨舸中，以赴各鄉之招，不得休息。惟三伏盛
> 暑，始一停弦管，謂之散班。[33]

在本章最後一節，我們會再仔細察看本地班活動的規模型態，不
過可以肯定地説，在經過李文茂一場浩劫後，本地班看似氣數已盡，
往後卻如鳳凰一般展翅飛揚，比往日更加壯大。本地班或許未能贏得
朝廷和地方官府的認可，不過在廣東一地已得到社會上不同階層人士
的支持和讚賞。以下兩個行內流行的傳説，正好説明這一點：

第一個故事的主角是番禺士人劉華東，傳説中他甚有才氣，為人
正直，不懼權勢。由於他與地方上一富商為敵，被清廷革除舉人身
份，令他加倍惱恨官吏，願意為受屈受壓的人爭一口氣，而粵劇界正
好是這樣的一個社群。據聞本地班在被朝廷禁制期間，劉華東出了一
個好主意，讓本地班的藝人或投奔外江班名下，或打着演京戲的名號
繼續賣戲為生。稍後，為紀念本地戲班中興，圈內人士請劉華東編寫

32　三藩市華文報紙《唐番公報》曾於光緒二年（1876）刊印戲班與其成員的名單，
　　資料來自吉慶公所，是本地班在廣州的一個中介組織，本章稍後會作介紹。《唐番
　　公報》這張廣告的複印本，由冼玉儀提供，特此致謝。

33　原文出自一部地方縣志，為學者廣泛引用，見 Mackerras, *The Chinese Theatre in
　　Modern Times*, p. 147；黃鏡明：〈廣東「外江班」、「本地班」初考〉，頁 91；Ho,
　　"Cantonese Opera as a Mirror of Society," p. 302。作者俞洵慶稍後在文章裏再拿本地
　　班與傳統曲藝相比，批評他們的舞台演藝不堪入目，而且內容多與道德相違，有
　　損社會秩序，參賴伯疆：《廣東戲曲簡史》，頁 155-156。

著名劇目《六國大封相》。我們翻查了清末民初的本地戲班演戲合同，的確有演京戲的條文，而《六國大封相》也真的成為了粵班著名的例戲，指定在第一晚開台演出，讓主會檢閱全班陣容。[34] 不過，歷史上的劉華東遠在 1836 年太平天國前十多年已去世，絕沒有參與本地班復興的可能。[35] 有關劉華東的傳說，倒是標誌着士人們對粵劇發展為一大地方劇種的重要貢獻。十九世紀下半期，本地戲班演出的劇目日漸增加，在原來的「江湖十八本」以上，有所謂「新江湖十八本」和「大排場十八本」，全部都以提綱形式寫成，內容取自歷史掌故和民間流行的故事，粵班的舞台變得多姿多彩。[36] 更有資料顯示，在 1900 年以前，本地班已有把時人時事搬演台上，[37] 而這種不斷求新的意向，是進入二十世紀後，粵劇舞台的重要趨勢之一，而過程中絕少不了讀書人的介入和努力。

另外一個故事的主人翁名李從善，我們對他的認識較以上的人物更少。他有點財勢，可能是個商人。據聞當滿清政府在追捕本地班藝人的時候，李從善挺身而出，不顧危險，捐出一處物業給圈內人士躲避暫居，而這物業日後便成為了吉慶公所，是本地班藝人在亂事後再次組織起來的基地。據說為了紀念這位善長，粵劇界在公所內放置了

34 劉華東與粵劇圈相關的事蹟，見麥嘯霞：〈廣東戲劇史畧〉，頁 804-805；陳非儂：《粵劇六十年》，頁 99-100。

35 以下兩篇文章對劉華東的歷史事蹟作出調查分析：歐安年：〈歷史上的劉華東〉，載《粵劇研究》(第 10 期)，1989，頁 70-72；李育中：〈劉華東與粵劇關係辨〉，載《戲劇藝術資料》(第 8 期)，1983，頁 132-136。

36 麥嘯霞：〈廣東戲劇史畧〉，頁 811-812；另參考粵劇大辭典編纂委員會 (編)：《粵劇大辭典》，頁 54-64。

37 據賴伯疆所得資料，1891 年夏天，有戲班在香港上演劇目，描述七年前的中法戰爭，不過劇情指中方大勝，與事實不符。見《廣東戲曲簡史》，頁 158。

李氏的神位，給後人供奉。[38] 跟以上的例子一樣，我們無法證實這段往事的可信性，但手上又多了一位傳聞中為粵劇立下大功，深得圈內人士敬重的前人。事實上，要推動本地舞台發展，特別是在都市範圍內擴張，商人的支持與商業資本的介入異常重要，本書第二章會對這一點作詳細論述。在結束有關歷史背景之前，讓我們先對世紀末本地戲班內部組織與行會制度稍作認識。

戲行建制的設立：紅船、公所與會館

在清朝最後半個世紀，戲行建制上有幾個突破性的發展，是促使現代粵劇形成的重要原因。首先，這是粵劇史上的「紅船時代」，本地戲班使用木船縱橫珠江三角洲，或遊走至更遠的地方，為當地居民演出戲曲作為娛樂。由於地理環境，大小河流匯集交錯，紅船作為戲班的主要交通工具，有助戲曲演藝廣泛散播。形成中的粵劇成為廣東省中部和西南沿岸地區，農村社群文化和社會生活不可缺少的部分，而紅船的設計與運作也在彰顯粵劇圈日益複雜的內部關係與結構。此外，吉慶公所與八和會館先後成立，前者是戲班對外營業的中介處，負責與買戲主會接洽商討條件；後者則是戲行的中心，監管業界整體事務，是粵劇圈的代言人。它們的成立與紅船一樣，是戲行建制歷史上的里程碑。

在廣東地區，大概始自明朝，就有藝人運用水路到農村市集演出，學者在史料裏找到了有關「戲船」的蹤跡，而最晚到了 1750 年

38　黃君武：〈八和會館館史〉，載《廣州文史資料》（第 35 期），1986，頁 221。黃君武是共產黨自 1949 年執政以後，對民間商會和工人團體實施改革前，擔任八和會館最後一任會長，他的口述回憶曾被不少研究者使用，包括賴伯疆：《廣東戲曲簡史》，頁 139-140。

代，就已見到「紅船」的出現。船身為何掃上紅色，歷來有不少推測：其中一個流行的講法，是把紅船與太平天國的主事者洪秀全和秘密會社洪門拉上關係，因「紅」和「洪」同音；不過更有可能的，是紅色傳統上代表福氣、富貴與幸運。[39] 對藝人來說，由歲首到年終都遊走於外，面對不少風險，而對地方主會而言，買戲是為求歡慶祈福，兩者對紅色帶來的象徵意義都非常受用。紅船時代在清末踏入高峰，據聞有超過三十個陣容完整的戲班出演，每班需要「天地」二艇，才能乘載全班藝人，包括工作人員，四出登台。[40]

　　田仲一成對明清以來地方上盛行的儀式性宗教戲劇，甚有研究，[41]而在粵劇方面格外值得留意的，是業內高度的組織性。根據 1950 與 1960 年代搜集整理的口述歷史和個人回憶，一個以年度為單位的演戲週期，在光緒朝便出現。戲班以廣州為基地，每年舊曆六月中出發，在十九日觀音誕晚上開台。戲班使用內河流域，從省垣向外進發，以最短的行程連接兩個演出地點，務求台期緊湊絕無空檔。從秋收過後到冬至，由於農務已過，鄉村居民會用多點時間籌辦宗族慶典和神誕，酬神演戲自然是節目之一，戲班活動十分繁忙。歲晚前戲班一般都返回廣州休息，約有十天，行內稱之為「小散班」。新年開鑼，紅

39　黃偉：《廣府戲班史》，頁 89-92。

40　據賴伯疆與黃鏡明分析，到十九世紀末，粵劇戲班按其遊走範圍，可分為廣府班和過山班兩種；前者活動集中在珠江三角洲流域，後者則在此核心地帶以東、北、西三邊的外圍地區。廣府班被視為主要的紅船班，陣容強大，成員包括大小不同腳色，班上藝人擁有高超伎倆，聲譽地位也較過山班藝人為高。1900 年前後，廣府班數目達 36 班，其中最大的單是藝人便有六十名以上，另加樂師約十位和其他工作人員七十至九十名。可以肯定，廣府班執戲行牛耳，對舞台風尚和圈內行規影響至深。見賴伯疆、黃鏡明：《粵劇史》，頁 281-285；作者倆極可能取材自劉國興的口述回憶：〈戲班和戲院〉，載《粵劇研究資料選》，廣東省戲曲研究室（編），（廣州：出版社不詳，1983），頁 330-331。

41　田仲一成：《中國的宗族與戲劇》，錢杭、任余白譯，（上海：上海古籍出版社，1992）；《中國戲劇史》，雲貴杉、于允譯，（北京：北京廣播學院出版社，2002）。

船戲班又再出發，從元宵節到清明和端午，各鄉鎮村落仍有很多祠廟節日演出，最後到舊曆五月底，戲班一一回到廣州，稱為「大散班」。[42]

　　要一個演戲年度進展順利，各戲班都能獲利，體制務求完善，合作必須緊密。吉慶公所約成立於 1860 年代同治初期，是本地班營業中樞。到光緒朝，在公所任職的，每每是退休的藝人樂師，身家清白，深受行內人士尊重。他們負責接待到公所買戲的主會，讓後者能查看在公所裏掛上水牌的戲班，得知班中主要成員、腳色和擅長劇目。主會有了初步決定，公所便會引介戲班駐所的職員，由買賣雙方直接磋商。在條件滿意後，公所安排雙方簽署合約，並以財務中介身份，先收取主會的訂款，然後向戲班發放上期戲金。[43]

　　不論是外江班的梨園會館，或是本地班的吉慶公所，它們運作的方式大體相同，都是承襲了明清兩代的行會制度。不過，細看吉慶公所經手的合約，某些條文則是反映出本地班和粵劇的歷史處境。如上文提及，合約中定明所演的是京戲，到了 1920 年代才正名為「粵劇」。乍眼一看，合約條文不偏不倚，聲明若在簽署後任何一方私自違約，主會則喪失訂金，戲班在發還訂金外再加罰款，以賠償對方損失。然而，如細看條文，便發現大部分內容都在言明主會方面的責任。例如有關報酬，買戲當局除了要全數交付戲金外，還需要按習俗禮儀多次向戲台上的藝人送利是錢。主會須為戲班安排住宿和日常食用，並為藝人們和戲班衣箱與其他舞台用具，從紅船泊岸的地方與戲

42　戲行年度週期性活動，可參謝醒伯、李少卓：〈清末民初粵劇史話〉，載《粵劇研究》，1988，頁 40；劉國興：〈八和會館回憶〉，載《廣東文史資料》（第 9 期），1963），頁 163。

43　謝醒伯、李少卓：〈清末民初粵劇史話〉，頁 34-36；黃君武：〈八和會館館史〉，頁 224；陳卓瑩：〈紅船時代的粵班概況〉，載《粵劇研究資料選》，廣東省戲曲研究室（編），（廣州：出版社不詳，1983），頁 318-319。

棚之間提供交通接送。若遇上地方不靖，主會要補償戲班所有損失。若官員收取戲捐作地方上的學校或團練經費，一概由買戲者負責支付。若演戲因故取消，戲金則全數照收；相反地，若有班中重要角色因病無法登台，戲班會按該名藝人工金比例扣除款項。最後，雖然合約並沒有寫明，但公所有權將違例者列入黑名單，公告全行。[44] 這些條文都是為戲班提供保障，防患未然，頗能反映一個弱勢群體，尋求保護免受欺凌的處境。

　　由此可見，吉慶公所不單是一個戲班賣戲的場所，更是整個戲行的營業代理。透過收訂賣戲，公所的中介性服務可以減輕戲班之間的惡性競爭，同時亦保證它們在市場上有相當的曝光，保障盈利。規矩條文既然得到公所的確定與執行，一個本來易生衝突和混亂的行業，便能保持一定程度的穩定和團結。本地戲行在建制上的努力還不止於此，大約在 1870 至 1880 年代，戲行內出現一片要求重建會館的聲音，以取代早前被官兵拆毀的瓊花會館 —— 八和會館因而成立。縱使確實年日暫時無法確定，八和會館大約最晚在 1889 年設立，籌款工作遍及廣東省，甚至身在海外的藝人也有參加。1892 年，位於廣州黃沙的八和會館正式開幕，這個粵劇圈的總部，一直存留到第二次中日戰爭爆發，在 1938 年日軍攻打廣州時，不幸遭砲火炸毀。[45]

　　從八和會館創建於廣州而非佛山這一點看來，足見當時本地戲班社群已具自信，不再輕易受到官府和地方精英階層的藐視。當然，粵

44　一份 1915 年戲班演出合約，見田仲一成：〈神功粵劇演出史初探〉，頁 43-46。

45　八和會館的創建年份，歷來眾說紛紜，最早的是 1876 年。見謝醒伯、李少卓：〈清末民初粵劇史話〉，頁 34-36；一說是 1882—1883 年，見黃君武：〈八和會館館史〉，頁 222；會館的刊物標明是 1889 年，崔頌明、郭英偉、鍾紫雲（編）：《八和會館慶典紀念特刊》（廣州：中國藝術出版社，2008），頁 10；還有另一份口述回憶則說是 1892 年，見劉國興：〈八和會館回憶〉，頁 165。近期的討論有黃偉：《廣府戲班史》，頁 290-291。

劇還未如京劇一般，受清皇朝推崇和顯貴人家擁戴，[46] 不過到了世紀之交，粵劇在農村市集已極其興旺，更開始受到城市裏的居民熱烈歡迎，看來被政府壓迫的歷史已成過去。把會館建於省垣及華南大都會，既有利於開拓戲曲市場，也是粵劇圈充滿自信的象徵性舉動。

<p style="text-align:center">表一：八和會館內部組織</p>

各堂名稱	所屬成員
永和堂	小武、武生
兆和堂	公腳、正生、總生、小生
福和堂	花旦、馬旦、刀馬旦
慶和堂	二花面、六分、大花面（後者可入兆和或慶和堂）
新和堂	男丑、女丑
德和堂（後改稱「鑾輿堂」）	打武家
慎和堂（後改稱「慎誠堂」）	坐艙、接戲和其他事務工作成員
普和堂（後改稱「普福堂」）	棚面樂師

* 資料來源：劉國興：〈八和會館回憶〉，載《廣東文史資料》（第 9 期），1963，頁 165-166；崔頌明、郭英偉、鍾紫雲（編）：《八和會館慶典紀念特刊》（廣州：中國藝術出版社，2008），頁 13-14；黃偉：《廣府戲班史》（北京：中國社會科學出版社，2012），頁 295。另據謝醒伯、李少卓：〈清末民初粵劇史話〉，載《粵劇研究》，1988，頁 36-37，所列各堂名稱與成員有些微出入。

與明清時代的行會組織一致，八和會館由一系列單位構成，其結構頗能反映戲行內部的分工。吉慶公所是戲行賣戲的總營業部，位於會館大樓旁邊，負責接待到訪的主會。此外還有八個堂，其中六個

46　將粵劇與京劇歷史軌跡作比較討論，見伍榮仲：〈從文化史看粵劇，從粵劇史看文化〉，載《情尋足跡二百年：粵劇國際研討會論文集》，周仕深、鄭寧恩（編），（香港：香港中文大學粵劇研究計劃，2008），頁 24-25。

是代表粵劇的不同行當，餘下兩個，分別是棚面樂師和戲班主要職員（見表一：「八和會館內部組織」）。這八個堂已先後組織起來，現今正式成為八和屬下的單位。[47]

　　會館以「八和」為名，顧名思義，八個堂能和睦共處，是八和的宗旨。就如舞台上的演出需要各堂成員忠誠合作，成立會館旨在團結戲行，為成員們爭取及保障權益。[48]八和會址位於珠江河畔，大樓內有議事廳，是調解業界糾紛，執行紀律處分的場所。樓上置神壇，安放華光神位，讓戲行中人供奉拜祭。八和會館是行業的代言人，負責與官府或有關人士商討業界事宜。會館亦十分注重會員福利，八個堂之中有五個在館內設有宿舍，其他三個則在會館鄰近各置堂社，為沒有地方住宿的會友，特別在大小散班期間，作棲宿之用。會館設有施藥處，可以為患病會員找醫師診斷和煎藥，亦有房間收容少數年老無依的會員，更有一個太平間作停屍之用。其後，八和又買了山地作會館陵墓，1912 年後也為會員子弟開辦一所義學。[49]

　　戲行本身一方面強調團結合一，但同時又分支甚細，這一點從紅船的內部組織可以見到。船身漆了赤紅色，有些地方畫上避邪祈福的圖案，木船長約 60 呎，寬 11 到 14 呎，較一般民用船艇略細，而且是平底，方便在三角洲內河淺溪上行駛。船上大部分空間用作床位，分上下兩格，一對對的沿船身兩邊排列，共 14 至 16 對，中間留有一

47　對於八個堂的名稱和所屬成員，現存資料有些微出入。試舉一例，據劉國興回憶，慎和堂由戲班管理階層資深職員組成，但謝醒伯和李少卓卻有不同說法，以該堂成員為負責衣箱、頭飾和台上道具的普通員工。見劉國興：〈八和會館回憶〉，頁 165-167；謝醒伯、李少卓：〈清末民初粵劇史話〉，頁 36；另參黃君武：〈八和會館館史〉，頁 222。

48　黃偉：《廣府戲班史》，頁 295-296。

49　有研究者按口述資料繪成會館建築內部圖則，見謝醒伯、李少卓：〈清末民初粵劇史話〉，頁 37；八和為會員提供的種種福利，可參黃偉：《廣府戲班史》，頁 296-309。

條通路。其餘空間用來存放用具（特別是戲班的衣箱）、給職員辦工、放置神位或辟作廚房。除了神位以外，其他地方都可以在晚上兼作睡眠用途。另外，為增加空間，船頂加設了可以拆卸的帳篷。[50]

　　在晚清，一個正規完整的戲班，成員由 130 到 140 人不等，因此在演出期間，需要向船欄租兩艘艇作巡演之用。每艘艇往往要住上六十多人，擠逼情況可想而知。當中有一半是藝人，與他們共住在天地二艇上的，有七、八名樂師、十數名辦事職員，以及衣箱工人、伙頭、船工水手、戲班學徒和雜役等等。

　　華德英形容紅船為「行駛中的旅館」，相對起吉慶公所和八和會館，它們與戲班藝人的日常生活，有着更切身的關係。[51] 一方面，戲班強調群體精神與內部和睦；另一方面，紅船上的人際關係與社會組織仍然以階級主導，高低分明。正如有些人提出，船上的床位，都是在每季開始時由班中成員抽籤決定，似乎沒有高低之分，可是這種消除等級的社交儀式，功能極之有限。首先，船工、下層職員與戲班學徒，一律無資格參加抽籤，他們身份低微，能找到枕首之處，已是萬幸。其次，若地位寒微的藝人抽到了好位置，按行內習慣，他會出讓給班中較資深的藝人，換取一點額外金錢。到清朝末年，收入豐厚的藝人會把幾個相連的床位買下來，為自己未來一年在紅船上的生活設置較舒適的空間。[52] 在一個全男性的群體裏，一般都會按年齡以叔伯兄

50　關乎紅船外型與內部設計，資料採自劉國興：〈戲班和戲院〉，頁 335-342；謝醒伯、李少卓：〈清末民初粵劇史話〉，頁 38-41；黃偉：《廣府戲班史》，頁 93-99。

51　人類學家華德英對紅船上空間的使用與當中社會文化的深層意義，有十分精彩的分析：參 Barbara Ward, "The Red Boats of the Canton Delta: A Historical Chapter in the Sociology of Chinese Regional Drama," *Proceedings of the International Conference on Sinology* (Taipei: Academia Sinica, 1981), pp. 233-257。原文是「traveling hostels」，見頁 237。

52　陳卓瑩：〈紅船時代的粵班概況〉，頁 310-311；謝醒伯、李少卓：〈清末民初粵劇史話〉，頁 40-41。

弟互相稱呼，在戲班裏，尊卑長幼的界線十分清晰，徒弟對師傅、下層的對資深的藝人，凡事都要恭恭敬敬，唯恐萬一。一個本來就是被輕視的邊緣群體，卻對傳統社會的階級觀念和某些正統價值，奉行不渝。[53]

在藝人眼中，那些老行規有其實際的功用與好處，它們讓粵劇圈發揮着自我管理的效力，而當政府與上流社會都對業界中人不屑一顧，行規能給予藝人們一點兒尊重和成就感。舉例說，戲行有所謂「三台後定，不得燒炮」的做法，換句話說，演戲年度開始，在經過15天、演過三台戲以後，藝人不得無理被解僱，工作有了一定保障。藝人支薪，業界也有一直奉行的做法，不論地位高低、薪酬金額多寡，習慣是把工值分為三份：第一份在簽約時支付，幫助藝人出發前安頓家眷，或添置行頭衣箱；第二份在小散班農曆年底發放；最後，餘數則攤分為一個月兩次的「關期」，像按時支薪一樣。[54] 以上的例子，加上一系列歷來遵守的會館規條、行內禁忌等等，讓粵劇圈有一種自我管治的感覺，儼如一個生氣勃勃，又能按章辦事的演藝社群。[55]

回顧本章展示的歷史背景，有清一代，廣東地區的戲劇舞台經歷了兩次重大的挑戰：十八世紀外江班雄霸廣州舞台，贏得官商士紳擁戴，本地班不得不向鄰近縣鎮鄉村找尋演出機會；太平天國事起，本地班的藝人因參與其事而遭清廷打壓，但先後兩次的衝擊並未有扼殺廣州地區民間戲劇的發展。反之，一個在不斷演變的地方戲曲，到了

53　Barbara Ward, "The Red Boats of the Canton Delta," pp. 250-252.

54　劉國興：〈粵劇班主對藝人的剝削〉，載《廣州文史資料》（第 3 期），1961，頁126-127。戲班會按本身財政狀況而作出調整，倘若資金短缺，戲班可能要等待大散班才支付薪酬餘下的三分之一。見陳卓瑩：〈紅船時代的粵班概況〉，頁 318；謝醒伯、李少卓：〈清末民初粵劇史話〉，頁 41。

55　謝醒伯、李少卓：〈清末民初粵劇史話〉，頁 43-45；黃偉：《廣府戲班史》，頁131-143。

清朝最後半個世紀，倒是顯出頑強的生命力與創造力，達到前所未有
的興旺。本章將重點放在戲行的建制，紅船戲班把本地戲曲深深地融
入了廣大農村社會的節日週期和儀式慶典活動當中；另外，吉慶公所
建立了一個營業模式，使紅船戲班遊走於珠江三角洲流域和更遠的地
方；而八和會館可算是成功地樹立起一股團結力量，成為粵劇界的總
部。在這時期，粵劇逐漸成為獨特的地方劇種，它包容力強，不拘一
格；至於外來聲腔的傳入，皮黃的影響非常大，但仍可以見到比其更
早的崑曲、弋陽和梆子腔的影子。行當的制度此時大致上已穩固，在
藝人們的努力下，不同行當發揮各自的聲腔、面部化妝、舞台身段、
功架等等。劇目創作以提綱戲為主，內容表現出所在地和當代人的口
味。當然還有廣東地方音樂的元素，以及粵語口音和俚語的運用。如
是者，一個強而有力、滿有地方色彩的民間劇種，首先在鄉村市集出
現，繼而以強勁姿態，在世紀之交，打進廣州和香港的都市劇場，成
為市民大眾的寵兒。

第二章
粵劇都市化

　　1919 年，隨着炎夏的來臨，粵劇藝人整整一年的巡演活動與在紅船上的生活暫告一段落。大小戲班從珠江流域回到廣州，此所謂「大散班」是藝人們難得的休息機會，也正好是戲班當事人為下一年度作好準備，重組班務的時刻。當時看來，情況跟往年一樣，但據丑生劉國興四十多年後的回憶，1919 年夏出現了突破性的發展。[1] 幾位首席藝人與祝康年班商討合約之時，向所屬戲班公司宏順提出了跟往日不同的條件。基於四鄉和農村地區治安問題變得嚴重，不法之徒日益猖獗，藝人們要求戲班將遊走路線限制在廣州和香港都市範圍以內，市區以外的台期或可個別考慮，不過班主必須提供武裝保護，以策安全。依劉國興所憶述，宏順公司答允了以上要求，而從此粵劇圈就出現了一類新型的戲班，名叫「省港班」，它們以城市為基地，活動範圍大體上集中在省城和英國殖民地香港的戲院裏，自此展開了一段華南雙城記的故事。

1　下文憶述出現在劉國興〈戲班和戲院〉，原文發表於 1963 年《廣東文史資料》，後被多次輯錄，於不同選集中重複登載；筆者採用的〈戲班和戲院〉，取自《粵劇研究資料選》，廣東省戲曲研究室（編），（廣州：出版社不詳，1983），頁 328-365，特別是頁 359。

按現有的資料，我們暫時未能確定祝康年是否省港班的先驅。[2] 不過，這類都市戲班應運而生，毫無疑問是二十世紀初期粵劇進駐城市的重要標誌。正如第一章所述，太平天國帶來戲行災劫以後，本地班透過遊走方式重新興旺，不久廣州就成為了戲行基地──羊城八和會館既是行會總部，也是戲班生意的營運中心。由歲首到年終，紅船戲班與其成員大部分時間在廣州外圍活動，主要觀眾是散佈在珠江三角洲流域的地方宗族和農村社群，因酬神演戲是他們集體慶典與宗教禮儀中不可缺少的項目。在這階段，紅船戲班偶爾會到廣州與香港周遭的村落登台，也會參加市區內廟宇神誕的演出。然而，粵劇由農村腹地轉移到城市的趨勢正在展開，到了世紀之交，戲園（民國以後，多改稱「戲院」）在省港兩地先後出現，並發展到每天都有劇目上演，觀眾人數相當可觀，從此戲院便成為粵劇進入城市的渠道。對戲班來說，都市劇場充滿吸引力，但競爭劇烈，戲班當中最受歡迎的，被稱為「三班頭」，[3] 可算是日後省港班之前身。

　　本章會集中討論粵劇都市化的歷程，上半部將介紹省港班成立背後兩個主要因素：首先是商業劇場在香港和廣州出現，為華人社會提供大眾娛樂空間；其次是商人資本介入戲行，成立戲班公司。下半部則透過報章上的戲院廣告及最近才發現的商業檔案，對自 1919 年起到 1925 年夏天「省港大罷工」爆發為止的省港班活動，作出詳盡的

2　劉國興自稱曾參與其事，聽來言之鑿鑿，而他的說法，亦被不少學者引述，如賴伯疆、黃鏡明：《粵劇史》（北京：中國戲劇出版社，1988），頁 33；Daniel Ferguson, "A Study of Cantonese Opera: Musical Source Materials, Historical Development, Contemporary Social Organization, and Adaptive Strategies," PhD dissertation, University of Washington, 1988, p.94。然而，我查遍《華字日報》1912 年後的戲院廣告，也有仔細點看 1919—1920 戲班年度和以後幾年的紀錄，並無所獲。就連兩本當代粵劇娛樂刊物登載的戲班名錄，也未有發現祝康年的蹤跡，分別是《梨影雜誌》，第一期（1918），頁 79-82；《劇潮》，第一期（1924），無頁數。
3　賴伯疆、黃鏡明：《粵劇史》，頁 285。

描繪。這些新資料顯示當時粵劇圈充滿生氣，為適應都市環境不斷求變。影響所及，不論在舞台演藝、商業營運或整個行業體制上，都出現一番新景象。

廣州與香港兩地戲園的誕生

在晚清之廣州，商業戲園還未出現以前，居民可以在兩種不同場合觀賞地方戲曲。在道光年間，據聞有商人和仕紳家族在他們寬闊優雅的庭園內安排戲班表演以娛賓客，這些庭園包括慶春園、怡園、錦園、聽春園等等，在座的是被邀請的達官貴人和家眷，屬於上流社會娛樂，可見地方戲曲對廣州的精英階層有一定的吸引力。太平天國動亂期間，私人庭園全遭破壞，至世紀末更變得殘舊荒蕪，但據記載，在 1880 年代，有兩所「昔日的豪庭」得到有關官員批准，開放給公眾看戲。[4] 第二類戲曲表演場所對廣州居民來說比較方便，它們是在市內廟宇節日期間搭建的臨時舞台，例如清平三界廟和北帝廟。戲班在寺廟前之戲棚演出，其社會功能和現場氣氛跟在鄉間舉行的酬神演戲非常相近。無獨有偶，市區內寺廟神誕上演的戲劇，最遲到 1880 年代，也成為了街坊鄰里熱切期待的娛樂。[5] 當年就有人為這種場面，留下一段不客氣的文字，登在報章上：

> 而諸班惟借神誕日于廟前登台開演，坐客之地，或為竹棚篷廠，或為店上小樓，座既狹隘，伸舒不便，而復有所謂遍地台者，不收坐費，任人立看，擠擁如山，汗氣薰人，蒸及坐客，且

4　文章登載於《越華報》，1933 年 3 月 31 日。作者未有交代更多的背景，例如上演戲班的名字和觀眾是否需購票入場。

5　看上述《越華報》文章；另參賴伯疆、黃鏡明：《粵劇史》，頁 313-314。

> 易滋鬧事端，每因拋擲瓦石，至于械鬥，小則傷神，大則殞命，
> 又時因失火難避，傷及千百人，以此行樂，險不可言。[6]

在官方視線底下，此類演戲活動對公眾安全肯定構成威脅，但對普羅大眾來說，置身其中，樂趣無窮，客觀環境上的不舒服，甚至人身安危的問題，或可拋諸腦後。據程美寶的研究發現，早在 1877 年，南海知縣曾經收到呈文，申請在西關商業娛樂區旁開設戲園。當時英人統治的香港與在上海的租界已有此類商業娛樂場所，但官員考慮到以上兩者均屬外人管治，不能援引為先例，最後基於治安理由拒絕申請，而羊城的第一所商業戲園要在十多年後才會出現。[7]

華人公眾戲園在香港較早成立，顯示殖民地政府在此問題上較廣州清朝官員態度寬鬆，一方面可能是英國官員對有關市政管理相當自信，另一方面是基於商業劇場在英國已有悠久的歷史，殖民地官員也就駕輕就熟。我們對這段早期歷史掌握有限，據聞在 1865 年，有兩間戲園在香港營業，1870 年增加了一間，全都位於港島水坑口或鄰近地方，那是華人集中的商業與住宅區。在早期的戲園當中，其中一所初名「同慶」，後改稱「重慶」，一直經營至 1912 年為止。另一間叫「高陞」，位於皇后大道繁盛區域，地點適中，到二十世紀仍長期興旺，是香港首席大戲院之一。戲園時有出現轉售或間中關閉的情況，

6　原文登於《華字日報》，1895 年 5 月 3 日，轉引自程美寶：〈清末粵商所建戲園與戲院管窺〉，載《史學月刊》（第 6 期），2008，頁 107。

7　具名申請的是一所美國貿易公司，背後出資的卻是幾位與美國方面有商務來往的華商。參程美寶：〈清末粵商所建戲園與戲院管窺〉，頁 107。

此起彼伏，其競爭激烈可想而知。[8]

　　廣州方面，雖然起步較晚，卻在世紀末大有迎頭趕上之勢。1891
是具突破性的一年，在幾位商人倡議下，有三所戲園接連開門營業。
先是位於西關多寶橋旁的廣慶，繼而是在南關長堤的同樂，最後是珠
江對岸河南的大觀園。滿清官員對戲園一事改變初衷，相信是與地
方財政有關，事關承辦戲園者都要向官廳繳付捐項。[9]當局於 1889 至
1890 年間曾發表開辦戲園的章程，從中可了解有關官員所考慮的各種
問題。首先，所有申請開辦之戲園地點都在廣州舊城以外，但官方仍
一再強調，要求這些娛樂場所遠離民居及交通樞紐。其次，就公安和
社會秩序所制定的一連串防範措施，戲園當事人務必遵守：戲園當局
需聘請專責的委員和巡勇來保持場內秩序；戲園範圍內不得攜帶槍械
或其他武器；觀眾席上男女必須分座並使用不同的進出通道，方合乎
禮教與體統；買票入場需分等級，持票者亦要對號入座；戲園內不得
燃放炮竹，並盡量以電燈代替汽油燈，也必須安裝消防水龍頭，以防
萬一；最後，為官的當為道德把關，自應重申對淫戲之禁令。由此可
見，廣州之商業劇場是在一個備受嚴格管制的環境下誕生。[10]

　　若以戲院的數目作指標，那麼踏入二十世紀，省港兩地之商業劇
場可算發展迅速。在廣州，樂善、東關、廣舞台等戲園相繼出現，其
中廣舞台在幾年後不幸毀於火災。但接着而來，海珠、太平、南關都

8　Law Kar & Frank Bren, *From Artform to Platform: Hong Kong Plays and Performances,
　　1900-1941* (Hong Kong: The International Association of Theatre Critics, 1999), pp. 15-
　　16；梁沛錦：〈香港粵劇藝術的成長〉，載《香港史新編》（第二輯），王賡武（編），
　　（香港：三聯書店，1997），頁 654-655。較近期的研究則有吳雪君：〈香港粵劇戲
　　園發展（1840 年代至 1930 年代）〉，2013 年 4 月 15 日香港文化博物館「香港太
　　平戲院：源氏家族娛樂事業溯源」發表文章。
9　這段討論主要依據程美寶：〈清末粵商所建戲園與戲院管窺〉，頁 108-110。她引
　　用的資料多未為前人所留意，包括官方文件與報章報道。
10　關於戲院與政府的關係，本書第五章將作詳細討論。

在清末和民國初年建成，其中海珠座落於舊城南面之長堤，屬市中心位置，轉瞬成為了羊城大戲院之首。[11] 香港方面，當地華人居民對地方戲曲的熱情，不遑多讓，除高陞與重慶兩家戲園外（後者於 1912 年關閉），更有 1904 年於西區石塘咀開幕的太平，當年殖民地政府對娛樂場所執行強制性搬遷政策，以致該區酒樓妓院林立，太平為一班富裕消費者提供了方便。另外，在中環商業區，九如坊（又稱「新戲院」）與和平分別於 1911 年和 1919 年開業；約同一時期，對岸九龍半島普慶戲院落成。[12] 毫無疑問，市場之需求加上商業利益之考慮，促成了不少戲院在廣州與香港幾乎同一時間出現，標誌着公眾戲院時代來臨，更為 1920 年代都市劇場的全面興旺埋下伏線。

關於二十世紀初商業戲院的資料相當有限，畫報雜誌在廣州剛開始流行，戲院被視為新奇事物，間有登載，從幾張繪畫圖片中（見圖一及圖二），可以見到建築物的內部。跟北方的戲院一樣，長方形的舞台從大堂前面向觀眾席伸出，觀眾區只設座席，不論大堂或閣樓都是三面面向舞台。劇場的設計好像把聚集的人群套進一個框架裏，秩序井然，不單男女有別，座位亦按與舞台的遠近、觀眾的視線和舒適程度而分等級，入場須購票並對號入座。不過，場內氣氛看來倒是爽快活潑，台上有台上演出，台下觀眾不停交頭接耳，有人站在通道旁高談闊論，有小販向客人出售點心小吃，有婦女在逗抱嬰孩。[13] 圖一更指出另一種騷擾：有兩名身穿軍裝的人士，不購門票硬要入座，在場職員與其交涉亦無補於事。就算當局採取了所需防範措施，各種擾亂或不法之事仍經常在城市戲院發生，這一點容後在第五章詳細討論。

11　劉國興：〈戲班和戲院〉，頁 360-361。

12　相關的戲院廣告，在《華字日報》出現日期如下：普慶戲院，1902 年 3 月；太平，1904 年 5 月；九如坊，1911 年 9 月。

13　廣東省立中山圖書館（編）：《舊粵百態》（北京：中國人民大學出版社，2008），頁 30、110。

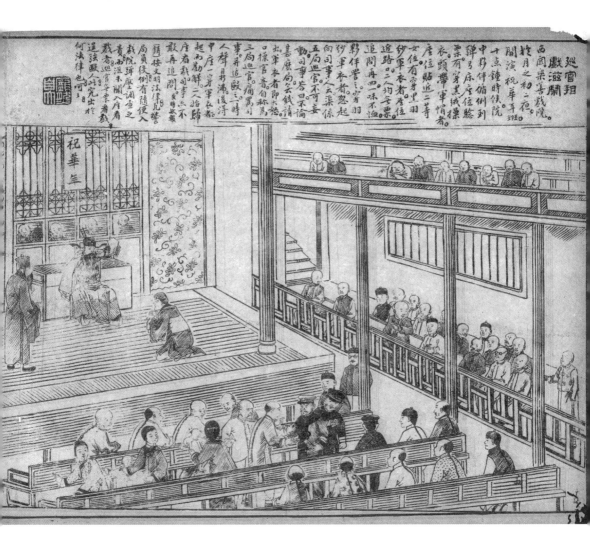

圖一　　　《廣州樂善戲院》。此繪圖原登載於 1906 年的《賞奇畫報》，圖中可見有兩名穿軍服者正與戲院職員交涉，按文字所錄，謂兩人拒絕付款購票，導致場內擾攘一番，行文者言下之意，戲院為公眾場所，理應秩序井然。當時正上演祝華年班。

資料來源：廣東省立中山圖書館（編）：《舊粵百態》（北京：中國人民大學出版社，2008），頁 30。

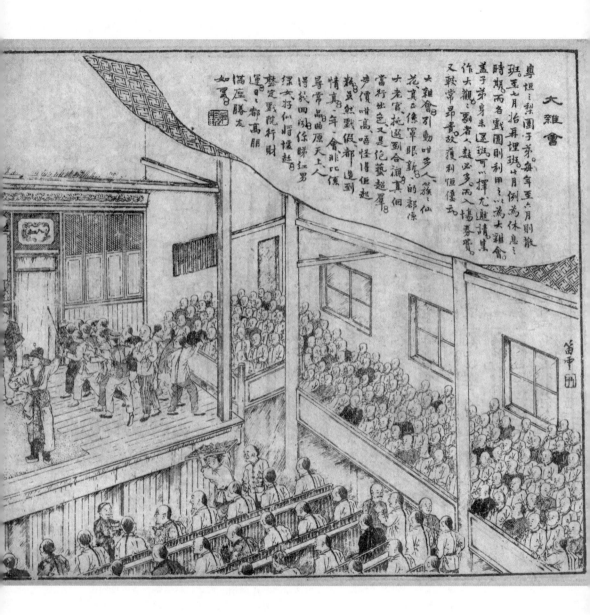

圖二 《戲園內之大雜會》。繪圖原刊於 1917 年《時事畫報》，描述夏季大散班時舉
行的戲行大雜會，頗受觀眾歡迎。
資料來源：廣東省立中山圖書館（編）：《舊粵百態》（北京：中國人民大學出
版社，2008），頁 110。

對觀眾來說，從臨時搭建之戲棚進入固定建築的劇場，這是一個客觀環境上的新經驗，而粵劇以戲院作為演出場地，亦在藝術層面帶來一些新方向。在唱曲發聲方面，向來粵劇藝人不分行當都以假聲為主，往日是在鄉間露天舞台演出，周遭人多擁擠，嘈吵熱鬧，用假聲或有助提高聲調。當戲班進入有蓋而四面封閉的室內劇場，整個音響與聽覺空間出現變化，用平喉變得可行又悅耳。另一個重要的轉變，是由過去的所謂「戲棚官話」過渡至使用本地粵語方言以至白話，對城市觀眾理解曲詞對白，掌握劇情發展來得更容易。一般的記載每每將以上使用平喉和白話兩種改變歸功予幾位藝人，事實上，箇中變化肯定有不少人參與實踐，經過長時間的演變，才出現理想的藝術成品與為大眾所欣賞的效果。[14]

此外，戲班也要在生產作業的其他層面作出調動，方能適應城市的場域，並有所作為。昔日的紅船戲班是遊走式作業，穿梭農村市集，它們依賴八和會館轄下吉慶公所作中介，先與主會商討戲金，而報酬當然視乎戲班之陣容，負責職員討價還價之手段，以及主會要求演出之日期、地點，和主會願意付出的金額。反觀在城市戲院登台，酬金全賴門票收入，再根據戲班與戲院雙方在合約內議定的比例分賬。[15] 既然戲班收入全視乎票房收益，廣告便成為不可缺少的營業手段，透過報章、海報、單張等宣傳工具，預先發出當天節目消息，吸

14　在粵劇舞台上使用平喉與白話，金山炳、朱次伯和白駒榮往往被視為關鍵性人物，見賈志剛（編）:《中國近代戲曲史》（北京：文化藝術出版社，2011），第二冊，頁29。此外，在清末民初，一些業餘戲班在省港地區頗為活躍，對當代舞台風尚，具一定影響力。他們被稱為「志士班」，參與者多希望透過舞台演出革新社會風氣和政治思潮，甚至明目張膽地推動革命。志士班的歷史和重要性，留待第四章詳述。

15　在1923年和1926年，太平戲院先後和兩個戲班簽訂租院合同，以日租計算，並附加雜費，有效期為一年，見香港文化博物館（以下簡稱「文博」）太平戲院檔案，藏號分別為 #2006.49.54 和 #2006.49.98。

引觀眾購票入場。不過，城市居民是比較難討好的，這並不純粹是品
味的問題。鄉村居民接觸大戲的機會較少，傳統劇目、個別戲班首
本，往往已能滿足他們；要吸引市區內的觀眾天天入場，則非製作大
量不同劇目不可，且要不停地生產，壓力之大可想而知。戲班要在都
市劇場裏爭一席位，談何容易！

　　大致而言，二十世紀初的戲班仍保持着一貫的群體意識，但戲院
廣告開始強調某某名角的特殊功架和個人首本，可算是 1920 年代粵
劇舞台明星湧現的前奏。[16] 戲行內競爭日漸加劇，一股追求與眾不同、
先聲奪人的氣氛，漸漸籠罩整個粵劇圈。據陳鐵兒所述，昔日紅船戲
班偶爾到廣州香港登台，會為行內人士取笑為「灣水」，被視為無法
在農村市集受廣大觀眾歡迎，至有此舉。[17] 豈知時移勢易，進入都市
巡演網絡反而被視為戲班名利雙收之途徑。當年香港《華字日報》登
載的戲院廣告，令這趨勢一目了然。在 1900—1901 演戲年度，首次
有較完整的廣告資料顯示，不少於 19 個戲班曾在香港兩間大戲院裏
演出，其中只有數個佔到兩至四個台期，此情況在幾年後發生顯著的
變化。首先，踏足香港舞台的戲班，在數目上陸續增加，1906 年後基
本上每年度都超過三十班。其次，戲院方面從隔日排期演出以求減少
競爭，發展至每晚都有節目，好爭一日之長短。[18] 背後主要的因素，
當然是觀眾人數增加，戲班戲院生意有利可圖。都市劇場的興起，鼓
勵藝人發揮個人風格、鍛鍊獨特演技、排練精湛首本，為求建立自己

16　出版於八十年代末的一篇口述歷史中，兩名年長受訪者（其中一人是退休藝人）
　　點出了 1900 至 1920 年間一百名男藝人及他們的特長功架。參謝醒伯、李少卓：
　　〈清末民初粵劇史話〉，載《粵劇研究》（1988），頁 29-33。

17　黃兆漢、曾影靖（編）：《細說粵劇：陳鐵兒粵劇論文書信集》（香港：光明圖書，
　　1992），頁 14，44-46。

18　翻查二十世紀初《華字日報》戲院廣告，兩所戲院在同一天有節目，最先出現於
　　1904 年 10 月。

在藝壇的聲譽與地位。同樣地，戲班也在都市劇場裏追求卓越，傲視同群。人壽年就是一個好例子，在 1900—1901 年度，該班在《華字日報》只佔兩個台期共 11 天的廣告。到了 1906—1907 年度，在重慶戲院登台的二十多個戲班中，人壽年佔了九個台期共 44 天，獨居首位。都市戲院有着磁石一般的吸力，已變成了戲班爭雄稱霸的場域。

在公眾人士心目中，城市舞台被視為技藝出眾、聲譽卓越之場所，此種聯想極可能與「全行大雜會」有關。所謂「大雜會」約在十九世紀末開始，在炎夏大散班之際，眾多藝人會集中力量作一連串的演出；而踏入二十世紀，這全行性的活動以廣州與香港的大戲院作為固定的演出地方（見圖二）。主辦當局可透過大雜會籌募善款作義舉，可算是公關手段，從而爭取地方上的輿論，提高戲行地位。對參與的藝人來說，部分門票收益是大散班期間難得的額外收入；其次，節目內容每每讓藝人有機會表演個人之首本或獨到功架，正好向觀眾炫耀技倆，在戲行裏爭取晉升。換句話說，除了做善舉作公德以外，出席大雜會可增加個人收入與聲譽，有利於在粵劇圈內發展，一舉數得。大雜會是粵劇界行事曆裏由一個演戲年度到下一個年度的交匯點，它既表示戲行團結，亦讓個人展演技藝，這盛舉將省港兩地的商業劇場變成了爭奪豐厚利潤、展演非凡技藝的空間。[19]

戲班公司：商人資本與公眾劇場的商業化

在粵劇進入城市與商業化的過程中，戲班公司扮演着異常重要的角色。關於這方面，前人著作雖有提及，但至今還沒有人運用文獻材

19　謝醒伯、李少卓：〈清末民初粵劇史話〉，頁 47。在《華字日報》最早有關全行大雜會的廣告，見 1900 年 7 月 3 至 7 日。

料對這題目作詳細介紹。以下討論正是朝這方向的一點努力，畢竟戲班公司在粵劇圈舉足輕重，運作足有半個世紀，其影響不容忽視。往日戲班多由個別伶人發起，估計是行內較資深，被認為有才藝、有魅力者帶頭，號召合適人選，集合一眾伶工、樂師，及負責班中事務的職員和雜工等。[20] 組班之過程難免涉及向商舖和店東商討金錢上的資助，當商業資本由協助性質轉變為主辦和管控的角色時，戲班公司就此應運而生。

最早的戲班公司可能在 1880 年代出現，當時地方戲曲正開始興旺，籌組八和會館的工作令戲行上下興致勃勃。戲班公司由小做起，著名的寶昌公司便是個好例子。據劉國興憶述，寶昌的第一個戲班名「瑞麟儀」，開辦時經費有限，到世紀之交，業務蒸蒸日上，新班一個接一個在寶昌名下出現，包括人壽年、國豐年、周豐年等大班，和其他中小型班。與此同時，寶昌的勁敵宏順公司，旗下也擁有祝華年、祝康年、祝堯年三大名班。[21]

在戲行內得心應手、知名度高的戲班公司，大權都掌握在廣州與香港的班主和他們的商業夥伴手裏。寶昌的東主名何萼樓（1860—1942），在行內以靈活之商業手腕稱著。[22] 宏順為兩表兄弟擁有，是廣州世家鄧氏後人。太安是另一個重要例子，為香港商人源杏翹

20　我們對二十世紀以前粵劇戲班的狀況了解不多，就是黃偉的近著《廣府戲班史》（北京：中國社會科學出版社，2012）也未對這段早期歷史有任何突破性的發現。在中國戲曲史的範疇，一般對戲班的研究都以京劇戲班為着眼點，例如齊如山：《戲班》（北平：北平國劇學會，1935）；張發穎：《中國戲班史》（瀋陽：瀋陽出版社，1991）。

21　劉國興：〈粵劇班主對藝人的剝削〉，載《廣州文史資料》（第 3 期），1961，頁 130-132。

22　劉國興：〈粵劇班主對藝人的剝削〉，頁 130-134。據聞何萼樓家族在香港興辦戲院生意，早自 1870 年代，見吳雪君：〈香港粵劇戲園發展（1840 年代至 1930 年代）〉。

（1865—1935）主持，名下有頌太平、詠太平、祝太平三班，均成立於 1910 年代中。[23] 另一位頗有趣的人物是何壽南，據聞是經營海味生意致富，1911 年至 1917 年間曾為太安公司股東。他出售所有太安公司股份不久，又購入一間名「怡順」的戲班公司，把戲班生意交給人稱「何大姑」的妻子主理，約有十年。[24] 以上都是粵劇圈內數一數二的戲班公司，名聲大兼有影響力，而在戲行另外一端則是一些規模細、資金有限的小型公司，亦有更邊緣性的組織，雖打着戲班公司字號，但時起時散，它們所辦理的戲班，難免同一命運。

　　資源豐厚、管理完善的戲班公司，代表着商業資本大量地注入廣府大戲的世界。以下，我們將會見到這些戲班公司如何使用它們財政上的優勢，招聘籠絡優秀藝人，購置艷麗戲服和舞台裝置，負擔廣告費用，務求屬下戲班能在省港舞台上馳騁。這種種手段引證了戲班公司是粵劇進駐城市的商業載體。不過，我們先要指出戲班公司並沒有放棄四鄉的市場，正當它們在二十世紀初努力開拓都市劇場之際，珠江流域之巡演網絡仍是戲班生意的重要部分。這一點，可見於「行江」這個新職位的出現。昔日，戲班派員駐吉慶公所內與主會商討訂戲大小事宜；如今，行江隨紅船四出，像個流動的銷售員，直接向主會賣戲。行江與叫「坐艙」的戲班司理合作無間，設法把巡演的台期安排得緊緊密密，全無空檔。由於戲班公司財力充裕，它們大可在生意成交後才向吉慶公所報告，或乾脆不使用吉慶公所的中介保障服務。[25]

23　伍榮仲：〈從太平戲院說到省港班：一個商業史的探索〉，2013 年 4 月 15 日，香港文化博物館「香港太平戲院：源氏家族娛樂事業溯源」發表文章。

24　在文博太平檔案裏，以下三份文件涉及何壽南與太安公司的關係：#2006.49.649 記錄他在 1911 年 7 月首度投資；#2006.49.647 和 #2006.49.648 則指出他在 1917 年 6 月退股。

25　陳卓瑩：〈紅船時代的粵班概況〉，載《粵劇研究資料選》，廣東省戲曲研究室（編），（廣州：出版社不詳，1983），頁 318-319。

在班主眼中，藝人是手上最重要的本錢，戲班公司會透過人脈和資金去搜羅適當人選，並預支款項來博取對方及早簽約；對聲名顯赫的藝人，更會以重金一次過簽下多年合約，收歸己用。表二羅列了 1915 年至 1919 年間太安公司簽訂的藝人合約，然而該名單並不完整，我們也無法知道資料的代表性。15 份合約中，年薪差距由一百五十或幾百元起，至最高位的數千元，名列前茅的是著名小生劉錦（藝名「風情錦」），太安公司在 1916 年跟他簽了長達五年的合約，工金共值兩萬元。可以肯定，公司愈財雄勢大，就愈有能力把一流藝人羅致其名下。

戲班公司還利用其他途經操控藝人，使他們長期效勞。「師約」是其中之一，還有其他不同的借貸方式，令受害者債務纏身。先談師約，不少藝人 —— 尤其是下層伶工 —— 以拜師方式入行，師傅鮮有正式教授技藝，徒弟只能從旁觀察，或所謂邊做邊學。戲行內一般師約（見圖三）以六年為期，師傅為徒弟提供住宿衣食，後者被安排在班中工作，一切聽從師傅吩咐，工資異常微薄。師約中聲明，倘若徒弟私自出走被拿獲，則六年年期會重新計算。若牽涉父母或其他人等作擔保，他們可能要罰款賠償。現存檔案中有一批師約，屬源杏翹的太安公司所有，是在 1910 年至 1917 年間簽訂或從他人手下買入的，其中兩名學徒，人工竟低至年薪六元。[26] 傳統的學徒制無疑是傳藝途經之一，願意者可刻苦學習，但落在戲班公司手裏，已變為粵劇舞台操控源源不絕的廉價勞工之手段。

26 在文博現存師約多份，藏號從 #2006.49.1 至 #2006.49.8；另有數份則藏於在香港中央圖書館。

表二：1915 至 1919 年間太安公司藝人合約

年份	藝人名字	合約每年薪酬	合約年期	角色
1915	龐米	$4,650	2	無註明
1915	梁太公	$1,000	2	無註明
1916	梁禧	$225	2	無註明
1916	關福泉	$150	3	無註明
1916	李敬	$320	2	無註明
1916	戴廉吉	$600	1	無註明
1916	劉錦	$4,000	5	小生
1916	何維新	$270	2	丑
1917	廖氏	$267	3	無註明
1917	勞八	$525	2	末腳
1917	張彬	$600	3	花旦
1917	連啟明	$3,700	3	小武
1917	羅孝	$1,250	2	小武
1917	歐錦	$1,000	2	丑
1919	歐錦	$1,500	1	丑

* 資料來源：太平戲院檔案，香港文化博物館收藏，編號 #2006.49.9 至 #2006.49.26，
#2006.49.108 至 #2006.49.122.

　　跟舊式店東對待員工一樣，戲班公司的班主亦為戲班成員提供金錢上的援助。太安的檔案裏有借貸收據，清楚列名貸款金額和利息等數目，收據有借款人的簽名或指模，部分還記下日後交回本金與利息的條目與日期，頗有條理。[27] 這與另外一款名為「班領」的債務文件，

27　文博藏號 #2006.49.350 至 #2006.49.355 有借款收據六份，中央圖書館內有一份。

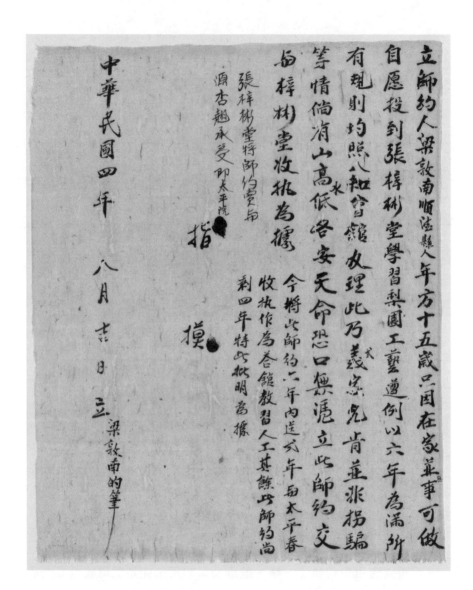

立師約人梁敦南順德縣人年方十五歲只因在家莫事可做

自願投到張梓榭堂學習梨園工藝遵例以六年為滿所

有規則均照八和會館奴理此乃義家兄肯並非拐騙

等情倘消山高低咎安夭命恐口無憑立此師約交

尚梓榭堂收執為據

　　　今將此師約六年內送式年屬太平春

　　　牧執作為杏館敎習人工其餘此師約尚

　　　剩四年特此批明為據

張梓榭堂特師約賣與

順杏翹承受 印太平院

　　　　　　　　　　指

　　　　　　　　　　摸

中華民國四年　八月　吉日　立　梁敦南的筆

圖三　　　《師約》。簽約人年 15 歲，廣東順德人，以蓋指模方式先於 1915 年簽定師
　　　　　約。及後師約轉售給太平戲院源杏翹，乃在下方再蓋一指模為定。
　　　　　資料來源：香港文化博物館太平戲院檔案藏品編號 #2006.49.3，得香港文化博
　　　　　物館和源碧福女士准予翻印，僅此致謝。

有天淵之別。顧名思義，班領本來是藝人應聘時收下部分工資而簽立的收據，然而，在二十世紀初，班領已變成一種以借貸為名，卻以牢籠壓制伶人為實之工具。當事人向班主商借金錢，可簽訂一份班領，答應為他登台一段日子以作補償。換句話說，負債人不需以金錢清還債務，而是以服務年期為抵押。班領上聲明藝人得任由班主安置差遣，應得的酬勞薪金與班主對開均分，之前若有欠下任何稅捐及揭借債項，得全由藝人自理（見圖四）。尤有甚者，是班領上並無指明開始年日，一切視乎班領持有人決定。在戲行內流傳不少令人髮指的故事，班主會刻意向滿有潛質的藝人打主意，阿諛奉承，送上金錢換取班領，經過一段時間後，特別是在當事人身價高漲時，班主可隨時啟動班領條款。不少年輕無知的藝人，就此墮入圈套，甚至戲行內老練和略有名氣的，也身受其害。[28]

如此，戲班公司仗着財勢，操縱不少藝人的事業前景和工作機會。透過師約或班領，班主們可以減輕組班的經費，也又可以低價買入師約班領，假以時日才變賣，視伶人為投機生財工具。若對有潛質的藝人作適當的栽培和及時的吹捧，戲班公司不僅可以短時間內增加票房收益，更可以把他們當作商品一般轉讓出售，利潤可觀。

戲班公司是以規模取勝，它們橫向擴張，以擁有多個戲班，控制大群藝人為能事，並可按需要把藝人調派到不同的戲班裏。公司炫耀戲班的陣容，藉此作為本錢在戲行內爭勝。戲班公司的規模更有助它

28　有關班領的內容，見劉國興：〈粵劇班主對藝人的剝削〉，頁 134-143；陳卓瑩：〈紅船時代的粵班概況〉，頁 320-321。在另一篇回憶錄中，劉國興提及金山炳的經歷，指他在宏順公司屬下戲班演出達十九年之久，竟然仍欠下二十六年的班領，班主以一萬八千元將他售予源杏翹的太安公司。劉國興：〈戲班和戲院〉，頁 343-345。在文博藏號 #2006.49.107 至 #2006.49.123，當中有十多份班領與藝人合約參雜在一起，是太安於 1914 年至 1917 年間購買所得。此類極具剝削性的活動，難免吸引了一些匪徒、惡棍之流，參與其事。

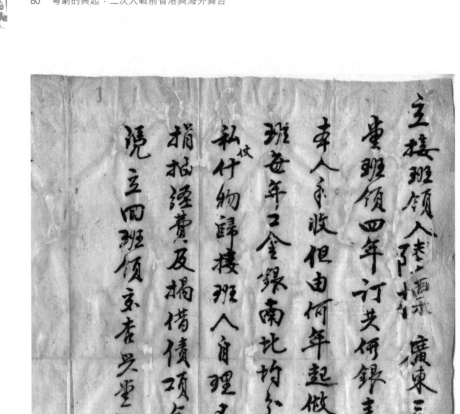

圖四　　《班領》。於 1916 年簽定，有效期四年，涉及款項一百五十元。
　　　　資料來源：香港中央圖書館太平戲院檔案，得香港中央圖書館和源碧福女士准
　　　　予翻印，僅此致謝。

們和別人討價還價，如出租紅船的船欄和集中在廣州狀元坊的戲服衣料頭飾店，而另外一個重要的商業夥伴當然就是戲院。我們不敢肯定寶昌和宏順是否在廣州或香港擁有自己的戲院，但看來它們跟戲院商有異常密切的關係。據劉國興回憶，寶昌的戲班基本上以省城的海珠與香港的高陞為地盤，而屬宏順的戲班則長期以樂善和九如坊作為在兩地登台的據點。[29]

　　源杏翹的太安是戲班公司與戲院垂直整合的最佳例子，源氏約在1906年太平戲院建成兩年後取得該戲院的業權。[30] 太平位於石塘咀煙花之地，妓院酒樓林立，妓女與尋歡恩客多為戲院座上客。戲院業權與管理權的持有，意味着無可避免的責任，院方要向有關當局領取牌照和處理公眾場所安全問題。[31] 不過，總算是利多於弊 —— 太平戲院是太安公司的總部，源氏屬下的各個戲班自然以太平為巡演據點，在香港的台期唾手可得。此外，同一時期另一位有名的班主何浩泉，雖然從未擁有戲院業權，卻在戲行做過一番事業，名聲頗高。據說何浩泉曾是何萼樓手下，在民國初年開始活躍，1912年嘗試讓一對夫婦於羊城一起登台，旋踵被廣州當局禁止。劉國興記憶中的何浩泉為人狡猾，做事不擇手段，對屬下尤為苛刻，曾單方面延長戲班支薪的關期，又將地方主會給予戲班的伙食津貼據為己有。[32] 即或如此，何浩泉的戲班生意在二十年代初進入高峰，他的旗艦戲班環球樂名噪一時，

29　劉國興：〈戲班和戲院〉，頁361-362；〈粵劇班主對藝人的剝削〉，頁143-144。他記述的事蹟與報章廣告資料吻合。

30　黃曉恩：〈家族事業與香港戲院業：源杏翹的三代故事〉，2013年4月15日，香港文化博物館「香港太平戲院：源氏家族娛樂事業溯源」發表文章。

31　有關政府管理條例，見 "Places of Public Entertainment Regulations Ordinance 1919"，載 Hong Kong Government Gazette，1919年10月31日，頁452-454。另參「公眾娛樂場規則」，載戴東培（編）《港僑須知》（香港：永英廣告社，1933），頁461-462。

32　劉國興：〈戲班和戲院〉，頁341；〈粵劇班主對藝人的剝削〉，頁132-133。

極受粵劇觀眾歡迎，而他的永泰公司則與香港太平戲院簽下長期租約，穩奪台期。[33]

　　由此可見，二十世紀初，粵劇在都市劇場開始逢勃，商人資金透過戲班公司，把昔日以農村為基地的傳統戲曲演藝，引進到城市的戲院舞台。固然，粵劇在四鄉市集仍有大量觀眾，但在這階段已變成商業化的大眾娛樂，視省港市民為票房的主要對象。商業化與都市化兩個過程互相交織，在二十年代把粵劇的發展帶入高潮，省港班就此應運而生。

四鄉農村不靖、都市戲班登場

　　1923 年 12 月，香港《華字日報》登載一段九如坊戲院的廣告，部分內容節錄如下：

　　喂諸君：新戲院又有好戲□演咯嚕。

　　　　新中華名班近在省港佛澳□演，備受各界歡迎，良由該班名伶因四鄉路途不靖，不欲赴演，非精心研究劇本，日夜鼎力登場，不餒進院者欣賞。況該班主人亦不惜資本，多購畫景□設備物，以輝煌華麗，務悅觀者眼簾為目的……[34]

　　新中華是當年雄踞都市舞台的少數戲班之一，這小撮頂尖兒的戲班如何在城市戲院裏爭霸稱雄，這章餘下兩節會詳細討論。以上所引

33　在 1923 年初，何浩泉與太平戲院續約，將租院年期由 1922—1923 年延續至 1924
　　年夏。租約見文博藏號 #2006.49.98。
34　《華字日報》，1923 年 12 月 13 日。

廣告提到一個現象，與第二章開始時所記載的一段往事互相吻合：民國年間廣東農村地區社會不靖，治安問題日益嚴重，是造成藝人們嚮往城市的主要原因。

我們需要明白，縱橫珠江三角洲，以遊走方式為農村社群提供娛樂，無論多太平的日子也有風險。穿梭水道流域，偶爾在陸上行走，需面對土匪或天災等安全問題。此外，倘若地方上的主會認為演出未如理想，個別藝人甚至整個戲班可能會身陷困境；台下觀眾或噓聲四起，主會或剋扣戲金，混亂時會發生，造成損失及傷亡。面對此等情況，向來被統治階層視作不良份子、邊緣群體的江湖藝人，自然很難得到官方的同情與支持。

按現存的資料，我們未能清楚確定在二十世紀初期廣東省內農村地區治安的情況與趨勢，但 1920 年代初報章上卻有大量有關報道，指出本來是酬神演戲的地方慶典，已淪為擾亂與不法之場景。香港《華字日報》僅僅在 1921 年就有以下一連串地方新聞：在新會縣城，一群外省軍人硬闖入戲棚觀戲，與當地居民發生衝突；[35] 在番禺也發生類似事件，來自鄰近村落的兩幫村民，為佔據座位而起爭執；[36] 另一宗意外則關乎順德，神誕期間當地安排戲班演出，不少人趁機聚賭，主會已向有關人士繳交保護費以求安寧，但仍受到土豪惡棍騷擾，衝突造成至少一人傷亡。[37] 同年稍後，一戲班在新會演神功戲遇上戲棚起火，衣箱戲服幾乎全部燒毀。[38] 這些案例往往使地方官吏為以防萬一先發制人，禁止村民慶祝神誕和戲班登台。[39]

35 《華字日報》，1921 年 6 月 3 日。外省軍人經常對廣州戲院造成騷擾，稍後第五章將作討論。

36 《華字日報》，1921 年 12 月 22 日。

37 《華字日報》，1921 年 10 月 29 日。

38 《華字日報》，1921 年 11 月 16 日。

39 《華字日報》，1921 年 6 月 10 日和 11 月 19 日。

在地方社會上的擾亂事件固然令人不安，但最叫伶人恐慌的，相信是被匪類綁架勒索。1921 年 11 月《華字日報》報道了以下一宗案件：當樂其樂班巡演至順德時，紅船被賊人騎劫，持槍匪徒把四名藝人帶走。是年底，一份報道稱，當兇徒收到贖款後，釋放了其中三名受害者，最後一名卻不幸遭殺害。[40] 據聞獲釋者之一公爺創之前已遭兩次綁架，花去不少錢財，總算倖免於難。[41] 其他被匪徒撕票的藝人，包括有太安公司的頭牌小生風情錦和另一位名叫鄭光明的藝人。[42] 1923 年初，一艘屬大榮華班的紅船在離江門不遠的水路上被匪幫截劫，幸好戲船是往澳門接載戲班途中，只損失財物。[43] 有些藝人會攜帶手槍傍身，也有很多藝人無奈地向幫會或地方上有勢力人士交保護費。在廣州對岸河南有一位軍事強人李福林（1874？－1952），曾要求紅船戲班繳費，換取他手下的武裝部隊隨船護送；班主反先向班中成員按薪酬收費，此舉深為後者詬病。[44]

　　粵劇藝人視巡演四鄉為畏途，並非無因。可是，要長期在城市娛樂市場佔一席位，談何容易。除少數大班能雄踞省港戲院，大多數戲班不能不繼續遊走，以農村市集之社群為主要市場。關於粵劇在農

40　《華字日報》，1921 年 11 月 5 日、9 日及 12 月 14 日。受害人藝名「小生福」。據報道戲班三個月前於鄉鎮登台，竟有匪幫衝進戲棚，綁架一名村民兒子，《華字日報》1921 年 9 月 13 日。

41　白駒榮口述回憶，見李門（編）：《粵劇藝術大師白駒榮》（廣州：中國戲劇家協會（廣東分會），1990），頁 34。

42　謝醒伯、李少卓：〈清末民初粵劇史話〉，頁 46。

43　《華字日報》，1923 年 1 月 25 日。據劉國興所述，大榮華班在 1920 年間於順德演出時亦受匪徒騷擾，見〈粵劇班主對藝人的剝削〉，頁 128。

44　劉國興在多處提及李福林的事蹟，見〈粵劇班主對藝人的剝削〉，頁 127-129；〈戲班和戲院〉，頁 364；〈八和會館回憶〉，載《廣東文史資料》（第 9 期），1963，頁 173-174。另有一篇時人紀錄：Harry Franck, *Roving through Southern China* (London: T. Fisher Unwin, 1926), pp. 256-257.

村、都市分佈的問題，[45] 戲曲刊物《劇潮》於 1924 年出版的創刊號，可以給我們一點提示，本章最後一節會更深入介紹此刊物的重要性。該雜誌為一班活躍的劇作家創辦，創刊號內容十分豐富，圖文並茂，有編輯部全人和名伶的相片，亦有很多新劇的劇情簡介及一篇評論，還有不少文化界和出版界的賀辭詩句。刊物末後一欄登載了當年二十個戲班及其主要成員，[46] 我們把這份資料跟 1924 年《華字日報》2 月至 7 月的戲院廣告對比一下，就發現此二十個戲班中，只有一半曾到香港演出，而能夠在這半年裏花上三分之一或以上的時間，在香港公演的，只餘下四個。假設這四個傑出的戲班同時雄霸廣州劇壇，估計它們就是當年首屆一指的省港班。

事有湊巧，香港《華字日報》保存了 1920 年至 1925 年較完整的戲院廣告。經過整理，這資料庫顯示出連續六年的戲班活動（見表三），範圍包括當時香港的四所大戲院，分別是高陞、太平、九如坊與和平（後者於 1921 年結束營業）。在 1919─1920 年度，先後有十二個戲班在此四所戲院登台，兩年後 1921 年至 1922 年增加至十四班，以後三年分別只得至九個（1922 年至 1923 年）、十個（1923 年至 1924 年）和九個（1924 年至 1925 年）。倘若以經常性到訪的戲班計算，1920 年代初僅有三、四班，到了 1924─1925 年度，香港的劇壇則被五個班霸所雄踞。都市劇場競爭劇烈，可想而知。

45　鄉村與都市的分途，原文是「bifurcation」，由 Ferguson 在他的博士論文裏最先提出。"A Study of Cantonese Opera," p. 82。

46　該份雜誌，可見於香港中文大學音樂系中國戲曲資料中心（現稱中國音樂研究中心）。另《華字日報》1924 年 7 月 5 日登有《劇潮》廣告，聲明售價每本一元二角。創刊號以外未有發現其他期數，雜誌極可能無法維持出版。

表三：1919 年至 1925 年間粵劇主要戲班在香港上演次數（以每日計算）

年度	1919-20*	1920-21	1921-22	1922-23*	1923-24*	1924-25*
戲班公司與屬下戲班						
宏順公司						
祝華年	73	無報道	131	67	62	101
周康年	51	112	70	45	10	19
寶昌公司						
周豐年	57	133	93	無報道	無報道	無報道
人壽年	16	無報道	無報道	75	68	164
國豐年	無報道	68	20	無報道	無報道	無報道
怡順公司						
大中華	無報道	無報道	113	80	32	無報道
新中華				26	54	122
太安公司						
頌太平	55	88	63	19	34	62
詠太平	27	70	59	15	無報道	無報道
永泰公司						
環球樂	31	141	131	18	72	123
華昌公司						
梨園樂						111
每年度戲班在香港大戲院的數目	12	13	14	9	10	9

* 「無報道」表示該戲班沒有出現在戲院廣告中，空白則代表戲班尚未成立。
* 表示該欄數字並未包括全年約 330 天的統計，廣告涵蓋日期如下：
 - 1919—1920：1920 年 1 至 6 月
 - 1922—1923：1922 年 7 月至 1923 年 1 月
 - 1923—1924：1924 年 2 至 7 月
 - 1924—1925：1924 年 7 月至 1925 年 4 月
* 資料來源：《華字日報》1920 年至 1925 年。

　　再仔細查看，幾個主要戲班公司的絕對優勢和箇中一些微妙發展，在表三中清晰可見。舉例說，從 1919—1920 年度起，宏順公司的祝華年與周康年兩班便帶頭領先，不過在以後幾年，宏順好像放緩了腳步，只剩下祝華年在香港劇場馳騁。這情況極可能是因為省港班耗費龐大，就如宏順這般重量級的，也只能集中資源在一個戲班身上。寶昌公司的發展相若，期間更遇上一宗慘劇。1921 年夏，新年度未及一個月，寶昌的旗艦戲班周豐年的首席丑生李少凡，在和平戲院舞台上竟被行兇者用槍當場擊斃。[47] 血案的發生，再加上香港警方介入調查，使寶昌無法不把周豐年班務擱置，而將重要藝人調派到人壽年。升格了的人壽年，陣容變得不同凡響，在 1922 年，它的主要成員包括聲譽卓越的花旦千里駒（1888？-1936）、武生靚榮（1886—1948）、小生靚少鳳，及年方十九歲、日後的巨星薛覺先（1904—1956）。[48] 經此調動，人壽年即時成為了省港舞台上一支勁旅。另外，怡順公司也曾作類似安排，將原屬大中華班的主力另組新中華；新班的台柱有曾三多（1899—1964）、蕭麗章（1879—1968）、白玉堂（1901—1995），三人都是所演行當中的表表者。[49]

　　二十年代初的另一名班是環球樂，班主是何浩泉，屬永泰公司所有。1922 年 4 月，該班得香港華籍紳商邀請，為到訪的威爾斯皇子表演，可見其地位不凡。不幸地，在御前演出一個月後，環球樂主角朱次伯（1892—1922）在廣州被匪黨殺害。該班與周豐年同一命運，何

47　李少凡被殺案與涉嫌行兇者在法庭受審經過，《華字日報》在 1921 年 8 月 17 日至 9 月 15 日有詳細報道。類似的暴力與兇殺事件將是第五章焦點討論題目之一。可以說，都市巡演，並沒有為藝人們提供安全保障。

48　增強了陣容的人壽年，見《華字日報》，1922 年 8 月 17 日和 10 月 13 日。

49　新中華廣告，見《華字日報》，1922 年 9 月 8 日。

浩泉只好把它暫時解散，一年後再起。[50]

　　由此可見，城市裏戲曲市場競爭劇烈，省港班此起彼落。再以源杏翹的太安為例，由於源氏主理太平戲院，屬下的頌太平、詠太平、祝太平三班在香港佔據台期相當有利。然而，詠太平和祝太平主要還是以紅船戲班的格局在四鄉巡演，[51] 頌太平則經過了幾年在省港市場爭競後，亦回復遊走農村的作業方式。1922—1923 年度起班之際，頌太平登報聲明改組，並向讀者介紹較年輕（也較便宜）的陣容。源杏翹此舉據說是基於市場上激烈的競爭與班主個人財務狀況有關。[52] 姑且不論箇中原委，有人離場，也有人看準時機加入戰局，其中令人矚目的，是於 1924 年組班的梨園樂。主事者為名伶靚少華（1901－？）及以他為首的華昌公司，班中成員有他的師父靚東全，從人壽年羅致，聲譽日隆的薛覺先，從新加坡招聘的年青花旦陳非儂（1899—1984），與另一名演頑笑旦著稱的藝人子喉七（1891—1965）。[53]

　　經營省港班並非一個輕易的商業決定，在二十年代初，粵劇市場發展蓬勃，生意興旺，要在都市劇場建立一個具吸引力的品牌及保持相當競爭力，需要具備雄厚的財力、有效的管理方式、合宜的生意策略。以下最後一節，我們會分析在都市劇場內成功的種種要素，兼論

50　原先被邀為英皇室成員獻演的，本是京劇名伶梅蘭芳，但礙於香港海員罷工，梅蘭芳無法成行。有關報道，參《華字日報》，1922 年 4 月 1、10 日。朱次伯被殺案，參《華字日報》1922 年 5 月 29、31 日。一年後環球樂復興，其廣告登於《華字日報》，1923 年 8 月 18 日和 9 月 18 日。

51　有關詠太平在四鄉遊走的報道，《華字日報》，1921 年 12 月 27 日。

52　頌太平改組聲明，見《華字日報》，1922 年 9 月 1、2 日。該班稍後在鄉鎮巡演，參《華字日報》1922 年 12 月 13 日、1924 年 11 月 26 日及 12 月 19 日。在 2012 年 12 月香港嶺南大學的一個工作坊上，源碧福曾發言說她的祖父源杏翹於 1922 年初香港海員罷工期間，生意虧損不少，不得不在資金上重新調配，減省對戲班的投資。

53　梨園樂的消息，參《華字日報》，1924 年 8 月 1 日；另參賴伯疆：《薛覺先藝苑春秋》（上海：上海文藝出版社，1993），頁 27-28。

省港班為廣州和香港粵劇舞台帶來的深遠影響。

伶星時代、戲劇輝煌

　　毫無疑問，一個成功的戲班視屬下藝人為最重要的資產，而 1920 年代初粵劇圈內的「明星制」便攀上一個新高點。世紀之交，愈來愈多戲班中人憑超凡的技藝與大膽的演出，博取個人聲譽，卻從未有像省港班旗下的藝人一般，獲得公眾如斯關注。1920 年代的戲院廣告將注意力如雷射般集中於某某藝人的功架和特技上，著名的例子有以唱功見稱的小武朱次伯，他被視為粵劇舞台唱平喉的先驅，可惜鋒芒正露之際遭人刺殺。另有武生靚榮，不久前自南洋返回省港，以身手靈活見稱，其中招牌動作有倒立，能放假人頭在兩腿之間，用雙手當腳行走。以滑稽惹笑出名的則有丑生蛇仔利（1885 — 1963），他先後在詠太平和祝華年擔綱演出。[54]

　　當年省港班使用之宣傳單張「戲單」（又稱「行頭單」）頗能顯示伶人在戲班組織中突出個人成就和風格這大趨勢。在中國戲曲之行當分類，廣東大戲與其他地方劇種大致相同，有文有武，有忠有奸亦有丑，也有年齡和性別之區分。各行當有自己唱造念打的造詣，亦有不同的化妝、頭帽、服飾所塑造的台型。據傳統行規，藝人專於一個行當，不得越界。表面看來，省港班的行頭單符合既有樣色，在行當以下羅列藝人名字，展示戲班陣容。仔細點看，不難察覺一些有趣的改動，從圖五所見人壽年的戲單，名伶千里駒就被冠以「唯一花旦」的

54　此三名藝人的廣告，見以下《華字日報》：朱次伯，1921 年 2 月 14 日；靚榮（並不是有武生王之稱的那位靚榮），1921 年 5 月 23 日、6 月 4 日；蛇仔利，1921 年 11 月 4 日、12 月 24、27 日，以及 1923 年 10 月 31 日、11 月 2、7 日、12 月 5 日。

人壽年

武生	小武	唯一花旦	花旦	正旦	正生	總生	小生	公腳	大花面	二花面	男女丑
靚榮 金玉棠 亞昭	靚新華 靚中玉 反骨禧 靚文	千里駒	嫦娥英 自由莊 小降仙 騷韻蘭（不分第二） 靚鮮仙 周德明 顧影憐 靚紅玉 雪梨基	亞玲 亞貴	亞生	亞才 亞敬	白駒榮 靚冠玉 亞輝	新允	新有	大牛康	薛覺先 梁仲昇 凌配景 亞森

圖五　　　「人壽年」戲單。
　　　　　資料來源：《劇潮》雜誌（1924 年），第一期。得香港中文大學音樂系中國戲
　　　　　曲資料中心（現稱中國音樂研究中心）准予翻印，僅此致謝。

名號，好突出他卓越的演藝和與別不同的地位。千里駒原名區仲吾，出身於落鄉班，於惠州一帶登台，後來被寶昌公司羅致，技藝大進，聲名鵲起。到二十年代，千里駒是粵劇界首屈一指的男花旦，觀眾對其趨之若鶩，笑稱他為「招牌鉤」。[55] 另一種做法叫「加頂」，是將藝人名字以粗體印出，並刪去行當稱號，把名字排印在第一欄，加強視覺上的超然地位。[56] 在此階段，省港班開始採用較精簡的六柱制，分別是武生、小武、小生、丑生、花旦、幫花六位。到二十年代末，六柱制已成為了組班之基本藍圖，和向觀眾介紹劇目主角人選的方式。

以六柱制的精緻包裝作為省港班的賣點，跟傳統作法不同。昔日的劇目，整體上是讓大小角色參與，行當各展所長，炫耀全班的實力。省港班的操作方式則把絕大部分舞台時間放在幾位台柱身上，廣告自然而然也以他們為焦點。在介紹人壽年新編的艷情悲劇《棒打鴛鴦》時，廣告聲明該劇二十幕全由班中六柱負責。[57] 大中華的一則廣告，說明該班以小生、小武、花旦三角為主力，「自頭至尾無不是三人牽線，無場不有三人之影子」。[58] 人氣頂盛的梨園樂，廣告中不斷重複，提醒讀者該班演出之所有劇目皆由台柱擔綱，絕不欺台。[59] 如是者，這種吹捧方式造成了連鎖效應，省港班都把舞台光線照射在少數台柱身上，而星級藝人則決定了戲班的聲譽和推動了票房收益。個別紅伶光芒四射，整體陣容反而顯得遜色。

55　賴伯疆：《粵劇「花旦王」：千里駒》（廣州：花城出版社，1986）。「招牌鉤」一說法，見汪容之：〈我記憶中的「人壽年」及其他〉，載《廣州文史資料》（第 42 期），1990，頁 63。另《華字日報》1923 年 7 月 2 日，有廣告一則，特別聲明千里驅病癒復出，而且當晚蒙當局批准，演出將會延長過午夜為止。戲班明顯地不想放過這宣傳機會。

56　具「加頂」特色的戲單，可見於謝醒伯、李少卓：〈清末民初粵劇史話〉，頁 47。

57　《華字日報》，1923 年 3 月 9 日。《劇潮》創刊號（1924 年）載有該劇劇評一篇。

58　《華字日報》，1922 年 2 月 17 日。

59　《華字日報》，1924 年 8 月 11、15 日，1925 年 3 月 13 日，4 月 18 日。

　　戲班公司要羅致最佳人選，競爭十分劇烈，而知名藝人的身價也不斷上漲。有關藝人薪酬的問題，坊間謠言眾多，不容易確定。我們找到二十年代初太安公司的藝人合約十份（見表四），資料非常珍貴。把它們和幾年前的合約相比（見表二），金額上有明顯的差距。在第二批合約中，沒有年薪是少過一千元的，而最高薪的兩份可以說是超乎尋常。1921 年，小生李卓以一年 5,500 元的身價，跟太安簽了兩年約；同年首席花旦靚文仔的年薪接近雙倍，實數為 10,378 元，合約期為五年。更為可觀的，是人壽年的唯一花旦千里駒，二十年代中坊間流行着他另外一個外號，稱他為「萬八老倌」，由此可知，他極可能是當時粵劇界身價最高的演藝者。[60]

表四：1920 年至 1923 年間太安公司藝人合約

年份	藝人名字	合約每年薪酬	合約年期	角色
1920	新文仔	$1,010	2	花旦
1920	鄧桐	$1,500	1	武生
1921	許牛	$2,800	1	小武
1921	靚文仔	$10,378	5	花旦
1921	李卓	$5,500	2	小生
1921	陳茂	$3,800	1	小武
1922	鄭弗臣	$1,150	2	無註明
1922	駱錫源	$3,900	2	丑
1923	許牛	$3,200	1	小武
1923	靚廣仔	$1,700	2	花旦

* 資料來源：太平戲院檔案，香港文化博物館收藏，藏號 #2006.49.9 至 #2006.49.26，#2006.49.108 至 #2006.49.122。

60　沈紀：《馬師曾的戲劇生涯》（廣州：廣東人民出版社，1957），頁 58。

　　有關戲班公司爭奪藝人的情況，再以寶昌之人壽年為例，人壽年在 1922─1923 年取得市場優勢以後，成了眾矢之的。1923 年，靚少鳳轉班到重組的環球樂；次年，薛覺先跳槽到新成立的梨園樂。雖然先後兩次被挖角，但人壽年都找到非常合適的人選替代，足見該班聲譽卓越，主事者在招募伶人方面眼光獨到。取代靚少鳳小生角色的，是經驗十足的白駒榮（1892─1974），他在寶昌屬下戲班演出已有十年以上；而彌補薛覺先空缺的，是年輕新秀馬師曾（1900─1964）。他以演丑角出道，剛從南洋回國時，省港觀眾對他的扮相演出頗有微言，但不到一年，經過馬師曾一番努力，終於適應香港及廣州市民的口味並大受歡迎。稍後，薛馬都成為了粵劇觀眾的偶像，雙方在廣東大戲舞台爭雄是藝壇佳話，兩人可說是粵劇史上最早的超級紅伶。[61]

　　省港班不斷四出招攬人才，一方面是為了爭取名角，另一方面也為了迎合城市舞台對新面孔的持續需求。它們放眼四鄉農村之巡演路線，有合宜對象則先羅致旗下，安放在二三線戲班，經過歷練才升上省港班。不少日後在都市劇場裏聲名顯赫的藝人，如前述的千里駒和白駒榮，都走過這條事業道路。此外，粵劇在海外的舞台，特別是東南亞和北美洲，也是尋覓新血的好地方。自十九世紀中葉，中國東南沿岸爆發移民潮，大量粵籍人士遠涉重洋，到了太平洋彼岸或更遠，建立起廣府人的群體甚至社區，他們不約而同對家鄉戲曲非常喜愛與懷念。在新加坡、吉隆坡、西貢─堤岸、三藩市、紐約市、溫哥華等地，海外的舞台為粵劇戲班藝人編織出另一幅巡演網絡。最值得一提是新加坡，當地可觀的廣府人口，加上在東南亞的中心位置，使它擁

61　把戲班陣容續年比較，不難察覺各班人腳的變動與個別藝人的動態。有關人壽年新一年度的陣容，見《華字日報》，1924 年 7 月 25 日；梨園樂，《華字日報》，1924 年 8 月 11 日。另參賴伯疆：《薛覺先藝苑春秋》（上海：上海文藝出版社，1993），頁 27-28。

有華南地區以外最活躍的粵劇市場。馬師曾在星馬踏上台板，開展他的演藝生涯，絕非例外。與馬師曾同一時間從新加坡回國的還有陳非儂，他被環球樂聘為正印花旦。事實上，打着「南洋回」的名號，彷彿在質素上有所保證；同樣地，一些曾到美洲各地走埠的伶人，會用「金山」配在名字上，來打響名聲，突顯越洋演戲的經驗。[62]

容世誠認為對新奇事物的追求，是上世紀中國城市生活裏，大眾娛樂消費者的特質。在繁華鬧市中，特別在商業文化與新科技的影響下，市民抱有一種追求新穎的心態，或視覺上，或觀感上，嚮往離奇怪異的經驗。[63] 在粵劇的舞台上，這種求新的意欲，與省港班的生產作業方式互相呼應。昔日，鄉村市集的觀眾群一年只有幾次機會觀賞戲曲，正因如此，戲班遊走範圍遼闊，接觸為數眾多的農村社群，相對上，需要掌握熟練的劇目，也不用太多。進入都市劇場以後，遊走減少，留在一個城市的時間頗長，甚至只在同一個戲院內演出，營運作業的邏輯隨之改變，面對新環境所需要的是創意。上文提到粵劇戲班改弦易轍，從傳統的行當過度到六柱制，正是這個誘因造成。其中跨界行當的出現份外有趣，例如跨越文武的文武生和文武丑，他們衝破了昔日的界線，在舞台上流露更多樣化的情感。可以在一個藝人身上觸碰到不同的戲路，對購票入場的觀眾來說，這是最暢快不過的。[64]

城市的居民不容易討好，也能見於他們對新劇目的渴求。一些耳熟能詳的傳統劇目，應付四鄉的市場還可以，但都市的舞台卻截然不

62　粵劇在海外的巡演活動和歷史面貌，將是本書第三部分的焦點。

63　容世誠：〈進入城市、五光十色：1920 年代粵劇探析〉，載《情尋足跡二百年：粵劇國際研討會論文集》，周仕深、鄭寧恩（編），（香港：香港中文大學音樂系粵劇研究計劃，2008），頁 73-97。

64　「文武生」角色約在 1922 年間出現。就以《華字日報》來說，第一次是在大榮華班的廣告上見到文武生一角，1922 年 9 月 12 日；第二次是大中華，1923 年 7 月 30 日。1924 出版的《劇潮》創刊號，載有二十個粵劇戲班的陣容，其中六個有文武生這角色。

同。想吸引觀眾每晚入場，必須有較新甚至全新的節目，這些作品來
自新一代的劇作家，或稱「編劇家」，後者對都市劇場的貢獻，不容
低估。在過去，劇本創作主要是把現存的故事橋段、排場，跟既有的
曲譜、牌子拼湊起來，由於藝人已掌握這批戲曲音樂的基本材料，劇
本只需用提綱形式寫下，而仔細內容、唱辭、對白則到時發揮，彩
排可免。都市劇場出現後，在新一代認真的劇作家手上，劇本的編
寫變得繁重，並且要求日高。在粵劇圈，劇作者不如藝人般矚目，
故此更值得研究者注意。估計到 1940 年為止，活躍於戲行的編劇者
有兩代，共約六十位。[65] 第一代在圈內較為資深，如梁垣三、黎鳳緣
（1867- ？）與駱錦卿（？-1947），他們善於編寫舊式劇目，即提綱
戲。其中梁垣三藝名「蛇王蘇」，是退休花旦；黎鳳緣被行內人稱「甩
繩馬騮」，以性格豪爽不拘束而得其名。[66] 稍後加入的一批，除了較年
輕和人數陸續增加外，他們多以新一代文人自居，傾向改革，希望將
粵劇舞台變得合乎社會潮流和更有朝氣。他們與上一輩不同，多數沒
有踏台板的實際經驗，也許他們算不上是前衛份子，但不拘泥於舊有
的操作方式和習慣，創作態度開放，樂於嘗試，具五四時代的社會意
識。[67]

　　進入二十年代，介紹「新劇」的廣告，通常會標明劇作者名字，
而這階段的作品，多取材自話劇或小說等，也有受時人時事所啟發。
在 1923—1924 年度，所謂的「北劇」曾大行其道，廣告會大事聲明

65　六十多名編劇家一表，見麥嘯霞：〈廣東戲劇史畧〉，載《廣東文物》（第三卷），
　　廣東文物展覽會（編），（香港：中國文化協進會，1942），頁 819-820。至於分為
　　兩代的看法，亦見於賴伯疆、賴宇翔：《唐滌生：蜚聲中外的著名粵劇編劇家》，
　　（珠海：珠海出版社，2007），頁 15。
66　有關梁垣三、黎鳳緣和其他劇作家的簡略生平資料，參賴伯疆、黃鏡明：《粵劇
　　史》，頁 134-141。
67　《戲船》，第一期（1931），頁 39-42，刊載羅劍虹小傳。該文指出羅劍虹約於 1910
　　年代末加入編劇工作，是首名非藝人出身的粵劇劇作家。

劇本是根據滬上最新北劇改編，作為賣點。除註明編劇者外，更提供劇情撮要和誇耀北劇吸引人的種種特點，如華麗服飾及北派的武打技藝等。與此同時，粵劇的演藝創作也不斷吸納廣東地道說唱音樂，如龍舟、南音、粵謳、鹹水歌，還有以真聲唱平喉和使用廣州白話等一連串的變化。綜括而言，來自四方八面的劇本題材及多姿多彩的音樂元素，讓新劇像源源不絕地在粵劇舞台上展演。[68]

在二十年代初，編劇者的名字慣常在戲院廣告出現，賦予這班劇作家一種公眾身份。其實在此前數年，他們已參與可算是粵劇圈最早期的大眾讀物，如 1915 年的《梨園佳話》、1918 年出版的《梨影雜誌》和 1919 年的《梨園雜誌》。他們也有發起同行的組織，不過跟以上的刊物同一命運，轉瞬即逝。[69] 正是在這資料貧乏之情況下，現存僅有的一期 1924 年《劇潮》雜誌創刊號顯得格外珍貴，可讓我們稍為認識一些編劇家及他們的意向。該雜誌主編名文譽可，在源杏翹的太平戲院任職，有參與編劇，同時擔任類似「文膽」的工作，負責寫戲橋及廣告文稿。[70]《劇潮》另有六位所謂「新劇大家」或「新劇名家」，加入編輯行列（見圖六），當中有駱錦卿和在香港辦私校的張鑑溜。雖然雜誌未有提供其他個人資料，但從內容可略知他們的取向。創刊號開卷少不了贊辭，第一篇文章大力鼓吹改良戲曲，接着幾篇都一致

68　據梁沛錦估計，在 1911 年至 1919 年間，曾有 1,800 個粵劇劇目公演，在 1920 至 1936 年間，增至 3,600 個。參《粵劇（廣府大戲）研究》，香港大學哲學博士論文（1981），頁 812-813。由於行內盛行把劇本略作修改後配上另一劇名再度面世，以上數字純按劇目標題，難免有誇大成份。

69　《梨影雜誌》第一期和《梨園雜誌》第八期的影印本，取自廣東省中山圖書館；至於《梨園佳話》，則為香港中文大學音樂系中國戲曲資料中心（現稱中國音樂研究中心）藏封面的影印本。編劇家的組織活動，有關報道見《伶星》104 期（1934 年 10 月），頁 16。

70　太平戲院的租院合約，聲明到院戲班需付文譽可小費，作宣傳工作的報酬。見文博藏號 #2006.49.54、#2006.49.84。

（專 編 新 劇 大 家）

文 譽 可

李 公 健　　甘 一 秋

圖六　　　　專編新劇大家。

資料來源：《劇潮》雜誌（第一期），1924 年。得香港中文大學音樂系中國戲
曲資料中心（現稱中國音樂研究中心）准予翻印，僅此致謝。

讚賞新一代的編劇家，認為他們的作品能移風易俗，加強公民教育，對現代社會大有裨益。筆者們又多次提及太平戲院，主編文譽可受僱於太平戲院，行文上多作奉承，在所難免。此外，創刊號的篇幅主要包括共七十三個劇目的劇情撮要，等於是一群新劇家為自己的作品做宣傳，也為粵劇營造一個正面有利的言談空間。在數年後，當馬師曾與薛覺先成為了劇壇鉅子，好幾位文人劇作家都為他們效力，既編劇，又打曲、做宣傳，甚至負責舞台設計⋯⋯總之是一身兼數職，例如馮顯洲、陳天縱、馮志芬（？-1961）、麥嘯霞（1904─1941）等等。新一代文人的加入，為現代粵劇的創作打開了新的一頁，影響深遠，但已超過本書所探討的時序框架。

最後，都市劇場還有一個新嘗試 —— 關乎佈景的運用與安排。此舉既耗費不菲，更須透過不斷實踐來改善效果。傳統的廣東大戲，舞台上一桌兩椅，異常簡陋，跟其他中國地方戲曲大致相同，亦可能是與戲班流動操作有關。唯一較為可觀的，是奪目耀眼的戲服和頭飾。因為話劇及粵劇全女班的影響，風氣所及，1910 年代末軟景布幕開始在都市大戲院流行，到了省港班則無油畫佈景不行。二十年代初的戲院廣告除提及紙紮裝飾和道具，更褒揚現代科技如射燈、音響、煙幕等特殊效果，祝華年班就以「十大奇景，十大奇情」來形容新劇《珍珠淚》。[71] 舞台佈景技師與畫師被視為一種專業，為觀眾帶來觀感上更高享受，當中有吳暢亭和溫國輝，他們有自己的畫樓工作坊，受戲班或戲班公司特約作舞台設計。頌太平曾從上海專程邀請一位富有經驗的畫師惠光亮來繪製佈景，稍後環球樂更聲稱聘請了外籍專家做舞台設計，可謂各適其適。[72] 雖然佈景和實物裝飾並未取代廣東大戲崇尚抽

71 《華字日報》，1921 年 11 月 4 日。
72 《華字日報》，1920 年 1 月 21、23 日，1921 年 11 月 15 日，1922 年 11 月 3 日，1925 年 2 月 2 日。

象的本質，但多少加插了些許現實主義，讓都市觀眾感受份外的愉悅和刺激。

　　自世紀之交，粵劇在廣州和香港兩地打下穩固的基礎，二十年後，它在都市劇場已發展成有獨特風格的地方戲曲。以省港班為首，粵劇在商業舞台上極受歡迎，可說是獨當一面的大眾娛樂。固然，廣東大戲在省內以至鄰近廣西粵語方言區域都有群眾擁戴，但畢竟省港班與它們的星級紅伶，已進駐文化生產的核心位置。換句話說，省港老倌的演藝，左右着粵劇觀眾的品味，掌握着舞台戲曲的潮流。城市劇場競爭異常劇烈，戲院與戲班生意興旺，前所未有，但其中的挑戰也有不少。在舞台上要不停地搬演新劇，雖可刺激創作，不過亦會導致過度勞累，甚至有窒息創意的反效果。其次，一級藝人的身價步步高升，加上發掘新劇本、做宣傳廣告、提高舞台視覺效果等各樣支出繁重，以致製作成本上漲。最後，就算只在城市作巡演，亦無法絕對保障粵劇圈內人士的安全，在二十年代中葉一宗駭人的匪幫械鬥事件中，年青的薛覺先險些喪命，事後也不得不離開廣州，到上海暫避。華南地區也經歷社會與政治風潮，孫中山多次與敵對的地方軍事勢力衝突，嘗試重返廣州並建立其革命基地，造成二十年代初相當不穩定的局面；1924 年夏爆發的商團事件，市內商業區及民居都受到嚴重破壞。然而，更嚴厲的考驗即將來臨 —— 1925 年香港大罷工 —— 轉眼間整個殖民地經濟一片蕭條，社會進入癱瘓狀態。

第三章
都市劇場與它的現代危機

　　1924 年，陳非儂從新加坡返抵華南，短瞬之間在粵劇舞台上所獲得的聲譽與成就，不得不叫人讚嘆！陳非儂有天賦才藝，曾在著名藝人靚元亨（1892—1964）門下學習，但他沒有省港商業舞台演出的經驗。因此他被省港班梨園樂羅致，有機會與演藝精湛的大老倌同台後，悉力以赴，一年之間，竟置身當紅男花旦之列。陳非儂的舞台事業無疑是受到 1925 年至 1926 年省港大罷工影響，幸好為時短暫。1926 年秋戲院戲班復業，陳非儂得到一名班主賞識，以重金禮聘他加盟新班大羅天。以後的兩年可算是陳非儂粵劇生涯的巔峰，與他合拍的是另一位年輕藝人馬師曾，兩人幾乎同一時間從南洋回國，他們的演出風靡了省港粵劇觀眾。陳非儂的成功帶來知名度與財力，叫他雄心勃勃，1927—1928 戲行年度快將結束時，即傳出陳非儂離開大羅天的消息。果然，大散班後，陳非儂以首選男花旦之名另起新班，追尋作班主美夢。[1]

　　好景不常，命運彷彿是在跟陳非儂作對。1928—1929 年度是省港班興起以來首次出現的市場收縮，陳非儂幾經掙扎，也無法扭轉乾坤。以後數年，戲班生業下瀉令他做班主的如意算盤遭到破壞，就連

1　陳非儂（口述），余慕雲（著），伍榮仲、陳澤蕾（編）：《粵劇六十年》，（香港：香港中文大學音樂系粵劇研究計劃，2007），頁 2-4、20-30。《華字日報》對陳非儂離開大羅天自組新班也有報道，見 1928 年 6 月 20 日。

他個人演藝的聲譽也蒙受打擊。1933 年粵劇市場全面崩潰，陳非儂債
台高築，他只得連同家人和幾位徒弟離開華南，先啟程往上海登台，
後輾轉到了越南、馬來亞、新加坡等地。陳非儂約於二次中日戰爭爆
發前夕返回省港地區，但這位一度飲譽粵劇藝壇的男花旦，其事業最
輝煌的階段已成過去。[2]

　　陳非儂踏上演藝的高峰，置身粵劇界精英份子之列。以上簡單地
描寫他事業的滄桑起伏，一方面希望指出當年戲曲娛樂圈為多才多藝
者所提供的機會，另一方面是反映在商業化城市舞台上，挑戰確是層
出不窮。本章以長達十六個月的香港大罷工為序幕，期間演劇活動幾
乎完全停頓，但大罷工過後，舞台卻迅速恢復活躍。1926 年至 1928
年兩屆演戲年度，省港班競爭熱烈，利潤相當豐厚。正因如此，接下
來市場滑落令人震驚：演戲年度接連多屆叫人失望，歷史悠久的戲班
公司關閉，戲班被逼解散，使大量伶人失業。出乎意料之外，學者們
在有關的著作中竟忽略了這場粵劇圈的災難。以下的敘述與分析，取
材自二十年代末、三十年代初的新聞報道及娛樂刊物，嘗試尋索造成
此困境背後的種種原因，進而了解粵劇圈突破此艱難局面的途徑。

戲劇（性）的復甦 —— 1926 — 1928

　　1925 年夏，上海發生「五卅慘案」，外強用武裝暴力對待當地的
示威工人及學生群眾，引發全國各地出現抗爭運動。不幸地，同樣的
血腥鎮壓接連在廣州發生。在鄰近的香港，華籍居民反英帝國情緒高

2　伍榮仲：〈陳非儂華南十載（1924 — 1934）與粵劇世界的變遷〉，載《嶺南近代
　　史論：廣東與粵港關係 1900 — 1938》，陳明錄、饒美蛟（編），（香港：商務印書
　　館，2010），頁 341-352。陳非儂返回華南後仍有演出，在抗戰時期，他也曾在澳
　　門登台。戰爭結束及中華人民共和國成立後，陳非儂定居香港，設立學院，教授
　　戲曲、劇藝。

漲，旋即展開大罷工，超過二十五萬人離開香港返回廣州，佔當時殖民地人口的三分之一，轉口港貿易霎時停頓，社會經濟蕭條。時值戲行大散班，戲班與絕大部分藝人也一併離港，香港的舞台變得鴉雀無聲。自 1925 年底到 1926 年上半年，據報道只餘下幾個業餘戲班和女班曾間歇地演出。[3] 雖然不少粵劇藝人雲集羊城，但他們對組班多持觀望態度。新中華班曾赴滬演出，相信是百中無一；另著名小生白駒榮趁機往美國走埠，在三藩市大中華戲院登台超過一年；[4] 也許還有其他戲班在農村鄉鎮做神功戲。大致上，戲行的態度是等雨過天晴、風暴過後才作打算。

抗爭運動在 1926 年下半年結束，省港舞台反應雀躍，一些戲班公司即時重整班務。寶昌和怡順與香港太平戲院簽租約，為期一年，分別為手下旗艦人壽年和新中華奪得每月七天台期。[5] 不過，亦有戲班公司不再重振旗鼓，昔日曾佔戲行要席的宏順公司，自此銷聲匿跡。源杏翹的太安也轉移策略，安排屬下戲班專往農村市集演出，倒把太平戲院的台期全部租給別的戲班使用。[6] 直到 1933 年，源氏才再次組織巨型班，以強勁姿態重返都市劇場。源杏翹此舉膽識過人，對戲壇影響深遠，本章末會仔細討論。

戲行在大罷工過後出現一位舉足輕重的班主，名劉蔭孫。關於劉

3　《華字日報》，1925 年 11 月至 1926 年 2 月有關報道。

4　《華字日報》，1925 年 12 月 21 日，有新中華訪滬消息。白駒榮巡演北美，參李門（編）：《粵劇藝術大師白駒榮》，（廣州：中國戲劇家協會（廣東分會），1990），頁 35-38。有關廣州地區的演出，見馬師曾個人回憶錄，沈紀：《馬師曾的戲劇生涯》，（廣州：廣東人民出版社，1957），頁 54。

5　何壽南的妻子代表新中華與太平源杏翹簽租院合約，收藏在香港文化博物館太平戲院檔案藏號：#2006.49.54。合約中提到太平與人壽年有同樣的協議。

6　在 1928 與 1931 年間，源杏翹確是先後成立了三個戲班，分別為新紀元、一統太平和永壽年。見容世誠〈一統永壽、祝頌太平：源氏家族粵劇戲班經營初探〉，2013 年 4 月 15 日香港文化博物館「香港太平戲院：源氏家族娛樂事業溯源」發表文章。

蔭孫的資料有限，據說他在廣州辦報，更曾經營海珠戲院，在粵劇界及娛樂圈人面廣泛，對他投資戲班生業極為有利。[7] 劉蔭孫的主力戲班是大羅天，以丑生馬師曾和花旦陳非儂掛帥，兩位都是當時得令的大老倌，另有多位資深藝人及一班較年輕的成員。馬師曾在一本故事性的自傳聲稱，劉氏給他年薪二萬元和賦予組班之權。不難理解，陳非儂對整件事情的回憶大有出入，據他所說，事緣於嶺南大學同學會的宴會上，陳非儂以嶺南附屬中學校友身份參加，席間劉蔭孫倡議組巨型班，更拜託陳本人穿針引線，找尋合適人選。無論二人何者較為可信，馬師曾和陳非儂合作想非容易，但大羅天縱橫羊城與香港舞台前後兩年，確實是省港班中的表表者！[8] 此外，劉蔭孫更成功地勸喻薛覺先重返粵劇舞台。1925 年，年青的薛覺先因在廣州被匪幫追殺，到了上海暫避；他在 1927 年返抵華南，風頭十足，展開他日後輝煌事業重要的一頁，成為粵劇史上風雲人物。[9]

戲班活動方面，有四個戲班雄踞省港劇場，它們在 1926—1927 及 1927—1928 兩屆戲班年度獨攬都市各大戲院，較二十年代初，氣勢有過之而無不及，分別是堪稱「長壽班霸」的人壽年與新中華，和新成立的大羅天與大堯天（和取而代之的新景象）。這四個戲班只在香港和省城登台，間中到澳門演出，與巡演四鄉市集的落鄉班有天淵之別。[10] 四個巨型班均以紅伶為台柱，每每以正印生旦二人為首：新中華以老練的肖麗章和白玉堂領班；人壽年的台柱是馳名的千里駒與白

7　陳非儂（口述）、余慕雲（著）、伍榮仲、陳澤蕾（編）：《粵劇六十年》，頁 7、27。

8　沈紀：《馬師曾的戲劇生涯》，頁 62-64；陳非儂（口述），余慕雲（著），伍榮仲、陳澤蕾（編）：《粵劇六十年》，頁 7-8、27。黎鳳緣曾讚揚大羅天是當代最傑出的戲班，見《伶星》四周年紀念刊，1935 年 5 月 20 日，頁 36。

9　黎鳳緣文章，見上註。

10　筆者閱畢現存《華字日報》1927—1928 年度的戲班廣告與新聞，就只有這四班的消息。

駒榮；大羅天是馬師曾和陳非儂；唯獨大堯天及新景象則以薛覺先獨
力領軍。

　　二十年代後期省港班的廣告如以往一樣，誇耀戲班強大的陣容、
拍案叫絕的劇情、悅耳的唱辭曲調、炫目耀眼的服飾、栩栩如生的佈
景。不過，最受人注目的，可能是一齣齣的所謂「新戲」，有些註明
是改編自外國小說或默片，有些把舊有劇目或原著略作修改，有部分
則屬第一輪新作。總而言之，省港班以上演新戲作為競爭手段。馬師
曾與陳非儂都不約而同地強調，大羅天如何注意劇本創作。畢竟兩人
都是年輕藝人，還未到三十歲，喜歡新鮮事物，樂於勇敢嘗試，憑着
大膽的演出贏得不少觀眾歡迎。馬師曾曾誇口説，大羅天是第一個設
編劇部的省港班，兩位首席編劇陳天縱和馮顯洲與班中藝人攜手合
作，一週內便把新劇準備就緒。首先發掘主題思想、基本概念，繼而
構思劇情、設計場次，跟着套曲、寫作唱辭，劇本最遲到週五晚上完
成，藝人圍聚講戲，準備次日上演。緊湊的生產程序配合着城市居民
生活作息，特別是週末的娛樂常規。如是者，大羅天好戲連場，著名
劇目包括《賊王子》、《贏得青樓薄倖名》、《女狀師》、《紅玫瑰》、《蛇
頭苗》等等。[11] 這階段大量創作粵劇劇目，編劇家功不可沒。

　　劇壇正值鼎盛，有人把握時機，籌辦新戲院，也有院商將舊戲院
大事裝修。在香港新建成的劇場，有位於銅鑼灣的利舞臺，於 1925
年已準備就緒，但經營者明智地等待大罷工過後，在 1927 年初才正

11　沈紀：《馬師曾的戲劇生涯》，頁 65-72；陳非儂（口述），余慕雲（著），伍榮
　　仲、陳澤蕾（編）：《粵劇六十年》，頁 7-8、28。有關工業世界如何影響都市居
　　民時間觀念與日常作息生活，研究民國歷史的學者近年來對此課題漸表關注，
　　見 Liping Wang, "Tourism and Spatial Change in Hangzhou," in *Remaking the Chinese
　　City: Modernity and National Identity, 1900-1950*, edited by Joseph Esherick, (Honolulu:
　　University of Hawaii Press, 1999), pp. 107-120；Yeh Wen-hsin, *Shanghai Splendor:
　　Economic Sentiments and the Making of Modern China, 1843-1949* (Berkeley: University
　　of California Press, 2007), see especially chapters 3-5。

式啟業。[12] 高陞戲院約同一時間進行重建，趕及在 1928 夏新年度戲班開鑼，開幕之際公開徵聯，參加者將對聯寄到香港高陞戲院，或廣州與澳門的辦事處。於 1933 年出版的《港僑須知》，書內附有高陞戲院座位圖表，觀眾席分大堂與樓座兩層，可容納 1,300 人。[13] 廣州方面，海珠戲院不甘示弱，1928 年進行全面翻新，並登廣告詳列改善之處共十項，其中包括「全間石屎建築，窗戶加以鐵門，永無火燭傾塌危險⋯⋯聲浪光線視線經大工程師規劃盡善盡美⋯⋯裝設暗抽氣機二十餘副，保無炭氣暑熱⋯⋯冬設熱器管夏設電風扇無分寒暑」。[14] 資本家如此樂意投資戲院生意，當然是基於劇壇興旺，利潤豐厚。

　　1928 年夏天，香港《華字日報》設專欄〈劇院閒評〉，報道有關省港劇壇消息，頗能捕捉當日粵劇圈熱鬧的場景。專欄的負責人筆名「自了漢」，看來跟戲行中人甚有來往，對二十年代戲班事務十分熟悉。專欄並不高檔，沒有甚麼劇目評論之類，反過來，用的是行內人士的術語，內容近似花邊新聞，談論戲班近況，特別是關乎班中成員的調動和個別藝人的優劣。據現存的《華字日報》，該專欄由戲班舊年度最後一個月起，到新年度開始為止，約六十篇，可視為都市劇場高峰期留下的珍貴記錄。

　　既然戲班年度快將結束，有關藝人轉班走位、商討新合約和金額，以及當年省港班營運之大小問題，自然成為茶餘飯後的話題。對關心的讀者來說，難免謠言滿天飛。上文提到有四個省港班，分別是大羅天、人壽年、新中華、大堯天／新景象，自了漢認為它們去年（1927—1928）業績不俗，勢必捲土重來。當時最叫人關心的問題，

<hr />

12　利舞臺開幕廣告，《華字日報》，1927 年 8 月。陳非儂聲稱利舞臺開幕當日，是大羅天擔任開台演出，參《粵劇六十年》，頁 28。

13　《華字日報》，1928 年 6 月 27 日、7 月 23、26 日。戴東培（編）：《港僑須知》（香港：永英廣告社，1933），戲院部分，無頁數。

14　《越華報》，1928 年 7 月 31 日。

極可能是陳非儂的去向。陳非儂在大羅天被壓在馬師曾之下，兩人無法繼續合作是意料中事。經過一番斡旋，陳非儂果然得到數位香港商人支持，另組新班鈞天樂。自了漢非常留意鈞天樂的組班過程，多次表示對其陣容充滿信心，認為以鈞天樂的號召力，必定可以與其他省港班爭一日之長短。[15] 當時都市劇場仍一片好景，在新季開鑼前夕，更有高陞樂以第六個省港班的姿態出現，班主是何浩泉，自結束梨園樂以後，一直伺機而動。何浩泉向來以大膽硬朗見稱，組織高陞樂之際，曾向剛從三藩市走埠回國的白駒榮招手，據聞白駒榮已收下寶昌何萼樓之聘金，雙方爭持不下，最後白駒榮退還兩者的訂金，並決定暫時不踏足舞台。[16] 省港班你爭我奪，背後不知有多少班主、藝人間的恩恩怨怨！

在自了漢筆下，六柱制已明顯地取代舊有十多個行當的戲班體制。每逢談論省港班的優劣，自了漢都一律是單指武生、小武、小生、丑、花旦、幫花六個角色，以及當中藝人的強弱。對不同行當的發展趨勢，自了漢倒提出了一些看法。他認為近年丑角大受歡迎，主要因為數位多才多藝的藝人，特別是馬師曾與薛覺先，他們演丑生戲固然是出色過人，同時又擅長小生戲路，這種向別個行當靠攏的做法，又或是把不同行當戲路集於一身，這是都市劇場興旺以前所無法

15 《華字日報》，1928 年 6 月 6-7、15、20 日，7 月 23 日。鈞天樂首天廣告，刊登於《華字日報》1928 年 8 月 1 日。陳非儂的商業夥伴，見陳非儂（口述），余慕雲（著），伍榮仲、陳澤蕾（編）：《粵劇六十年》，頁 10。

16 白駒榮這場風波，省港報章都有報道，《華字日報》，1928 年 6 月 20 日、8 月 11 日；《越華報》，1928 年 9 月 27 日。據白駒榮個人回憶，他極有意加盟高陞樂，但為避免糾紛越弄越烈，乃決意暫離舞台，見李門（編）：《粵劇藝術大師白駒榮》，頁 38。據劉國興口述回憶，何萼樓曾嘗試收購何浩泉的戲班生意，但被後者拒絕，見劉國興：〈粵劇班主對藝人的剝削〉，載《廣州文史資料》（第 3 期）（1961），頁 144-145。

想像的。[17] 自了漢對武生和小武的前景，卻感到有點悲觀。演武生角色的藝人一般較年長成熟，他們在台上扮演將領、元帥、朝廷高官，外貌威嚴，舉止勁而有力；而演小武的相對較年輕，一身武藝，既靈活又富朝氣。由於城市觀眾比較喜愛俊美的樣貌及悅耳的聲音，勝過傳統的技藝與雄偉的外型，武生與小武兩個角色 —— 特別是由年紀較長藝人所擔當的武生 —— 難免在商業舞台上失寵。[18] 最後是由男旦擔任的正印花旦和幫花，自了漢認為兩者異常重要，只是惋惜這方面人才凋零。他特意提醒班主們不要輕看幫花，事關每逢正印生病或因事無法登台，幫花便須即時填補其空缺。[19]

雖說六柱制是組織戲班的基本藍圖，但真正帶動着都市劇場發展的，是由少數紅伶主導的明星制度。自了漢對此並無異議，所持觀點純粹是以商言商。由於頂尖兒藝人的身價在不斷提升，大罷工後，一級藝人年薪動輒在二萬元或以上，而且還年年上漲，省港班開支龐大。[20] 站在班主的立場，組織巨型班霸當然求之不得，但需要慎防赤字！在自了漢眼中，明星制可取之處，在於將票房注意力集中在一兩位紅伶身上，身旁藝人當然要配搭合宜，但無需獨當一面，更不用薪酬過高。自了漢鼓勵班主們留心賬簿，需多放眼到鄉班，或在走埠的藝人中，找尋適合的人選。言下之意，成本高漲勢必影響省港班的利

17　《華字日報》，1928 年 7 月 9、27 日。

18　《華字日報》，1928 年 6 月 8 日、7 月 2 日。Joshua Goldstein 曾對民國時期京劇舞台上類似現象作分析，Goldstein, *Drama Kings: Players and Publics in the Re-creation of Peking Opera, 1870-1937*, (Berkeley: University of California Press, 2007)，特別是第一和第三章。

19　有關花旦，見《華字日報》，1928 年 6 月 4、12、16 日；幫花，《華字日報》，1928 年 6 月 28 日、8 月 7 日。

20　專欄中不時有藝人薪酬的「花邊」消息。例如李從波，他在自了漢筆下並非第一線，卻是風華日盛，估計他在 1928 年度身價將達二萬元，參《華字日報》，1928 年 7 月 28 日。

潤，前景也許並不樂觀。[21] 果然，不到幾年，都市劇壇陷入財務困境，收入不足，成本過高，被自了漢不幸言中。

戲曲市場的收縮 —— 1928 — 1932

　　在 1928 年至 1929 年，報章和娛樂刊物上沒有登載戲行不尋常的消息，倒是在大散班以後，城市劇場急轉直下的情況，令不少人驚訝。廣州《越華報》一篇以「戲班前途之觀測」為題的文章，一開始就宣告「去年戲業之衰落，全行無一班不虧本」；個多星期後，有人提出叫人心寒的數字：「上屆營戲班業者虧本之鉅，為從來所未見，聞諸個中人言，全行虧本⋯⋯足一百二十餘萬金。」[22] 該筆者會否言過其實，我們不得而知。然而戲曲舞台確是墮入困境，在以後數年市場表現反覆無常，到 1932 年再全面下瀉。我們暫未找到有關商業檔案做進一步研究，不過，透過報章新聞和娛樂刊物，不難感受到當年粵劇圈惶恐不安的景況。

　　1929 年夏季大散班，氣氛跟往年差別很大。昔日那種爽快的節奏，叫人雀躍的情緒，一掃而空，取而代之的，是一片灰暗慘淡的氣氛。在往年，演戲年度尚未結束，班主們已積極籌組來年班務，與藝人商討合約後，戲班隨即在吉慶公所掛牌，等候主會查詢。如今班主們裹足不前，關心的問題再不是如何增強陣容，讓戲班更具競爭力；相反地，他們正在考慮是否應該堅持下去，又或是及早退出省港舞台。據聞何浩泉的高陞樂，因受到以何萼樓為首的同行排擠，無法爭

21　參《華字日報》，1928 年 7 月 3 日專欄文章〈省港辦之我見〉。兩星期後，自了漢舊話重提，並稱在戲班內為首的兩名藝人為「責任台柱」，參《華字日報》，1928 年 7 月 18 日。
22　《越華報》，1929 年 8 月 12、21 日。

取到戲院有利台期，辦了一年就倒閉。[23] 何浩泉的退出並不是孤立的現象，粵劇的營運，不論在投資或業權方面，都出現巨大變化。上文提及宏順公司在省港大罷工後已銷聲匿跡，此刻寶昌公司竟將旗艦人壽年轉手出售，同樣是重量級的怡順公司也放棄了新中華，肖麗章與白玉堂這雙舞台上的長期拍檔不得不解體；而較遲加入的投資者亦不例外，劉蔭孫辦理大羅天三年，成績不俗，現決意下台，可說來得及時，全身而退。綜觀戲行上下，自二十世紀開始，商人資本帶動粵劇成功地進駐都市，1928 年以後是商業資本撤退的階段。

對無數藝人來說，他們一直依賴班主提供就業機會，面對當前局勢，頓時覺得手足無措。可幸地，有少數星級紅伶倒覺得此難關是個機會，可運用個人聲譽、人脈和財富，置身班主之列。固然，資深的藝人亦會藉組班來照顧徒弟和手下伶人，履行道義上的責任，行內笑稱為「大包細」。陳非儂、薛覺先、廖俠懷（1903—1952）和肖麗章等，都是好例子。野心勃勃的陳非儂，在 1928 年因組鈞天樂而得嘗作班主的願望，一年後他獨資將戲班重組，改名為「新春秋」。陳非儂在同輩中，獨力支撐班務為時最久，在戲曲市場低潮裏掙扎多年，直到 1933 年才毅然放棄。廖俠懷於 1930 年創辦「日月星」，次年停辦，到 1932 再捲土重來。當中還有薛覺先與以他命名的「覺先聲班」，薛覺先雖掌班主之權，但據聞還有其他投資夥伴，而戲班成員也擁有少量股份。[24] 在戲行內，這類由班中藝人合股創辦的戲班，習慣上稱為「兄弟班」。

在戲曲市場日漸低沉的階段，兄弟班變成為圈內最普遍的組合方

23　劉國興：〈戲班和戲院〉，載《粵劇研究資料選》，廣東省戲曲研究室（編），（廣州：出版社不詳，1983），頁 362。1931 年坊間傳聞何浩泉或東山再起，但後果不得而知，參《越華報》，1931 年 6 月 23 日。

24　這種集資安排，在粵劇戲行並非首次。據自了漢所知，薛覺先的新景象班曾讓旗下藝人購買股份，參《華字日報》，1928 年 6 月 5 日。

式。戲行中人，大多缺乏財力和人脈關係，與其說是集資經營，實際
上如合作社一樣，是藝人們為求自保的途徑，多做一台戲，多取一份
收入。自 1929 年起，戲班不論高低多數是兄弟班。[25] 然而，這種組
合很難籌集所需資金，地位低微，競爭力與持久力薄弱，更無力與人
家討價還價，輕易受人家剝削。當時報章就曾記載以下事件：經紀人
知會某兄弟班，說地方主會要求減戲金，雙方爭持，最後戲班別無選
擇，只好答應，經紀人轉背就把削減的戲金據為己有。另有類似的欺
詐手段，是經紀串謀主會，將騙取的金錢平分，戲班就是知道也無可
奈何。[26] 兄弟班是藝人們在一個商業資金嚴重短缺的情況下，謀求生計
的一條路，不過後果也不見得太理想。

　　省港班重返農村市集，是此艱難歲月另一重要趨勢。曾在 1926
年至 1928 年間稱雄廣州和香港的省港班，人壽年率先擺脫都市戲班
的格局，再度遊走四鄉賣戲。是否意味着珠江流域已恢復太平，地方
上治安有所改善？我們不得而知，但是城市戲班一個接一個向外圍鄉
鎮進發，卻是事實，其中人壽年的例子最為有趣。人壽年原隸屬寶
昌公司，基於班務令人失望至極，促使寶昌在 1929 年將人壽年業權
以六成價格轉買給戲班成員。據報道，人壽年事後便以兄弟班形式活
動，並多次重組，陣容是削弱了，但成本也減輕了，更憑着一系列
「神怪」劇目贏得農村觀眾喜愛，一時間倒能些微獲利。最遲在 1930
年，所有城市戲班都仿效人壽年的方向找出路，嚴格來說，二十年代
以來單純在城市登台的省港班，於此告一段落。[27]

　　學者們並沒有注意粵劇市場急轉直下的局面，在有關的著作中，
二十年代的興旺彷彿還持續下去。但當日已有不少熱衷戲曲的人士，

25　《越華報》，1929 年 8 月 12 日、1930 年 7 月 28 日。
26　《越華報》，1930 年 6 月 15 日。
27　《越華報》，1929 年 7 月 29 日、1930 年 6 月 10 日。

對這情況極表關心。歸根究底，有以下三個最重要的因素：第一、成本過高，戲曲生意變得無利可圖；第二、粵劇在高峰過後水平下降，觀眾興趣相應減低；第三、電影興起，取代粵劇舞台而成為大眾娛樂的寵兒。現有資料更指出廣州官方嚴厲的管制，對粵劇極為不利，第五章會仔細討論這問題。以下，我們先處理這三個首要因素。

在省港班全盛時期，已經有人對都市戲班營運成本過高表示關注。問題在粵劇都市化的過程中，傳統戲曲演藝被放上一個日益商業化的平台。一方面是創作新劇的壓力，可說是毫不留情，有些戲班成立編劇部，務求劇作者與藝人、樂師緊密合作，不停地生產。另一方面，為保持商業劇場的競爭力，省港班開支數目龐大，使用色彩繽紛的佈景、別出心裁的舞台裝置、射燈及其他特殊效果，製成品中有出自本地師傅工匠的手，也有仿效京劇最新設計，甚至從上海專程運到。此外還有各式各樣宣傳刊物，如報章廣告、海報、戲橋、場刊等等，介紹戲班首席藝人和有關消息；更有戲院大堂裝飾，戲院門外大型花牌的費用等。以上種種，再加上藝人們的薪酬，所涉及的款項，在一般人眼中肯定是天文數字。

1924 年，廣東省政府曾經要求戲班註冊，戲班需按全年營辦經費由二萬元以下到五萬元以上，分為四級，藝人也按年薪從低過 2,000 元到 5,000 元以上，逐一登記。[28] 官方規定的類別和金額可能反映一般戲班與他們成員的狀況，但省港班的成本是遠遠超過這些數字。在 1926 年至 1928 年間，省港班的經費是六位數，而首席藝人的年薪亦高達二萬元或以上。固然，坊間流傳着戲班經費與藝人薪酬的數目，不可盡信，但其上漲的趨勢則無容置疑。陳非儂曾提及大羅天 1926 年的創辦費用達 18 萬元，一年後，薛覺先加盟大堯天時的班費，據

28　註冊章程，刊登於《華字日報》，1924 年 3 月 12 日。

聞已超過二十萬。[29] 1932 年，《伶星》雜誌查詢各主要戲班的財政狀
況，發現它們的經費每天約在 650 至 950 元之間，換言之，營辦費用
每年為由 25 萬至最高的 35 萬元。[30] 由於票房收益與門票價格的資料
十分零碎，我們暫時無法作更全面的分析，不過有關戲班生意虧損，
入不敷支的報道，在這段時間確是非常普遍。[31]

　　至於演出質素是否在下降，這個問題當然非常主觀，也許有評論
者會趨向挑剔。不少人批評粵劇舞台變得陳舊，缺乏新意（特別是與
電影對比，以下一段會討論），特別是劇本，被指是「千篇一律」、
「陳陳相因」。事實上，由於要在城市劇場不斷創作、不停演出，很多
劇目（包括所謂新戲），不得不在短時間內拼湊出來。[32] 都市戲院上演
頻密，壓力迫人，不單票房受影響，連健康也會遭受損傷。陳非儂是
其中一個不幸的例子，他成為當紅花旦之後，在 1930 年因操勞過度
而失聲。他康復後得以重返舞台，但聲線始終未能恢復原狀，受歡迎
的程度打了折扣。[33] 面對重重挑戰，粵劇圈仍能夠創作一些有水準的劇
目，實在難得；而重組後的人壽年，曾設計一系列取材自民間傳奇和
神話的神怪戲，大受農村觀眾歡迎。陳非儂與其他藝人和班內的編劇
家，也偶爾編製一些傑出的作品，正是久旱逢甘露，為慘淡的戲曲市

29　陳非儂（口述），余慕雲（著），伍榮仲、陳澤蕾（編）：《粵劇六十年》，頁 7、
　　27；沈紀：《馬師曾的戲劇生涯》，頁 58-69。有關大堯天，參《華字日報》，1927
　　年 9 月 13 日。數年後，另有報道謂，藝人如陳非儂、馬師曾、薛覺先等，薪酬已
　　達六、七萬元，參《越華報》，1934 年 7 月 14 日。

30　《伶星》第 40 期（1932 年 8 月），頁 2-3。受訪戲班有九個。

31　演劇季節中期報道，見《伶星》第 4 期（1931 年 3 月），頁 30-32；第 27 期（1932
　　年 2 月），頁 6。

32　《越華報》，1933 年 5 月 31 日，刊載一文，討論戲行業下落的種種原因。

33　陳非儂（口述），余慕雲（著），伍榮仲、陳澤蕾（編）：《粵劇六十年》，頁 31；
　　另有報章報道，如《越華報》，1930 年 7 月 8 日、1931 年 8 月 15 日。

場帶來一點生氣。[34]

最後，電影時代來臨，當日評論者公認是粵劇最嚴重的挑戰。世紀初，商業劇場開始興旺，適逢默片在中國首次出現，未帶來甚麼衝擊，及至有聲電影於 1930 年在廣州和香港誕生，情況不可同日而語。電影是新型娛樂，吸引力無窮，彷彿是搶走了不少舞台粵劇的觀眾。電影通常長達兩個小時，而舞台劇則需時兩倍，電影票價也較入場看大戲便宜，兩者相比，電影享有絕對優勢。[35] 廣州研究者張方衛，曾對三十年代初戲曲市場崩潰作初步分析，他認為電影是致命因素。對觀眾來説，置身影院與銀幕前是種新鮮經驗，而且電影內容較豐富，題材多樣化。張方衛在同一篇文章裏更先後三次指出，廣州市新華電影院在 1933 年 2 月啟用，開幕當天以廉價優惠售票，即時引發市內各電影院一場門票戰，這對掙扎中的粵劇舞台，無疑是雪上加霜。換言之，廣州粵劇市場收縮與電影院出現，有直接關係。[36]

在 1933 年至 1934 年，香港與廣州兩地各有電影院約二十間，大戲院四、五間。[37] 當時有很多大戲院都加裝放映電影的設備，其中廣州

34　這個年頭人壽年在鄉間最受歡迎的劇目是《龍虎渡姜公》，共十八集之多，取材自民間流行傳奇小説《封神榜》。新春秋上演名劇則有 1930 年開山的《危城鶼鰈》。稍後，為廖俠懷日月星班扭轉劣勢的劇目，是《火燒阿房宮》。參張方衛：〈三十年代廣州粵劇概況〉，載《新時期戲劇論文選》，廣州市文化局（編），（廣州：廣州市文化局，1989），頁 115；演戲年度的中期報告，在《伶星》，第四期（1931年 3 月），頁 30-32；陳非儂（口述），余慕雲（著），伍榮仲、陳澤蕾（編）：《粵劇六十年》，頁 30。

35　評論者普遍地承認電影院在金錢和時間上，較大戲院享有絕對優勢。要面對這個挑戰，有人認為需縮短大戲演出時間和減收門票價錢，但另有人擔憂前者會破壞劇情的完整，叫藝人無法唱完名曲或展演身段。類似爭議可見《越華報》，1934年 3 月 4 日、4 月 2 日、5 月 27 日、8 月 7 日。票價方面，基於變數多，視乎場地、戲班、劇目、時間長短等等因數，要作系統性比較有一定困難。本段所作分析，以閱讀大量省港報章戲院戲班廣告為基礎。

36　張方衛：〈三十年代廣州粵劇概況〉，頁 106、110、122。

37　戴東培（編）：《港僑須知》，頁 465-466；廣州市政府（編）：《廣州指南》（出版資料不詳，1934），頁 240-241。

海珠戲院在 1932 年 12 月改裝為兩樓娛樂場所，在傳媒界引起一些反
應。《伶星》雜誌認為海珠是過去二十多年羊城粵劇之大本營，是全
市「最旺台、最適中、最完善」的大戲院，編輯引述該院經理謂，海
珠自後只得更小心選擇租院登台的客戶，缺乏號召力的戲班唯有望門
興嘆。編輯下筆至此亦不表驚訝，原來當日廣州的河南和太平兩間戲
院已採取相同措施，不過鑑於海珠的特殊地位，對已經風雨飄搖的戲
行來説，大有搖搖欲墮之勢。[38]

　　電影的出現與粵劇舞台的掙扎，同時發生於三十年代初，決非偶
然，但箇中原委甚為複雜，兩者之間的糾纏亦非三言兩語可以道出。
當新媒體如收音機、留聲機、電影在民國早期先後在中國出現，它們
為城市的視聽娛樂文化創造了不同的新領域。有人認為舞台粵劇與電
影的觀眾群雖有重疊，不過電影對前者的負面影響可能被誇大了。[39]仔
細點看，新媒體對傳統戲曲的發展也有正面的幫助。中國最早的唱片
多由戲曲藝人和歌伶灌錄，這些現代的消費品把粵樂、粵曲、不同唱
腔與其唱辭，帶進新穎空間，並接觸到更多聽眾。據容世誠分析，唱
片本身藉着留聲機，或借助收音機電台廣播，將聆聽戲曲的愉悅帶進
居所的私人空間，更可透過街道兩旁涼茶舖和藥房放置的收音機和留
聲機，播放到行人耳中。[40]其次，中國早期的電影很多是粵劇戲曲片，
與其説傳統戲曲受電影威脅，也許粵劇因此而有所發展。乍眼看是市
場被人家侵佔，實際上是出現了一個嶄新多媒體的娛樂空間，在成名
和經驗豐富的藝人中，藉此找到拓展個人事業機會的，白駒榮是好例
子。如前所述，他從美返國後落入合約糾紛，苦思無策，毅然決定暫

38　《伶星》，第 51 期（1932 年 12 月），頁 17-18。

39　《越華報》，1929 年 8 月 21 日、1934 年 4 月 7 日。在 2005 年 4 月 3 日芝加哥一次
　　交談當中，冼玉儀提出了同樣的問題。

40　容世誠：《粵韻留聲：唱片工業與廣東曲藝 1903－1953》（香港：天地圖書有限公
　　司，2006）。

停登台，專研唱腔和灌錄唱片。這次繞道而行，令白駒榮的唱腔更上一層樓，他的流派在粵樂粵曲界因而影響力更大。[41] 與此同時，也有星級藝人率先進入電影界，薛覺先在 1925 年至 1926 年居上海期間已對拍電影感興趣，1932 年粵劇市場全面下陷，薛覺先透過與新興製片業人士的關係，把握時機進軍電影圈。他第一部得意之作是《白金龍》，由同名粵劇改編，題材取自一套荷里活電影。不少粵劇藝人仿效他的例子展開兩棲事業。由此可見，當電影削減舞台粵劇的盈利時，它亦給予部分圈內人士新的發展空間。[42]

商業舞台之最低點 —— 1932 — 1934

綜合現有資料，粵劇市場危機在 1932 年至 1934 年，進入災難性的第二階段。成本高漲，競爭劇烈，以及其他內憂外患，繼續纏擾着粵劇圈。有評論者單刀直入，指出 1932 年農村賣戲市場突遭封閉為轉振點，令危機愈發嚴重。在過去幾年，重返鄉村市鎮巡演為掙扎中的戲班開出生路，但好景不常，東江流域發生水災，西江地區官員為治安問題禁止演戲，北江地區政府則加收大戲捐，令主會裹足不前。可以説，天然災害加上社會與政治動盪，切斷了戲班賴以維生之路。[43]

當年省港報章和娛樂刊物所登載的戲行消息，情況苦不堪言，令人難以置信。無數戲班遇上資金問題而無法依關期發放薪津，據報道

41　李門（編）：《粵劇藝術大師白駒榮》，頁 38-40；賴伯疆、黃鏡明：《粵劇史》（北京：中國戲劇出版社，1988），頁 200-202。

42　羅麗：《粵劇電影史》（北京：中國戲劇出版社，2007），第二章。

43　據當時一篇文章所載，東江地區發生水災，西江流域治安當局為地方不靖而禁止演戲，而北江地區官員則大增戲捐，可説禍不單行，文章見《越華報》，1932 年 9 月 27 日。三個月後，《伶星》有相同報道，第 51 期（1932 年 12 月），頁 1-2。

有樂師無奈在開鑼之夜罷奏，向資方施壓力，造成大批觀眾不滿。[44]
有債主臨門，戲班衣箱戲服和道具被人扣押，行內笑稱為「賀壽」。
戲行慣例，第一晚頭台例戲全班出動，展示陣容及華麗戲服，「賀壽」
使戲班與其成員盡出洋相。[45]戲班向行內或行外借貸，嚴重至極，有班
主和管理層以無可挽救為由，中途解散戲班，導致藝人流落異鄉。[46]

　　戲行中人不論等級與地位，欠債向來普遍。在第二章，我們看見
班主以金錢為利誘、藉貸款為手段，籠牢藝人，不少戲班成員無法脫
身。社會人士以藝人揮霍無度，嫖賭飲吹，難免成為「大耳窿」和不
法之徒放債對象。當前環境每況愈下，有論者公開指責向藝人放班賬
的做法，雖云受害者本人難辭其咎，但此舉無疑落井下石，治安當局
理應禁制。[47]

　　香港太平戲院檔案之中，存有1934年戲院東主向戲班藝人與戲
院職員個人貸款的紀錄，款項約二萬元。這些為數共三十四名的貸款
人，可算是幸運的一群，因為要向外借款，一來不容易，二來利息
高；[48]而且，戲行一片低潮，失業問題日益嚴重，這班太平藝人和員
工尚有工作，算是萬幸。不少八和會員向會館求助，八和在1933年
曾義演籌款但成績未如理想；次年，在三千名註冊會員中，有一千人
向八和登記領取失業援助金。[49]在惡劣的環境下，有藝人淪為小偷，
據報載其中一人偷取了街頭小販兩件衣服，被警察當場捉拿，求情也

44　《越華報》，1933年6月11日。
45　有兩宗類似事件，見《伶星》，第52期（1932年12月），頁3-4；第102期（1934
　　年9月），頁9-10。
46　《越華報》，1934年2月4日、9日，3月11日。
47　《越華報》，1934年6月26日。數星期前《伶星》曾報道一名藝人被追債事件，
　　見第95期（1934年6月），頁3-6。《越華報》文章是否由此引發，不得而知。
48　文博藏號#2006.49.645。至於銀根短缺，借貸日見困難，見《伶星》報道，第62
　　期（1933年5月），頁1-4。
49　《越華報》，1933年8月14日，1934年7月18、19日。

無補於事。另有報道謂，一名失業的少年伶工，終日在家無所事事，常與父母吵架，後來他偷取家裏財物典當，在挨飢兩天後大吃麵條一頓，需往醫院診治。[50] 像以上的新聞，不露面貌不記名字，像是些無聊消息，但也有指名道姓的報道。1934 年初，金山炳與同為藝人的妻子不幸地成為一則新聞的主角。這對夫妻在 1920 年代中在美國拍檔走埠，略有名氣（我們在本書第三部分會再見到他倆），拿着積蓄回國自組戲班，任正印男女角。然而，粵劇市場崩潰終於找到他們頭上，金錢用盡，戲班沒有台期，夫婦與一眾藝人流落西江。[51]

不難想像，壓在戲劇圈上層人士肩頭的擔子，份外繁重。再以當班主後的陳非儂為例，1930 戲班年度快將開始，他試圖把新春秋幾名次要藝人與部分職員解僱，被辭退者紛紛向八和投訴，要求會館按戲班行規處理，陳非儂無奈只得讓步。另有一次，他聘請一名從海外回國的年輕新秀，取代一名經驗豐富的藝人，希望減少薪酬開支，亦寄望這位「南洋回」能如自己昔日一樣，博得觀眾美譽，奈何票房反應異常冷淡。不論是作為藝人或班主，陳非儂都好出風頭，喜歡耀眼的廣告，但困境當前，只得節約廣告開支。[52] 與其他班主一樣，陳非儂更硬着頭皮帶領新春秋到四鄉巡演，又在 1932 年安排戲班到了不少廣府人聚集的上海登台，可惜外遊成績總是強差人意。同年，新春秋在清遠上演，適逢地方亂事，戲棚火燭，損失一批戲服與佈景，陳非儂要求八和會館介入，向主會索償損失，但事件卻好像不了了之。[53] 稍後，經過四年多慘淡經營，他終於在 1932 年底放棄班業。陳非儂是

50 《越華報》，1933 年 10 月 15 日、1934 年 6 月 11 日。

51 《越華報》，1934 年 3 月 21 日。

52 有關新春秋的人事變動，坊間報道頗詳。參《伶星》，第 3 期（1931 年 2 月），頁 39；第 35 期（1932 年 6 月），頁 9。另《越華報》，1930 年 10 月 29 日。

53 新春秋上海一行，見《越華報》，1931 年 6 月 10、20、23 日。至於下鄉演出遇上不幸事情，見《伶星》，第 32 期（1932 年 4 月），頁 27-28。

在 1933 年初與太平簽約，再度和馬師曾合作。只是有關他在債務上
的交涉和糾紛，仍不時見報。

　　這類個人掙扎的事件還有很多，不過後果最為嚴重的，是對粵劇
圈內不少行規的破壞，這是 1932─1934 年階段最震撼之處。無法依
照關期支薪，戲班對成員的誠信付諸東流，此其一。戲班向來以年度
為期，舊曆六月十九開鑼到次年五月底大散班，此制度既是行事曆，
也是藝人們與班主之間的協議，任何一方在合約生效期內破壞條文，
會蒙受金錢與聲譽上的損失。在這段艱難時期，戲班中途破產，時有
發生，年度制無疑告終，此其二。1933 年出現的戲班幾乎全是短期和
臨時性質，往日這是最下層伶工的遭遇，被人家取笑為「野雞班」、
「短命班」、「爽台班」。[54] 1933 年也是各大戲院在六月十九第一晚「頭
台」歷年來首次空置。戲行慣例，頭台當晚有不可或缺的例戲，連帶
各種宗教儀式，眾人格外留神，免生意外。而以商言商，頭台可估計
觀眾對戲班的歡迎程度，推測來年票房成功與否。明白到當中的關
係，現今頭台全數空置，《伶星》記者只得驚嘆一聲「空前」。[55]

　　戲行建制給予粵劇世界極需要的穩定與延續力，建制受破壞，整
個戲行的道德規範受到衝擊。面對圈內衝突、風潮日增，一位筆者提
供以下的一點歷史視角：

　　　　戲班組織，有條不紊，角色執事方面無論已，即如紅船亦有
　　天地字號之分，某種角色應居於某字號船，有一定之位置，不能
　　混淆⋯⋯其齊整嚴密處，幾較軍隊組織有過之無不及。凤昔梨園
　　鼎盛時代，其中人員頗能團結。至近年營業衰落，解體分化，散

54　《越華報》，1933 年 9 月 18 日、10 月 1 日；《伶星》，第 74 期（1933 年 9 月）。
55　《伶星》曾為此事作連期報道，第 72 期（1933 年 8 月）、第 73 期（1933 年 8 月）。

漫亂雜，風潮屢起，故今昔團結聯絡性，已大相懸殊耳。[56]

　　報章常登載戲行爭鬧的事件，有一宗涉及兩名合作多年的藝人，他們因班裏財政問題先口角繼而動武；另有兩宗類似事件，兩幫藝人遊走至鄉間，班主竟把戲班棄置，不顧而去，藝人們輾轉回到廣州後，找到了兩名當事人，將他們痛打一頓，以息公憤。同類事情往日都會發生，現今卻好像是無日無之，粵劇界士氣極為低落，可想而知。[57] 除此而外，涉及藝人與管理層間的錢債糾紛，往往拖延數月，時有見報。再以熟識的陳非儂為例，他於 1932 年底放棄戲班生意，並試圖在談判時，把戲班倒閉的責任推卸在另一位藝人身上，指後者違約，令戲班無法維持。有關人士在八和會館進行談判，詳細內容不最清楚，至終達成協議：陳非儂需負責所欠的關期，但戲班以後的財務一概與他無關。事後，戲班大部分成員決意以兄弟班的形式東山再起，可是未能扭轉乾坤。數月後，他們又一次回到八和之談判桌上，為債務而爭執，陳非儂未再牽連其中，可算萬幸！[58]

　　當年戲行慘淡至極，人心惶惶，草木皆兵，倒閉、破產、爭執，舉目皆是。1933 年，大文明班一年內虧損了 12 萬元，兩名合夥人肖麗章與靚少鳳在八和多輪會談後達成協議，分攤債項。[59] 同年秋，紫薇劇團自起辦就困難重重，轉眼間積欠了 3,000 元關期，八和職員從

56 《越華報》，1934 年 2 月 13 日。
57 《越華報》，1931 年 6 月 7 日，1934 年 6 月 26 日、8 月 8 日。藝人追討欠薪事情，並非罕見。1924 年夏，有女班藝人因欠薪問題向香港警方救助，《華字日報》，1924 年 7 月 8 日。
58 《伶星》，第 55 期（1933 年 1 月），頁 13；第 56 期（1933 年 2 月），頁 5-9。重組後戲班改名唐天寶，掙扎數月，至終解散，見坊間報道如下：《伶星》，第 59-67 期（1933 年 4-6 月）；《越華報》，1933 年 6 月 21 日及 7 月 5、15、25 日。
59 《伶星》，第 66 期（1933 年 6 月），頁 7；第 67 期（1933 年 6 月），頁 19-21。另參《越華報》，1933 年 6 月 22 日。

中調解，最後資方與藝人接受以下的折衷方案：在演出兩台戲後，日薪在十元以下的藝人可補領全部欠薪，十元以上的只取得欠薪百分之七十。[60] 此外，還有廖俠懷領班的日月星，廖俠懷本人是位出色的丑生，作起班主來手段也十分嚴謹，戲班成績初時尚算滿意，但1933年情況急轉直下，至終一發不可收拾。首先，一場火災燒毀了不少戲服；隨後資金短缺，日月星無法不放棄幾位主要成員，八和會館為勞資雙方調解無效。1934年1月，廖俠懷與一名武打藝人在後台口角，繼而有人拿起真刀，幸而被其他戲班成員和趕至現場的警察勸止，未有造成流血事件。由於班內氣氛異常緊張，負責人只好取消接續而來佛山的台期，不久在遠征上海後，戲班終告解散。[61]

扭轉局勢

環境迫人，整個戲行好像是寸步難行，無以為繼，幸好尚有幾點正面因素，讓粵劇圈得以發展。本章最後一節將討論戲曲界的娛樂刊物、粵劇圈兩位中流砥柱的人物薛覺先和馬師曾，與八和會館經過激烈爭辯後採納的改革措施。粵劇作為大眾娛樂，看來它仍具深沉豐厚的持久力，加上參與者的努力，在此極度艱難的情況下，為廣東大戲開出生路。

粵劇早期的刊物是宣傳品，其中《真欄》約於二十世紀初出現，它將當年戲班名字和陣容羅列在一張大紙上，於新季開鑼前印發。《真欄》由廣州市藥材店兩儀軒印行出版，店東熱衷於使用印刷品作

60 《伶星》，第81期（1933年11月），頁25-27。

61 《越華報》，1933年9月20、26日，1934年1月22、27、31日，2月2日，3月10日，6月10日，8月30日。《伶星》，第82期（1933年12月），頁9-10。

推銷之用。[62] 至於以大眾讀者為對象的粵劇雜誌，在 1910 年代開始發行，現今可見的有《梨園佳話》、《梨影雜誌》和《梨園雜誌》。《梨影雜誌》首期於 1918 年刊行，內容包括鼓吹戲曲改革、介紹一名當時得令的女伶林綺梅（蘇州妹），又詳列戲班和其主要成員。早期的娛樂雜誌估計流通量不大，香港出版的《梨園雜誌》聲稱分銷省港兩地，更藉紅船出外，在四鄉市集有售。[63] 省港班興起後，1924 年《劇潮》在香港發行，文譽可擔任雜誌主編，他於香港太平戲院任職編劇與文膽，另有幾位劇作家同時參與編輯工作。如第二章所述，新一代編劇家的創作，有助省港班在都市劇場內爭雄馳騁，《劇潮》創刊號登載超過七十個劇目撮要。[64] 除了編寫劇本外，編劇家積極地拓展文字空間，使大眾透過閱讀來欣賞粵劇。

　　這批早期的出版歷時短暫，有部分可能只有創刊號，但整體來說，出版粵劇讀物的興趣與努力未有減退。相信我們還記得《華字日報》在 1928 年夏的專欄《劇院閒評》，給讀者介紹省港班最新消息。與此同時，廣州《越華報》有娛樂版〈快活林〉，同樣是擠滿了粵劇新聞和專題文章。相信投稿者的背景跟自了漢和文譽可相若，對粵劇圈有相當接觸和認識。

　　雖然三十年代初的戲曲市場萬分疲弱，但是新興電影業的蓬勃、

62　在廣州，兩儀軒是較早運用海報、單張等印刷品作宣傳用途的商號，其廣告亦有印行在畫報刊物中，如《時事畫報》、《賞奇畫報》，見廣東省立中山圖書館（編）：《舊粵百態》（北京：中國人民大學出版社，2008），頁 257-261。2009 年 11 月，筆者曾走訪位於佛山的廣東省粵劇博物館，展品中有一份《真欄》。

63　《梨影雜誌》，第 1 期（1918 年）；《梨園雜誌》，第 8 期（1919 年）。基於期數和出版年份，兩本刊物可能有關連，《梨園雜誌》或是前者的延續，這點我們未敢肯定。兩份資料，同時藏於廣州市省立中山圖書館。此外，中文大學音樂系中國戲曲資料中心（現稱中國音樂研究中心）收有 1915 年出版的《梨園佳話》，可惜只有封面及一頁內容的影印本。

64　《劇潮》，第 1 期（1924）。該期售價為一元兩角，廣告見《華字日報》，1924 年 7 月 5 日。

留聲機的日益普遍，和社會上對粵樂頗為廣泛的興趣，使娛樂出版事業在此階段出現突破。有關刊物大致分為三種：第一類是期刊，如《新月集》和《千年萬載》，是留聲機公司派發給客戶的贈品，另有《清韻》，由業餘音樂社印行送給會員 。此類刊物內容較高檔，例如有討論粵劇於社會與文化上發揮功用的文章，也包括大量曲詞與音樂記譜。[65] 相比之下，另外兩種刊物則較大眾化：第二類屬自我宣傳品，覺先聲自 1930 年印發的《覺先集》是最佳例子，這部不定期刊物向戲迷介紹他們偶像所演出的劇目及薛覺先舞台下的活動，創刊號更是為薛覺先遠征越南而特別編印。[66] 次年，馬師曾遠道美國前出版的《千里壯遊集》，內容相若。[67] 第三類是娛樂雜誌，內容以行內人士的見聞、訪問、花邊新聞為主，例子包括 1931 初出版的《戲船》和《伶星》，以及 1935 年刊行的《優游》。可惜《戲船》轉瞬停刊，而報道粵劇舞台消息和粵劇戲曲電影花絮的《伶星》雜誌則非常成功，曾達到每月出版三期之多，並且一直維持到 1938 年秋日軍攻佔廣州才停刊，這份長壽雜誌，值得我們留意。

《伶星》歷時八年多，由始至終都是由張作康與黃素民任編輯，雜誌對兩人未有作詳細介紹，只是偶爾擺出姿態，聲明出版者與戲院和戲班之間沒有個人或財務上的關係，強調觀點中立。[68] 編輯部曾說，他們的宗旨是辦一本「熱鬧高興的刊物」，為大眾提供粵劇圈最新消息，拒絕嘩眾取寵。[69]《伶星》的報道，以藝人與戲班的動態為主，語調淺

65 《新月集》，第 3 期（1931）。
66 此份刊物在 1930 年 7 月印行，由覺先旅行劇團和越南永興戲院一起發行。中文大學音樂系中國戲曲資料中心（現稱中國音樂研究中心）收藏《覺先集》共六期。
67 《千里壯遊集》在 1931 年 3 月發行，香港大學圖書館特藏部有收藏。
68 《伶星》，第 10 期（1931 年 5 月），頁 98；第 56 期（1933 年 2 月），頁 37；第 60 期（1933 年 5 月），頁 29。
69 引言取自《伶星》一周年紀念刊，第 29 期（1932 年 3 月），頁 2-3。

白，極少高談闊論。雜誌另一特色，是在新年度開始、冬季小散班及夏天大散班，報道戲班票房收益 。編輯倆明白在商業娛樂世界，票房進賬是戲班成功與否的最終標準，而當年市場的困境，更促使讀者對戲班的財政狀況及預測格外關心。

按現有的資料，估計《伶星》的發行量，約在 3,500 到 5,000 份，漸次遞增。[70] 不過這份雜誌的重要性不單在乎讀者數量，更重要的，是它歷時八年多，比任何同期粵劇刊物長久。《伶星》的內容構成了異常珍貴的紀錄，特別是在一段粵劇慘淡經營的低潮，它把重要的事件和發展記載下來，供後世參考。除此以外，在當年《伶星》孕育了一群對粵劇有認識又喜愛的讀者，為他們積累一籃子的公眾知識，讓他們一同享受和想像這個粵劇世界。

以上的刊物把注意力集中在上層的藝人身上，正吻合了葉凱蒂有關清末民初京劇的研究，她指出印刷媒體對創造知名人士的身份，發揮着極大之功效。[71] 在粵劇圈，直至太平洋戰爭前夕，藉舞台演藝與個人風采贏得得廣大觀眾擁戴的，沒有人能跟薛覺先和馬師曾匹敵。在二十年代末，兩人快達到天皇巨星的地位，以後數年商業劇場經歷重重困難，但他們的堅毅卻為其個人事業打開新的一頁，更有助粵劇渡過一段黑暗的日子。

1929 年，薛覺先藉他個人的聲譽創辦覺先聲班，顯示他紅伶級之地位。三十年代初，粵劇是路途波折，薛覺先倒是星運亨通。以丑角起家的薛覺先，他多才多藝，能跨行當扮演小武和稍後的文武生，又

70　1932 年 10 月，按第 46、47 兩期資料，雜誌當時發行量為 3,500 本，並希望把訂閱數目增加至 2,000 份。又據第 109 期（1935 年 1 月），該年單在香港辦事處訂閱的讀者，就已超過兩千名。

71　Catherine Vance Yeh, "A Public Love Affair or a Nasty Game? The Chinese Tabloid Newspaper and the Rise of Opera Singer as Star," *European Journal of East Asian Studies*, vol. 2, no. 1 (2003), pp. 13-51.

能反串花旦。非凡出眾的演藝，為他贏得「萬能老倌」的稱號，他以此自豪。薛覺先刻意向京劇、白話劇、甚至荷里活電影取經，兼收並蓄。他參詳電影演員的舞台化妝，大膽把西樂樂器小提琴（粵化後稱「梵鈴」）和色士風引入粵樂演奏，又學習北派的精湛武藝，和套入銀幕的視覺美感。[72] 1932 年，薛覺先見戲曲市場衰落，決意暫停覺先聲班務，將注意力轉向拍電影，長時間在上海工作。在這期間，他偶爾返回華南，戲班都爭相邀請他客串，《伶星》更是寸步不離，視他為粵劇劇壇救星！[73]

於覺先聲成立之同年，馬師曾在事業遇上一場風波。馬師曾在大羅天的精彩演出，不知迷倒了萬千觀眾，他扮演低下階層貧苦大眾特別出色，模仿細緻入微，演出全神貫注。不幸地，馬師曾那無懈可擊的演技，無法替他掩蓋好色的惡名。1929 年 8 月，他在廣州海珠門外被人用炸彈襲擊，僥倖只是受傷，事後廣州當局禁止他在羊城登台。為保個人安全，馬師曾逗留香港不久就出發海外，先後往越南、馬來亞、新加坡等地，繼而遠渡太平洋，到了三藩市唐人街登台。[74]

馬師曾在 1932 年聖誕節前後返抵香港，他闊別華南舞台兩年以上，在班主與戲迷眼中，紅伶的地位絲毫未減。[75] 馬師曾踏上歸途是得力於太安公司班主與香港太平戲院院主源杏翹，當時源氏的生意正侷促不前，屬下戲班以巡演四鄉為主。源杏翹為求扭轉局勢，毅然把太平戲院重建，既可演戲又可放電影，下一步是邀請馬師曾加盟，助

72　賴伯疆：《薛覺先藝苑春秋》（上海：上海文藝出版社，1993）；另參紀念薛覺先的特刊《粵劇研究》，第 4 期（1987 年）。

73　覺先聲之停辦，見《越華報》，1932 年 6 月 26、29 日。薛覺先先後兩次回羊城，以臨時性質參加演出，參《伶星》，第 49 期（1932 年 11 月），頁 3；第 50 期（1932 年 12 月），頁 5-6；第 60 期（1933 年 5 月），頁 7-8。

74　沈紀：《馬師曾的戲劇生涯》，頁 72-99。

75　《伶星》對馬師曾回港的報道及獨家訪問，第 53 期（1933 年 1 月），頁 1-4。

源氏重振戲班業務，並為戲曲界創造新局面。以下兩點足見源杏翹對馬師曾滿懷希望，充滿信心：首先，他答應為馬師曾承擔在美國的債務；其次，當他聘請馬師曾昔日拍檔陳非儂，加盟太平劇團作正印花旦時，他在為期半年的合約上刻意聲明，班內一切事務交由馬師曾負責。[76]

馬師曾回港，為沉寂多年的劇壇帶來生氣，連薛覺先也決定恢復覺先聲。1933 年中，香港政府廢除男女同台演出之禁令，薛馬二人率先響應。薛覺先以妻子唐雪卿（1908？—1955）和著名女伶上海妹（1909—1954）為正印花旦，戲班上數名男花旦則備作北上廣州演出時使用，事關羊城到 1936 年才撤銷此項禁令。由於廣州當局仍視馬師曾為不受歡迎人物，他一直留在香港發展。此時，他捨陳非儂而招聘譚蘭卿（1910—1981）等名女角加盟太平劇團，亦頗為哄動。[77]總而言之，薛馬二人是粵劇圈的棟樑，他倆對戲行再次活躍，貢獻極大。馬師曾長期以香港太平戲院為基地，間中會移師澳門清平戲院；薛覺先則領軍覺先聲，遊走於省港兩地。1938 年，他們兩人先後到東南亞走埠。由三十年代初至太平洋戰爭前夕，兩位粵劇鉅子不斷在舞台上演出，這段日子成為粵劇史上為人津津樂道的「薛馬爭雄」。[78]

最後，粵劇界具悠久之傳統，戲行中人向來恪守行會規則，八和

76 陳非儂於 1933 年 1 月 16 日，在 Woo and Nash 律師行簽訂合同，原文件藏文博藏號 #2006.49.28.2。條文 7 和 8 聲明有關演出大小事項，全由馬師曾決定，此事坊間亦有報道，看來並非商業秘密，參《伶星》，第 73 期（1933 年 8 月），頁 11-12。

77 《越華報》，1933 年 10 月 31 日。

78 賴伯疆、黃鏡明：《粵劇史》，頁 37-41。文博收藏的太平戲院檔案頗大部分關乎馬師曾在 1933 年加盟後的事蹟，當中有商業及個人書信、票房記錄、相片，以及約 180 部太平劇團演出使用的劇本。薛覺先方面，中文大學音樂系中國戲曲資料中心（現稱中國音樂研究中心）收藏不少覺先聲在三十年代的單張廣告宣傳品，兩批資料同樣值得學者們仔細翻查研究。

會館在這轉折時刻扮演着重要之角色。據粵劇行規，戲班須有六十多名藝人，方能在八和註冊立案，在吉慶掛牌賣戲。粵劇進入都市後，觀眾的目光與劇情之主線，都集中在少數名伶身上，次要角色變得可有可無。上文提及，陳非儂在 1930 年為削減新春秋經費，嘗試裁員，被下層伶工向八和投訴而不得要領。然而，市場持續惡化，戲行矛盾加深，作班主的覺得被行規束縛，無法採取合宜應變措施，班中成員則覺得被剝削犧牲，而上層藝人之間，未嘗不會為保護自己的門生手下，發生衝突。

1933 年夏天，薛覺先、廖俠懷與幾位不知名的藝人，聯名要求八和理事會在年會上修改有關規條，把戲班人數由原先的削減一半至 32 名。《伶星》雜誌放棄一貫的中立，發表社論大力支持新建議。不過消息傳出，下層伶工群起反對，認為此舉只會帶來大量二三線藝人被解僱。有人嘗試在年會上作調解，提出一折衷方案，以班中藝人之最高收入作準，分四級釐定戲班人數。此提案得到一點支持，但反對派人數眾多，原本規則遂維持不變。[79]

一年後，要求改革的聲音更大，有 43 名藝人聯署，給八和全體會友發公開信，到全行大會當日，已有 161 人簽名贊成。《伶星》刊印全文，並再次表示支持。[80] 公開信開宗明義，　明自 1932 年以來，戲曲市場疲弱至極，一來是世界經濟衰退，二來是廣東地方異常不利的環境。事緣美洲唐人街經濟不景，加上錫和樹膠價格在全球市場下瀉，向來依賴華僑匯款的四邑經濟受到嚴重打擊，一直較為富裕的三邑地區，也因絲綢出口下降，幾至破產。越來越少鄉鎮有能力聘請戲

79　交涉過程中，雙方曾一度達成共識，接受議案，但至終卻無法成事。《伶星》，第 66 期（1933 年 6 月），頁 1；第 67 期（1933 年 6 月），頁 2-3；第 72 期（1933 年 8 月），頁 7。另參《越華報》，1933 年 8 月 14 日。

80　《伶星》，第 98 期（1934 年 7 月），頁 7-16。

班，縣鎮當局的禁制或格外抽捐變成百上加斤。簽名人一致認為，若在這個資金短缺的年頭，堅持現行戲班人數，只會叫有心組班者望而卻步。

公開信接下來轉用非常強烈的語調，提出大堆的證據，指粵劇圈已經「無一點生氣」，過去有五、六十名為首的藝人，為照顧手下而勉力組班，他們已被「摧殘淨盡」。例子中名利前茅的是陳非儂，他為辦新春秋而負債達 14 萬元，廣為人知，已無法在華南立足；肖麗章和靚少鳳兩位大文明班的合夥人，不單沒有收入，更欠下班上藝人關期款項，共 17,000 元；名單上還有廖俠懷，自 1926 年從南洋回國後大有所獲，但日月星一役資金竟全盤喪掉。

在結束公開信前，簽名人一再聲明，並訴諸各人求生本能：

> 彼此本屬八和劇員同志，為維持失業計，未必全然淘汰不用，即退一步，而言優勝劣敗，天演公例，此所以勉勵人向藝術之途而勤學進取也。所謂將相本無種，男兒當自強，不然，自暴自棄，於人何尤，亦不能因小數而害多數，出此自殺政策，而累全行同歸於盡也。況鄙人等提議，自由起班之目的，乃因打破各行束縛吾八和劇員，然後有維持同志失業之可言，欲挽救戲行目前之危局，惟有自由組織起班一條生路而矣。

這回《伶星》和廣州其他報刊都未有登載任何反對聲音，由於客觀情況未有改善，整體財力與士氣不斷被磨損，圈中人士也沒有選擇。是年八和會館周年大會，一連兩天，有三百多人出席，會上通過提議，取消戲班人數原有規則。[81]

八和會館雖通過自由組班法案，但戲行嚴重的失業問題，並未即

81 《越華報》，1934 年 7 月 23、28、29 日；《伶星》，第 100 期（1934 年 8 月），頁 3。

時獲得解決。不過，彈性之組班方式，為市場復甦提供了一個客觀的
條件。到三十年代中，以年度為期的活動方式已不可行，戲班的組織
變成短期性，是數月或數週不等。在這局面下，減低戲班成員的法定
人數，讓主事者按需要而安排班務，對戲行肯定有利。綜觀自世紀
初，粵劇都市化造成舞台多變與劇變，三十年代的改革是傳統戲曲不
斷更新變化的其中一環。固然變化會帶來難於適應、不安、甚至恐
慌，但變化終歸是常態，粵劇由此而鍛練出的堅韌與無窮的適應力，
正好為未來的挑戰作準備。

　　到三十年代末，廣州被日軍佔領，而太平洋上戰雲密佈，戰火距
離英殖香港也不遠。粵劇先創出了二十年代都市劇場高峰，繼而闖出
了三十年代初戲曲市場崩潰，廣東大戲可說是經歷了劃時代的變化。
作為廣受大眾歡迎的庶民娛樂，大時代的變遷在粵劇身上留下不可磨
滅的痕跡。過去粵劇以遊走式作業，面對農村社群，稍後發展為都市
娛樂，成為高度商業化、以城市居民口味為依歸的演藝事業。由於經
營省港班耗費極大，曾左右劇壇大局的戲班公司，在三十年代中已銷
聲匿跡。粵劇界亦曾經造就一些星級紅伶，少數更是街知巷聞的公眾
人物，對很多廣東人來説，這些在舞台上光芒四射的藝人，為粵劇這
段難忘的歷史刻下烙印。

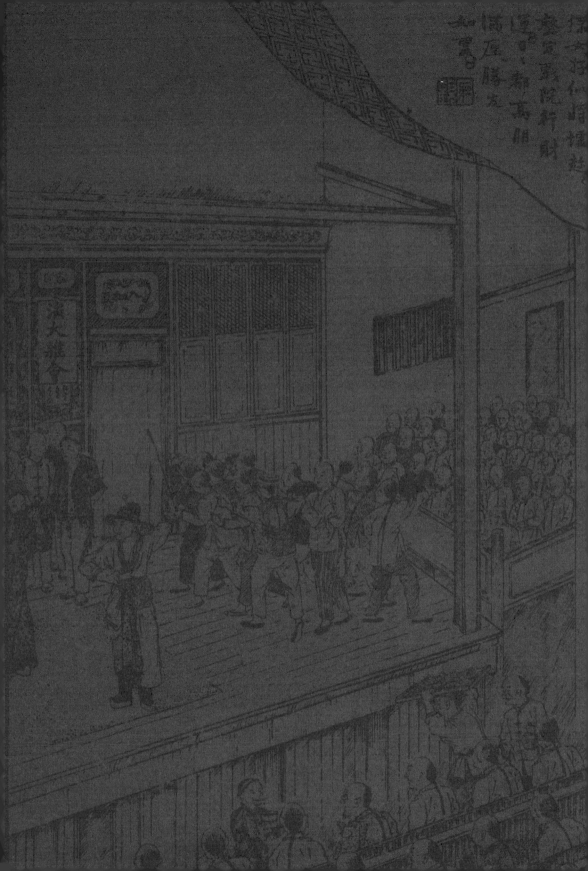

庶民劇場與國家

第四章
戲劇改革中的文化政治

這些粵伶的知識既在水平線以下，根本夠不上懂得思想、情調、文學、藝術這回事。他們所過的生活又多半是墮落的生活；他們的個性是未經訓練的；他們的感情是卑劣的。[1]

以上一段刻薄尖酸的說話，取自 1929 年在廣州發表的一篇文章。像這樣對演藝者不留情面、嘲笑謾罵的文字，在粵劇歷史上並不罕見。正如第一章提及，還在滿清皇朝時期，位居上流社會的士大夫和官僚，普遍對這新近形成的地方戲曲評價極低，認為它的舞台演藝一無是處，對社會秩序有損無益。踏入民國以後，特別在五四文化運動影響下，政治家帶頭推動各種現代化項目，重新打造國家；知識份子紛紛提倡以文學和藝術為工具，幫助社會向前發展。在此種目光下，粵劇經常被批評為毫無用處，其成員亦一同被貶低。

卷首引文的出處，是一本學術刊物《戲劇》之創刊號，節錄自當中頗長的一篇文章。該期刊由成立不久的廣東戲劇研究所發行，研究所負責人是著名戲劇家歐陽予倩（1889—1962）。歐陽予倩是知名京劇演員，有一定的藝術成就，對推動戲劇改革更不為餘力。當時他得到了廣東省政府有關人士支持，於 1928 年底到廣州擔任所長一職。該所的宗旨是創造一「適時代、為民眾」的「新戲劇」，同時包括對地方

1　驅虻：〈粵劇論〉，載《戲劇》（第 1 期），1929，頁 107-119。

傳統戲曲作一番仔細和全面的檢視。[2] 歐陽予倩個人對粵劇的看法並非是一面倒，但無可否認，在他領導下之廣東戲劇研究所，確實是為各種鄙視甚至敵視粵劇的眼光和論調，提供了一個平台。粵劇界面對輿論與文化上之壓力，沒有退縮或變得寂靜。相反地，圈中人士對有關責難與攻擊，都作出回應甚至反擊。在過程中，他們採用抨擊者相同的一套改革戲劇之術語，並在舞台上努力地實踐戲曲改革之理想。

　　第四章會嘗試描述這場圍繞着粵劇展開的文化角力，探討戲行內外對當代戲曲改革所懷的意願與衝動。從資料可見，在十九與二十世紀之交，正當省港都市劇場日漸成熟趨向興旺之際，戲劇改革的思想和實踐也同時在歷史舞台上出現。城市戲班帶領風騷，作出多方面嘗試，為粵劇舞台帶來一陣求新風氣。在很多人眼中，這種從外界不停地吸收和融會新事物的能力，無疑是廣東大戲生氣勃勃的最佳證據。另一些人卻不以為然，認為粵劇的善變與多變，正正顯示它藝術上的幼稚與及演出者的膚淺。歸根究底，後者批評粵劇為庸俗粗胚，只懂投觀眾所好，迎合庶民口味。

　　在未進入內文之先，有兩點值得留意。第一、某些粵劇經歷的改變，可被視為當代中國傳統戲曲的歷史潮流，影響着全國各地的地方戲曲。例如熱衷參與政治運動的人士和文化上的前衛份子，他們視公眾舞台為傳達政治思潮的工具，目標是改革國家政體、改善社會狀況。與此同時，女性進入劇場，少數成為舞台演員，大部分以消費者身份置身於觀眾席觀賞這項大眾娛樂。以上兩者是中國戲曲舞台在二十世紀初的普遍現象。第二、另有某些變化卻在反映粵劇的歷史處境，其中最佳例子，相信是粵劇與京戲錯綜複雜的關係。由於粵劇建

2　研究所創辦宗旨，見中國戲劇家協會廣東分會、廣東話劇研究會（編）:〈廣東戲劇研究所的經過情形〉，載《廣東話劇運動史料集》（廣州：中國戲劇家協會廣東分會，1980），頁 47。

基於外來劇種，形成過程中再不斷地吸納其他地方戲曲（包括京戲在內）的元素，那麼廣東大戲如何界定自我身份呢？面對京劇之文化優勢和國劇的地位，粵劇嘗試建構和強調本身文化上的認受性與完整性，這番努力在歷史上的評價又如何？以上的問題，都值得我們深究。當然，廣東省和殖民地時代香港獨特的政治環境，同樣與粵劇歷史息息相關，不過，有關政府當局與公眾舞台的關係，會留待第五章處理。

政治舞台的浪潮

十九、二十世紀之交是中國異常動蕩的時刻，甲午戰爭被明治日本挫敗，西方列強繼而加速步伐向滿清皇朝索取種種利益。年青的光緒帝（1871─1908）和康有為（1858─1927）維新運動失敗，更多有識之士認為政治和社會體制必須改革。庚子夏，義和團事起，八國聯軍佔北京，皇朝命數跌至新低點。此事以後，慈禧太后一反常態，朝廷厲行新政，推動改革措施。然而，不少人以朝廷此舉為時已晚，惟有推翻皇朝政體，方能讓中國置身現代世界。

在政治動蕩以及滅種的恐懼下，以康有為學生梁啟超（1873─1929）為首的知識份子，倡導以文學媒體如新詩、散文和戲劇等，來改變社會風氣，他們認為戲曲劇本之創作，需強調政治言論和革新社會的訊息。1904年，一份雜誌《二十世紀大舞台》在上海出版，正是以「改革惡俗，開通民智，提倡民族主義，喚起國家思想」為宗旨，雖然發行兩期便遭滿清政府封禁，但它是中國第一份具現代性的戲曲刊物。[3] 與此同時，持相同觀點的團體也在各地出現，當中包括1905

3　陳華新：〈粵劇與辛亥革命〉，載《粵劇研究資料選》，廣東省戲劇研究室（編），
（廣州：出版社不詳，1983），頁 289-292。

年在四川成立的戲曲改良公會。公會活躍時間長達七年，透過主辦新型劇場、檢視舊有劇目、提高演員資歷等活動，為川劇發掘新方向。此外，由中國留學生從日本引進的話劇，也為改良戲曲運動帶來不少新意。話劇以現實主義為依歸，與傳統戲曲的抽象和虛擬大相逕庭，不過話劇有些演出的手法，如背景與實物道具的使用，對戲曲舞台的發展有一定影響。[4]

　　由於清末反朝廷政治運動在廣東十分蓬勃，加上華南沿岸向來受海外思潮衝擊，戲曲改革的浪潮很快便沖到粵省灘頭上。1903 年一位本地作者發表文章，清楚落實地說明，舞台是塑造現代愛國公民最有效的工具。作者引述其他國家為例證，他以法國當年被普魯士打敗後國運中興，過程中民間劇場功不可沒；明治時代日本劇場內愛國思潮澎湃，同樣受到作者讚賞。回到廣東，文章把粵劇跟同省潮劇比較，以前者強調文戲，氣氛陰柔淫弱，後者則重武而煞氣濃厚，舞台上講究莊嚴的舉止、仁德的性格、強健的體魄。文章總結，若粵劇在音樂與題材上再不思進取，不努力更新，勢必消亡。[5]

　　與此同時，以愛國為主題的粵劇劇本陸續出現。梁啟超本人有三個劇目在改革派報刊《新民叢報》連期登載，其中兩個取材於義大利建國的事蹟，餘下一個以義和團事件之慘痛經歷，滿清國運衰落為題。還有一批新劇本，主題包括 1905 年美國排華法案所引發的抵制美貨運動、廣東紳商爭取收復鐵路權益之鬥爭、反對社會上種種不公

4　滿清朝廷厲行新政，四川官員多方配合，包括成立戲曲改良公會，該會活動直至 1912 年終止。謝彬籌：〈近代中國戲曲的民主革命色彩和廣東粵劇的改良活動〉，載《粵劇研究資料選》，廣東省戲曲研究室（編），（廣州：出版社不詳，1983），頁 227-228。

5　該文題為〈觀戲記〉，收錄在阿英（編）：《晚清文學叢鈔：小說、戲曲研究卷》（台北：新文豐出版股份有限公司，1989），頁 67-72；也有被謝彬籌引用，見〈近代中國戲曲的民主革命色彩和廣東粵劇的改良活動〉，頁 242-243。

現象（尤其是婦女受壓迫）、抗清烈士的犧牲等等。[6] 這些作品大部分
是所謂案頭劇目，只供閱讀而非在舞台上搬演，但卻反映了當代有更
多讀書人參與粵劇創作。此外，正如謝彬籌所說，這批新劇目不論在
劇情結構、身段做手、唱腔運用和行當分類等各方面，都符合傳統地
方戲曲的格局。這樣一來，劇作家一方面是運用這些既定程式，另一
方面也是讓活生生的舞台演藝，以文字展演在印刷品上。最後，這批
作品刻意地使用廣府方言俚語和該地區的民間說唱如龍舟、板眼、南
音等，促進了粵劇的本地化。[7]

　　將改革的意念訴諸於文字，回頭看只是一個開始，隨着而來是對
當前國家局勢作更大膽尖銳的批評。一群為數不多的活躍份子，當中
有報界編輯、記者、學校教師和學生，他們以「現身說法」的口號，
透過舞台上的演出來廣傳訊息。約 1906 年，由業餘人士組織的戲
班，在省港兩地出現，它們被稱為「志士班」，得到社會人士關注。
雖然參與者非職業藝人，他們對傳統戲曲有基本認識，一邊演出一邊
鍛鍊，又得個別藝人教導和支持。這類業餘戲班一般維時短暫，演出
不定，但其成員中不乏熱心人士，所演劇目能切中時弊，頗為觀眾接
受。因此，志士班在當代廣東社會有一定聲譽，在粵劇史上曾顯赫
一時。

　　據資料顯示，最早籌辦這類業餘戲劇組織的，是革命黨興中會
的會員與支持者。事緣 1904 年，陳少白（1869—1934）、李紀棠
（1873？—1943）與幾位粵籍商人，集資組織童子班，名「采南歌」，
成員由 12 到 16 歲。采南歌在省港地區活躍，數年後，終因資金缺

6　當時也有曲詞的印行本，參謝彬籌：〈近代中國戲曲的民主革命色彩和廣東粵劇的
　　改良活動〉，頁 251-259。
7　同上註，頁 256-259。

乏而停辦。[8] 1906 年廣州一份畫報曾報道志士班消息，讚許他們之演出，令大眾對地方戲曲感覺耳目一新（見圖七）。次年，「優天影」成立，創辦人黃魯逸（1869—1929）是香港報界中人，以發表政治和社會改革言論稱著。黃魯逸集合新聞界、教育界和其他志同道合者，嘗試在澳門展開活動，礙於財力不足無法成事，事情耽誤至 1907 年底，優天影終於在廣州正式成立。多年來，該班每每因財務困乏而停辦，又多次再起，如是者，斷斷續續，到 1920 年代中，仍有該班之蹤影，優天影可能是粵劇史上最有名的志士班。[9]

　　雖然優天影的發展困難重重，它的重要性一點也不容忽略。首先，該班確是上演過某些傳統劇目，但更常見的，是黃魯逸與其他劇社同仁的新作，內容常涉及政治和社會題材。試舉《火燒大沙頭》為例，此劇刻意暴露滿清政府的敗壞，可能是因革命黨人秋瑾（1875—1907）被處決而有感而作。劇中描繪鴉片、賭博和嫖妓等問題，指責朝廷官員貪污無能，對人民的淒慘視若無睹。劇末，主角鼓起勇氣燒掉官員大宅，意味着把社會上一切罪惡與貪官污吏一起焚燒。《虐婢報》也是優天影常演新劇之一，矛頭指向無良之權貴，斥責他們逼壓弱少。劇中大戶女主人凶惡至極，終日以虐待婢女為樂，最後一場火

8　陳華新：〈粵劇與辛亥革命〉，頁 293-294。由少年人組成的粵劇戲班，出現於太平天國以後本地班復興時期。它們被稱為「童子班」，運作成本低，成為了年輕一代踏足舞台的台階。可參以下口述資料：新珠、梁正安：〈粵劇童子班雜述〉，載《粵劇研究文選 2》，謝彬籌、陳超平（主編），（香港：公元出版有限公司，2008；原文：1965），頁 514-527。采南歌極可能是第一個投身革命運動的粵劇戲班，一般記載指它有兩年的歷史，但在香港《華字日報》，最遲到 1909 年春，仍可在戲院廣告見到它有公演活動。

9　據《華字日報》報道（1908 年 2 月 15 日），該業餘團體原名優天社，本成立於澳門，後在廣州展開活動，更名為「優天影」，參陳華新：〈粵劇與辛亥革命〉，頁 294-295。陳非儂在自傳裏提到有「甲子優天影」，甲子為 1924 年，可能是優天影復興最後一次活動，參陳非儂（口述），余慕雲（著），伍榮仲、陳澤蕾（編）：《粵劇六十年》（香港：香港中文大學音樂系粵劇研究計劃，2007），頁 16-17。

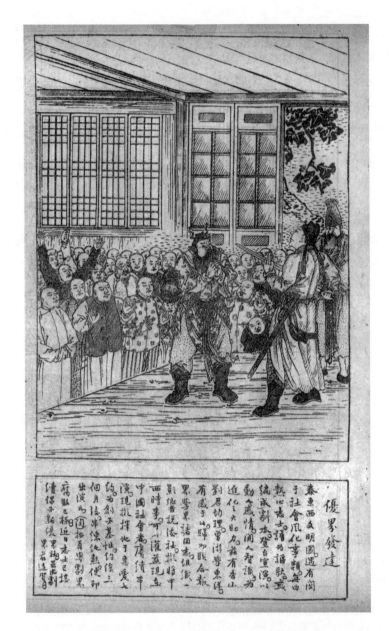

圖七　　志士班。繪圖原刊於 1906 年《時事畫報》，解讀文字指當時一業餘戲班在廣
　　　　州成立，期望透過舞台演出，啟發民智，推動社會新風氣。
　　　　資料來源：廣東省立中山圖書館（編）：《舊粵百態》（北京：中國人民大學出
　　　　版社，2008），頁 156。

災將其家園及所有財產燒毀。一名婢女向她伸出同情之手，但女主人已受貧窮、飢餓、疾病所摧殘，至終命喪。[10] 第二，除了劇目深受觀眾喜愛，優天影更培養了多位既熱心又有天份的劇員，其中扮演花旦的鄭君可與善長丑生腳色的姜雲俠，被視為班中的支柱。第三，優天影是志士班的先驅，它成立後，業餘劇社紛紛出現，其影響無法低估。例如「振天聲」，它與優天影一樣以表演改良劇目為主；另有「琳琅環境」和「清平樂」，以演話劇見長，各適其適。推反滿清以後，竟有三十個類似的業餘團體成立，但毫無疑問，優天影正帶領風騷。[11]

改良戲曲與話劇的關係，有一點需要在此澄清。在理論上，兩者顯然不同，但在志士班的舞台上，它們的距離卻被拉近。兩類型的表演有時會先後出現在志士班同一個節目表上，更吊詭的，是取自兩者不同的戲劇元素，如傳統戲曲的身段、唱腔、鑼鼓、吹奏、絃索，與話劇裏的白話和冗長對話，志士班會將它們摻雜混合於一個劇目中。至於演出時裝戲、運用實物道具、佈景畫和前幕等，都是話劇的演出手法，被志士班率先運用在粵劇戲曲舞台上。[12]

國內研究者一般都強調志士班的成就，而香港學者何傑堯卻認為此看法有誇張之嫌。按何氏之分析，業餘性質的志士班缺乏在商業劇場上競爭力，無法與職業戲班爭一日之長短，這極可能是基於觀眾對過分嚴肅和政治化的內容，有一定程度上的保留。此外，八和會館拒

10 兩劇內容簡要，參謝彬籌：〈近代中國戲曲的民主革命色彩和廣東粵劇的改良活動〉，頁 262、266。另有表列六十多個改良劇本，其中四分一出自黃魯逸筆下，見賴伯疆、黃鏡明：《粵劇史》（北京：中國戲劇出版社，1988），頁 24-26。

11 謝彬籌認為優天影是粵劇歷史上第一個正式的志士班，參〈近代中國戲曲的民主革命色彩和廣東粵劇的改良活動〉，頁 266。《梨影雜誌》創刊號的社論，提及當時的業餘劇社，見第 1 期（1918 年），頁 6-7。依據《華字日報》廣告紀錄，在推翻滿清皇朝後一年，業餘劇社顯得活躍，踏入上演的高峰期。

12 琳琅環境十四周年慶典演出正是個好例子。該社雖然是演話劇為主，該晚的節目卻包括傳統的鑼鼓戲，參《華字日報》，1921 年 4 月 12 日。

絕接納志士班為會館成員，顯示出傳統戲曲行業與負責把關的行會組織，視志士班為異類而摒諸門外。正因如此，改良戲曲跟話劇一樣，在民國時期的廣州未能走上軌道。[13]

　　何傑堯的論點有可取之處，但也有矯枉過正之弊。事實上，少數熱心舞台演藝的人士，正是運用志士班作渠道，來表達改革戲曲的迫切性與可行性，從中更喚起公眾人士對問題的關注。他們的努力與廣東大戲一貫以來反權貴而向草根階層靠攏的方向完全吻合，而正因粵劇具開放性，對於致力變革求新的演藝者來説，有此工具更是得心應手。具體來説，雖然志士班並非粵劇地方化的原創者，有些新穎的演出手法，經它們採納、推動而產生迴響，日後在商業舞台上普遍被使用，強化了粵劇的地方色彩。這方面重要的例子很多：如在唱詞和説白上運用粵語方言與通俗俚語，取代傳統廣東舞台上之官話；又如從昔日唱子喉假聲改變為唱平喉真聲，後者與粵語發音聲調配合，聽來更加悅耳。以上兩種變化，有助觀眾掌握內容細節，投入劇情，特別當演繹新題材，或對舊問題作不同發揮，使用方言與唱平喉的優勢，相當明顯。最後，八和會館對志士班的敵意排擠，也非如想像中那麼絕對。當年有些業餘演員後來成為了職業藝人，志士班是他們進身粵劇舞台之台階。謝彬籌筆下有十名以上的知名藝人是昔日采南歌的成員，包括被人敬重的靚元亨，馬師曾和陳非儂都曾在他門下學藝；藝名新珠（1893？—1968），以演關公戲馳名的武生名角，也是該少年班之成員；從不同志士班走出虎度門、踏上他們演藝人生路程的，還

13　Virgil Ho, "Cantonese Opera as a Mirror of Society," in Ho's *Understanding Canton: Rethinking Popular Culture in the Republican Period*, (Oxford: Oxford University Press, 2005), pp. 306-311.

有小武朱次伯、小生白駒榮、丑生李少帆、花旦陳非儂等等。[14] 除此以外，有數位粵樂粵曲家和編劇家同具志士班背景，日後一起參與打造二十年代城市舞台光輝燦爛的一頁。[15]

簡而言之，在戲曲改革初期，粵劇已經起了極大變化。從業餘演藝者當中造就了一群新進藝人，他們營造了舞台上的新潮流。固然，批評的聲音在所難免，不過廣東大戲非但沒有倒退或收縮，相反地，正因為吸納與內化了一些新元素和實踐方式，使粵劇更添活力，並贏得廣大觀眾的支持。

女性觀眾、女藝人和全女班

在十九、二十世紀之交，隨着社會風氣轉移，傳統道德觀念受挑戰，限制女性出入公眾場所的規條日漸鬆弛，更多婦女得以走進戲場內。然而傳統的粵劇世界絕非單元性別的空間，觀賞戲曲也不是男性獨有權利，農村演劇向來都是人神共娛、男女同享。長久以來，精英階層中流行以下說法，以兩性混雜正是庶民戲場難以管制的主要原因，市井階層，尤其是婦孺，往往被有關輿論視為無知，輕易遭人愚

14　謝彬籌：〈近代中國戲曲的民主革命色彩和廣東粵劇的改良活動〉，頁 265；另一份更長的名單，可見賴伯疆、黃鏡明：《粵劇史》，頁 31。關於新珠，有以下的口述歷史，見西洋女：〈新珠小傳〉，載《戲劇藝術資料》（第 4 期），1981，頁 27-41。

15　呂文成（1898－1981）和尹自重（1908－1985）是當代兩位最出色的粵樂、粵曲音樂家。參黃錦培：〈民族音樂家呂文成〉，載《廣東文史資料》（第 60 期），1989，頁 56-73。樂師們的音樂創作和在粵劇發展中扮演的角色，值得進一步研究，至於劇作家方面，本書第二章曾作討論。

弄、受舞台上不道德的行為和意識影響。[16] 在晚清，隨着商業劇場在廣州興起，地方官員原則上同意兩性可以同時置身於這個娛樂空間，只不過按 1889 年至 1890 年所頒佈的戲院規條，男女觀眾須使用不同通道進出，觀眾席亦有男女之分。在廣州，男女分坐一直維持至民國中期，反觀在殖民地的香港，風氣略為開放，男女分坐較早已被取消。[17]

戲院所在地點往往影響觀眾背景和兩性比例。位於香港西區的太平戲院，可能是最佳例子。由於戲院鄰近妓院林立，觀眾席上經常有一定數目的妓女與她們的恩客。[18] 都市劇場的粵劇劇目和內容，也從側面反映女性觀眾的選擇。廣東大戲中關乎男歡女愛或悲歡離合的故事，並不罕見，這些橋段是否因應女性觀眾增加而更受歡迎，暫時沒有足夠資料作出判斷，但容世誠曾按粵劇行當之興替作以下的分析。傳統戲曲一般把視線專注在忠義雙全的官員，又或義氣參天之武將身上，這類人物在舞台上獨當一面、聲音洪亮、目光凌厲，有過人的風度與氣派，多由資深生角扮演。然而，都市劇場內女性觀眾數目更多，她們向舞台投射不同的目光與期待，喜歡看年青俊秀的角色，對後者的要求是魅力、機智和靈敏。[19] 正如本書以上各章節提及，在二十年代初，粵劇舞台出現多名年青藝人，像朱次伯、李少帆、白駒榮，

16　試舉一例，同治年間廣州府官員曾頒發公文，禁止地方戲演出，公文見田仲一成：〈神功粵劇演出史初探〉，載《情尋足跡二百年：粵劇國際研討會論文集》，周仕深、鄭寧恩（編），（香港：香港中文大學音樂系粵劇研究計劃，2008），頁41。

17　廣州地方官員對戲院的管制，見程美寶：〈清末粵商所建戲園與戲院管窺〉，載《史學月刊》（第 6 期），2008，頁 108。1906 至 1907 年出版的畫報雜誌，刊登兩幀繪畫圖片，從中可見羊城戲院在上層設有婦女座席，參廣東省立中山圖書館（編）：《舊粵百態》（北京：中國人民大學出版社，2008），頁 60-61。

18　吳雪君：〈香港粵劇戲園發展（1840 年代至 1930 年代）〉，2013 年 4 月 15 日，香港文化博物館「香港太平戲院：源氏家族娛樂事業溯源」發表文章。

19　容世誠：〈進入城市、五光十色：1920 年代粵劇探析〉，載《情尋足跡二百年：粵劇國際研討會論文集》，周仕深、鄭寧恩（編），（香港：香港中文大學音樂系粵劇研究計劃，2008），頁 80-85。

以及稍後的薛覺先和馬師曾，樣貌俊俏，外型瀟灑，難免惹來艷羨目光。不幸地，這年頭粵劇圈正是醜聞滿天，接二連三發生桃色事件，多名藝人牽涉其中，成為傷人及兇殺案的受害者，並非偶然（詳情見第五章）。

　　至於女藝人在廣東舞台上出現，最早記載於雍正朝，並提到個別女角比男伶受歡迎，薪酬比他們高。[20] 到乾隆朝，隨着清廷以維護道德禮教為由禁止女性演劇，戲曲舞台成為男性藝人之天下。雖然有富裕人家置女班自娛，但是官府明令不准女藝人公開演出，全國各地戲曲群體相繼遵從，更將此例內化奉為行規。到晚清，廣東大戲為男班所獨攬，圍繞紅船戲班的是一套單元性別文化，高舉兄弟手足情誼和其他被界定為男性擁有的操守。正印武生被尊稱為「騎龍頭」，在戲行集體宗教禮儀上站首要角色。[21] 相反地，旦角藝人，外型略帶女性氣質，往往被觀眾和班中成員扣帽子，戲行內更謠傳，謂演旦戲者多有被人家性侵犯的經驗，像這樣敏感的問題，業界中人每多忌諱，避而不談。[22]

　　在十九世紀末，女藝人再次登上舞台。她們以女班姿態，出演京劇和江南地方劇種，先在上海，繼而在華北京津等地登台。女班出現有兩個背景因素：一方面，不論是社會之觀感或官方政策，對女性現身商業舞台，態度上較以前寬鬆和接納；另一方面，當日社會中貧窮

20　該文成於 1733 年，引自賴伯疆、黃鏡明：《粵劇史》，頁 73-74。

21　見賴伯疆、黃鏡明：《粵劇史》，頁 108。

22　依陳鐵兒所載，二十年代發生過以下一宗衝突，涉及名伶靚元亨。事發時靚元亨不值幾位年輕藝人的高傲，當眾向在場的花旦藝人挑戰，叫他們在神壇前發誓，從未被人家性侵犯，據說全場頓然鴉雀無聲。陳鐵兒隨即加上自己的解說，謂此種強暴舉動或可增加男花旦身上散發的女人味。黃兆漢、曾影靖（編）：《細說粵劇：陳鐵兒粵劇論文書信集》（香港：光明圖書，1992），頁 160。在 1922 年，略有名氣的男花旦騷韻蘭在廣州街上被人非禮，據報行暴者被警察捉獲，參《華字日報》，1922 年 4 月 19 日。

情況加劇，無數家庭只得將女兒送到市區內新興的娛樂場所工作。
Weikun Cheng 和 Luo Suwen 都曾對此充滿矛盾之現象作討論分析，
他們認為當時女藝人活在一個「男性演員之世界」，根深蒂固的成見
以至守舊的行規，對她們的生活和工作造成障礙，但是障礙也突出了
她們衝破藩籬的奮鬥，努力爭取個人自主與社會地位，當中少數成名
的女藝人，更彰顯現代社會新女性的形象。[23]

　　作為南方大都會的廣州和香港，它們的商業娛樂場所發展方向，
跟上海北京等地大致相同。在此階段，有關粵劇女伶的記載，最先見
於海外粵籍移民社區，見證者包括清廷一名外交官員，約 1880 年，
他曾途經新加坡並目睹女班在當地演出。在同時期美國移民局的檔案
裏，也找到女藝人申請入境的紀錄。[24] 遠涉重洋固非容易，穿洲過境還
要面對移民官員嚴厲盤問，審查結果毫無保證，對女藝人唯一較吸引
的，倒是由於海外華人社群以男性佔絕大多數，女演員格外受歡迎。
回到世紀之交的華南，香港《華字日報》曾登載粵劇女班廣告，班名
為「嫦娥」、「美如玉」、「群樂」等，女班的數目當然不及正在開拓
都市劇場的男班。[25] 據劉國興回憶，民國元年，班主何浩泉以皇朝時
代結束，百廢待興，民心傾向共和，遂趁機在廣州組織新班，以「共
和樂」為名，意思是與時共進，也與民為樂，他更安排一雙夫婦同台

23　Luo Suwen, "Gender on the Stage: Actresses in an Actors' World (1895-1930)," in *Gender in Motion: Division of Labor and Cultural Change in Late Imperial and Modern China*, edited by Bryna Goodman and Wendy Larson, (Lanham, Md.: Rowman and Littlefield, 2005), pp. 75-95; also Weikun Cheng, "The Challenge of the Actresses: Female Performers and Cultural Alternatives in early Twentieth Century Beijing and Tianjin," *Modern China*, vol. 22, no. 2 (1996), pp. 197-233.

24　原文出自李鍾玨，引文來自賴伯疆、黃鏡明：《粵劇史》，頁 281。有關美國移民局檔案記錄，是冼玉儀電郵提示，2005 年 4 月 11 日，特此致謝。

25　見《華字日報》1900 年至 1912 年間廣告。粵劇女班演出廣告，最早見於 1906 至 1907 年，稍後有從上海到訪女班的消息。

演出。不料，此舉被羊城治安當局即時禁制，男女同台要再等二十多年，方才實現。[26] 反過來，粵劇全女班的發展相對順利，到 1910 年代末大受省港兩地觀眾歡迎，可　哄動一時。

　　觀眾對粵劇女班與女藝人趨之若鶩，並非一個孤立現象。民國初期，為都市居民而設之大小娛樂場所，在全國各地不斷增加，不論是高級的妓院或下層的妓寨，同樣向尋找工作的婦女招手，其他如茶樓、舞廳等消費場所，也成為女性進入職場之渠道。[27] 在廣州與香港，約 1918 年間，失明的師娘和稍後之「開眼女伶」，開始在茶樓上設歌壇唱曲，演唱者無需戲服裝身、扮相或做手，單憑悅耳歌聲吸引在場聽眾，加上價錢極為相宜，直到三十年代歌壇仍頗受歡迎。[28] 粵劇女班與歌壇女伶可　是同時代的商業娛樂，但女班之發展深受男性藝人控制的舞台演藝傳統影響，箇中關係複雜，值得我們深入探討。

　　上文提及，在世紀初，粵劇女班在香港戲院登台，廣州方面，據《越華報》所載，第一個全女班於 1915 年至 1916 年間組成。[29] 不

26　劉國興：〈粵劇班主對藝人的剝削〉，載《廣州文史資料》（第 3 期），1961，頁 132-133。在中國其他城市，也出現類似舉動，旨在管制商業舞台，見 Joshua Goldstein, *Drama Kings: Players and Publics in the Re-creation of Peking Opera, 1870-1937* (Berkeley: University of California Press, 2007), pp. 110-113。

27　關乎娛樂場所內之婦女，研究範圍大多以上海為主，如 Gail Hershatter, *Dangerous Pleasures: Prostitution and Modernity in Twentieth-Century Shanghai* (Berkeley: University of California Press, 1997) 及較近期的 Andrew D. Field, *Shanghai's Dancing World: Cabaret Culture and Urban Politics, 1919-1954* (Hong Kong: The Chinese University Press, 2010)。中國其他地區的個案，參 Wang Di, "'Masters of Tea': Tea House Workers, Workplace Culture, and Gender Conflict in Wartime Chengdu," *Twentieth-Century China*, vol. 29, no. 2 (2004), pp. 89-136；Virgil Ho, "Selling Smiles in Canton: Prostitution in the Early Republic," *East Asian History*, vol. 5 (1993), pp. 101-132。

28　師娘與女伶的資料，可參以下口述歷史，溫麗容：〈廣州「師娘」〉，載《廣州文史資料》（第 9 期），1963，頁 1-13；熊飛影等：〈廣州「女伶」〉，載《廣州文史資料》（第 9 期），1963，頁 14-42；佟紹弼、楊紹權：〈舊社會廣州女伶血淚史〉，載《廣東文史資料》（第 34 期），1982，頁 211-225。

29　見女班在佛山一文章，《越華報》，1930 年 3 月 30 日。

到數年，女班在省港兩地都大行其道，數名頂尖兒的女藝人大受傳媒關注，彷彿變成公眾人物。其中一位是林綺梅，藝名蘇州妹，1918 年《梨影雜誌》創刊號，有題為「林綺梅之魔力」的一篇文章，說她自幼學戲，擅長悲情戲，曾在南洋各地演出，回國後聲名大噪。[30] 另一位是李雪芳，1920 年的一份宣傳刊物不約而同，提及她曾走埠自北美洲返。[31] 大體上，輿論對李雪芳評價略高，讚揚她舞台演藝較全面，聲線與台上姿彩更優美。有關評價問題，雙方擁躉肯定各持己見，1919 年春，《梨園雜誌》刊專文評述林李二人（再加上與李雪芳同班的蘇醒群共三位）之聲色藝，同刊還有不少稱讚她倆的詩詞，猶如一本女伶的專號。[32]

林綺梅和李雪芳分別是全女班「鏡花影」與「群芳艷影」的台柱，它們是全女班之首，率先打入在廣州之海珠與樂善大戲院，佔據一定台期。兩班在香港的競爭力也不遑多讓，鏡花影班主為源杏翹，自然以太平戲院為基地，而李雪芳領導的群芳艷影則以高陞戲院為香港的據點。就以《華字日報》1919─1920 和 1920─1921 連續兩年廣告資料為證，鏡花影及群芳艷影在香港的聲譽與號召力，與當年省港名班看齊，絕不遜色。[33] 以下我們來探討全女班成功的因素和為男班雄據之粵劇圈當日的反應。

首先，以李雪芳和林綺梅為首的女藝人，她們在唱功、做手、功架等各方面，演藝精湛。誠然，粵劇歷來由男性藝人主導，不論是藝術品味、傳統劇目、顯示個人風格的「招牌」動作、著名的唱腔等

30 《梨影雜誌》，第 1 期（1918），頁 12-13。

31 我佛山人（編）：《李雪芳》，（出版資料不詳，1920），頁 2。

32 《梨園雜誌》，第 8 期（1919），頁 3-15。

33 據《華字日報》廣告記錄，兩女班在 1919─1920 年度下半年，曾在香港登台 51 天，數目跟男藝人的省港班沒有分別（見表二）。到 1920─1921 年度，它們上演數目雖下降至全年約七十天，仍佔香港舞台重要部分。

等，都是由他們定高低。正因如此，林、李二人成功進入都市劇場，與一流男藝人平起平坐，成就斐然。其中李雪芳憑着名劇目《白蛇傳》一段「仕林祭塔」創個人唱腔，為粵劇女藝人之第一人。由此看來，全女班在戲行的邊緣位置，反倒令女藝人加倍努力，用各種方式加強其號召力。她們有耀眼的戲服、輝煌的舞台擺設和精緻的佈景，再以李雪芳為例，她以電燈泡裝飾座椅和桌子，配合劇情與演員動作，按制亮起燈光，炫目耀眼，精緻輝煌。此種新穎之舞台設置，是全女班賣點之一，運用新科技提升觀眾視覺觀感，在他們手中達到更高境界。[34]

其次，李雪芳和林綺梅兩人都受觀眾極度愛戴，所謂「雪黨」與「梅黨」的擁躉，其成員對兩位偶像愛護有加，不時向報章投稿，寄贈華麗詩詞；至於長期入場作座上客，更不在話下。[35] 兩名女藝人也非常懂得搏取公眾支持，例如 1918 年 11 月，香港紳商為英國紅十字會舉辦籌款活動，省港班祝華年臨時無法擔綱，鏡花影和群芳艷影義不容辭即時補上。[36] 兩年後，粵東水災，廣州舉行之籌款義演，更多女班出席這次公益活動。[37] 據資料顯示，全女班在上海同樣受歡迎，也許比男班更賣座。李雪芳在 1919 年、1920 年及 1922 年先後三次到訪，第一次赴滬歷時五週，以後兩次，當地上流社會與傳媒給予她如京劇

34　陳非儂（口述），余慕雲（著），伍榮仲、陳澤蕾（編）：《粵劇六十年》，頁 83、157-158、173。

35　有關擁躉所持的角色，見以下一個不同歷史空間的精彩分析：F. W. J. Hemmings, *The Theatre Industry in Nineteenth-Century France* (Cambridge: Cambridge University Press, 1993), Ch.7。

36　主辦機構可能是香港華商總會。報道未有交代安排細節，但主辦者明顯肯定兩女班有足夠實力，勝任該次籌款活動的要求。見《華字日報》，1918 年 10 月 18 日、11 月 14、16、19 日。

37　《華字日報》，1918 年 11 月 20 日。還有李雪芳為廣州方便醫院的籌款義演，見《梨園雜誌》，第 8 期（1919 年），頁 28。

名伶般紅地氈式的款待。1920 年末的訪問，是專程為新裝修落成的廣
舞台大戲院開幕誌慶，開台本是戲行裏滿有宗教味道和極其隆重的儀
式，全女班承擔此任，實屬罕見。當地出版商見此良機，印發小冊以
茲紀念，這本 19 頁的刊物，內容包括李雪芳生平點滴、讚賞她台藝
精湛之艷麗詞文、她擅長曲詞歌譜之選段等，文人雅士吹捧愛戴活現
在每頁紙上。[38] 林綺梅也不甘後人，先後在 1919 年春與 1921 年兩次
到滬，誠然是娛樂媒體眼中一大盛事。[39] 除了兩位當紅女藝人外，粵劇
圈還有其他女伶到上海登台獻藝，更有遠渡重洋到海外巡演。有關粵
劇女藝人在國外的活動，她們對華僑觀眾的吸引和對僑社的影響，留
待第八章作詳細討論。

　　在省港地區，女藝人和全女班引起一陣哄動，當時粵劇圈內反應
不一。經營戲班和香港太平戲院的源杏翹，以時機不容錯過，瞬即籌
組鏡花影班。[40] 劇界中人，如編劇、樂師、繪製軟景的畫家、負責舞
台或燈光設計的人員，亦因全女班之興旺而得到更多的工作機會。另
有一些老藝人收婦女為徒，教授粵劇曲藝。影響所及，女班帶動之風
氣，如使用實物道具和舞台燈光，省港班都相繼仿效。全女班爭取擴
闊的上海市場，男藝人同樣爭相效尤，往華東登台。可以說，全女班
之興起一方面對傳統男班構成威脅，另一方面女藝人也為整個粵劇圈
提供所需養分和舞台上的新意。

　　話說回頭，作為戲行總部的八和會館，在二十年代初的反應是非

38　我佛山人（編）：《李雪芳》。正是在上海，李雪芳遇上了康有為，並贏得後者的
　　讚賞。參黃偉、沈有珠：《上海粵劇演出史稿》（北京：中國戲劇出版社，2007），
　　頁 128-132、166；程美寶〈近代地方文化的跨地域性：20 世紀二三十年代粵劇、
　　粵樂和粵曲在上海〉，載《近代史研究》（第 158 期），2007，頁 4-6。
39　《華字日報》，1919 年 6 月 27 日。黃偉、沈有珠：《上海粵劇演出史稿》，頁
　　135、151、170。
40　《梨影雜誌》，第 1 期（1918 年），頁 12-13；黃偉、沈有珠：《上海粵劇演出史稿》，
　　頁 135、151。

常負面，堅決拒絕接納女藝人和她們的戲班為會員。會館視女班與較早的志士班同出一轍，沒有資格加入戲行最高機構。1921 年夏，八和曾開大會討論女班入會一事，據《越華報》報道，會上反對聲音異常激烈，反對者指女班為破壞份子，將女性身軀和情感展露觀眾眼前，令人想入非非，致生混亂局面。某些男士顯然是拿起針對整個戲曲界的道德言論，重新包裝後，將矛頭直指女藝人身上。亦有人認為全女班輕易被人家欺負愚弄，若八和會館賦予會員資格，吉慶公所的仲介與財政會承擔沉重壓力。[41] 與此同時，輿論界有少數人樂意抹黑全女班形象，在報章上斥責女藝人損壞公德，有些人更乾脆地指女班是無賴之徒拐騙「無知婦孺」的工具。[42] 難怪有評論者對地方上治安當局禁止女班演出的決定，表示支持讚賞。[43]

　　以上將全女班邊緣化的手段，經過數年，終於取得成效。自1921 — 1922 年度起，全女班開始從大戲院的舞台撤退，在香港太平戲院和高陞戲院，女班的台期顯著地減少；在廣州，女班同樣地退到規模小、地位低的場地演出，例如先施和大新兩所百貨公司天台娛樂場的戲台，又或是次級戲院，如西關的寶華和珠江對岸的河南。[44] 約1923 年，李雪芳和林綺梅先後結婚離開舞台，雖然全女班仍有一定觀眾，而林李兩人的同輩和後起新秀中，也有非常出色的藝人，如張淑

41　是次八和會館會議，見《華字日報》，1921 年 7 月 14 日。八和好像是在二十年代末，始接受女藝人為會員，礙於資料缺乏，這行會制度史與文化史上重要的一頁，有待進一步查考。

42　《華字日報》，1920 年 3 月 20 日、6 月 16 日、8 月 30 日；1921 年 8 月 25 日、9 月 2 日。

43　《華字日報》，1920 年 7 月 28 日。

44　謝醒伯、黃鶴鳴：〈粵劇全女班一瞥〉，載《粵劇研究文選 2》，謝彬籌、陳超平（主編），（香港：公元出版有限公司，2008），頁 534-538。

勤、黃小鳳、牡丹蘇和關影憐等等，但是全女班的高峰期已過。[45] 省港
班傲視同群，多少從側面反映女班的困境，後者台期較短，經常四出
奔走，班中成員流動性大，所受的待遇亦較低。此外，所謂「公司班」
之女伶往往以男藝人為模仿對象，學習他們的舞台技巧與個人風格，
就以男花旦為例，雖然女性已在粵劇舞台佔一席位，整個二十年代，
首屈一指的千里駒、嶄露頭角的陳非儂、風韻悠存的騷韻蘭和歷久不
衰的嫦娥英，仍是粵劇旦角之代表人物。要到十年後，香港和廣州先
後於 1933 年和 1936 年廢除男女同台之禁例，女花旦才有機會攀過和
奪取男花旦主導的位置。[46]

　　總括以上兩節，粵劇圈可算是勝過了志士班和全女班的挑戰，兩
者都曾有它們得意的時刻，為粵劇創出新意。志士班和全女班的一些
實踐方式，經過篩選內化，發揮在粵劇的舞台上，使廣東大戲更具自
己的風格及地方色彩。從兩者而來的挑戰源自省港地區，可算是內部
醞釀而衍生，與以下討論的另類衝擊，截然不同。

北劇之時尚與梅蘭芳、歐陽予倩對粵劇的挑戰

　　外省戲班來粵演出歷史悠久，特別是清中葉外江班稱雄羊城，太
平天國以後，本地戲曲活動漸次復甦，農村市集是粵籍藝人演出據
點，而在城市開展的戲曲市場，同樣由本地班把持，上演是廣東色彩
日漸鮮明的地方戲。到十九、二十世紀之交，省港大戲院仍有外省戲
班登台，它們來自京滬，演出京崑或江蘇地區劇種，外省戲曲在粵人
佔大多數的廣州和香港，市場有限。然而，進入民國後，京劇是一枝

獨秀，帶來了戲曲界極大的震撼，全國各地都有迴響。葉凱蒂對京劇興起的分析，甚有見地：京劇以上海資本雄厚的商業劇場為據點，以富影響力的大小報刊作喉舌，得到文人墨客大力吹捧，加上多位技藝非凡之星級大老倌一同湧現，就把京劇推到前所未有的輝煌境界。[47] 這股來自北方的文化力量，風靡全國，粵劇世界只得拭目以待。

　　據粵劇中人麥嘯霞所理解，粵籍人士面對所謂「北劇」之內涵和當中美學，總會有點語言上的隔膜，但作為視覺觀感，京劇舞台之優美舞姿和動人身段，北派武藝之技巧和靈敏，兩者都深受粵劇藝人與觀眾欣賞。就劇種之間的交流，麥嘯霞提到兩名京劇女藝人曾於民國元年在廣東演出，印象尤為深刻。另外，花旦貴妃文於 1912 年到京滬演出，他回粵以後，每逢扮演嫦娥都以京劇作藍本，是把京劇元素搬上粵劇舞台一個重要先例。[48] 新加坡也發生類似的情況，日後聲名顯赫的花旦陳非儂，曾向於當地巡演的京劇藝人女十三旦請教，學習她舞長綢和對打雙頭槍；以演關公戲馳名的武生新珠，早年也把握着同樣的機會，吸取京劇藝人李榮芳（及其師三麻子）演關戲之神髓與

47　Catherine Vance Yeh, "Where is the Center of Cultural Production? The Rise of the Actor to National Stardom and the Beijing/Shanghai Challenge (1860s-1910s)," *Late Imperial China*, vol. 25, no. 2 (2004), pp. 74-118；"A Public Love Affair or a Nasty Game? The Chinese Tabloid Newspaper and the Rise of Opera Singer as Star," *European Journal of East Asian Studies*, vol. 2, no. 1 (2003), pp. 13-51。幫助星級紅伶出現的機制，見 Isabelle Duchesne, "The Chinese Opera Star: Roles and Identity," in *Boundaries in China*, edited by John Hay, (London: Reaktion Books, 1994), pp. 217-242。最後，Joshua Goldstein 對京劇興起有不同的理解，主張脫離以上海為中心的論述框架，強調北京作為京劇文化形成的主要場景和行會建制的所在地，更認為戲班跨地域的巡演網絡不容否決，參 *Drama Kings* 第一章。

48　麥嘯霞：〈廣東戲劇史畧〉，載《廣東文物》（第三卷），廣東文物展覽會（編），（香港：中國文化協進會，1942），頁 812。依據二三十年代資料顯示，不論是粵劇圈內人士又或是省港地區普羅大眾，一般都稱京戲或京劇為「北劇」。至於「京劇」一詞，何時取而代之？除了語意的更動外，是否牽涉其他的問題？這是粵劇與京劇歷史關係中有趣的一頁。

功架，如此寶貴的經驗，幫助陳非儂與新珠兩人的演藝事業更上一層樓。[49] 由此可見，在民國初年，京劇舞台已經在粵劇圈享有口碑，幾年後，就連向上海舞台佈景設計取經，也成為粵劇戲班廣告的賣點。[50]

如第二章所述，到 1920 年代初，這類跨劇種的學習，已超越個別粵劇藝人向京劇模仿借鏡的階段。都市劇場競爭劇烈，省港班都致力找尋新意，不斷製作新劇，或至少與舊作不盡相同的產品，應付緊密的台期。不論社會時事（特別是聳人聽聞之坊間報道）、外國小說、又或荷里活電影，一一躍居舞台。除此以外，省港班的靈感有來自上海（和北京）異常繁盛之商業劇場，那年頭不知有多少北劇劇本，經過改編後供廣州香港的粵劇觀眾享受。有人批評這是把人家的東西不分好歹拿來自己使用，但無可否認，在省港劇場內北劇大受歡迎，一直持續到 1920 年代末。當中有賴一群新進的編劇家，一方面把外來劇目改編、更動內容，拼湊合宜場次；另一方面度曲填詞，配合粵劇演出之形式和音樂格調。

1920 年代京劇對粵劇的挑戰，又豈只是看來較優越的舞台藝術和京滬兩地商業劇場散發那股迷人魅力呢？京劇巨星梅蘭芳到華南訪問帶來了更大的震撼，當梅蘭芳 1922 年首次訪港，他在中國戲曲界聲譽正隆。回想 1913 年，他首途上海是他舞台輝煌事業的轉捩點，瞬息間聲名大噪。梅蘭芳曾演時裝戲，但以古裝戲而揚名，度身訂造之劇目叫觀眾動容，目不暇給。他成為伶界巨子，擁有廣大觀眾群，更因為擁躉中具財力及社會上有影響力的，大有人在，如來自文藝界和新聞界的重要人物，也有政府高官、企業家和銀行家等等；梅蘭芳又

49　陳非儂（口述），余慕雲（著），伍榮仲、陳澤蕾（編）：《粵劇六十年》，頁 23、79、158。有關新珠向京劇藝人學習關戲，參西洋女：〈新珠小傳〉，載《戲劇藝術資料》（第 4 期），1981，頁 29-36。麥嘯霞曾提及陳非儂與新珠兩人向京劇取經，可見此事在行內已廣為人知，參麥嘯霞：〈廣東戲劇史畧〉，頁 812。

50　二十年代起，戲院戲班廣告不時提到佈景師。

懂得籠絡西方上流社會，精心安排外國富商、外交官和文化界在華人士，向他們作有限度的曝光，為個人製造國際上的輿論聲勢。1919 年梅蘭芳首途日本（1924 年再赴東洋獻藝），[51] 接着來，1922 年春，香港華洋商界鉅子邀請他訪港，參與歡迎英國威爾斯王子抵港盛典，並在皇室成員、殖民地上流社會，以及稍後當地華裔居民前演出。當年省港班班業興旺，粵劇界竟未能獲得主辦者垂青，難免生妒忌之情。

京劇大王訪港的計劃，因當年華人海員罷工而延遲，英皇室成員行程卻未改，主辦者決議以省港名班環球樂替代，在太平戲院御前表演。同年 10 月，梅蘭芳與戲班及一眾工作人員共 130 多人終於抵埗，展開歷時數週之訪問。[52] 梅蘭芳受到了殖民地官方、上流社會和新聞界貴賓式的款待，他晚上在太平戲院的演出場場滿座，《華字日報》的記者作緊貼追蹤式的報道，不論梅蘭芳在戲院登台或出席社交活動，均天天見報。細閱這份香港報章有關梅蘭芳之報道，篇篇都是擊節讚賞，流露傾慕之情。相反地，記者對本地觀眾倒有點批評，說他們不懂戲院裏的社交禮儀，節目中隨意離座，又喧鬧作聲，有失華人體面。更吊詭的，全部省港班都不約而同，移師到廣州、澳門或鄰近地方上演，只留下幾個二三線戲班作零星演出，粵劇舞台變得水靜鵝飛，京劇大王對粵劇界文化上的挑戰與商業上的競爭，確是無法低估。[53]

梅蘭芳在 1928 年底第二次訪問華南，並於廣州海珠大戲院連演八天。兩次南下相隔不過數載，他的星光照耀較上次更為燦爛，其中一個宣傳點，是梅蘭芳於來年會到北美巡演，現正積極籌備越洋行

51 有關梅蘭芳的中英文著作，數不勝數。以下一本屬早期作品，但資料豐富，可讀性很高：A. C. Scott, *Mei Lan-fang: The Life and Times of a Peking Actor* (Hong Kong: Hong Kong University Press, 1959)。

52 同上註，頁 92-97。

53 《華字日報》，1922 年 9 月 26 日至 12 月 4 日的有關報道。

程。換句話說，在中國文化大使遠渡重洋到西方獻藝前夕，能在廣州觀賞他演出，機會難逢。所有粵劇大戲班又一次紛紛出外登台，避其鋒芒，可謂歷史重演。[54] 無獨有偶，另一位京劇名伶、著名戲劇家及戲曲改革倡導者歐陽予倩，與梅蘭芳幾乎同時到埗，歐陽予倩應廣東省政府要員邀請，來粵負責廣東戲劇研究所。沒有證據顯示他們兩人是被安排一同來訪，但對關心粵劇的人士來說，1928 年的冬天，難免覺得北風凜凜，寒氣刺骨。

誠然，梅蘭芳與歐陽予倩在廣東之活動，兩者相異之處遠較相同地方為多。前者的巡演僅超過一週，當地的商業劇場反應熱烈，新聞界極度關注，再一次反映在公眾言談空間，京劇凌駕着地方戲曲的超然地位。相對地，後者留在廣州幾達三年，期間沒有造成類似的哄動，傳媒也沒有密切注意，當然歐陽予倩本人也沒有獲得如梅蘭芳所獲贈的報酬。然而，歐陽予倩和他負責的機構對粵劇世界影響至深。

在中國戲曲界，歐陽予倩是一位有名氣的藝人。由 1919 年到 1921 年，他在江蘇南通推動戲曲改革，是當地紳商及實業家張謇（1853—1926）試圖把全市改造，推行現代化計劃的重要部分。歐陽予倩在南通的改革藍圖包括以下環節：先把劇場從商業性場地提升至一個公民活動空間，繼而透過話劇提倡藝術意識和新穎演出手法，最後是栽培新一代富修養的演員，讓他們來帶動社會變革。歷史家 Qin Shao 在關乎南通的學術專著裏，說明歐陽予倩的理想無法與當地仕紳的改革計劃接軌，在一連串衝突發生後告吹。[55] 南通一役失敗，歐陽予

54 梅蘭芳在廣州登台，見《越華報》，1928 年 11 月 28 日至 12 月 4 日報道。陳非儂在自傳中，聲稱鈞天樂是唯一能駐守廣州的省港班，恐有誇大之嫌，參陳非儂（口述），余慕雲（著），伍榮仲、陳澤蕾（編）：《粵劇六十年》，頁 30。查看報章資料，不及數日，鈞天樂亦離羊城外訪。

55 Qin Shao, *Culturing Modernity: The Nantong Model, 1890-1930*, (Stanford, Ca.: Stanford University Press, 2004), pp. 176-195.

倩重返舞台，只覺演藝生涯倍感失落。正因此緣故，當 1928 年國民黨要員邀請他到廣東從事戲曲改革，在歐陽予倩看來是個不可多得的第二次機會，只因女兒 9 月在上海誕生，才把上任時間推遲到年底。[56]

作為廣東戲劇研究所所長，歐陽予倩雄心勃勃，改革計劃按三方面進行。核心工作是研究、出版和劇本創作，出版下分為三：有學術期刊名《戲劇》，針對受現代教育、具文化視野的讀者；有報章上每週專欄，內容大眾化；還有專題著作系列（此項好像沒有實施）。研究所第二項工作是從事戲劇教育，為學生提供一個全面的演藝課程，話劇和戲曲兼備。研究所在第二年加設一所音樂學校（和附設西洋樂器組），亦曾經探討應否為高年級同學講授文學理論科目。最後，研究所附設劇場，一方面給學生實習機會，另一方面是外展，栽培公眾興趣，教育社群。這三方面彼此穿梭配搭，構成研究所的工作方針。由於經費十分短缺，歐陽予倩和所內職員無法不一身兼數職，從事寫作、編輯、抄寫，同時兼任教師、劇作、導演、舞台裝備、服裝設計、演員等等不同職份，以身體力行，貫串各部門的工作。[57]

若然要提倡大眾劇場，研究所自要肩負改革廣東大戲的責任。據所內一份報告記載，開辦初期，研究所上下意氣風發，認為粵劇無一方面不可改，而且要做得全面和徹底，務求使此地方戲曲面目一新。從劇本內容到場次編排，或技術上大至舞台設計，小至演員化妝，都

56　歐陽予倩在廣州的事蹟，主要參考以下文獻：〈歐陽予倩年表〉，載《歐陽予倩戲劇論文集》，（上海：上海文藝出版社，1984），頁 463-484；葛薈生、盧嘉：〈歐陽予倩在廣東〉，載《戲劇藝術資料》（第 6 期），1982，頁 56-86；梁軻：〈歐陽予倩在廣東的戲劇活動〉，《戲劇藝術資料》（第 8 期），1983，頁 159-162；陳酉名：〈廣東戲劇研究所的前前後後〉，載《廣東話劇運動史料集》，中國戲劇家協會廣東分會、廣東話劇研究會（編）：（廣州：中國戲劇家協會廣東分會，1980），頁 56-67。還有其他零碎資料，看下文註釋。
57　中國戲劇家協會廣東分會、廣東話劇研究會（編）：〈廣東戲劇研究所的經過情形〉，頁 45-55。

納入改革範圍。就是粵劇音樂中之鑼鼓，有人視為傳統中之傳統，所
內同仁也覺得要非逐一修改不可。[58] 後來，這種過度自信證實是毫無根
據，要求學生在短時間內掌握粵劇的基本功，談何容易，再要求他們
在這基礎上運用一籃子所謂現代性的認知與觀感，把傳統戲曲全面更
新，更是妄想。研究所從開辦起，到 1931 年失去官方支持而關門為
止，它每月由師生負責的公開節目，幾乎全是話劇。[59] 要在舞台上向傳
統戲曲挑戰，還是紙上談兵比較易為？答案是顯然易見。

　　不錯，對粵劇的批評與攻擊，很快就見諸研究所的刊物上，本章
開首節錄的一段文字，可算經典。它刊登在 1929 年初出版《戲劇》
的創刊號，估計作者是研究所職員，所持觀點極端，以粵劇無一點可
取之處。劇本被他評為平庸無聊，了無新意，是一群開戲師爺卑劣個
性的反映；論演員更無一人可登大雅之堂。在作者眼中，粵劇決非藝
術，不過是無恥之徒借舞台來傳達不良思想，像「搶盜、姦淫、無意
識、開倒車、迷信、自私、偏狹、殘忍、依賴」等，不幸地，粵劇在
廣東及海外粵籍人士聚居之地竟大受歡迎，其害加倍。這篇長 13 頁
的文章，結論是粵劇絕無藝術價值可言，只有意無意地助長國民不良
品性，違反時代進步精神。作者提出以下制裁方式：只許歷史劇上
演，新劇目必須由有關當局審核通過；伶人則不論男女，包括馬師
曾、陳非儂、薛覺先在內，需經過重新考核，獲頒證書，方准登台。[60]

　　如斯挖苦的說話，竟然出現在研究所學術刊物的創刊號，但歐陽
予倩本人卻未有把粵劇全盤否定。在這篇文章後面是歐陽予倩執筆的

58　同上註，頁 47。

59　研究所的演出節目，見陳西名：〈廣東戲劇研究所的前前後後〉，頁 62-63。

60　驅霆：〈粵劇論〉，引文出自頁 114-115。至於政府對專業資歷和職業技能進行鑑
　　定，這是打造現代性國家的一種方式，Yeh Wen-hsin 對此課題有精彩討論，參
　　Shanghai Splendor: Economic Sentiments and the Making of Modern China, 1843-1949,
　　(Berkeley: University of California Press, 2007), pp. 45-50。

一段「後話」，內容重分析，語調頗公允。「後話」好像是圍繞着以下問題展開討論：粵劇是否落在一個困境中無所適從？據歐陽予倩所觀察，有人要求粵劇保存「粵粹」，另有人又醉心北劇，希望粵劇加以模仿。歐陽予倩本身對京滬劇場之商業化非常反感，以北劇無可取之處，相反地，他強調保持「地方色彩是好事」，文中更為馬師曾作辯護。馬師曾被人評擊，說他唱平喉和使用粗俗詞句，歐陽予倩卻認為這是地方化的表現。「廣東這種陽平低、鼻音重、入聲強斷的言語，求其拿俗語唱得自然，尤其不是容易的事。至於龍舟南音之類，本不妨充分運用，這不能說馬師曾的不好，反見得他的聰明。」歐陽予倩接下來說：「論天才，馬師曾實在有他特出的地方，不過他只求其能作一個大老倌，有作名角取大身價的心，沒有在戲劇上佔地位的大志，所以不免專重低級喜劇，以淺薄的滑稽迎合中下社會的心理。這在戲院經理或者有利，在馬君本身是要算損失的。」由於大部分粵劇名角都朝着這方向發展，這是戲劇界的不幸。[61] 在附錄的另一篇短文，歐陽予倩指出粵劇太容易接受外來事物，反放棄本身已有的「格律公式」，如是一來，舊有的被破壞，而新的東西又拿不出來。[62]

　　相信在戲劇和文學圈以外，留意以上評論的人數目有限，關心了解歐陽予倩細緻分析的讀者就更少。1929 年底，廣東省政府官員安排歐陽予倩與研究所師生，為到訪的港督金文泰（1875—1947）和隨員演出。在廣州市民的心目中，這次選擇又再度證明省港班未能得到當權者欣賞，不論在精英階層的言談空間，又或在西方世界有關中國文

61　歐陽予倩：〈後話〉，載《戲劇》（第 1 期），1929，頁 119-121。依馬師曾的說法，歐陽予倩曾邀請他加入研究所做諮詢委員，看來雙方的關係是互相尊重，參沈紀：《馬師曾的戲劇生涯》，（廣州：廣東人民出版社，1957），頁 79-80。

62　歐陽予倩：〈粵劇北劇化的研究〉，載《戲劇》（第 1 期），1929，頁 331；同一段文字也被 Goldstein 翻譯後引用，參 *Drama Kings*, pp.163-164。

化之想像裏，廣東地方戲曲仍被忽略和處於次等位置。[63]

以京劇爲國劇的時代：地方戲曲的困惑

　　在粵劇圈內，向以上攻擊作回應的責任，自然落在有關知識份子的肩頭上，特別是傳媒和輿論製造者。香港一份娛樂雜誌《戲船》，於 1931 年 1 月出版的創刊號，用了以下一段說話，說明地方戲曲除了受大眾歡迎外，實有其價值所在：「粵劇為苦悶人生之清涼劑，亦足以匡教育之不逮，使目不識丁者，觀劇中人之善惡而得暗示，俾所從悉。」[64] 兩個月後，廣州《伶星》雜誌社論，以更強硬、尖銳的文字，指出廣東戲劇研究所的謬誤。粵劇是庶民娛樂，而那些只愛詆毀粵劇的「戲劇大家」每月上演一次的，是「貴族的戲劇」，叫人高不可攀，望而卻步。[65] 是年底，當研究所失去後台而關閉，《伶星》主編送上臨別贈言，粵劇被「打倒派諸先生……（指為）內容空虛，外型更是醜惡與古典……不錯，廣東現在最能深入民間，最能維繫觀眾，且最有深長歷史，而最得人歡迎的戲劇（正是）粵劇」，文章結束時倒來多個反問：「試問，打倒粵劇，取而代之的是話劇麼？他有怎樣的力量，他能到民間去否？他能受粵人歡迎否？我們廣州人，出了許多錢請歐陽予倩先生替我們演新劇，可是多年來成績怎樣？敢請打倒派告訴我們。」[66]

63　當天在舞台上演的，是一場不折不扣的政治劇。事關歐陽予倩與研究所同仁，並　　未依原定計劃，搬演傳統京劇劇目，他們倒是趁機會在省官員和來自香港的賓客　　面前，演出白話劇，且有強烈反帝國主義色彩，令在場觀眾大為尷尬。見陳西　　名：〈廣東戲劇研究所的前前後後〉，頁 63-64。

64　《戲船》，第 1 期（1931 年 1 月），頁 65。

65　《伶星》，第 5 期（1931 年 3 月），頁 41。

66　《伶星》，第 23 期（1931 年 12 月），頁 7。

　　以上的回擊非常強硬，帶點火藥味，此外，還有一些粵劇和粵樂的出版，也刊登另類、較具反省性的寫作。《新月集》則是一間留聲機公司發行之不定期刊物，送給顧客作贈品，以文筆的風格和所使用的詞藻來看，該刊物以知識份子為對象。1931 年 8 月出版的第三期有多篇文章，是很好例子，當中既有自我批評，亦對粵劇表示正面肯定。打開該期第一篇文章，作者坦然承認當時不少對粵劇批評，都是言之鑿鑿，合情合理，不過本地戲曲還是有其可取之處，文章提議多個途徑，讓粵劇集藝術與大眾娛樂於一身，兩者兼備，朝氣勃勃。第一，粵劇要堅守其地方風格，按當地文化意識與情感去鑒定外間元素是否適用於本地舞台上；第二，愛好粵劇的人士要好好掌握有關理論，實踐方有根有據；最後待藝人質素有所提高，外界對他們的偏見就不攻自破，而粵劇創作也可提升至更高境界。同刊另一篇文章內容相若，作者同樣是開門見山，視粵劇舞台每況愈下，認為觀眾偏低的品味需負部分責任，但歸根究柢，演藝界掌握向前邁進的鑰匙，責無旁貸。粵劇界必先提高劇目水平，繼而改善戲院管理，至終要辦理一所規模全備的戲曲學院，才可扭轉局面。最後一篇文章，題為「戲劇與國民心理的影響」，內容較以上兩篇艱澀，思路迂迴，作者形容戲劇世界為象牙塔，成員需具學養、態度嚴肅、理想崇高，每次演出須仔細策劃，全力以赴，方能承擔移風易俗之任務。此時文章思路突變，重提二十年前志士班歷史，讚揚他們藉舞台栽培觀眾政治意識，為民國革命開路。接着是一連串例子，說明舞台如何啟發民意，如朱次伯首本《夜吊白芙蓉》，宣傳自由戀愛和現代婚姻的訊息；又如馬師曾傑作《佳偶兵戎》，以喜劇形式，讓觀眾幻想女權下社會的巨變。筆者勸喻作家、藝術家、戲劇家（包括藝人）攜手努力合作，粵劇必有前途。[67]

67 《新月集》，第 3 期（1931 年 8 月），頁 1-9。

　　除了言詞激動的反駁與深思熟慮的回應，演藝者、編劇家和行內人士更作出多方面努力，務求提高粵劇之藝術成就、在文化上的美善及其社會地位。被戲行內外公認為首的藝人，他們採取擁護戲曲改革的姿態，經常大發議論，將改善劇本、提高演藝者質素、吸引更多觀眾到劇場裏，一律視為己任。[68] 還有一個有趣的例子，1929 年夏，據聞在廣州有人發起成立藝人訓練學校，支持者來自三方面，包括兩名戲班編劇兼宣傳人，分別是資深的黎鳳元和精力充沛之麥嘯霞，另有三位劇壇紅伶薛覺先、陳非儂與廖俠懷，最後是幾位廣州市教育局的官方代表。當日教育局的首長，正是歐陽予倩主辦戲劇研究所的反對者之一，在研究所停辦後，這所訓練學校的建議也銷聲匿跡（或說是無疾而終），兩件事情的發生，想非偶然。[69]

　　藝人創造新形象，提高個人聲譽以至粵劇圈整體的社會地位，以薛覺先和馬師曾為最成功例子。批評他倆的不是，固然大有人在，不過，自二十年代末，經傳媒大事吹捧，在公眾眼中，薛馬毫無疑問是粵劇界的棟樑。踏入三十年代，不論是自我宣傳又或是擁躉背後的推動，都有增無已。1930 年 7 月，薛覺先赴越南登台前夕，一冊設計精簡優美、取名《覺先集》的刊物面世。該刊物以薛覺先個人大照作封面，內頁有無數黑白照片，大部分是他的獨照，還有覺先聲旅行劇團成員的全體照和個人相片，包括他妻子唐雪卿、擔綱丑生、正印花旦、音樂頭架、劇團司理和編劇兼宣傳人兩位，視覺上頗為吸引。特刊之引言由薛覺先執筆，藉此大發議論，誓要把中西戲劇之優點融匯粵劇舞台上。接下來有文章詳述薛覺先成功之路、八和會館理事和省

68　1935 年 5 月出版的《伶星》四周年紀念號是個好例子，該期有薛覺先、桂名揚和廖俠懷的文章。

69　《伶星》，第 14 期（1931 年 7 月），頁 14。就研究所工作人員理解，廣州市政府內存在不少敵對勢力，令研究所寸步難行。見陳酉名：〈廣東戲劇研究所的前前後後〉，頁 59。

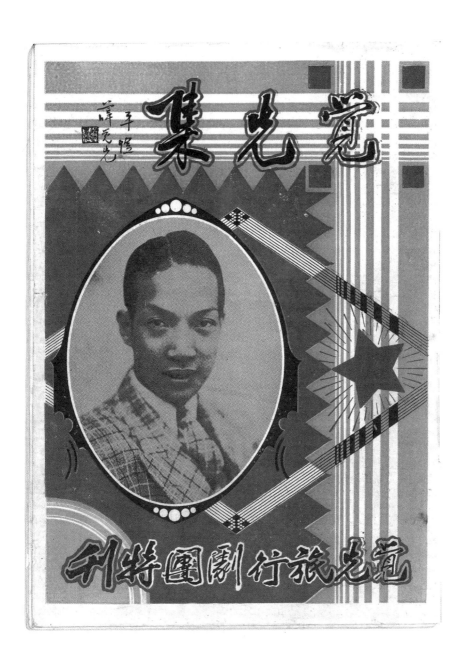

圖八　　　　《覺先集》。
　　　　　　資料來源：《覺先集》1936年期封面薛覺先照，得香港中文大學音樂系中國戲
　　　　　　曲資料中心（現稱中國音樂研究中心）准予翻印，僅此致謝。

港名人贈送約三十份贊詞，另表列薛氏主演的一百多個劇目，與他擅長曲目的節錄精選。特刊大受薛迷歡迎，《覺先集》一名不脛而走，在整個三十年代，被薛覺先的宣傳團隊保留，作為他個人宣傳刊物的稱號。[70]（見圖八）

　　如前所述，粵劇界同類刊物的第一本，殊榮歸女藝人李雪芳所有，在二十年代初她訪問上海之際，當地出版商為她刊印宣傳小冊。但《覺先集》創刊號在歷史上的重要，決不容忽視，數年後，引言原稿被冠以「南遊旨趣」為題，收錄在另一期《覺先集》內，作巡演新加坡及馬來亞之紀念；而為他立傳的賴伯疆，更以「南遊旨趣」一文為薛覺先藝術哲學的宣言。[71]當年的《覺先集》創刊，粵劇界也有即時迴響，如第三章所記，1931年春，薛覺先的勁敵馬師曾快將出發美國，行前刊印《千里壯遊集》，與《覺先集》屬同類型宣傳刊物。兩者相比，《千里壯遊集》內容更豐富，包括多幀馬氏於影樓拍攝的劇照、中英文對照馬師曾小傳、名曲精選、個人劇目表，和無數的賀詞與贊詞。此外，還有多篇馬師曾署名的文章，講述馬氏此行的雄圖大志與他實踐戲曲改革的方針。[72]在這刻商業劇場競爭日烈，出國巡演是名利雙收之途，此類刊物是市場上不折不扣之推銷工具。

　　宣傳品是代表當代粵劇市場的產品，倘若戲班整體的形象與號召力，是昔日商業廣告的焦點，1930年代的宣傳則變得極度個人化。不論娛樂雜誌和坊間小報，它們將注意力傾注在個別星級紅伶身上，戲班彷彿已成為佈景板一樣。幫助薛覺先做宣傳的麥嘯霞，他的伎倆尤為過人，使薛覺先與傳媒關係格外密切，他的傳記曾被剛出版的《伶

70　《覺先集》創刊號及以後數年出版的各期，現存中文大學音樂系中國戲曲資料中心（現稱中國音樂研究中心）。

71　賴伯疆：《薛覺先藝苑春秋》，（上海：上海文藝出版社，1993），頁110-113。然而，賴伯疆跟其他學者一樣，以為該文是1936年才寫成。

72　《千里壯遊集》，（香港：東雅印務有限公司，1931），香港大學圖書館特藏部。

星》雜誌連期登載，[73] 以後數年戲曲市場跌進低谷，薛覺先也長期流連上海發展電影事業，《伶星》卻沒有停止報道他的消息。相比下，馬師曾離港赴美後星光好像是黯淡了，但 1932 年聖誕回港，稍後農曆年在太平戲院開鑼，霎時間馬師曾再次成為傳媒焦點。[74] 由此看來，華南成功地仿效着上海製造明星的模式，在上海灘頭，京劇紅伶成為公眾人物，叫人傾倒，惹人關注，星光熠熠，省港名伶也緊隨其後，拾級而上。

　　粵劇傳媒不單稱讚薛覺先和馬師曾的舞台藝術，譽為首屈一指，他們常被視為戲曲改革之先鋒，不論是戲劇製作或藝術實踐各方面，都勇於嘗試。他們設計新唱腔、引進西方樂器，在粵劇舞台上運用北劇身段和武術功架，又加強使用燈光，讓服裝閃耀奪目，更與編劇積極合作。以上種種，足見他們對藝術的堅持與創新，薛馬二人不再是傳統觀念下粗卑低下的「伶人」，他們是名符其實的「藝人」或「藝術家」了。他們在思想、情感與行為中散發出現代性，處處表現新時代公民的自我尊重和當具有的社會意識。除劇照以外，他們在拍照時都穿上西裝，風度翩翩，展露一派紳士的形象。此外，歷來粵劇界都參與慈善工作，但薛覺先與馬師曾所作之善舉更多，涵蓋範圍如義演籌款及辦義學更為新穎和廣闊。最後，馬師曾與薛覺先憑個人的修養與文化，不獨在華人社會中受人稱許，他們的成就更獲得西方人士讚賞，也許更覺光彩。《千里壯遊集》內翻印了一封法國殖民地總督致馬師曾的函件，關乎 1930 年印支半島水災，向馬氏義演賑災表示謝意。[75] 薛覺先在海外的聲譽也不甘後人，在 1934 年，他得一名英屬馬來亞華裔醫生穿針引線，被總部設於倫敦的國際哲學科學藝術學會

73　《伶星》第 1-5 號（1931 年 2-3 月）。
74　《伶星》第 52-56 號（1932 年 12 月至 1933 年 1 月）對馬師曾回港有詳細報道。
75　《千里壯遊集》，無頁數。

接納為會員，令不少薛迷與粵劇界大為雀躍，以此項殊榮與不久前梅蘭芳獲美國 Pomona College 和南加州大學頒發榮譽博士學位相提並論，京劇大王既載譽歸來，粵劇巨星也置身社會名流文化先進之列。[76]

　　隨着三十年代日本侵華加速步伐，國難日深，粵劇界參與抗日救亡活動，成為地方戲曲爭取文化認受性與公眾尊重的重要途徑。特別在 1937 年中日戰爭全面爆發後，民族思想澎湃，個別紅伶以至整個粵劇界支援抗戰，義不容辭，購買戰時公債與義演籌款是愛國職責所在。在香港太平戲院的檔案中，保存了馬師曾和太平劇團參與籌款運動之詳細紀錄。在八和會館領導下，其他戲班也經常捐獻善款，像這樣有組織性的活動，維持至 1938 年底日軍攻打廣州，會館被炸毀才停止。[77] 與此同時，財務上支援以外，粵劇界經常上演愛國劇目，在舞台上鼓舞士氣，激勵人心。較著名的例子有由薛覺先擔綱演出的《四大美人》名劇系列，以中國歷代四名傳奇性的美人為主題，劇情強調國難當前，呼籲國人敢於犧牲。合時的題材，加上薛覺先反串之精湛演藝，觀眾反應熱烈。[78]

　　以國家危難與粵劇圈投身愛國運動為背景，粵劇能否與京劇周旋，抗衡其文化上的優勢？自二十年代末三十年代初，京劇作為國劇的地位越發牢固，一方面要歸功以梅蘭芳為首的數位超級紅伶，他們在京劇界和國際上的聲譽，可謂非同凡響。另一方面是國民黨政府的鼎力支持，透過位於北平的國家戲曲音樂院及國家戲劇學院，為京劇發展提供資源，豐富國民（特別高層知識份子）的想像，促使京劇成為 Joshua Goldstein 筆下「中國文化的替身」，披上「國劇」的外衣，

76　賴伯疆：《薛覺先藝苑春秋》，頁 104-105；麥嘯霞：〈廣東戲劇史畧〉，頁 792。

77　捐款收據收藏在香港文化博物館太平戲院檔案 #49.1467.337 到 #49.1467.343。另有八和會館 1938 年 1 月 25 日會議記錄，藏號為 #49.1467.102。當天會議由薛覺先主持。

78　賴伯疆：《薛覺先藝苑春秋》，頁 140-143。

光芒四射。如是者，在這種國家本位的敘述中，像粵劇這類地方戲曲，焉能不退避三捨，在一個被建構與想像中的中國戲劇世界，聲光轉趨黯淡甚至消失。[79]

世事峰迴路轉，豈料在三十年代末，向來與廣東地域文化掛鈎、代表地緣身份認同的粵劇，竟然可以向國家 —— 作為一個整體身份 —— 靠攏。事源 1938 年下半年，日軍大舉南下，廣州失守，國民政府一改對地方意識與地區文化的方針，減低歷來的輕視和不信任，派出工作人員到華南，包括英殖民地香港，爭取當地居民支持。其中，知識份子和文化界是國民黨籠絡的主要對象，1940 年初，一個以宣揚廣東歷代愛國精神的文化展覽會，在香港大學馮平山圖書館舉行。為期一週的展覽會過後，主辦當局即策劃收入展品圖片和有關學術文章，出版《廣東文物》三巨冊。[80] 麥嘯霞應邀負責撰寫廣東戲劇的源流與歷史現況，該文於同年 11 月完成。

《廣東戲劇史畧》是粵劇史的開山作，筆者對主題熟稔，處理上井井有條，內容也頗詳盡。麥嘯霞時年約三十八歲，在戲行已有十年以上當編劇與宣傳工作的經驗，與薛覺先、馬師曾和戲劇界人士過從甚密。麥嘯霞的文學底子不薄，詩詞歌賦樣樣皆能，對書畫、舞蹈，以及較為時髦的項目，如體育、攝影和電影等，也具興趣，在行內有一定名聲。《廣東戲劇史畧》內容十分豐富，是研究粵劇史不可多得之作，而且麥嘯霞就粵劇與京劇的關係，頗具心思，值得我們留意。文章開首第一段，從太平天國事件清廷禁本地班一事說起，「禁網賴以解除，（廣東）劇藝轉形發達，藉歷史與地理之優點，展民族精神之

79　Goldstein, *Drama Kings*, Ch.4 & 5。引文轉述自頁 196。

80　容世誠曾對展覽會與會後出版計劃作細緻討論分析，見〈粵劇書寫與民族主義：芳腔名劇《萬世流芳張玉喬》的再詮釋〉，載《尋覓粵劇聲影：從紅船到水銀燈》，（香港：牛津大學出版社，2012），頁 160-166。另參程美寶：《地域文化與國家認同：晚清以來「廣東文化」觀的形成》（北京：三聯書店，2006），第一章。

特質……（粵劇）蔚成民間藝術一大系統，與北劇（平劇）分庭抗禮，儼然南方之強。」[81] 他對中國戲劇南北分家相持之局面，接下來說得更清楚：「（廣東大戲）繼崑曲亂彈之傳統，集南北戲曲之大成，以平劇為老兄而以電影為諍友，發揮民族性的趣味與地方性的靈敏，其感應力之偉大與娛樂成份之濃郁；在中國，可與平劇異曲同工，而更具有可寶貴的時代精神。」[82]

麥嘯霞採宏觀之視覺，以中國戲劇南北二元雙線發展，平等相待，作其論述的起點，抗衡京劇的霸權姿態。他承認粵劇雖善於吸納外來新鮮事物，唯富於彈性極可能會削弱劇種自身的完整。但綜觀粵劇在歷史上的變化，從採用外來之劇本題材與西方樂器，至發展新唱腔、新式戲服和使用舞台設備等等，麥嘯霞都一一肯定其價值。反過來，我們細讀文章各個部分，會發現麥嘯霞前後三次形容京劇為「陳陳相因，不思進展」、「因循墨守」，在筆者眼中，京劇勢必為粵劇所超越。[83]

麥嘯霞在開卷緒論中，提到在撰文期間，沒有機會重讀自己的書稿和翻查文獻，由於他在省城家裏收藏的典籍，與多年來搜集並着手整理的資料，不幸在日軍攻打廣州時已燒毀淨盡，無可挽回，幸而此事未有阻礙他完成《廣東戲劇史畧》。只是更大的災難終於臨到，1941 年 12 月，日軍發動太平洋戰爭，香港島受日方砲轟，麥嘯霞躲避戰火之處被擊中，這位尚年輕，又熱愛粵劇，勇於為其辯護之代言人，就此結束了他短暫的一生。

二十世紀初期是現代粵劇形成的重要階段，廣東大戲不單在商業劇場中風靡了省港兩地的觀眾，在周遭的鄉鎮也繼續有喜愛傳統戲曲

81　麥嘯霞：〈廣東戲劇史畧〉，頁 791。
82　同上註，頁 792。
83　同上註，頁 808、813、818。

的農村社群。總括第四章，當代戲劇改革的浪潮與女藝人及全女班之興起，先後對粵劇帶來衝擊。戲行內的中堅份子忙於應變，他們擴寬戲路，在演藝上精益求精，務求適應新環境與新時代的需要。更重要的是，粵劇開始擁有自我身份意識，以地方演藝傳統自居，強調地理環境上的特殊位置和歷史時空上的發展軌跡，更堅持本身文化內涵之完整和藝術上的優越。這是二十世紀初，粵劇找尋自我身份和文化定位的一個過程，期間粵劇遇上了戲劇改革這套現代性之邏輯，更要面對國家主義大力吹捧的京劇，後者不折不扣地扮演着廣東大戲想像中的他者角色。

第五章
政府、公眾秩序與地方戲劇

在 1920 年代，多宗仇殺事件令粵劇界大為震驚，第一宗發生於 1921 年 8 月，極受歡迎的丑生李少帆於香港和平戲院登台之際，竟在觀眾和同班藝人面前，被行兇者用槍當場擊斃。[1] 次年 5 月，英姿煥發的當紅小武朱次伯在廣州被殺，當時他剛演戲完畢，約凌晨時分踏出戲院門外即被人射殺，據聞朱次伯有保鑣在旁，但也照樣殉命。[2] 事發後，廣州八和會館致函省長，對朱次伯被殺案表示極度關注。呈文內容整合如下：首先，事發現場位於市中心，當晚有巡警當值，行兇者逃之夭夭，視司法當局為無物；更有甚者，自李少帆事件後，市面流言滿天，謂李伶因好色惹禍，實自取其咎。及後，不少戲班人士受匪徒恐嚇，成了敲詐勒索對象。會館強調有關不道德行為的控訴，須經調查證實，然後執法制裁，方合文明國家的體統，決不能取決於公眾言論，更不應給匪類有機可乘。在結束呈函之前，八和代表指出戲院為省政府稅收來源之一，言下之意，若同樣事件再度發生，這項官方收入勢必受影響。[3]

當日廣州報章登載了上述原先的呈文與省長之回覆，後者可謂言簡意賅，或說是不留情面。公函重申法治原則，謂該案現正由省府有

1 《華字日報》，1921 年 8 月 17 日至 9 月 15 日，對審訊過程有詳細報道。
2 《華字日報》，1922 年 5 月 29、31 日。
3 呈文與下文提及的官方回覆，先出現在廣州報章，繼而在香港亦有報道，見《華字日報》，1922 年 6 月 12 日。

關部門負責，亦和縣、市司法及公安當局協力調查。接下來的說話，與歷來官方對戲行那種高高在上，公然斥責的口吻，如出一轍，引述如下：

> 惟查伶人近日不自愛惜技藝，保存生命，往往任意妄為，自損人格，致為社會所詬病，歡場所切齒，亦有取死之道，不容曲為諱飾。該民現為合行代表，應知普為勸戒，毋諉為好事之徒故散流言也。此批。

八和會館是戲行總部與發言人，以事態嚴重向當局遞交呈文，理所當然；會館可能未會對此舉期望過高，但省長回覆，可說當頭棒喝，為當事者始料不及。在香港，李少帆一案疑兇被拘捕，在法庭上陪審員卻認為證據不足當庭釋放；[4] 反過來，廣州當局始終束手無策，朱次伯被殺事件變成了懸案。

面對戲院內外常生混亂與不法事情，執法當局與政府如何處理和管治此公眾空間，這是本章上半部關注的問題。美國學者 Joshua Goldstein 在探討清末民初京劇的研究中，對由往日茶園發展至新式劇場的過程，曾作精彩的論述。他察覺在建築物外型、視聽空間、審美環境上之明顯更動，不過，他更為關心社會行為與背後象徵意義的深層變化。昔日，茶園顧客在場內招搖，藉此炫耀身份地位；而茶園內負責帶位和茶水的招待員，與售賣點心小吃者，則處處謀取薄利，還有台上藝人不時與台下觀眾打情罵俏，如此種種，屬慣性行為，是茶園內常態。同樣的舉動在新式劇場，卻一一被取替或禁止，每位入場人士，原則上都全神貫注舞台上的演出，台前面是透明卻又無法穿越的第四道牆。由社會精英所推動的戲劇改革，目的是把現代劇場改

4　在法庭上，陪審員認為警方處理案件時粗心大意，疑犯罪名不成立，當庭釋放。

造，觀眾像進到課堂一般，重新學習一套行為規範，經不斷重複而將其內化，至終被培養為現代社會公民。[5] Goldstein 的分析既富新意又細緻入微，對了解北京、上海和其他在北方城市劇場發展的型態，甚有見地。然而，對廣州和香港兩個華南大都會，Goldstein 的分析卻不適用。茶樓是廣東人喜愛的娛樂場所，只是它們跟北方的茶園不同，並非戲院的前身。對省港地區，以寺廟前或市集裏的露天公眾戲棚視作現代戲院的前身，把兩者做比較則更為適切。另外，Goldstein 着眼點是二十世紀初劇場內推動的改革，看來是抹煞了各種搗亂、不體面、破壞性的行為，繼續在新式戲院裏製造麻煩。廣州和香港市區內的戲院，相對農村戲棚，的確較有秩序，場內沒有那麼擁擠和嘈雜，但城市劇場仍是一個不好管理的地方，小至偷竊，大至兇殺，甚至嚴重騷亂事情，都會發生。[6] 在二十世紀初，粵劇圈不單受到外來暴力事件傷害，也經歷內部如行會派別和商業利益做成的衝突，特別是二十年代中期之廣州，隨着革命風潮踏入高峰，戲行內部矛盾加劇，好像快被社會分歧與階級政治所撕裂。

　　整體來説，管治廣州當局與英殖香港的統治者，盼望維持商業劇場治安良好，是他們共同的意願，不過中方比較熱衷於建構政府之權力，本章下半部將分析廣州執政者向戲院實施的各種措施，加強官僚治理社會的能力，包括以登記方式製造數據，掌握有關資料，又向戲班戲院徵收稅款為政府開源，還有執行劇本審查和現場監察。如是者，中國局勢不明朗與廣東地區持續不穩定，並沒有減少統治階層管

5　Goldstein, "From Teahouse to Playhouse: Theaters as Social Texts in Early-Twentieth-Century China," *Journal of Asian Studies*, vol. 62, no. 3 (2003), pp. 753-779；*Drama Kings: Players and Publics in the Re-creation of Peking Opera 1870-1937* (Berkeley: University of California Press, 2007)，特別是書的第二部分。

6　Meng Yue, *Shanghai and the Edges of Empires* (Minneapolis: University of Minnesota Press, 2006)，第三章。作者強調公眾娛樂場所出現混亂，社會秩序備受破壞。

治社會的意欲。相對廣州當局所持嚴厲的方針，殖民地香港顯得較為寬鬆，公眾舞台也較有活力。民國時期廣州的局面，彷彿是 1949 年以後的先兆，在共產黨統治下的中國大陸，在意識形態上對戲劇演藝監管嚴厲，其管治手法也愈發高壓。

鬧市內的戲場

　　1931 年 8 月，廣州《越華報》有以下一段新聞，事發於海珠戲院，晚上節目正開鑼，觀眾席上有兩名男女發生爭執，擾攘一番。據稱該名年青女子頭束短髮、打扮時髦，男的年紀較大，雙方爭持不下，直至在場警察將兩人帶走。記者稍作查詢發現「戲中有戲」，聽聞涉事男女本來是預備成婚，不料，女方在收下聘禮後改變主意，更無影無蹤；數月後，事發當天，該名女子返回廣州，作媒人的相約往戲院觀戲，轉背通知男事主，後者到場即當眾質問女方，更要求對方原銀奉還，哪怕引來哄堂大笑。所謂「戲中有戲」這段報道，分明是揶揄摩登女性不敢恭維的形象，也暴露現代都市生活中，被無數人憧憬的男歡女愛、美滿婚姻，內中隱藏着不少陷阱。[7]

　　整件事看來十分無聊，發生在其他公眾場所也不為怪，但我們不要因此將戲院內外的衝突與風波視作等閒。在民國前，地方官吏一般把演戲集會視為有害公安，給他們帶來麻煩，這固然是由於劇目內容不健康，加上聚集的群眾大部分來自低下階層，容易受別人擺佈愚弄；而正因人群中不乏無賴之徒，小偷娼妓混在其中，惡棍匪類藉機行事。世紀之交出現的都市劇場，觀眾要購票入場，座位劃分等級，

7　《越華報》，1931 年 8 月 9 日。

持票人需對號入座，空間相對寧靜舒適，安排得井井有條，客觀環境
較易管理。不過，擾攘事情絕非一掃而空。據報一個夏天晚上，廣州
河南戲院發生以下一宗鬧劇：一名觀眾不單霸佔了人家（較好）的座
位，每逢到了劇情精彩緊張之處，更會情不自禁起立歡呼，在旁觀眾
大為反感。姑勿論這是公眾場所內舉止失儀，又或是刻意越軌，侵犯
別人付款購買之娛樂權益，結局是所引起的爭執導致一干人等被送到
鄰近警察派出所。[8] 香港太平戲院也發生一宗類似事件，兩名年輕男子
被在場觀眾罵得一鼻子灰後，悻悻然離座而去。原來二人在入座後不
知何故，漫不經心地指旁邊幾位女性觀眾為妓女流鶯，當事人聞言大
為惱怒，其他人士也不滿兩人所為，他們連聲道歉亦無補於事，只好
離開院內才恢復平靜。這是在公眾場合口不擇言、侮辱別人清白，自
找麻煩的好例子。[9] 要把戲院打造為一個模範公民學習共處互利之公眾
空間，談何容易！[10]

　　戲院當局很多時會試圖處理糾紛，不過有時戲院職員倒是衝突的
起因。一天下午，兩名持票入場的高中學生，聲稱在海珠戲院被帶位
員工與守衛無故毆打，在事件中他們失去手錶、頸鏈、墨水筆等私人
財物，院方否認有關失物的指控。[11] 在香港利舞臺，一群的士司機在
院外等候接客，汽車可能太近戲院門口，在場守衛與多名司機發生口
角，繼而動武。[12] 由於商業劇場是匪幫惡棍滋事勒索的對象，難怪戲院

8　同上註，1931 年 8 月 31 日。

9　《華字日報》，1928 年 7 月 23 日。

10　一篇關於香港戲院的文章，分 15 期刊載在《華字日報》，1925 年 1 月 16 至 3 月
　　4 日。筆者看來非常熟悉內地如南通、上海和華北等地的新型劇場，但聲稱在香港
　　生活已超過二十年。在作者眼中，香港戲院場內環境惡劣、觀眾無禮貌，再加
　　上管理欠完善，與內地新式戲院相比，有天淵之別。

11　《華字日報》，1930 年 2 月 21 日。

12　同上註，1928 年 6 月 15 日。

負責人處處提防，守衛員工更先發制人，以防不測。[13]

在民國時期之廣州，一群外來人士最令院方束手無策：軍人。特別是民國初年至二十年代，廣州及鄰近地方經常爆發軍事衝突，除了粵省派系軍閥外，也牽涉廣西、雲南和貴州等其他系統的軍事將領。[14]期間有軍隊佔據大戲院，1924 年底海珠被湖南省的軍隊徵用作臨時醫院，歷時數月，至 1925 年初才復業；太平戲院更多次受到牽連，時評者以它經營慘淡與此有關。[15]此外，廣州市亦常發生軍人不購門票、硬闖劇場事件，1922 年夏，陳炯明（1878—1933）屬下部隊將孫中山逐出廣州，市內一時軍隊滿佈，海珠戲院數天內發生兩次軍人滋事。[16]1924 年初，支持孫中山勢力重奪五羊城，市內戲院三番四次出現軍人鬧事風潮。2 月，一群休班軍人闖入南關戲院，院方守衛無法阻止，在場警察不敢干涉，幸而市政府官員及時聯絡上軍隊將領，事情不致惡化。[17]6 月，一名軍人在海珠戲院場內衝突中喪命，戲院商不知所措，軍方隨即封鎖海珠為事件展開調查，可憐頌太平班藝人衣箱亦被扣留在戲院內。[18]由軍人直接或間接做成的滋擾，並不限於一等大戲院，次等場地如先施和大新百貨公司的天台劇場，因常演女班，也成為受騷擾的對象。[19]

13　據報曾有匪幫硬闖廣州太平戲院，但被駐院守衛擊退。同上註，1924 年 4 月 8 日。

14　從清朝滅亡到二十年代末陳濟棠掌政此段時間，廣州地區以至廣東省的軍事情況，見楊萬秀、鍾卓安（編）：《廣州簡史》（廣州：廣東人民出版社，1996），第 19 至 22 章；蔣祖緣、方志欽（編）：《簡明廣東史》（廣州：廣東人民出版社，1993），第 12 至 14 章。

15　海珠戲院被徵用，見《民國十三 —— 四年廣州市市政報告彙刊》，財政卷，頁 3；太平戲院，參《廣州年鑑》（廣州：廣東人民出版社，1935），第 8 卷，頁 86。

16　《華字日報》，1922 年 8 月 29 日、9 月 24 日。另看本書第二章圖一。

17　《華字日報》，1924 年 2 月 15 日；另同註，1925 年 11 月 26 日，報道一宗類似事件，發生在廣州南關戲院。

18　同上註，1924 年 6 月 10 日。

19　同上註，1924 年 2 月 28 日，3 月 4、6、8 日。另參《越華報》，1929 年 4 月 1 日。

不法之事直接打擊戲院的營業，但首當其衝，危及人身安全的，無疑是藝人。治安問題令不少戲班與伶人視四鄉為畏途，現今在城市巡演同樣沒有保障。報章常報道藝人受黑幫的勒索敲詐的案件，如1922年夏，香港警方拘捕一名黑幫份子，涉嫌向祝華年班的一名花旦強索金錢，據受害者在法庭上憶述，自李少帆與朱次伯數月前被殺，粵劇界被陰影籠罩，人人自危。[20] 數月後，京劇大王梅蘭芳訪港，據報載，有匪類企圖收保護費不遂，同樣的事件而沒有見報的，肯定更多。[21] 同一時期，地方軍閥李福林以河南為基地，強行向遊走珠江流域的戲班提供「服務」，派軍人隨船「保護」，與勒索無異，祝華年班曾因未能交足款項，戲船被扣而無法成行。[22] 在 1932 年，還有一宗千奇百怪之「打單案件」，事源八和會館收到過百函件，全出自一不署名匪幫，着會館轉交收信人，要求後者每位交出收入之百分之十作保護費，會館即時通知有關當局處理。[23]

基於安全理由，有藝人隨身攜帶槍械作自衛，但持槍能否確保平安則不可而知。以下是個反面例子，祝華年班小武靚就，據聞被自己手槍擊中身亡。事發於 1922 年 12 月，報道謂當天靚就剛向班主宏順公司預支關期，稍後有兩位不知名人士到紅船作探訪，靚就不久被槍擊中，送往醫院後隔天不治。[24] 在二十年代，不少名班藝人都僱保鑣傍身，但保鑣大多和黑幫有聯繫，與匪類背景相似（這和當年執法人員的情況分別不大），以他們傍身難保沒有意外後果。據報新中華台柱

20 《華字日報》，1922 年 9 月 2 日。

21 A. C. Scott, *Mei Lan-fang: The Life and Times of a Peking Actor* (Hong Kong: Hong Kong University Press, 1959), p. 96。另參《華字日報》，1922 年 10 月 26 日。

22 劉國興：〈粵劇班主對藝人的剝削〉，載《廣州文史資料》（第 3 期），1961，頁 127-128。祝華年事件，《華字日報》也有報道，參 1924 年 4 月 9、11 日。

23 《伶星》，第 30 期（1932 年 3 月），頁 17。

24 《華字日報》，1922 年 12 月 21 日。

白玉堂的近身保鑣，或因個人恩怨曾被持槍兇徒包圍，事件中白玉堂未有受傷。[25] 另一宗類似事件，發生在星運日隆的薛覺先身上，兩幫保鑣在海珠戲院門外火併，薛覺先的頭號保鑣被當場擊斃。薛覺先懷疑行兇者意猶未盡，只好逃往上海，待一年後，尋索他命的人被捕，他才返回華南。[26]

在二十年代，以藝人為目標之黑幫暴力事件接二連三，粵劇圈人心惶惶。李少帆與朱次伯被殺不久，陸續有伶人因桃色糾紛招殺身之禍。1923 年夏天，小武靚元坤 —— 此腳色多由英俊瀟灑的年輕藝人擔當 —— 年僅二十多歲，正要離開高陞戲院時被人槍殺。坊間謠傳說他在香港和一名女伶搭上關係，惹人嫉妒；另一說法，指他與廣州軍政界要人的姨太太有私情，遭尋仇奪命。[27] 如是者，像省長公函中的名句，行「取死之道」者，還有一名小武白駒龍，也是名班成員，據說是和地方軍閥的情婦偷歡而付上至終代價。[28]

毫無疑問，粵劇界最惹人關注的暴力事件，發生於 1929 年 8 月，名伶馬師曾在海珠戲院門外遭人襲擊，險些喪命。新戲班年度剛好一個月，意氣風發的馬師曾演罷晚場，落妝後步出戲院即被人投擲炸彈，馬氏、數名保鑣及在旁路人，共 16 人受傷。馬師曾的傷勢與行蹤在以後數天並沒有見報，但謠言滿天，傳馬氏與人有染，得罪廣州

25　同上註，1927 年 8 月 26 日。

26　這宗衝突的消息十分零碎，亦未必可靠。鑑於事發於省港大罷工期間，本地報章未有報道。參賴伯疆：《薛覺先藝苑春秋》（上海：上海文藝出版社，1993），頁 36-37；另看薛覺先一好友回憶，鄧芬：〈我與薛覺先〉，載《覺先悼念集》（香港：覺先悼念集編輯委員會，1957），頁 62-63。由於藝人的保鑣通常隨身攜帶槍械，廣州市政府曾提醒警務人員，在巡查戲院之際要格外小心，參《廣州市市政廳民國十八年新年特刊》，頁 103。

27　《華字日報》，1923 年 7 月 9、10、14 日。

28　《華字日報》，1924 年 8 月 8 日。另有一文章，刊登在《戲船》，第 1 期（1931 年 1 月），頁 6-10，講述自李少凡至白駒龍，五位粵劇伶人在 1921 至 1924 年間先後被害。

極有勢力人士。到月底，廣州警察局指馬師曾淫行有傷道德，破壞地方治安，竟發通告禁止馬師曾回粵登台。[29]雖然「海珠被炸」沒有造成嚴重傷亡，馬師曾的演藝事業也沒有因而終止，但事件肯定影響他個人的路向。事發後馬師曾在香港休養，傷癒後便決心出國，他先往越南和馬來亞作短期巡演，稍後遠渡重洋到美國三藩市登台，至 1932 年底才返回香港。馬師曾得到源杏翹、源詹勳父子倆支持，以太平戲院作基地，在港澳舞台大紅大紫，有近十載的光輝。期間不時有消息傳出，說他在廣州的安全不再受威脅，但馬師曾在他藝壇的黃金歲月裏，再沒有踏足省城的粵劇舞台。[30]

對粵劇圈內人士來說，要應付地方上有財有勢者，又不時受到匪徒黑幫的暴力對待，這也許是在戲行謀生所付出的代價。特別是廣州治安當局，一方面可能與不法之徒有勾當，另一方面可能是無心也無力去保護藝人的性命財產，大致上，香港的情況未有這般惡劣。A.C. Scott 對中國戲劇非常關心，對藝人的處境份外同情。他認為在中國社會，藝人往往被鄙視如同「渣滓」一般，「但實際上，藝人對人類貢獻良多」。[31]關乎演藝界對社會的貢獻，我們無需在此討論，粵劇藝人所處的空間的確是個庶民世界，跟匪徒及黑幫份子往來接觸，在所難免，遇上暴力事情，更是防不勝防。這種外來威脅只不過是粵劇界波濤洶湧原因之一，以下一節會把視線轉移，探索戲行內部矛盾日深之景況。

29　《華字日報》，1929 年 8 月 8-10、15、24 日。《越華報》可能得到廣州當局的指示，新聞內容多取笑馬師曾本人的好色和迷戀他那些婦女觀眾的無知，見 1929 年 8 月 29、31 日報道。多年後，為馬師曾寫傳的大陸學者，卻把責任全推在廣州國民黨身上，指馬師曾不畏強權，不向匪類低頭，是在一個貪污腐敗政權下的受害者，參沈紀：《馬師曾的戲劇生涯》（廣州：廣東人民出版社，1957），頁 74-76。

30　馬師曾爭取回粵演出的消息，不時見報，例如《越華報》，1930 年 5 月 2、26 日。

31　Scott, *Mei Lan-fang*, p. 93. 作者是引用一封在香港報章上刊登的信，內容提及李少凡與朱次伯被殺害，發表於梅蘭芳首次訪港之前。

從內部糾紛到革命暴力

十九世紀末，八和會館成立，標誌着本地戲曲界的翻身，戲行內瀰漫着一股朝氣和盼望。地方戲受歡迎的程度達至前所未有，在珠江流域農村地區大受歡迎，更開始進入人口稠密的城市。1892 年八和會館於廣州的館址建成，可以説是李文茂事件官府鎮壓那段黑暗日子終於過去，本地班復興邁向新一頁。正如第一章所述，在廣州還沒有發展成繁榮的戲曲市場之前，八和屬下吉慶公所在戲班與地方主會之間作仲介，戲行透過此機制在省城成立了生意運作總部。八和會館一直保持着有力和自恃的公眾形象，所聯繫的八個堂分別代表不同腳色的藝人、樂師與負責戲班事務的重要成員，擺出大團結的姿態。透過仲介收取之款項、會員會費和間歇性的籌款演出，會館收入不菲，購置了房地產，並為會員提供福利，包括住宿地方，讓少數有需要的會友在大小散班期間暫居；另有養老所可供約三十位年老藝人長期居住，又為病友安排中醫診斷及煎藥，還有墓地和義學等等。會館興辦福利事業，對約二千名的會友有一定吸引力，八和是秉承了明清以來行會自我管理與籌辦義舉的傳統，贏得朝廷與社會兩方面的尊重。[32]

團結業界是八和的宗旨，但是推動粵劇、使其興旺的種種因素，卻同時帶來了圈內的矛盾日深，造成衝突。粵劇商業化是大趨勢，在金錢利益考慮下，戲院商人和戲班公司，處處以加強管制、詐取牟利為能事，使下屬怨聲沸騰。與此同時，少數入息豐厚的上層藝人與一

32　八和早期歷史，參劉國興：〈八和會館回憶〉，載《廣東文史資料》（第 9 期），1963，頁 164-169；謝醒伯、李少卓：〈清末民初粵劇史話〉，載《粵劇研究》（1988），頁 35-37。關於傳統行會的組織與功能，參 William Rowe, *Hankow: Commerce and Society in a Chinese City, 1796-1889* (Stanford, Ca.: Stanford University Press, 1984)；Bryna Goodman, *Native Place, City and Nation: Regional Networks and Identities in Shanghai, 1853-1937* (Berkeley: University of California Press, 1995)。

般下層的伶工之間，由單方面的嫉妒至雙方面的埋怨與敵視，分歧日漸嚴重。內部結黨營私，爭取小眾利益，在二十世紀初，戲行漸有分崩離析之勢。

　　據聞在八和會館內，約於 1900 年出現第一個小圈子，名「慈善社」，背後主事者是廣州著名藥材店兩儀軒的東主。慈善社拉攏的主要對象是上層藝人，答應為病者提供醫藥，替不幸過身者擔保儀仗風光大葬，兩儀軒以此福利換取高收入的社友把錢財存放於店舖中。兩儀軒亦透過畫報在印刷品賣廣告，增強其知名度。[33] 它更出版《真欄》，是每年戲班開鑼之際印備的宣傳品，詳列各班陣容，甚得戲迷歡迎，使戲班與班主們不得不向主辦者爭相奉迎。[34] 在 1904 年加入戲行的劉國興，據他回憶所及，慈善社在業界地位高影響大，直到有名為「群益社」之組織出現，與之抗衡為止。顧名思義，群益社以照顧全群利益為前提，社友來自不同階層，與慈善社性質不同。[35] 由此可見，八和內部出現權力鬥爭和日益嚴重的階級矛盾，實無可避免。

　　在二十世紀初，戲班的管理層同樣發生變動。昔日，戲班各自派一名職員常駐吉慶公所，跟到訪查詢的主會接觸，行內尊稱他們為「督爺」或較簡單地稱為「接戲」。督爺的事務不算繁重，但按行規必須由德高望重者擔任，說到底，督爺是代戲班簽署合同的職員，而他們組織的「慎和堂」是八和正式承認的八個堂之一。在八和的架構中，非藝人組織只有另外一個（是由樂師組織的普和堂，以下會詳

33　廣東省立中山圖書館（編）：《舊粵百態》（北京：中國人民大學出版社，2008），頁 57-61，刊有五張兩儀軒廣告，輯錄自當代商業畫報。

34　筆者曾於 2009 年 11 月參觀位於佛山的粵劇博物館，在展品中見到一張破舊的《真欄》。

35　劉國興：〈八和會館回憶〉，頁 172-173。

述），督爺在戲行的特殊地位，可想而知。[36]

　　第二章曾提及 1900 年以後戲班的生意手法有所改變，把持戲班事務的權力漸漸落在兩批人手裏：首先是「坐艙」，他是戲班四出遊走時隨班的最高管理人，直接代表戲班公司和班主，負責為戲班生意把關。這些人來自兩種背景，有些是退休藝人，另一些是由低層職員做起，學習戲班運作的不同環節及經營粵劇生意大小事務。很多班主依賴坐艙對戲行的了解和人脈的掌握來挑選人腳，決定經營策略，務求獲得最高利潤。坐艙既擁有招聘和與個別戲班成員商談合約的權力，他們對藝人的就業機會與工作前景彷彿操生殺之權。[37]另一個在班內日益見重的位置是「行江」，專責向地方主會賣戲。由於戲行生意競爭劇烈，經由督爺負責仲介變得非常被動，相對之下，行江隨紅船四出，主動接觸主會，與有興趣者商討應聘演出之條文，成事後才把合約交督爺及吉慶公所蓋章定案。換句話說，行江是把督爺的角色架空，後者變成掛名無事可作的空銜。[38]

　　到民國初年，坐艙與行江先後自立門戶，組織全福堂和藉福館，在戲行甚有勢力，它們的成員為競逐個人權力和利益，可互相傾軋，但轉瞬間化敵為友，繼而又倒戈相向。據一份口述回憶紀錄，一名班中坐艙刻意提高或偏低屬下伶人身價，作為打壓同行競爭者之手段，藝人固然被他玩弄在手上，就連班主也被蒙在鼓裏。同一份資料又指

<hr>

36　陳卓瑩：〈解放前粵劇界的行幫糾葛〉，載《廣東文史資料》（第 35 期），1982，194-195；劉國興：〈八和會館回憶〉，頁 166；梁家森：〈大革命時期「八和公會」改制為「優伶工會」〉，載《廣州文史資料》（第 12 期），1964，頁 83-84。

37　劉國興：〈戲班和戲院〉，載《粵劇研究資料選》，廣東省戲曲研究室（編），（廣州：出版社不詳，1983），頁 347-348；陳卓瑩：〈解放前粵劇界的行幫糾葛〉，頁 194-196。

38　劉國興：〈戲班和戲院〉，頁 350-351；陳卓瑩：〈解放前粵劇界的行幫糾葛〉，頁 196；梁家森：〈大革命時期「八和公會」改制為「優伶工會」〉，載《廣州文史資料》（第 12 期），1964，頁 84-85。

行江不時暗中與主會勾結，在合同上低價交易，然後將與實數的差額在台下對分。[39] 難怪戲行中人對全福堂與藉福館兩黨人又怕又恨，其中以當「打武家」的武師對這種操縱和壓逼反應最為劇烈。在都市劇場的時代，市場的注意力集中在幾位受歡迎的角色與著名演員身上，而掌握戲班大權者的都致力減省開支，打武家被視為可有可無，呼之則來，揮之則去。面對這麼不利的環境，打武家眾兄弟將原有「德和堂」改組為「鑾輿堂」，好比自立門戶，與八和會館保持一個不完全從屬的關係，據聞鑾輿堂向來不值戲班管理職員與上層藝人所為，曾多番交涉，幾乎發生火併事件。[40]

在戲行另一角，樂師們同樣怨聲載道，只是基於內部矛盾，情況較打武家更為複雜。首先，粵樂界按不同工作場合而細分為至少六個組織，界別鮮明，以防別人侵犯。[41] 其中以普和堂和普賢堂矛盾最深，前者是由棚面樂師組成，他們跟打武家一樣，透過改組為「普福堂」，表示對八和領導不滿，並採取半獨立姿態。普賢堂則代表在茶樓歌壇為女伶伴奏的樂師，第四章曾論及女伶於 1920 年前後大行其道，為她們伴奏的樂師多數是業餘玩家，這些伴奏樂師一般出身富裕，受過教育，他們玩音樂在乎發揮個人喜好，音樂品味較寬，樂意突破傳統格局，率先採用如小提琴和色士風等西方樂器。據有關記載，雙方發生衝突，起因是由於幾位星級藝人與普賢堂的新進樂師合拍得來，要求將他們插入戲班棚面為自己伴奏，屬普福堂的棚面師傅當然極為不

39　劉國興：〈戲班和戲院〉，頁 347、350-355。

40　陳卓瑩：〈解放前粵劇界的行幫糾葛〉，頁 201；劉國興：〈戲班和戲院〉，頁 348、365。

41　朱十等：〈廣州樂行〉，載《廣州文史資料》（第 12 期），1964，頁 123-161。此文對當時羊城粵樂界描繪非常仔細，除了本章討論的戲班棚面和為女伶伴奏的樂師以外，伴奏者按工作場所作分類，還有儀式性奏樂、殯儀館音樂，和在茶樓、妓院等等地方工作的。另參陳卓瑩：〈解放前廣州粵樂藝人的行幫組織及其糾葛內幕〉，載《廣東文史資料》（第 53 期），1987（原文 1980 年），頁 25-26。

滿，視對方踩過界，侵佔工作地盤。[42] 到二十年代中，當廣州與香港爆發革命風潮，雙方面的衝突越發嚴重，造成血腥事件。

　　1923 年，孫中山與在他帶領下的國民黨重返廣州，並在蘇聯共產國際的支持下，與中國共產黨達成協議，第一次國共合作很快將群眾運動帶進高潮，工會組織霎時活躍起來。在粵樂圈中，普賢堂率先於1924 年改組為工會，其樂師既得工會為後盾，對普福堂的態度變得強硬；後者也不甘示弱，雙方在公眾場合發生了多次「友誼性」競賽，要一比高下，而當普福堂戲班樂師試圖進到茶樓工作，則遭到普賢份子阻止，演變成武鬥。[43] 後來，普福堂在共產黨協助下，終於在 1926年改組為工會，領導人是左傾鑼鼓師傅沈南。改組後的普福工會擴展會員招募，更向八和會館與班主們提出一系列的要求，包括最低工資保障、會員享受工作權益、取消包公制、按期資薪、班主提供絃索樂器津貼等等有利勞方的條件，可惜這親左的姿態和要求為反動勢力埋下伏線，普福工會遭全面鎮壓。1927 年 4 月，蔣介石（1887－1975）與國民黨右派在上海發動清黨，剷除工黨份子及親左勢力，在廣東的政權亦採取同樣手段打擊和鎮壓左派的團體和工人組織。普福被封查，會址被沒收，會員被拘捕，有回憶錄指一位八和負責人跟沈南及

42　普賢堂會員背景，和他們與棚面樂師間的不和，見朱十等：〈廣州樂行〉，頁136；陳卓瑩：〈解放前廣州粵樂藝人的行幫組織及其糾葛內幕〉，頁27-28；劉國興、朱十：〈普福堂和八和公會、普賢工會的矛盾〉，載《廣東文史資料》（第 16期），1964，頁 159-160。

43　劉國興、朱十：〈普福堂和八和公會、普賢工會的矛盾〉，頁 162-163；陳卓瑩：〈解放前廣州粵樂藝人的行幫組織及其糾葛內幕〉，頁 29。

一名共產黨工人領袖被殺害直接有關。[44]

　　在政治風潮與階級意識衝擊下，戲行向來強調的內聚團結霎時顯得脆弱。在批評者眼中，商業劇場只為少數紅伶提供機會，讓他們飛黃騰達，粵劇圈卻落在貪婪無度的班主和他們的戲班公司手裏；行會體制亦只為上層藝人與他們的商業夥伴服務，對真正有需要的會員，卻視若無睹。1925 年，在親工人左派政治運動壓力下，八和會館取消原有行長制，改為可容納較多人為代表、相對上較民主的委員制，但領導層堅決反對正式改組為工會。就是在這情況下，1925—1926年冬，一群打武家的下層藝人發起組織優伶工會。據當事人回憶錄所述，參與其事的，包括數名共產工人活動份子，工會在高峰期有數百名會員。八和方面，曾試圖杯葛抵制優伶工會活動，和要求廣州黨政當局取消工會的註冊。最後，優伶工會難逃與普福同一命運，1927 年底，廣州國民黨政府展開反共清黨，實行血腥鎮壓，多名共產黨員與優伶工會的核心成員因而命喪。[45]

　　以上涉及工人運動與左派政治鬥爭的一段歷史，在粵劇史上甚少被人關注，對當年參與支持激進活動的藝人來說，是悲慘沉痛的一段往事。八和會館經過了這場風波，表面上是屹立不倒，但在下層會員

44　陳卓瑩：〈解放前廣州粵樂藝人的行幫組織及其糾葛內幕〉，頁 29-34；劉國興、朱十：〈普福堂和八和公會、普賢工會的矛盾〉，頁 167-170；朱十等：〈廣州樂行〉，頁 152-153。上述口述歷史資料，大部分將矛頭指向蛇仔秋，認為他是一連串政治殺害的主謀。蛇仔秋早年曾作軍閥李福林手下，與當時軍政界有聯繫，在二十到三十年代初，長時間在八和會館擔要職。普福堂被壓制，也記錄在市政文件裏，見《民國十七年廣州市市政報告彙刊》，頁 85。

45　仇飛雄：〈記廣東優伶工會〉，載《廣州文史資料》（第 12 期），1964，頁 91-96；梁家森：〈大革命時期「八和公會」改制為「優伶工會」〉，載《廣州文史資料》（第 12 期），1964），頁 88-89；陳卓瑩：〈解放前粵劇界的行幫糾葛〉，頁 202-205；劉國興、朱十：〈普福堂和八和公會、普賢工會的矛盾〉，頁 165-166。優伶工會的註冊問題也見《華字日報》，1927 年 8 月 8 日。另參《民國十七年廣州市市政報告彙刊》，頁 86。

眼中，其信譽和地位不無損失。八和領導層明顯地站在既得利益者的一邊，事後更對異己份子採取報復，事件經過已被記載在口述歷史及所存文獻中。

粵劇界在政治風潮裏遭到當權者血腥暴力對待，而在較平凡的日子裏，粵劇圈會與官方或有不同型態（或説是另類）的接觸。官僚階層旨在建設政府體制和維持公眾秩序，過程中，對戲行和戲院施行多方面管制。尤其是廣州，省市官員既非圈外旁觀者，亦沒有被圈內利益操縱，對待粵劇圈自有其一貫的方針。餘下兩節會先後分析殖民地香港和廣州的情況，從中探討兩地在有關政策和管治方式上的異同。

皇家殖民地的公眾戲劇

太平洋戰爭以前的粵劇舞台，根本上沒有省港之分，同一群班主與他們屬下的戲班公司，掌管着戲行命脈；他們手上的省港班及首席藝人，領導群雄，知名度高。戲班以省港兩地作集散據點，往返四鄉，編織成巡演網絡。在一個充滿競爭的戲曲市場中，主要分別不在乎省城與香港而在乎城與鄉，由盤據都市的省港班與顯赫一時的名伶為首，帶動舞台風尚；相對的，是繼續遊走鄉鎮、處二三線的戲班。[46] 話雖如此，香港和廣州作為供粵劇發展的空間，實不盡相同。簡而言之，英國統治下的香港，有比廣州穩定的政治環境和社會秩序，戲劇界未有經歷如省城一般的混亂和暴力事件。

華人戲院約在 1860 年代已在香港出現，但殖民地政府要到 1888 年才頒佈有關商業戲院的條例。是年實施的管治華人章程，其中第五

46　兩者分別，賴伯疆與黃鏡明有精簡的討論，參《粵劇史》（北京：中國戲劇出版社，1988），頁 286-287。

章涉及民間宗教禮儀和酬神演戲活動，可見在官員眼中，兩者可混為一談。條文至為精簡，演戲必須事先得到港督或首席註冊官批准，不然，「不可以為任何表演作宣傳，發通知，或進行是項活動」。[47] 在世紀之交，市區內的戲院已發展為酬神演戲以外的商業場所，香港政府乃於 1908 年頒佈新條例，對戲院之建築是否完善、安全措施是否妥當，格外關注。新法案強調治安與秩序，因此緣故，工務局、警察部及其他執法人員，有權任何時間 —— 包括演出之際 —— 到場檢查。法例更聲明戲院如無牌營業，每天可被罰款高達二百元。[48] 1919 年，條例再經修改，將電影院包括在公眾娛樂場所內；條例又指出由工務局和警察部負責批准娛樂場所牌照，若是華人戲院，申請人還得將有關文件呈交華民政務司審查。[49] 在 1933 年出版的《港僑須知》一冊，刊載了以上條文的中文翻譯版，並羅列戲院建築條例與安全措施，又提到戲院牌費是每年 120 元。[50]

　　既然香港政府最關心是公眾秩序與安全問題，那麼華人戲院應該未有替官員製造太多麻煩。據香港警察裁判法庭紀錄，按以上戲院法例被裁定有罪名成立的案件，每年只有數宗。[51] 就傳媒報道，香港政府未有高度介入和干擾娛樂場所大小事務，以警方為例，雖然貪污問題

47　*The Hong Kong Government Gazette*, no. 13 of 1888 (March 24, 1988), Chapter V, items 26-28.

48　*The Hong Kong Government Gazette*, no. 18 of 1908 (October 16, 1908), pp. 1,254-1,255，規例英文原文是 "The Theatres and Public Performances Regulation Ordinance 1908"。

49　*The Hong Kong Government Gazette*, no. 22 of 1919 (October 31, 1919), pp. 452-454，規例英文原文是 "The Places of Public Entertainment Regulation Ordinance, 1919"。

50　戴東培（編）:《港僑須知》,（香港：永英廣告社，1933），頁 460-462。

51　*Hong Kong Administrative Reports*，參 Section II on Law and Order, table II list of offences under subsection H, Police Magistrates' Courts, 1918-30 (table IV in 1925-30)。唯一例外是 1921 年，法庭處理了 264 宗此類案件，該年工會非常活躍，罷工時有發生，參 John Carroll, *A Concise History of Hong Kong* (Lanham, Md.: Rowman and Littlefield, 2007), p. 97。

嚴重，警隊在戲院仍然以執法和維持秩序為主要任務。在中區九如坊戲院，一名觀眾與守衛員發生衝突，戲院門外巡邏的錫克裔警察當場制止打鬥事件，並把兩人帶回警局問話。[52] 至於伶人受害案件，警察每每能把匪徒逮捕，如殺害李少帆的疑兇，被捕後經法庭審訊，惜未能入罪。亦有藝人涉嫌犯案，如《華字日報》在 1927 年 8 月有以下一宗新聞：當大羅天抵埠，一名戲班成員被發覺曾遭驅逐出境，警方將其拘捕。[53] 另有不知名藝人，演戲時趁機於台上發言，斥責日本侵犯東三省，被當局判罰款六百元，緩刑六個月。[54] 總括來說，香港政府並未有對戲院執行嚴厲管制，也沒有向粵劇界實施戲劇審查。

　　香港受英國殖民地統治，以法治為原則，社會和政治環境較廣州穩定。對華人戲院商和藝人來說，在此地營商、工作和謀生似較有保障；他們明白有關官方條例必需遵守，例如須先獲華民政務司批准才可張貼或派發戲院宣傳海報，而夜場演出超過凌晨十二時，亦需官方准許。有某些條例會對院方有利，政府會依法執行，例如法例禁止女伶在茶樓演劇，有助戲院減少競爭。[55] 另一個好例子是 1933 年港府廢除男女同台演出之禁令，申請者為香港主要的戲院商，他們得到華籍精英、社會領袖出面支持，港府允准後，本地舞台反應熱烈，有助於扭轉當年粵劇市場的劣勢。[56] 戲院商一般都遵守法律，這方面的例子，香港報章登載很多。1919 年演戲年度剛開始，和平戲院為了符合建築條例，無法不得暫停營業，進行修建工程，取消了個多星期的節目。[57]

52　《華字日報》，1920 年 1 月 16 日。

53　同上註，1927 年 8 月 4 日。該名藝人被禁止入境原因不明。

54　《越華報》，1931 年 11 月 15 日。

55　《華字日報》，1920 年 1 月 7、16-17 日，1921 年 7 月 4 日，1927 年 8 月 4 日。

56　陳非儂（口述），余慕雲（著），伍榮仲、陳澤蕾（編）：《粵劇六十年》（香港：香港中文大學音樂系粵劇研究計劃，2007），頁 33、99。

57　《華字日報》，1919 年 8 月 1、4 日。

1921 年，香港政府起訴高陞戲院司理，控告當事人讓超過限額 1,800
人進場，在庭上，辯方提出頗有趣的證據：按票房紀錄，事發當晚戲
院實未有滿座，只是有些人沒有購買門票而站在觀眾席兩旁看演出，
院方指這群人來自鄰近公立醫院，自稱「皇家人員」，而且類似事件
曾發生多次，通知了警方亦無補於事。法官有見及此便警告當事人了
事，但三年後，同樣案件再次提堂，這回高陞被罰款二百五十元。[58] 還
有另外一宗案件，太平戲院涉嫌抬高票價或售賣「黃牛票」，負責人
被華民政務司傳召問話，整件事的來龍去脈不太清楚，但太平方面是
步步為營，被傳召後即主動呈交賬簿紀錄以供核對。戲院管理層深知
與殖民地官員交涉（特別是負責發牌的華民政務司署），院方需格外
尊重，對任何查詢和法例上的疑問，必須即時回覆。[59]

　　殖民地政府對待華人與他們所熱愛的戲曲音樂活動，是否心存偏
見，故意鄙視，又或是有意無意間不加理會，這問題可有爭論的餘
地。不過至少在表面上，只要經營者奉公守法，戲院生意看來是大有
發展的機會。就官方對公眾戲院的管治方法以至政策上之取向，廣州
當局與香港政府有明顯差異，以下最後一節會對這點作詳細分析。廣
州執政者未有因為地方上政治不穩定而優柔寡斷，不知所措。相反
地，也許正是這緣故，當權者格外熱衷於建設國家、拓展政府權力、
推行現代化計劃，而對戲院這公眾空間，不論是作為社會管制、意識
形態上的監控或搾取財政收益，廣州地方官僚都非常嚴厲，政策雷厲
風行，彷彿要彌補政治形勢上的不利。

58　同上註，1921 年 3 月 30-31 日、1924 年 11 月 6 日。
59　據太平檔案內一封信件草稿，該事件發生於 1937 年 10 月間，發信人可能是當時
　　戲院東主和負責人源詹勳，香港文化博物館太平戲院檔案 #2006.49.931.1。另港府
　　華民政務司頒發給太平的戲院執業許可證（內附有關條例），見 #2006.49.332。

廣州的戲院與建設政府權力

在香港政府對華人戲院實施立法管理後不久，廣州地方官員亦於
1889—1890年度頒佈有關戲院章程。如前文第二章所述，這是廣州
官方初試啼聲，但章程內容十分詳細，對選擇戲院座落地點和建築物
內部設計，考慮周詳。條文列明防止罪案及火災意外的各種措施，更
重申當局絕對禁止劇情淫蕩、內容荒誕的演出。此外，正如程美寶所
說，滿清官吏更視戲院為官府財源。[60] 於是乎，以增加庫房進賬為動
機，以保障公眾道德與治安為理由，成為了廣州地方官員在以後半個
世紀管治戲院的基本方針，情況跟香港有天淵之別。

當1912年初滿清皇朝結束，廣州官員看來有意立刻加強對戲院
的管制。在4月，官員在一天內連發三份有關商業娛樂場所之規程，
清楚把戲院納入警察的管治範圍，全市大小戲院都需向所屬警區負
責。劇目在演出前一天需知會警方，營業時間內會有一至兩名警察在
戲院當值，以防不法事情發生。在公眾場所出現身穿制服的警務人
員，使市民察覺和感受到政府權力的伸張。根據《戲院警員監視處規
條八則》第一條：「監視警員在劇場內有執行違警律之權，有排難解
紛之責」，換句話說，警察會留意台上藝人、院內職員和觀眾們的舉
止，對任何有違法紀的行為採取合宜行動，在前線維持社會治安。由
於當局視戲院為這種現場監察的主要受惠者，順理成章，戲院商自當
承擔所需費用，所以他們每個月得向所屬警區繳費。[61]

另有經營戲院者需注意的大小事項，是當天頒佈規程中最詳細的

60　程美寶：〈清末粵商所建戲園與戲院管窺〉，載《史學月刊》（第6期），2008，頁
　　107-111。

61　條例頒發於1912年4月21日。見該年刊印的《廣州市政概要》，公安卷，頁
　　3-10；引文取自頁5。

一份，內容可分有以下三方面：首先關於劇場管理，早晚節目必須
有固定時間，場內要整齊清潔，通道不得阻塞，職員對觀眾不可粗暴
無禮。第二是關乎公眾道德，規程強調男女有別，男女觀眾使用不同
進出通道和分座，不在話下，院方更需要安排性別合宜的帶位和服
務員，分別招待男女觀眾。第三部分是推行所謂「衛生化的現代性」
（hygienic modernity），每天要清洗全院，某些地方應該加消毒藥水
作多次清理，營業時間內劇場需保持空氣流通，每三個月更要為全院
掃灰水油漆。可能有關衛生的措施較難執行，一年後，政府官員把章
程最後部分獨立向全市戲院和其他娛樂場所派發。[62]

　　以上有關章程和法例，一直被沿用至三十年代，未作更改。在
國民黨管治下，1924 年廣州市重申全套規程，一式一樣；陳濟棠
（1895—1954）治粵期間，曾於 1934 年輯錄全省法例規條，照樣是
全部抄錄。[63] 固然，這些章程都是打着官場調子和行政術語，要清楚
了解政府權力如何影響粵劇圈，特別在二三十年代，有兩方面值得留
意，分別是戲曲審查與稅款抽捐。

　　作為庶民娛樂，地方戲曲一向為朝廷與地方精英所詬病，歷來如
是。在廣州當局還未正式開始審查戲曲以前，市警察部門已不時禁制
淫戲上演。約 1919 年至 1920 年間，有一名警察因查禁不良戲劇不
遺餘力，得到一本戲曲雜誌點名讚揚；另有報道，一所戲館以教戲為

62　《廣州市政概要》，公安卷，頁 7-10。英文「hygienic modernity」一詞來自 Ruth
　　Rogaski, "Hygienic Modernity in Tianjin," in *Remaking the Chinese City: Modernity and
　　National Identity, 1900-1950*, edited by Joseph Esherick, (Honolulu: University of Hawaii
　　Press, 1999), pp. 30-46。

63　《中華民國十三年廣州市市政規例章程彙編》，公安卷，頁 53-58；公共衛生卷，
　　頁 25-26。另參 1934 年出版《廣東省公安局市民要覽》，地方行政卷，頁 138-
　　139。

名，誘拐無知婦孺為實，已被封禁。[64] 除警務人員外，廣州市教育局對舞台上猥褻與下流的表演同樣關注，該局成為了市內保守人士發聲平台。最遲從 1921 年起，教育局開始不定期地派員到戲院視察，遇有演出淫褻內容，教育局可向警察部門投訴，作進一步行動。[65]

踏入 1920 年代，執政者熱衷於訓練、整頓、懲治等各類關乎社會管制的意識，在廣州日益高漲，Michael Tsin 曾以此為課題，對都市改革與管制小商人和工廠勞工階層的措施作分析。[66] 由於商業劇場興旺，只令市政府官員對大眾娛樂更表關注，並設法加強管制。1926 年，教育局發起組織全市戲劇審查委員會，成員來自教育界、文化界和新聞界，範圍包括大戲院、電影院和其他娛樂場所。[67] 此後一兩年間，委員會展開了劇本審查，事關有被禁劇目，內容稍微更改，換個劇名後又重現舞台，審查劇本或能彌補此缺口，1928 和 1929 年，分別有約十二部劇本被全劇或部分被刪禁。[68]

1929 年國民黨黨部組織介入，是審查戲劇運動的一個里程碑。基於宣傳部提議，市教育局決意把戲劇審查委員會改組，成為黨與市以

64　羊城警察局對公共娛樂場所採取行動，間有見報，參《華字日報》，1920 年 8 月 11 日、1922 年 6 月 14 日。一份娛樂雜誌更指名道姓，說有廣州市警務人員取締不道德演出，不遺餘力，參《梨園雜誌》（第 8 期），1919，頁 32-33；類似的廣州地方新聞，連加拿大溫哥華的《大漢公報》也有刊登，1919 年 1 月 10 日。

65　《廣州市政概要》，教育卷，頁 50-51；《中華民國十三年廣州市市政規例章程彙編》，教育卷，頁 46-47。再看《華字日報》，1920 年 8 月 6 日，1921 年 9 月 13、15 日，1922 年 9 月 23 日。

66　Michael Tsin, *Nation, Governance, and Modernity in China: Canton, 1900-1927* (Stanford, Ca.: Stanford University Press, 1999).

67　《民國十七年廣州市市政報告彙刊》，教育卷，頁 27；又參 1935 年刊印《廣州年鑑》，頁 89。委員會成員名單及被委派巡視之戲院，見廣州《市政公報》（第 326 至 327 期），1929 年，頁 103。

68　把劇目名稱略作修改，實為魚目混珠的手段。見《廣州年鑑》，頁 89；另《廣州市政概要》，教育卷，頁 50-51。審查劇本有關報告，見《市政公報》（1928 年），教育卷，頁 67 及（1929 年），頁 90。

上兩個部門共同主理的行動，並得到廣州市社會局與公安局的協助。
1931 年又再度改組，委員會歸社會局旗下，負責人更是充滿活力的社
會局局長簡又文（1896—1978）。[69] 年輕的簡又文留學歐洲與美國，
不久前開始參與黨政工作，對這類文化考核監管之任務，勝任有餘。
在他領導下，委員會的工作大有進展，經重新修訂的辦事守則，條目
精細。按守則委員會每兩星期開會一次，成員來自黨與市四個不同部
門，加上多名具專業背景人士，共 24 位，任期為六個月，負責審核
劇本和臨場視察。守則又列明審查劇本尺度，首兩項純屬政治及意識
形態考慮：凡與國民黨黨義有衝突和有辱國體的內容，均得刪除。由
此可見，雖然陳濟棠獨攬廣東軍政大權，力拒蔣介石南京政府之介
入，但執政的國民黨，在象徵或代表國家政體等大是大非的問題上，
仍持控制話語的權柄，黨國被視為至高無上。餘下四個準則較為司空
見慣，像是術語一般套入現代化國家的議程裏：甚麼非人道主義、不
道德行為、破壞社會秩序、提倡迷信與封建意識等內容，一律禁止。[70]
委員會的工作頗有成效，據社會局 1933 年年報，在過去 12 個月，分
別有 206 個劇本獲准演出，23 個被禁，45 個有個別場次或對話被刪
除，編者自豪地將有關劇目逐一表列於年報上。[71]

在 68 個不合格的劇本中，佔絕大多數的 65 個，是基於有色情或
神怪成分而受到不同程度的禁制。可以想像，這些內容頗受大眾歡
迎，如在第三章提及改組後的人壽年，正是藉神怪戲在市場低潮中略
有起色。難怪當社會局宣佈於 1933 年元旦起全面禁制神怪戲，此舉
無疑像向戲行撥冷水。[72] 廣州市官員發動這場運動，務求把庶民戲劇中

69 《市政公報》（1929 年），教育卷，頁 90；《廣州年鑑》，頁 89。
70 1936 年印行《廣州市政法規》，第二卷（社會），頁 55-66。
71 《廣州市社會局民國二十二年業務報告》，第五卷（社會與文化），頁 31-49。
72 輿論界對禁止神怪戲上演，頗有反應，見《伶星》，第 49 期（1932 年 11 月），
　　頁 29。

庸俗不體面的內容徹底消除，決非偶然或是孤立事件。與此同時，文
化精英如歐陽予倩一輩把粵劇批評得體無完膚，非全面改革不可，而
官方審查戲曲等同類措施亦不限於廣州一地，在上海，多個黨政機關
合力推動的戲曲審查、封禁、壓制行動，也同步展開。[73]

　　藉監管戲劇來實踐及擴張政府權力，有一點是廣州比上海和其他
城市，有過之而無不及的，就是地方政府對戲院與戲行在財務上搾取
剝削。站在官員立場，公眾劇場既是道德淪亡的靶子，又是徵收稅款
的對象，這樣一來，強制性管理與動員社會力量兩股衝動，便在官僚
手上匯合起來，在民國中期邁向高潮。昔日是間歇性的強搾徵收，例
如在民國初年入主廣州的地方軍閥，他們都會不時向戲曲界要求捐
獻；1921 年夏，八和會館更曾「義務」為佔據羊城的外省軍旅演戲籌
款。[74] 不過，這情況在以後的十多年間變本加厲，異常繁重和疊床架屋
式的稅務擔子，加諸在商業劇場以至整個粵劇圈的肩頭上。

　　廣州市內大戲院向政府繳納稅款，確是林林總總，名目繁多。最
早的叫「大戲捐」，是晚清地方官員於批准開辦商營戲院時設立，戲
院商交款作為一年的牌照費，數目較大的可分數次繳交。1921 年，此
項收入由粵省轉移廣州市，作為剛成立之市政府的稅收之一。雖然有
關稅務資料並不完整，當年向市政府繳交大戲捐的戲院，分別是海珠

73　上海市教育局（編）:《審查戲曲》（上海：上海教育局，1931），此冊子共 88
　　頁，按內容看來跟廣州的做法大致一樣。就國民政府取締方言電影的措施，
　　參 Xiao Zhiwei, "Constructing a New National Culture: Film Censorship and the Issues
　　of Cantonese Dialect, Superstition, and Sex in the Nanjing Decade," in *Cinema and
　　Urban Culture in Shanghai, 1922-1943*, edited by Yingjin Zheng, (Stanford, Ca.: Stanford
　　University Press, 1999), pp. 183-199。

74　《華字日報》，1921 年 8 月 6 日。至於蔣介石向上海銀行家、金融家和工業家的
　　敲詐，範圍更廣，涉及金錢數目更多，亦廣為人知，參 Parks Coble, *The Shanghai
　　Capitalists and the Nationalist Government, 1927-1937*, (Cambridge, Mass.: Harvard
　　University Asia Center, 1986)。

交 57,200 元、西關 27,200 元、東關 11,800 元和河南交 4,500 元。[75] 海
珠既是市內首席大戲院，被徵收之大戲捐自然最高，款項較次名西關
多出兩倍以上，東關的五倍，更超過末席的河南十二倍之多。按市政
府紀錄，海珠的原有持牌人六個月後無法維持，因此將經營權轉讓；
而新持牌者得市府恩准，減大戲捐至每年 44,000 元，以餘下牌期六個
月收費。再據 1921 年政府年報解釋，每所大戲院的捐項中三分之二
屬市府收入，其餘三分之一歸戲院業主；另外，每名持牌人還需繳納
300 到 1,000 元作為縣教育經費。[76]

表五：1924－1925 年度和 1933 年廣州大戲院向市政府繳納大戲捐牌照費

大戲院	1924－1925 年度牌照費	1933 年牌照費
海珠	$350（每月）	$18,485
樂善	$25,100 → 21,335 → 18,000	$12,466
南關	$10,000 → 6,000	已關閉
河南	$4,260	$3,454
寶華	$3,600	$1,691
太平	尚未開啟	$4,031
民樂	尚未開啟	$1,229

＊ 資料來源：《民國十三－四年廣州市市政報告彙刊》，財政卷，頁 3-5；《廣州年鑑》（廣
　州：廣東人民出版社，1935），卷九（財政），頁 17。

　　表五列出 1924－1925 年度與 1933 年廣州市大戲捐的一些數據。
就以海珠戲院為例，1924－1925 年度是十分不幸的一年，戲院曾被

75　《廣州市政概要》，教育卷，頁 6-8。
76　同上註。市府官員將午夜凌晨收場的規定，從平日執行擴展至週末，令戲院營業
　　倍加困難，據聞這是海珠原持牌人要求退牌原因。

軍方佔用作為臨時醫院，事後又需要大事重修。在事件中市政府仍向持牌人每月酌量收費，情況令人費解。另外，樂善和南關兩所大戲院也不見得順利，由於政府初訂的牌費款項過高，叫人望而卻步，官員只好先後兩次酌減戲捐，將樂善的大戲捐減低至原本數目的四分之三，而南關戲院則獲減至百分之六十。到 1933 年，大戲捐更是全面下降，足見劇場生意高峰期過後，市場嚴重收縮之後果。[77]

　　正因為大戲捐收入下瀉，迫得官員不得不另覓財源。1924 年，來自雲南的軍閥曾向市內大小娛樂場所徵收娛樂附加費（又稱「娛樂捐」），是門票的百分之十。軍閥離開以後，廣州當局卻將它改為常項，用作教育經費。[78] 娛樂捐總額經常變動，但趨勢持續上升，到 1930─1931 年度為廣州市帶來 11 萬元稅款。有關官員認為大戲院和開始興旺的電影院會為市政府增加收入，竟然單方面決定將總額增至 20 萬元，由 1932 年 11 月起生效。為表示官方的決心和杜絕違例，條例聲明刻意隱瞞稅項者，可被罰款達原額二十倍，通風報信者則獲現金獎勵。[79]

　　除了大戲捐和娛樂捐外，戲院亦需繳付一般的商業稅及印發廣告單張海報等稅款。此外，戲班與藝人也成為政府抽稅對象，據報道在 1924 年，廣東省政府曾考慮向戲行推行註冊及釐訂收費標準，包括戲班每場演出需繳費四元，以每天兩場計算；另外視乎戲班經營成本，每班登記費由 150 至 500 元不等，最後是由藝人和樂師按收入繳交的

77 《民國十三－四年廣州市市政報告彙刊》，財政卷，頁 3-5；《廣州年鑑》，卷 9（財政），頁 17。
78 《廣州年鑑》，卷 9（財政），頁 99-102。《市政公報》，第 399 期（1932 年 7 月），頁 13-14；第 401 期（1932 年 8 月），頁 37-41；第 406 期（1932 年 10 月），頁 36-38。
79 《廣州市政府兩年來市政報告》（1931- 33），卷 3（財政），頁 27-28；《廣州市政府三年來施政報告》（1936），卷 5（財政），頁 323-324。《市政公報》，第 450 期（1933 年 12 月），頁 50；第 478 期（1934 年 10 月），頁 3。

牌照費 30 至 200 元。[80] 此項註冊及收費方案很可能未有實施，但數年後，類似的計劃又再捲土重來。1929 年，市政府 —— 特別是對此等管制行動份外踴躍的社會局 —— 決定推出註冊方案，並宣佈來年實施。新計劃向戲班及藝人續年徵收十元和一元註冊費，款項遠較數年前省府所建議為低，主事者可能不在乎稅款收益，主要動機是滿足官僚們製造和掌握數據那份衝動。[81]

　　姑勿論官方之動機為何，面對以上各種監察措施與不同名目的稅項，戲院商與粵劇圈內人士當然據理力爭。八和會館曾向市政府提出抗議，認為註冊計劃不合情理，此舉更漠視戲劇對社會的貢獻。[82] 不難想像，有關人等會拖欠稅款，或採取各種逃避方式，1925 年市政府的施政報告，稅收表內個別戲院名下附有「並無拖欠」字樣，以之識別，可見拖欠稅款頗為普遍。[83] 特別在 1930 年代初這段艱難歲月，不少戲院會個別或聯名向市當局要求減低或全數豁免戲捐，理由是市場下滑，但官方還是一概拒絕。[84]

　　如上文第三章所述，三十年代初都市劇場面對困境重重，當中有其內外因素，而地方政權向戲曲界娛樂圈所加的擔子，肯定是百上加斤，使戲院商與戲班叫苦連天。1935 年《市政公報》指羊城的太平戲院因沒有人投標已空置一年以上，[85] 從多期公報所見，海珠戲院的情況

80　《華字日報》，1924 年 3 月 12 日。

81　註冊詳情，見《廣州市政法規》，社會卷，頁 64-66；另參《越華報》，1930 年 2 月 27 日。

82　《越華報》，1930 年 3 月 17 日。

83　《民國十三－四年廣州市市政報告彙刊》，財政卷，頁 4-5。

84　1930 年 5 月，廣州市數間戲院曾呈文市政府請免除教育捐，但此舉並不成功，《越華報》，1930 年 5 月 16 日。幾年後，他們再度要求減省營業稅，同樣無效，《越華報》，1934 年 2 月 13 日。類似例子，可見於《市政公報》，第 436 期（1933 年 8 月），頁 40；第 442 期（1933 年 10 月），頁 22-23。

85　《市政公報》，第 510 期（1935 年 9 月），頁 116-117。

更值得細味。1934 年冬，原有持牌人因無力經營，獲恩准退牌。農曆歲晚將至，市府官員與一名申請人達成協議，新牌以一個月為期，雙方期望新年期間旺台，或可帶來轉機。但事與願違，接下來有兩次分別為十天和十六天的短期牌照，申請人不是戲院商，是海珠戲院員工們合股投標來延長工作機會。[86]

　　總結來説，當民國階段廣州地方官員實施國家建設和擴張政府權力之際，庶民戲劇成為了固定的目標。詳細的戲院條例章程、警察與教育局執行的現場監察、審查委員會檢閱所有劇本、有關藝人與戲班註冊的方案，以至各式各樣的稅項，彷彿整個粵劇圈都在承擔着國家現代化工程的責任，政府的嚴厲措施是導致三十年代初戲劇市場荒涼原因之一。在不利的環境下，廣州商業劇場仍維持一定程度上之興旺，足見粵劇受普羅大眾歡迎，以及粵劇演藝界的堅韌及持久力。此情此景頗帶諷刺，事關政府管制治理社會的權力不斷膨脹，其治權 —— 甚至是霸權 —— 無疑一直向公眾劇場伸展。然而，戲院卻未有變得秩序井然，相反地，民國時期羊城粵劇界混亂場景不絕，暴力事件反覺日趨嚴重，就如廣州社會本身也經歷反覆不斷的動盪一樣。

　　在英國統治下的香港，無法避免當代政治與社會風潮帶來的衝擊，二十年代激進抵制罷工運動帶來殖民地社會嚴重不安，是最佳例子。不過與廣州相比，太平洋戰爭前的香港確是提供了較有利的環境，讓粵劇在商業圈內，繼二十年代起飛以後，持續發展。相對上，香港社會較穩定，此其一；殖民地政府沒有對戲院實施嚴厲管制，官方的基本取向是鼓勵商業發展，此其二。此時此刻，香港和廣州兩地的庶民戲劇已出現差異，可算為 1949 年以後省港粵劇正式分道揚鑣的前奏。

86 《市政公報》，第 484 期（1934 年 12 月），頁 113-114；第 494 期（1935 年 3 月），頁 88-89；第 500 期（1935 年 5 月），頁 128-129。

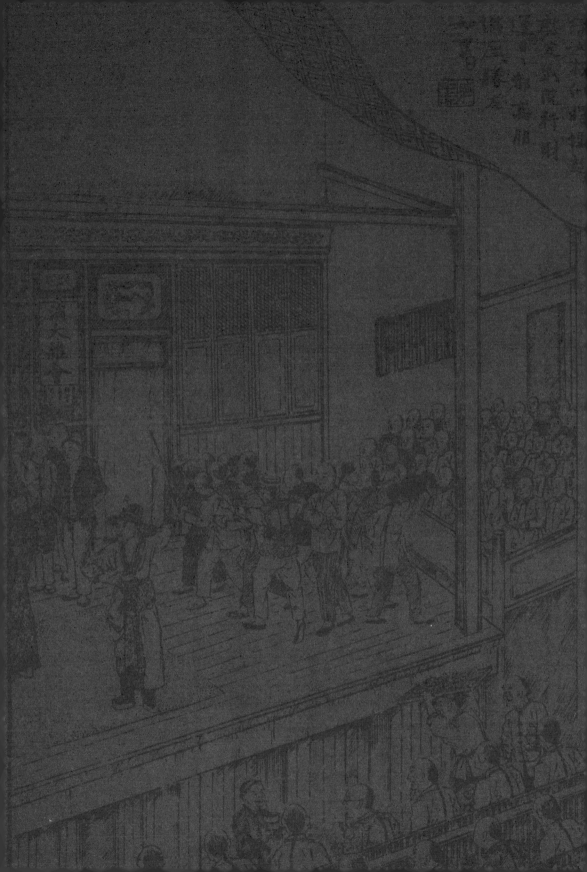

第三部分

地方戲曲、跨國舞台

第六章
粵劇走進海外華人世界

　　在十九世紀下半期，流行於珠江三角洲流域的本地民間戲曲，發展步伐日漸迅速，獨特風格和地方色彩變得更濃厚。與此同時，形成中的粵劇與廣府地區移民同步邁向海外，翻開傳統戲曲新一頁。在歷史上，粵劇流播範圍的廣闊、涉及不同地區和國家的數目，非其他中國地方劇種所及。在太平洋彼岸的北美洲，早在 1852 年 10 月，一個由 123 人組成的戲班，從華南抵達開埠不久、充滿朝氣的三藩市。當地報章稱之為「Tong Hook Tong」，有時候又使用不同譯音，使我們無法肯定戲班的中文名字，只知它是由幾位廣州商人出資承辦，運用華人移民渠道越洋來到加州，為廣府大戲開拓遠程的海外市場。戲班初時租用一所西人戲院，兩個月後，才把從中國運來的棚架及材料築成臨時劇場，算是擁有自己的場地。據說他們的演出不單受華人歡迎，主辦者為迎合非華人觀眾的口味，特意在節目中加插雜技、翻筋斗、武打等項目，吸引不少西方人士。[1] 由於票房收入相當滿意，合夥

1　第一個來自中國的戲班，在三藩市的演出活動，西方學者時有提及，早期的例子有 Lois Rodecape, "Celestial Drama in the Golden Hills," *California Historical Society Quarterly*, vol. 23 (1944), pp. 96-116；近期的則有 Daphne Lei, *Operatic China: Staging Chinese Identity across the Pacific* (New York: Palgrave Macmillan, 2006), pp. 26-39。還在廣州中山大學任教期間，程美寶曾發表以下文章，對廣東商人在美國與華南兩地籌辦戲院，兩者之關係，頗有洞見：〈清末粵商所建戲園與戲院管窺〉，載《史學月刊》（第 6 期），2008，頁 101-112。先是加州爆發淘金潮，繼而是香港迅速發展成為國際港口城市，扮演重要的聯繫和中介角色，意味着「太平洋時代」的來臨，見冼玉儀近著：*Pacific Crossing: California Gold, Chinese Migration, and the Making of Hong Kong* (Hong Kong: Hong Kong University Press, 2013).

人決意安排戲班遠征美國東岸。次年 5 月，約原班三分之一的藝人抵達紐約市，切望獲得如在加州一樣的成績，可惜事與願違。當時曼哈頓的唐人街尚未形成，缺乏本地華人觀眾作擁蠆，當地人士對戲班亦反應不大，致美國贊助商中途放棄計劃。一群藝人因而滯留在東岸，據聞有慈善團體伸出援手，但只有少數藝人能平安返抵中國。[2] 首途北美便遇上這宗不愉快的事件，卻沒有阻礙粵劇戲班陸續來到此間巡演，展示出跨國舞台有一定的潛力；參與的有關人等從中斡旋，足智多謀，確有本領。

在太平洋的另一邊，粵籍移民和他們喜愛的家鄉戲曲，在較早時候已到達新加坡。星洲於 1819 年開埠，被英殖民地統治者宣佈為自由貿易港，吸引了一批來自馬六甲、稱為「峇峇」（Baba）的土生華人，他們華裔先輩早在南洋落腳定居，熟識當地環境。不久，更有從廣東福建沿岸地區出洋的新移民，到世紀中葉，閩粵兩地各主要方言群都已齊集新加坡，包括閩南、廣府、潮州、客家和海南，他們為族群敬拜的神祇築起廟宇，作為供奉神靈及舉行各種儀式和社會活動的基地。[3] 1842 年，一名美國海軍將領 Lieutenant Charles Wilkes 在農曆新年期間目睹華人多姿多彩的巡遊，及在多個地方搭棚演戲慶祝佳節。[4] 估計當時已有粵籍藝人在場，不過確實的證據，則有待 1857 年才出現 —— 一所粵籍伶人與樂師籌辦的行會是年成立。數年前，清廷因李文茂事件對廣東地區本地藝人展開追捕、壓迫，部分藝人逃亡海

2　該戲班在紐約的不幸遭遇，參 John Kuo Wei Tchen, *New York before Chinatown: Orientalism and the Shaping of American Culture, 1776-1882* (Baltimore, Md.: Johns Hopkins University Press, 1999), pp.74-76, 86-90.

3　十九世紀新加坡華人社團的歷史背景，參拙作 "Urban Chinese Social Organization: Some Unexplored Aspects in Huiguan Development in Singapore, 1900-1941," *Modern Asian Studies*, vol. 26, part 3 (1992), pp. 471-474.

4　Tong Soon Lee, *Chinese Street Opera in Singapore* (Urbana: University of Illinois Press, 2009), pp. 15-16.

外，更於新加坡設立行會。正如仍在華南的粵籍藝人以演京戲為名，掩人耳目，新加坡的行會採用「梨園堂」一名，避免滿清政府注意，直到八和會館在廣州成立，梨園堂才正名為「新加坡八和會館」。[5]

　　廣府大戲抵達新加坡與三藩市後，開始一刻未算輝煌，但到了二十世紀初，兩地都已發展成粵劇海外重鎮。一方面是粵籍移民人口數目可觀，當地娛樂市場有一定規模。另一方面，新加坡與三藩市都發揮着區域性樞紐的作用，透過華人商業、貿易和其他社交及人際網絡，把藝人與戲班轉送到更遠的地方，編織起版圖遼闊的粵劇營銷網絡。本書第三部分旨在把跨國舞台的景象，按現有的資料，繪畫得準確、生動，內容更完整豐富。分析的重點有兩個，首先是掌握藝人戲班的巡演活動，強調粵劇本身運作上的動力與區域流動性；其次是將海外演出活動與華南本土戲曲舞台並列，突出兩者密切的關係，構成一個故事相連的前後兩面。總而言之，透過跨國的視野，我們尋索昔日戲班伶人巡演的路線，利用手上線索，把看來是分散的地點，一步步的串連在一幅歷史畫布上。

　　本章先以時序為經，重構粵劇在海外流播的歷史，從十九世紀中葉至太平洋戰爭前夕，按現有材料分以下三個段落：第一階段，大約是 1850 年代至 1880 年代，緊隨着珠江三角洲對外移民潮，在太平洋沿岸多個地方，先後出現粵劇的腳蹤；第二階段，由 1890 年代至 1910 年代，在東南亞和北美洲兩個主要地區，由於形勢不一，各地粵劇有起有落，發展步伐不盡相同；第三階段，處於兩次大戰期間，特別是 1920 年到三十年代初，粵劇跨國舞台極度興旺，達到前所未有的局面。至於上述圖畫未完整之處，可望日後發掘新資料，填補餘

5　吳華：《新加坡華族會館志》，卷 3，（新加坡：南洋學會，1975），頁 11、168。
　　到 1890 年，此粵劇行會改稱為「八和會館」，明顯與廣州八和會館之創建有關；
　　亦由此可見，在廣州之行會基地應當於 1890 年前建立，見本書第一章之討論。

下空隙。繼鳥瞰式之綜述後，第七章採用加拿大溫哥華當地的檔案資料，分析唐人街戲院的商業運作，個案中不少鮮為人知的史實和峰迴路轉的發展，可見跨國舞台危機四伏，也是構成這段歷史引人入勝之處。最後，第八章詳論華埠戲院在移民社會中發揮的作用，戲院為社群提供一個開放的公眾空間，讓成員參與其中，相互交往，相互影響，有利於排難解紛，凝聚共識。故此，粵劇舞台不但構成一道移民走廊，連貫不同地域，更可說是移民社會機制的基本部分，於所在地扮演重要角色。

啟動跨國舞台

有關十九世紀下半期粵劇在農村市集大受歡迎，在本書的第一章已作詳述。自歲首至年終，紅船帶着本地班藝人穿梭珠江三角洲流域，參與鄉鎮慶典、酬神演戲是地方社會週期性節日活動的一部分。遊走的操作方式正好為跨國越洋做準備，因為粵劇歷史新一頁，迅即開始。

在第一部關於美國華人音樂活動的專著中，Ronald Riddle 曾指出「自 Hong Took Tong（即上文的 Tong Hook Tong）首次登台至（十九）世紀末，來自中國的戲班幾乎沒有間斷地在三藩市上演」。[6] 在 1860 年代中期，至少有一所華人戲院在固定營業，到 1868 年，第一所專為華人而建的戲院在唐人街出現。當時的藝人也會輕裝上路，從三藩市出發到灣區外圍的礦區或小鎮表演，跟戲班在廣東遊走四鄉的型態異

6　Ronald Riddle, *Flying Dragons, Flowing Streams: Music in the Life of San Francisco's Chinese* (Westport, CT: Greenwood, 1983), p. 20.

常相似。[7] 更有資料顯示，粵劇也同時出現在澳大利亞和加拿大開發中
邊陲地帶。在澳洲政府的檔案裏，有 14 個華人戲班獲發牌照而記錄
在案，各班人數由三十到五十不等，時為 1858 年至 1869 年，正是大
量華人抵達參與淘金潮時期。戲班在墨爾本和維多利亞殖民地一帶的
礦區周遊，每地逗留數天至一個月，在帳篷裏表演。[8] 在另一個維多利
亞（中文多稱為「域多利」），是太平洋沿岸以北英屬哥倫比亞的省
府，約 1860 至 1885 年間，先後有五所華人戲院在加拿大的第一個唐
人街內營業。[9] 來自廣東的家鄉戲能在短時間內散佈到這麼多的移民聚
居地，路途遙遠，版圖遼闊，甚是可觀。

　　在上述地方中，以三藩市的華人戲院發展至為蓬勃，最值得注
意。據官方數字，當地華人人口在 1870 年至 1880 年間，由 12,000
人增至 22,000 人，三藩市的華埠亦成為了美國西岸華人移民社群的
經濟文化中心。唐人街戲院十分興旺，與區內的賭館、妓院和鴉片
煙館，為男性佔絕大多數的華僑社會提供價錢相宜的消遣，也是個
結伴交誼、聯絡感情的地方。[10] 在 1868 年，Jackson Street 的 Royal
Chinese Theatre（中文名字可能是「慶全圓」）開幕，此後歷時二十多
年，區內戲院上演從無間斷，戲院數目曾增至兩間，甚至三間之多。
由於市內適合華人口味或願意招待華人的娛樂場所相當有限，也可說

7　Peter Chu et al., "Chinese Theatres in America," typescript, (Washington, D.C.: Bureau
　of Research, Federal Theatre Project, 1936), pp. 23-29; Riddle, *Flying Dragons, Flowing
　Streams*, pp. 20-30.

8　Harold Love, "Chinese Theatre on the Victorian Goldfields, 1858-1870," *Australian Drama
　Studies*, vol. 3, no.2 (1985), pp. 46-86.

9　Karrie M. Sebryk, "A History of Chinese Theatre in Victoria," MA thesis, University of
　Victoria, 1995, pp. 111-145.

10　美國聯邦政府人口調查數字，與當地唐人街僑社規模和一般生活面貌，參 Yong
　Chen, *Chinese San Francisco 1850-1943: A Trans-Pacific Community* (Stanford, Ca.:
　Stanford University Press, 2000), pp. 55-60, 90-94。

觀眾並無太多選擇。華人以外，也有遊客和其他西人慕名而來，縱使他們對戲院舞台上表演內容一無所知，總算是曾到此一遊。由於資料缺乏，我們對這段早期的歷史掌握非常粗略，所知有限。估計華人戲院和其他華埠店舖類似，屬華人資本，由華人管理，依賴香港和廣州方面的商業夥伴，安排藝人戲班到訪。對有關人士，不論是投資的院商、在場的司理或登台的藝人和樂師，暫時未有更多的資料。[11]

　　美國的英文報刊間或報道華人戲院的消息，提及戲院之間競爭異常激烈。據聞有關院商曾為爭奪到訪的藝人和戲班而對簿公堂，雙方的擁躉也會到對方的戲院鬧事，甚至有炸彈恐嚇、放火、械鬥和兇殺等事件發生。[12] 七十年代末的氣氛更是格外緊張，1877 年，一所名「Peacock」的新戲院落成，隨即與營業中的兩所戲院針鋒相對，並減收門票，造成惡性競爭。後來，三方面達成協議，院商們辭退共 82 名戲班成員，給他們補償薪金後送返中國。稍後，院方又為節省經費，經商議後合組新班名「Wing Tai Ping」（中文名字可能是「詠太平」），打算將餘下一百多名藝人和樂師解散。然而，這回被遣散者拒絕合作，反過來爭取到唐人街另一批華商支持，於 1879 年另起爐灶，開辦一所新戲院名「Grand」。就是這樣，相隔兩年，兩所戲院先後啟業，一所在 Jackson Street，一所在 Washington Street，各據一方，是唐人街數一數二的娛樂場所。

　　在七八十年代，華埠戲院的興盛局面，看來好像跟當年華人在美國西部面對日益嚴重的排華情況背道而馳。事實上，高漲中的種族情緒確是把華裔居民在文化和社會上重重圍困，唐人街也好像一個被主

11　Chu et al., "Chinese Theatres in America," chapters 2-3; Riddle, *Flying Dragons, Flowing Streams*, pp. 30-32, 36-51.

12　此段關乎七十與八十年代之討論，主要取材自 Riddle, *Flying Dragons, Flowing Streams*, chapter 2。

流社會隔離、歧視、排斥的異族社區（enclave）。正因如此，華人越發享受從家鄉而來、叫人倍感親切的地方戲，華埠舞台成為他們感情上的慰藉。更加諷刺的，在這段排華運動越演越烈的日子，一些西方人士卻留下了華人戲院極為珍貴的紀錄。但這批紀錄絕大部分並非出於善意，筆者每每受到歧視華人風氣之影響，以下先介紹這方面的一些例子。1883 年，一位不知名的作者，在美國雜誌 *Harper's Weekly* 發表文章，講述他對三藩市華人戲院的印象，說話非常刻薄：「中國人演戲毫無體面與尊嚴，全沒有一點寧靜，更無優美可言。他們的戲劇淡而無味，沒有處境，劇情相當幼稚。」[13] 另一位作者 George Fitch 在 1887 年 *Cosmopolitan* 雜誌裏寫得同樣露骨：「從文學與演劇兩個角度來看，中國戲劇真是無一點可取之處。其動作緩慢，（對話）吞吞吐吐，幽默單薄而毫無趣味，大部分時間花在幾位主要演員的謳吟中⋯⋯舞台佈景則落後到像莎士比亞時代，觀眾們擾攘不休，出入不停，而一名又高又瘦，容貌憔悴的中國佬，帶着一籃子水果和小吃，在滿佈人群的座席中穿插往來。」最後，作者怨聲載道，又帶點憤慨地說：「就是有人不停解畫做翻譯，相信半個小時的中國戲劇，美國觀眾也只能忍受到此為止！」[14] 在跨越文化接觸異類的過程中，類似的民族優越感或是無發避免，也許我們會察覺到背後的那種高傲自持，跟當時在中國的士大夫階層對粵劇的鄙視如出一轍。

　　固然，不是所有西方人士筆下的唐人街戲院，都充滿筆者的漠視

13　"Chinese Theatres in San Francisco," *Harper's Weekly*, vol. 27, 1883, pp. 295-296.

14　George Fitch, "A Night in Chinatown," *Cosmopolitan*, vol. 2, Feb. 1887, pp. 349-358。數年前，作者曾在另一篇文章裏發表以下說話：「對美國人來說⋯⋯至多可以忍受兩、三個小時的嘈吵。戲院內烏煙瘴氣，要走出來方可以呼吸一口晚上的清新空氣，彷彿在火車車箱內熱了一整天⋯⋯那個樂團表演低拙，聲音一片混亂，叫人震耳欲聾，蠻夷之音，真是一場噩夢」。見 "In a Chinese Theater," *Century Illustrated Monthly Magazine*, vol. 24 (1882), pp. 189-192。

嘲笑。以下一篇最為特出，作者是 Henry Burden McDowell，於 1884
年登載 *The Century Illustrated Magazine*。從內容看，筆者多次到訪
Jackson Street 和 Washington Street 的兩所華人戲院，曾與在場藝人
與司理訪談，更至少有兩次作座上客，一次是星期六下午演出酬神戲
的慶典，另一次是平常在晚間的節目。在作者眼中，後者雖屬平日固
定的演出，卻帶出中國傳統戲曲「最優美」之處。為了進一步了解藝
人生活，筆者曾在早上再次專程到訪，向戲班成員查詢有關問題。[15]
McDowell 的描繪深入細膩，給人一種真確的感覺，有不少引人入勝
之處，猶如出自一名熟練的民族學研究者。文章更附有多幀手繪圖
片，在未有攝影的年代，可算是珍貴的視覺材料。

　　以下是 McDowell 對舞台上下的一段記載，異常生動，印象
深刻：

　　　　表演還未開始，觀眾已把戲院擠得人山人海。斷斷續續的鼓
　　聲在陪伴着耐心等候的觀眾，有些年輕的中國人從大堂的一邊呼
　　叫到另外一邊，互相嘻笑問候。舞台對上的閣樓廂座亦開啟了，
　　上面掛滿燈籠，光輝耀眼，後面是一座神壇，放滿祭品和燃點着
　　的香燭，煙霧瀰漫。距離舞台遠處近大堂門口放置了另一座神
　　壇，同樣擺滿供品和蠟燭。買糖果的小販正在觀眾席忙着他們的
　　小生意……在閣樓上婦女廂座也擠滿了人，女士們手上都拿着手
　　帕，色彩繽紛，金、藍、青、黃，好不燦爛。[16]

　　節目終於開始，舞台上的場面與奏起的音樂，使我們的訪客不得
不全神貫注，他稱劇目為「The Eight Angels」，應該是《八仙賀壽》：

15　Henry B. McDowell, "The Chinese Theater," *The Century Illustrated Monthly Magazine*,
　　vol. 7 (1884), pp. 27-29, 41.

16　同上註，頁 28。

「藝人們的服裝色彩鮮豔，在金屬吊燈照耀下，格外金碧輝煌。國王將相與他們的兵馬，逐一從這邊紅色垂簾門口走出，繞過台的另一角，從那邊紅色的垂簾門口下台。此刻皇帝上朝，百官候命；一會兒將領們拿起武器，與敵方的軍兵連場交戰……此時樂隊不斷彈奏，演員們紛紛以高音聲調，用假聲一個接一個說唱。」McDowell 自認「對劇情極其量是一知半解」，但他使用不少筆墨，解說舞台上的象徵主義，而且是極為欣賞：「可以說，古往今來，未有其他戲台比中國人的舞台更全面、更深入的程式化。就算對自小未有接受任何戲曲教育的中國人來說，一場戲劇 —— 就是不發出任何聲音如啞劇一般 —— 單在場景上色彩與燈光之運用，已扣人心弦。」[17] 透過旁人翻譯與解釋，McDowell 對不同行當與劇目類型同樣大感興趣。[18]

　　與其他西方人士相比，McDowell 對華人戲曲的讚賞確是獨一無二，而他對戲院內的組織與藝人們的生活也有敏銳的觀察。他形容劇場的管理為「三腳蹬」，一人處理衣箱服飾，一人安排起居飲食，另一人則負責票房收入、戲班支出與出納。在 McDowell 眼中，這種看來簡單的操作方式，也用在戲劇創作，他察覺粵劇劇本只勾劃出劇情大綱，在演出時把既有程式配上合適的音樂牌子和曲譜，也許 McDowell 並未自覺，他對提綱戲可謂一語中的。他明白粵劇舞台對藝人要求甚高，演員需充分掌握有關演劇和音樂元素，更需機靈、敏捷及風趣，才能博得觀眾讚賞。McDowell 也觸及院方的角色，主辦者負責照顧戲班藝人和隨班家眷的各項需要，他更從戲班司理口中，聽聞藝人在中國社會地位低微，而且債務纏身，不得不遠涉重洋，故此「在三藩市看到了最佳的戲班登台演出」，最後一點聽來有些宣傳

17　同上註，頁 28-30。
18　同上註，頁 33-40。

品的味道。[19]

　　由此可見，在七八十年代，三藩市的唐人街戲院異常興旺，另有少量資料顯示戲曲活動已開始沿西岸向其他地方進發。在 1888 年刊印的一篇文章裏，G.W. Lamplugh 宣稱「在太平洋沿岸，差不多每個大市鎮裏都可以找到中國人的戲院」，這個　法有點誇張，除三藩市外，文章只提及英屬哥倫比亞省的域多利。[20] 不過，在一項近期研究中，Marie Rose Wong 證實在俄勒岡州波特蘭市唐人街內，一棟建於 1879 年的磚屋是一所戲院，她也找到主辦者的名字，可見華人戲院已出現在世紀末、北美洲第二大的華人聚居點。[21]

　　在太平洋的另一方，華人移民的戲曲活動早已在新加坡展開，此間的傳統戲劇演出與華人社會的節日和宗教慶典，關係密切。美國訪客 Wilkes 目睹的多姿多彩遊行，固需藝人參與，並向戲班相借舞台道具與裝備；而神誕演戲是酬神娛人，一舉兩得，在廟宇前或鄰近的空地，搭起戲棚上演。所謂酬神戲或街戲（馬來語稱之為「wayang」）在當地大受歡迎，相信與廟宇在華人社會扮演的中心角色有關。各大方言群先後建成廟宇作為幫派的大本營，他們主辦酬神演劇，透過在公眾場合舉行的大型節目，強化群體意識和發揮幫派的影響力。[22] 英國殖民地政府初時頗為擔心治安與安全問題，曾在 1850 年下令禁止祠廟舉行演戲，但受到華族社會領袖們的反對而把禁令取消。1857 年 1 月 2 日，新加坡華人實行罷市一天，對抗當局有關的管制措施；在檳

19　同上註，頁 42-43。

20　G. W. Lamplugh, "In a Chinese Theatre," *Macmillan's Magazine* 57 (1888), pp. 36-40.

21　Marie Rose Wong, *Sweet Cakes, Long Journey: The Chinatowns of Portland, Oregon* (Seattle: University of Washington Press, 2004), pp. 184, 223。該戲院的主事者名 Seid Back，是當地華商，頗熱心華埠公益事業。

22　Lee, *Chinese Street Opera in Singapore*, pp. 16-17；周寧（編）:《東南亞華語戲劇史》，第二冊，（廈門：廈門大學出版社，2007），頁 481-482。戲院在唐人街發揮的社會功能，將在第八章集中討論。

城，同樣的事情更導致群情洶湧，繼而引發暴動。[23] 基於酬神戲從未中斷，可知殖民地官員對華人此項活動，傾向從寬處理。

　　有關早期新加坡華人演戲活動的紀錄仍十分零碎，例如英國博物學家 Cuthbert Collingwood（1826—1908）和清廷外交官曾紀澤（1839—1890），分別於 1868 和 1878 年訪問時留下一點回憶。其中，曾紀澤以戲台、廟宇、同鄉組織和酒樓，作為商幫社群繁盛的標誌。[24] 1881 年新加坡人口普查，有 240 名華人列入「演員、藝術家、樂師」一欄，並歸入「專業人士」總類以下。[25] 換句話說，時任殖民地官員把從事戲曲工作視作為專門行業。另有一本時人著作，名《海峽殖民地華人的儀態與風俗》，於 1879 年出版，甚有價值。作者 J. D. Vaughan（1825—1891）曾在殖民地政府任職，可說是當地長期居民。他在書中首次指出華人傳統戲曲的多元化，有廣府（書中稱「澳門」）、潮州和閩南等地方戲；按他認識，戲班有遊走與固定之分，前者一般在祠廟臨時搭蓋的舞台演出，後者則使用固定場地，標誌着商業娛樂場所的出現。[26]

　　如前所述，代表粵籍藝人的梨園堂率先在 1857 年成立，但該團體並不活躍，身處移民世界，會員流動性強，使梨園堂缺乏穩定發展的基礎，此其一；以方言及同鄉為界別的團體陸續增多，梨園堂失去

23　周寧（編）：《東南亞華語戲劇史》，第二冊，頁 483。

24　Collingwood 的原著題為 *Rambles of a Naturalist on the Shores and Waters of the China Sea: Being Observations in Natural History during a Voyage to China, Formosa, Borneo, Singapore, etc., Made in Her Majesty's Vessels in 1886 and 1867*（London: John Murray, Albemarle Street, 1868）。被引用於周寧（編）：《東南亞華語戲劇史》，第二冊，頁 479-480。曾紀澤的見聞，轉引自福建師範大學歷史系華僑史資料選輯組（編）：《晚清海外筆記選》（北京：海洋出版社，1983），頁 11-12。

25　轉引自 Lee, *Chinese Street Opera in Singapore*, pp. 20-21.

26　J. D. Vaughan, *The Manners and Customs of the Chinese of the Strait Settlements*（Oxford: Oxford University Press, 1977; originally published in 1879）, pp. 48-49, 52, 85-87.

它的功用，此其二。[27] 雖然粵劇界沒有用行會來凝聚實力，最遲到八十年代，廣府戲班便在舞台上獨樹一幟。中國外交官蔡鈞於 1884 年途經新加坡返國，負責接待的中國領事官員陪伴他去看戲。按蔡鈞的印象，閩南與潮州兩幫掌握着星洲商業的牛耳，舞台卻是廣府人稱雄的地方。[28] 三年後，另一名清廷外交官李鍾珏（1853-？），把見聞寫成頗為人知的《新加坡風土記》，以下一段曾被多位學者引用：「戲園有男班有女班，大坡有四五處，小坡一二處，皆演粵劇，間有演閩劇、潮劇者，惟彼鄉人往觀之。價錢最賤每人不過三四占，合銀二三分，並無兩等價目」。[29] 可以説，粵劇在商業劇場脫穎而出。還有一點值得留意，戲園（稍後，或作「戲院」）跟方言群主辦的酬神戲性質不同，並非團體公益性活動，而純粹是商業運作，以售賣門票多寡作生意準繩。粵劇在當地作為商業娛樂，這是個開端，也正是透過商業劇場，粵劇得以進入第二階段，在世紀之交的新加坡以及東南亞，逐步擴張。

　　總括而言，到十九世紀中葉，廣府大戲已經出洋，經南中國海和太平洋抵達彼岸。在相當短的時間裏，它的足跡散佈到不同地方，而新加坡與三藩市正是這個浮現中的跨國舞台之主要據點。資料缺乏，正好説明海外巡演仍是剛剛起步，活動頗為零碎，沒有完善組織，更缺乏規模。然而，新加坡與三藩市都具備潛質，在當地推展娛樂市場之餘，可以成為區域性巡演網絡的中心。到世紀之交，新加坡華人戲曲舞台發展得有聲有色，但三藩市方面，卻遇上重重波折。

27　參拙作 "Urban Chinese Social Organization."。

28　福建師範大學歷史系華僑史資料選輯組（編）：《晚清海外筆記選》，頁 13。

29　引文取自賴伯疆：《廣東戲曲簡史》（廣州：廣東人民出版社，2001），頁 281；周寧（編）：《東南亞華語戲劇史》，第二冊，頁 486。李鍾珏言下之意，在新加坡多種華語方言的環境中，粵劇對其他方言群也有一定吸引力。筆者在 2009 年 11 月訪問新加坡時，容世誠對這段文字表示持同樣的看法。

跨國舞台的不同軌跡 —— 1890 — 1920

1882 年，美國國會通過排華法案，限制華人入境，法案對唐人街打擊很大，就連戲院也無能為力，幫助觀眾逃避不幸的現實。事實上，戲院本身亦深受其害。1890 年三藩市華人人口是 14,000，較十年前下跌三分之一，觀眾數量自然減少。一名長期做華人宣教工作、對唐人街非常熟識的牧師 Frederic J. Masters，在 1895 年執筆描繪當時的情況：在 Jackson 與 Washington 街的兩所戲院只能勉強維持，「觀眾人數銳減，令它們要隔週營業」，院商不再願意承辦戲班登台，並退一步把戲院出租，讓藝人們承擔部分風險；「門票收益平均每晚是 150 元，（演員的）薪酬較 15 年前削減一半，甚至只餘三分之一」。[30] 稍後，1906 年 4 月 18 日三藩市大地震，唐人街損毀嚴重，戲院舞台全數破壞。雖然唐人街像奇蹟一般重建起來，粵劇卻就此銷聲匿跡，要到二十年代初才再次出現。

美國西岸的排華運動日趨激烈，三藩市戲院市場收縮，逼使華人與他們喜愛的家鄉戲向加州以外遷移，這也許算是在困境中較正面的發展。上文提及俄勒岡州波特蘭市，一所華人戲院最遲於 1879 年建成；到九十年代初，類似的消息出現在波士頓（1891），芝加哥（1893 年的哥倫比亞博覽會）與古巴首都夏灣拿（1893）。1893 年，在「Tong Hook Tong 事件」相隔 40 年後，華人舞台在紐約市重現。曼哈頓區的華人數目自 1890 起十年內由二千增至一萬人，粵劇有了較穩定的觀

30　Frederic J. Masters, "The Chinese Drama," *Chautauquan*, vol. 21 (1895), pp. 436-438.

眾。[31] 不幸地，美國政府繼續收緊其華人移民措施，制止包括藝人在內
的華人輕易入境，加上大地震摧毀了三藩市華埠，扼殺戲班向外巡演
擴散的機會。波特蘭市華人戲院於 1904 年關閉；紐約市餘下的一所
在 1910 年結束。[32] 在此值得一提的是加拿大西岸的情況，加拿大政府
有自己一套限制華人移民的政策，而在溫哥華第一所華人戲院最遲於
1898 年開業。溫哥華的華人社區穩步發展，到二十世紀初超過域多
利，成為加拿大華埠之首。不但如此，自 1910 年代開始，華人戲班
在當地變得活躍，本書的第七和第八章採用最新的檔案資料，重構這
段鮮為人知的歷史。

　　當北美洲的粵劇巡演網絡遇到重重障礙，不少地區更停止活動，
新加坡方面卻發展迅速，轉瞬成為華南以外最重要的演出中心。英國
殖民地政府與美國和其他西方國家不同，其移民政策相對寬鬆，符合
當地樹膠生產和其他工業對廉價勞工的大量需求，為閩粵兩省移民大
開方便之門。十九世紀末二十世紀初，星馬兩地經濟起飛，為華人社
會提供就業與營商機會，更讓少數人成為企業家而致富。在新加坡華
埠及附近一帶，戲院陸續建成啟業，作為長期性演出場地，在此間登
台獻藝的戲班，正是 Vaughan 與李鍾玨在他們著作裏提到的固定戲
班。經過當地學者查考，在世紀之交，新加坡有以下四所專演粵劇
的戲院，分別是景春園、陽春園、梨春園和普長春，還有上演其他

31　Riddle, *Flying Dragons, Flowing Streams*, p. 100。關於波特蘭，參 Louise Herrick Wall,
　　"In a Chinese Theater," *The Northwest Magazine*, vol. 11, no. 9 (September 1893), n.p.。
　　此外，下文作者聲稱在 1900 年以前，分別曾於六個美國城市到訪當地華人戲院。
　　見 Edward Townsend, "The Foreign Stage in New York: IV, The Chinese Theatre," *The
　　Bookman*, vol. 12 (1900), p. 39。

32　Riddle, *Flying Dragons, Flowing Streams*, pp. 100-101; Arthur Bonner, *ALAS! What
　　Brought Thee Hither? The Chinese in New York, 1800-1950* (Madison, Wisc.: Fairleigh
　　Dickinson University Press, 1997), pp. 87-96; Will Irwin, "The Drama in Chinatown,"
　　Everybody's Magazine, vol. 20 (1909), pp. 857-869.

劇種的舞台。貫穿繁盛的唐人街直通新加坡河之一條主要街道，名
叫「Wayang Street」（中文可譯作「戲院街」），可見戲院已成為華人
社區地標之一。至於最有名的梨春園，當地居民乾脆把旁邊街道稱為
「戲院街」、「戲院後街」與「戲院橫街」。[33]

　　新加坡華人商業劇場的崛興，基本上與廣州香港同一步伐。商人
資本介入是共同誘因，將配合傳統節日和宗教慶典的民間戲劇，變成
由市場策動的商業娛樂。固然，不論是華南的神功戲，或是新加坡的
酬神戲，主會同樣可獲取經濟收益，但這類演出場合富宗教色彩，所
用臨時戲棚是儀式空間，產生後果以群體利益為重。商業劇場則截然
不同，營業需考慮底線，利潤是至終目標。在新加坡，戲院商一般會
出資承辦戲班，兼作班主。班主或其授權經理負責搜羅主要演員及其
他角色，調配班中成員，安排巡演路線，務求吸引最多的觀眾購票入
場。以梨春園為例，院東身份不詳，駐院戲班名「永壽年」，旗下藝
人頗有名氣，藝名多姿多彩，如聲架悅、扎腳勝、大眼順、丁香耀、
新細倫和出海蝦等等。在 1910 和 1920 年代，名伶靚元亨任該班台
柱，讀者也許還記得陳非儂和馬師曾兩人是在他門下受教，晉身舞
台。[34]

　　在殖民地官員眼中，華人戲院並不吸引，相反地，它是個危險的
公眾地方，急需加以管制。1895 年，市政當局對戲院作了一輪衛生
檢查後，隨即頒佈一連串新措施，「限制以戲院作居住用途，重申有

33　戲院街於 1919 年改名「余東旋街」；而圍繞着梨春園的街道，分別為 Smith Street,
　　Temple Street 和 Trengganu Street。參 Lee, *Chinese Street Opera in Singapore*, pp. 22-
　　24；張燕萍：〈粵劇在新加坡：口述歷史個案調查〉，新加坡國立大學中文系榮譽
　　學士論文，1996，頁 20-21。有學者認為普長春是在 1910 年代末被余東旋收購
　　後，才改名「慶維新」，見賴伯疆、黃鏡明：《粵劇史》（北京：中國戲劇出版社，
　　1988），頁 352。下文會進一步討論余東旋對戲院業的投資。

34　賴伯疆、黃鏡明：《粵劇史》，頁 351。

關之建築、安全與環境細則，及制定管理劇場使用的行政程序」。[35] 院方只得按要求進行清理及修建，幸好結果尚算滿意，戲院繼續營業。1906 年 11 月，新加坡八和會館依照社團法規註冊立案，算是鞏固了粵劇界的法律地位。此後十年，梨春園和慶維新（前身是普長春）曾先後大事裝修，一改以往放置枱椅的茶樓式設計，重修為現代劇場，一排排座椅清一色面向舞台，整齊美觀。除了在觀感上與時共進，新設計可增加座位數目，合乎營業方針。[36]

　　翻新後的新型劇場，加上舞台上的精彩演出，使新加坡的粵劇大戲院經常觀眾如潮。當地戲曲市場也包括較小型的場所，例如茶樓、酒樓、私人堂會、街戲等等，為不同背景的觀眾提供娛樂，給予等次不一的藝人演出機會。此外，新加坡開始積極聯絡馬來半島（特別是吉隆坡和檳城）的華人戲院與娛樂場所，偶爾加上荷屬東印度，為這區域網絡供應藝人和戲班。根據現有資料，早在 1884 年便有粵劇戲班抵達越南，特別是南部廣府人集中的西貢堤岸，但當地演出活動與新加坡的關係就不得而知。[37] 到了 1910 年代，新加坡不但本身是個蓬勃發達的戲曲市場，它已發展為東南亞地區略有規模的戲曲資源集散地，新加坡能吸引著名藝人到訪，亦能為其他伶人提供工作與磨練技藝之機會。既有穩妥基礎，一個跨國粵劇的輝煌時代，即將來臨。

35　Lee, *Chinese Street Opera in Singapore*, pp. 23-25.

36　同上註，頁 25-26。

37　最早有關粵劇在越南堤岸上演的紀錄，出自 1884 年滿清外交人員蔡鈞筆下，收錄在福建師範大學歷史系華僑史資料選輯組（編）：《晚清海外筆選》，頁 14-15。可惜關乎廣府僑民家鄉戲曲於當地的發展，現存史料異常缺乏，就連廈門大學學者編著的兩大冊《東南亞華語戲劇史》，竟缺少越南一章，情況可想而知。

1920 年到 1930 年代初期之黃金階段：
新加坡與東南亞

　　在新加坡，一代富商企業家余東旋（1877—1941）約於 1917 年購入慶維新，以高姿態介入戲院生意，標誌着該地區粵劇舞台翻開新一頁。在東南亞華人移民史上，余東旋的故事廣為人知，他的商業王國由他父親余廣開始，余廣離開家鄉佛山到英屬馬來亞謀生，1879 年他在霹靂州礦區小鎮開藥材店起家。到余東旋手上，藥店業務大事擴展，先在馬來亞各地和新加坡有分銷，繼而在香港與中國內地 ──「余仁生」成為了家喻戶曉的商標。余東旋適切地投資錫礦、橡膠園、銀行與匯兌生意，大大拓展其家族事業。[38] 至於余東旋對戲院的興趣，據坊間流傳，余氏母親是戲迷，一次如常到戲院觀戲，但遭院東司理粗魯對待，拒絕給余老太太心儀的座位。余東旋一怒之下，開辦戲院，讓家族成員各有私人廂座，並把那不識時務的戲院商鬥垮。故事是否屬實無從查考，但余東旋的介入帶來商業資金與各種資源，戲院業的前景無疑大為可觀。[39]

　　估計余東旋在購入慶維新之前已涉足戲院生意，他曾與友人合資

38　「Eu Yan Sang International Ltd」網址上有公司歷史簡介，見：http://www.euyansang. com/index.php［瀏覽日期：2009 年 9 月 21 日］。另參 Stephanie Chung, "Doing Business in Southeast Asia and Southern China: Booms and Busts of the Eu Yan Sang Business Conglomerates, 1876-1941," in *Chinese Transnational Enterprises: Cultural Affinity and Business Strategies*, edited by Leo Douw, (London: Curzon Press, 2002), pp. 158-183；"Surviving Economic Crises in Southeast Asia and Southern China: The History of Eu Yan Sang Business Conglomerates in Penang, Singapore and Hong Kong," *Modern Asian Studies*, vol. 36, part 3 (2002), pp. 579-618；"Migration and Enterprises: Three generations of the Eu Tong Sen Family in Southern China and Southeast Asia, 1822-1941," *Modern Asian Studies*, vol. 39, part 3 (2005), pp. 497-532。

39　這片段是根據新珠等人的口述歷史，參〈粵劇藝人在南洋及美洲的情況〉，載《廣東文史資料》（第 21 期），1965，頁 156-157；另有版本指喜愛粵劇的，是余東旋的妻子而並非他的母親。

興建戲院，地點位於怡保附近礦區市鎮 Kampar，不過新加坡的投資
肯定是轉捩點 —— 慶維新即時給他一個有利地盤。十年後，余東旋自
資興辦一所新劇場，名「天演大舞台」，位於唐人街中心地帶（余東
旋街），大大加強他在戲曲市場的優勢，而余氏家族在馬來亞半島的
廣泛商業接觸和投資，更不在話下。余東旋可以招聘聲名顯赫、技藝
非凡的藝人，安排他們到不同地方登台，遊走範圍遍及整個余氏所擁
有的娛樂網。賴伯疆與黃鏡明就列舉了十多名粵劇藝人，他們曾先後
加入慶維新，在星馬一帶演出，[40] 而香港余仁生檔案更提供一些實例，
讓我們清楚了解當中跨國性的商業運作。

　　1917 年 12 月，慶維新首次出現在香港余仁生的賬簿上，一位姓
名不詳的新加坡戲院代理，先後提取了港幣 500 元和 220 元，前者未
有聲明用途，後者則用作支付住宿和船費。[41] 由 1918 年到 1923 年，
慶維新在香港的代理人名蔡英。按賬簿上支出項目，蔡英的任務是安
排應聘藝人在香港停留期間的大小事務，直至他們順利離境為止。由
蔡英經手的藝人包括金鐘鳴、小生全、小生耀、高文輝、新靚顯、一
點紅和丑生陳村錦，資料沒有說明他們被招聘的經過。蔡英的職責可
分三方面：首先，他為過境的藝人安排住宿，購買往新加坡船票，和
負責寄運戲服衣箱及個人物件；其次，蔡英準備行程所需文件，如出
入境簽證、健康檢查報告、公證人簽署的法律文件和清關稅款收據等
等；最後，蔡英需發放部分的薪金為上期，就以高文輝為例，蔡英分
別把港幣 700 元和 1,000 元交予高文輝的母親和師傅，至於高文輝或
其他藝人的薪酬總數，賬簿未有提供任何資料。[42]

40　賴伯疆、黃鏡明：《粵劇史》，頁 352。

41　《香港余仁生各號來往》1917 年。

42　《香港余仁生各號來往》1918—1923 年。高文輝的師傅是何杞，人稱「細杞」，
　　是日後著名藝人新馬師曾的師傅。至於香港在遠洋貿易，以及跨地域性社會和文
　　化聯繫上所扮演的角色，冼玉儀在其專著 *Pacific Crossing* 中，討論非常詳盡。

　　1924—1925 年度余仁生賬簿記錄了另一項星港之間的交易。戲院為增強觀眾的視覺享受，吸引來賓購票入場，慶維新曾派職員一名到香港訂購彩畫佈景。在中國沿岸城市，不論是在舞台上或透過印刷品，視覺消費日漸盛行，商業性藝術創作應運而生。特別在上海、廣州和香港，第一代的職業藝術家、為戲劇和傳統戲曲舞台作佈景的專業設計者，以及畫廊與影樓等紛紛出現。慶維新的代理人到達香港後，即商約畫室和兩位畫家為戲院繪製一批佈景畫。次年春，佈景畫按指示全部完成，代理人為製成品購置保險後託運回星洲。[43] 跟蔡英一樣，有關費用先由香港余仁生支付，慶維新稍後將款項如數發還（至少在帳面上是如此），無需假借第三者，或是銀行、出入口貿易行、貨幣兌換店和匯兌店等。大多數海外華人都會依賴方言群、同鄉和宗族關係網，為需要辦理的事情尋找合適商鋪。余東旋本身具有跨國商業網絡、豐厚財力與人事資源，能與他匹敵的，未有幾人。

　　除了余東旋這位超重量級資本家加入戲院生意，也有其他南洋富商對娛樂事業前景感到樂觀。「新世界」在 1923 年開幕，是新加坡第一個大型遊樂場，在三十年代，還有「大世界」與「快樂世界」，同樣是華人投資。顧名思義，遊樂場是綜合性娛樂場地，有各式各樣表演、機動遊戲、跳舞場，更少不了小吃和各款餐廳美食，集多項娛樂於一身，價錢相當廉宜；戲曲方面，通常有粵劇和其他戲種上演。[44] 南洋的商機更吸引中國投資者注意，最佳例子首推來自上海的邵氏兄弟，他們有志於娛樂企業，在 1924 年抵達新加坡，三十年代初全球經濟不景，他們把握機會購入新世界和大世界遊樂場。邵氏兄弟是步

43　《香港余仁生各號來往》1924—1925 年。關於商業美術，見 Yeh Wen-hsin, *Shanghai Splendor: Economic Sentiments and the Making of Modern China, 1843-1949* (Berkeley: University of California Press, 2007)，第三章。

44　Lee, *Chinese Street Opera in Singapore*, pp. 26-28, 32-37.

余東旋後塵，以上海、香港和新加坡為基地，向東南亞各地大力擴展娛樂事業，可謂後來居上。特別在三十年代，邵氏向東南亞進軍，讓不少粵劇藝人有機會在當地走埠巡演，直到太平洋戰爭爆發，曾輝煌一時的跨國舞台，終落幕結束。[45]

　　在兩次大戰期間，新加坡扮演粵劇營運中心的角色，較往日更加活躍。在馬來亞半島，藝人在華人戲院網絡上攘往熙來，稍後又加上遊樂場，估計往返藝人數目最高達二千人。[46] 遊走路線伸延至鄰近國家，包括荷屬東印度、泰國、緬甸、印度、法屬印度支那和菲律賓等。荷屬東印度華人人口，當中的廣府人佔少數，粵籍社群只能承辦中小型戲班從新加坡偶爾到訪。泰國是海外潮州人根據地，是他們家鄉潮劇的大本營，當地廣府社群勢力相對薄弱，沒有固定永久性的劇場，粵劇戲班也是間中訪問登台。越南的情況較特殊，在北邊海防市與南部西貢堤岸，廣府人眾多。劉國興曾於 1919 年和 1934 年兩次走埠越南，據他所說，越南的粵劇藝人和戲班來自兩方面：一部分先經新加坡，另一部分直接從廣州安排抵達當地舞台。劉國興描寫戲院生意上的聯繫與應邀過程，言之鑿鑿，可信性頗高。據他認識，西貢堤岸有三所華人戲院，其中兩所由兩名星馬華商分別開辦。梅魯錦是昔日慶維新東主，他把戲院賣給余東旋後遷往越南；另一位名邵榮，在新加坡戲院內做茶水小點生意起家，人稱「茶枱榮」，後來曾組班往

45　邵氏歷史，可參看以下論文集：Fu Poshek, ed., *China Forever: The Shaw Brothers and Diasporic Cinema* (Urbana: University of Illinois Press, 2008)。其中容世誠的一章對本段分析幫助很大，"Territorialization and the Entertainment Industry of the Shaw Brothers in Southeast Asia," pp.133-153。另參邵氏網址，「歷史頁」：http://www.shaw.sg/sw_about.aspx〔瀏覽日期：2009 年 12 月 9 日〕。

46　劉國興：〈粵劇藝人在海外的生活及活動〉，載《廣東文史資料》（第 21 期），1965，頁 178；賴伯疆：《廣東戲曲簡史》，頁 290。新加坡 1921 年人口普查，發現有超過一千名華人從事戲劇、藝術和音樂相關職業，估計當中粵劇從業員佔頗大部分，引自 Lee, *Chinese Street Opera in Singapore*, p. 20。

來星洲與馬六甲，略有收穫。到越南後，梅魯錦和邵榮依賴新加坡的
生意夥伴聘請藝人。位於堤岸的第三所華人戲院由粵籍商人余香池經
營，他是廣州一戲服店的股東，通常都會借助該戲服店來物色合宜人
選。[47] 不論是直接或間接，越南戲院招兵買馬都十分容易，可以吸引一
流藝人到訪。此外，越南是繼新加坡之後第二個區域性營業據點，當
地戲院商人經常調派少數藝人外遊至鄰近農村、柬埔寨和泰國等地。
由此可見，在東南亞粵劇的黃金時代，現有戲曲市場不斷膨脹，而巡
演網絡則向不同地方伸延擴張。

北美洲的復甦 ── 1920 年到 1930 年代初期

　　兩次世界大戰期間，粵劇在海外大幅度擴展，就連北美洲的戲院
舞台也復甦起來，轉瞬間更趨向繁榮，Riddle 以「復興」一詞形容當
年唐人街音樂活動，十分適切。[48] 在溫哥華，首間華人戲院出現於二十
世紀前夕，戲院業緩步向前，1910 年以後，終於發力而轉向興旺。從
華南遠渡重洋的藝人與戲班，在溫哥華登岸，稍後又從溫哥華出發，
橫跨加拿大到東部，或南下進入美國。[49] 美國方面也有不尋常發展，
1920 年代初期，分別在三藩市和紐約市兩個重要華人社區，特別是當
地華人戲院，幾乎是以同一步伐興旺起來。闊別 15 年後，粵劇鑼鼓
重新每晚響起。如是者，溫哥華、三藩市、紐約市像鐵三角，支撐起
一個範圍遼闊、遠程和跨國的粵劇巡演網絡。該網絡覆蓋加拿大與美

47　劉國興：〈粵劇藝人在海外的生活及活動〉，頁 172-176。
48　Riddle, *Flying Dragons, Flowing Streams*, p. 140.
49　本書第七、八兩章將大量運用溫哥華地區保存的文獻資料，這對重構唐人街戲院
　　歷史，幫助甚大。兩章內容充分顯示華人的商業與人際網絡，它們為華埠舞台提
　　供橫跨太平洋的接觸渠道和西半球內多邊際的聯繫。本章餘下部分會先介紹美國
　　兩個要衝（三藩市和紐約）的中心角色。

國很多不同地點，而且觸及墨西哥、秘魯和古巴幾個鄰近國家。[50]

正如饒韻華所說，突破在 1921 年發生。雖然美國當局仍一如既往向華人移民施行嚴厲措施，唐人街商人卻成功爭取申請藝人入境。戲班成員，包括演員、樂師和後台工作人員，可經承辦商（院方）遞交按金每位一千美元，辦理入境手續，證件有效期六個月，可續期至三年止。美國官員會因應劇場大小、經營規模及所在地華人人口，給予個別戲院商藝人數目的限額。[51] 在西岸三藩市，戲院商以此為權宜之計，反應熱烈，粵劇戲班再次移師金門橋下，1924 年位於 Grand Avenue 的大舞台戲院開幕，是大地震後第一所新建成的華埠戲院。次年，由英美聯合公司經營，在 Jackson Street 的大中華戲院緊接其後。[52] 東岸紐約市的反應同樣叫人興奮，祝民安一班藝人領先抵達，他們曾在溫哥華登台，經西雅圖入美國境，於 1924 年夏來到曼哈頓華埠獻技。另一班名「樂千秋」，曾在加東多倫多和滿地可巡演，1922 到達波士頓，三年後前來紐約市。在三藩市，大舞台與大中華互相爭持，多年來視對方為競爭對象，紐約的情況剛好相反，「Hop Hing Company」（中文可能是「和興公司」）收購了祝民安與樂千秋後，經

50　加州大學柏克萊校之族裔研究圖書館，收藏了一批二十年代中三藩市華人戲院印發的戲橋，詳列每日節目，甚為珍貴。此外，本章論述還得依賴饒韻華的研究，她率先運用美國移民局檔案，檢視華埠戲院的黃金歲月，參〈重返紐約！從 1920 年代曼哈頓戲院看美洲的粵劇黃金時期〉，載《情尋足跡二百年：粵劇國際研討會論文集》，周仕深、鄭寧恩（編）：（香港：香港中文大學音樂系粵劇研究計劃，2008），頁 261-294；另有 Nancy Y. Rao, "The Public Face of Chinatown: Actresses, Actors, Playwrights, and Audiences of Chinatown Theaters in San Francisco during the 1920s," *Journal of the Society of American Music*, vol. 5, no. 2 (2011), pp. 235-270。

51　起源於美國馬戲班經理們與所僱用的移民律師，申請僱用中國雜技表演員，後者得以順利入境。此舉引起唐人街華商注意，靈機一觸，以同樣方式為粵劇藝人辦理申請手續。見饒韻華：〈重返紐約！從 1920 年代曼哈頓戲院看美洲的粵劇黃金時期〉，頁 263、271-273。

52　大舞台和大中華的資料，分別收在「戲院戲橋」Box A 與 Box D，加州大學柏克萊校族裔研究圖書館收藏；而與溫哥華方面的聯繫，將在第七章進一步探討。

重組合拼，於 1927 年成立新班名「詠霓裳」。[53]

「限額」制度設下重重障礙，加重了申請人負擔，但雖然旨在限制，不過這項措施使唐人街戲院重獲生機。梳理二十年代大舞台與大中華派發的戲橋，不難發現登台藝人們在輪流更替，他們在每一所戲院逗留或數星期，或數個月不等。當先前一批藝人被安排到其他地方巡演，或需離境返國，新的面孔就接棒出現在舞台上擔當主要角色。在二十年代，男女藝人像是源源不絕地從華南抵達，又不停地轉送往美加各地華埠劇場登台巡演，整個華人戲院網絡之規模日漸龐大，四處遊走的藝人數目日增。試舉一例，1925 年，大舞台獲移民局分配 85 人的名額，大中華是 70，祝民安是 40，前者有一定的優勢。是年，大舞台有多位名噪一時的藝人登台，包括知名武生公爺創、當紅女伶張淑勤，和一對走埠經驗豐富的夫妻檔金山炳與新貴妃。他們數人各有自己在美洲的遊走路線，卻在三藩市彼此遇上，並同台演出。公爺創在 1925 年 6 月從三藩市轉往紐約，一年後重返西岸；張淑勤離開後首途洛杉磯，在大舞台的分支戲院演出兩個月後，年底才啟程東岸；最後，金山炳與妻子一直在三藩市，至 1926 年 1 月移師溫哥華，五個月後遠征紐約。藝人們攘往熙來，輪轉替換，1925 年夏，一戲班往秘魯途中，剛好大舞台有檔期，遂邀請過境藝人作短期演出。年底，為配合聖誕及新年佳節，女慕貞和譚秀芳兩名出色女藝人，連同男丑陳村錦（他曾到星洲余東旋旗下戲院登台）與數名武打師傅相繼加盟。[54]

三藩市是美國華人社會的中心，它在華埠粵劇市場中地位顯著，

53　饒韻華，〈重返紐約！從 1920 年代曼哈頓戲院看美洲的粵劇黃金時期〉，頁 261-263。

54　「戲院戲橋」Box A，加州大學柏克萊校族裔研究圖書館收藏。1925 年各戲院配額，參饒韻華：〈重返紐約！從 1920 年代曼哈頓戲院看美洲的粵劇黃金時期〉，頁 263。

大舞台與大中華在華人戲院中數一數二，擁有財力物力和人脈關係，非其他戲院可比。不過，二三十年代與別不同之處，令當代粵劇舞台遠遠超過十九世紀末的高峰，其關鍵在乎多個主要的華人聚居點同時興旺，攜手編織起廣闊的粵劇巡演網絡。在太平洋沿岸，溫哥華是加拿大面向亞太區門戶城市，其所處位置不容低估，不少藝人視溫哥華為北美洲長途巡演進出境必經之地，當地之華埠更是組織跨國跨域戲班生意的大本營之一，第七章會以溫哥華為個案，詳細探討在排華時代營辦戲院種種問題。與三藩市和溫哥華一起構成鐵三角的第三點是紐約，紐約市華埠粵劇舞台自 1924 年起發展迅速，這方面繞韻華有非常精彩的論述。按她翻查資料所得，很多一流粵劇藝人登上曼哈頓華埠戲院舞台，大部分由西岸入境，在那邊先向美加華人觀眾亮相，繼而經多倫多、滿地可、芝加哥等城市向東部進發。在這幅橫跨北美洲的地圖上，紐約市又為東岸開了一條沿海走廊，方便藝人遊走往返古巴首都夏灣拿；更有一條南部路線，經新奧爾良、墨西哥城，以及邊境小鎮墨西卡里和 Calixico，連貫東西兩岸。再加上秘魯首都利馬，粵劇在西半球分佈遊走，足跡遍及北美、南美和加勒比海地區至少五個國家。[55]

　　當美洲的粵劇舞台發展至如此規模，它能如東南亞一樣，吸引頂尖紅伶登台獻藝。再以 1925 年為例，三藩市大中華戲院開幕之初，著名女伶黃小鳳、演關戲馳名的武生新珠、老練丑生鬼馬元，和另一位多才多藝的女角文武好，一同駐院演出。不過，當年更為轟動的舞台消息，相信是被譽為「小生王」的白駒榮，應新中華邀請於 11 月抵達三藩市。[56] 新中華之勁敵大舞台，向來以資本雄厚，善於調動人手見

55　饒韻華：〈重返紐約！從 1920 年代曼哈頓戲院看美洲的粵劇黃金時期〉，頁 263-265。

56　「戲院戲橋」Box D，加州大學柏克萊校族裔研究圖書館收藏。

稱，自然不甘示弱。上文已交代 1925 年大舞台的多名男女藝人，以
後幾年的節目更精彩。1927 年至 1929 年間，著名女藝人李雪芳婚後
復出，訪問三藩市、紐約、古巴、墨西哥、夏威夷等地，大舞台是其
中重要策劃與贊助者。到 1931—1932 年度，聘請聲名遠播、技藝非
凡的馬師曾來美登台，是大舞台另一番傑作。[57]

跨國舞台、華南劇場，與一個時代的終結

　　在二十年代之海外華人世界，粵劇之鼎盛是前所未有。圍繞着太
平洋邊際甚至到更遠的地方，華人戲院與戲班生意異常興旺，男女藝
人越洋走埠為數不少。在東南亞，新加坡與西貢堤岸是中心點，北美
洲的巡演網絡則以三藩市、紐約市和溫哥華為交匯處。這些地點非但
是舞台製作及演劇消費之場所，它們更是粵劇生意營運基地，負責商
業聯絡、盤算與決策，亦是推動藝人戲班四處巡演，不斷向外流散機
制之所在。然而，這跨國現象與華南地區粵劇發展軌跡不無關係。

　　此階段粵劇在海外得以蓬勃發展，與香港廣州舞台有着千絲萬
縷的關係。本書第二章曾探討世紀初粵劇都市化，特別是省港班的狀
況。為吸引觀眾購票入場成座上客，為霸佔大戲院最佳檔期，為爭取
戲曲市場絕對優勢，都市戲班傾盡全力！在二十年代，正當省港舞台
競爭加倍劇烈，海外市場同時上揚，提供無數藝人越洋出國的機會。
當時有些曾往北美走埠的藝人，他們冠以「金山」作藝名之名號，標

57　Rao, "The Public Face of Chinatown," pp. 245-247。李雪芳剛從華南舞台退下來還不
　　到幾年。

榜走埠經驗、自詡有實力，是市場上自我吹捧的方法。[58] 類似的手段亦見諸戲班廣告，例如某某藝人在東南亞巡演或出身，他在省港登台時會被形容為「南洋回」，同樣是製造聲勢，為求票房收益。[59] 另外，如前所述，在全女班高潮過後，女藝人在省港舞台仍被邊緣化，受男班主流傳統排擠，只能在茶樓和百貨公司天台劇場等次級場所演出。對女藝人來說，海外登台的機會是倍受歡迎，她們有機會擺脫二等藝人的形象，面對華僑觀眾，女藝人往往能贏得與男藝人同等或更高的地位。[60]

　　事實上，不只男女粵劇藝人對走埠趨之若鶩，連主持班政者也會對海外舞台另眼相看，箇中原因不難了解。城市戲班需不停地滿足觀眾對新鮮事物的渴慕，只好多方面競逐新奇，包括新曲調和唱腔，新劇情以及整本劇目，新佈景設計與道具，新穎豔麗服飾，當然少不了舞台上的新面孔。因此緣故，班主與戲班司理經常留意出道不久、在二三線之藝人，碰到有潛質的則刻意栽培。在風起雲湧的二十年代，數位年輕藝人如陳非儂與馬師曾，便是從海外被招聘回國，省港觀眾對他們的反應十分熱烈。班主一般都認為從南洋搜羅新進年輕演員，可節省開支，也許會找到另一名如陳非儂、馬師曾這麼成功的例子。當商業舞台耗費日漸增加，1928 年夏《華字日報》的一位專欄作家執

58　據梁沛錦翻查資料所得，有 32 名藝人配上「金山」作為舞台藝名，當中絕大多數為男性，參《粵劇（廣府大戲）研究》，香港大學哲學博士論文，1981，頁 703。以金山作為一種地理想像，並貫通一個世紀以上粵籍人士往海外的遷徙活動，余全毅有精彩的論述：Henry Yu, "Mountains of Gold: Canada, North America, and the Cantonese Pacific," in *Routledge Handbook of the Chinese Diaspora*, edited by Tan Chee-Beng, (London: Routledge, 2013), pp. 108-121.

59　謝彬籌：〈華僑與粵劇〉，載《戲劇藝術資料》（第 7 期），1982，頁 35。

60　饒韻華對二十年代美國華埠戲院的研究，其中有關女藝人之重要角色，不久將有新著發表。可參看她的近作 "The Public Face of Chinatown."。本書第八章會介紹女藝人在溫哥華的演出活動。

筆鼓勵班主們放眼海外，原因非常簡單。既然六柱制是組班之藍本，班主應將注意力（和資金）集中在兩三名星級紅伶身上，次要角色大可從海外招聘價廉物美的年輕藝人負責。東南亞和北美洲的粵劇舞台，正好是提拔新進藝人的園地。[61]

　　1920年代末省港粵劇市場開始收縮，華埠劇場對藝人就越發吸引。一如既往，馬師曾和薛覺先此刻在走埠一事上同樣帶領風騷，圈內人士仍以他倆為馬首是瞻。馬師曾在1929年夏天在廣州被襲擊，他傷癒後力謀新發展，次年春，他應越南堤岸永興戲院老闆邵榮邀請，首次到當地登台。[62]薛覺先亦不甘後人，同年6月在邵榮安排下，到越南作短期訪問。馬薛兩人此行相隔數月，在策略上頗有新意，行程較一般走埠時間為短，只有數星期到兩三個月，以鄰近東南亞具吸引地點為目標。[63]隨行隊伍相當精簡，演員以十多位為上限，另加樂師和隨隊職員數名，如此一來，領班首席藝人自然成為萬眾期待的偶像，目標鮮明，行程較易處理，費用也減低（見圖九）。[64]這類短期性的旅行演出，不少人仿效，特別在數年後，華南舞台風雨飄搖之際，能藉外遊賺點額外收入當無異議。短期走埠看來也沒有對長途和長期跨國計劃造成障礙，以下再以馬師曾為例。馬師曾與大舞台達成協議，1931起在三藩市登台超過一年，當時馬師曾被廣州當局禁止回粵表演，一時間在香港又未有新發展，輾轉到過南洋兩趟，聞得大舞台有意，自然興致勃勃，啟程遠渡太平洋作處女航。如第四章所述，馬

61 《華字日報》，1928年7月3、18日。

62 據《華字日報》，1930年3月15日報道，紹榮的商業對手知會了當地法國殖民地當局，指馬師曾於廣州犯事，以致抵埗後他遭短暫拘留。馬師曾至終能在堤岸登台，據聞成績也不俗，見《華字日報》，1930年6月21日。

63 馬師曾與薛覺先兩人先後往越南巡演，見《戲船》，第1期，（1931年1月），頁1-5。

64 臨行前編印特刊《覺先集》；另薛覺先與主辦戲院商之協議，見《越華報》，1930年6月13日報道。

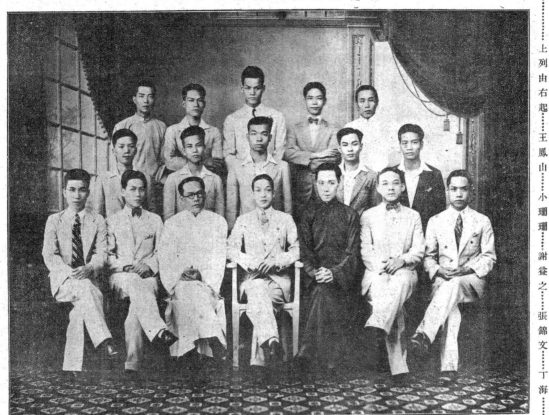

覺先旅行劇團赴越南時攝影

上列由右起……王鳳山……小珊珊……謝益之……張錦文……丁海

中列由左起……胡漢……蔡乃基……馮偉……尹自重……宋洪

吳鏡武　陳錦堂　黃不廢　薛覺先　嫦娥英　葉弗弱　麥嘯霞

圖九　　《1930 年覺先聲赴越南演出團員》。
資料來源：該圖片最先登載《覺先集》創刊號，得香港中文大學音樂系中國戲
曲資料中心（現稱中國音樂研究中心）准予翻印，僅此致謝。

師曾為此行大事宣傳，刊印《千里壯遊集》，為自己重新打造新形象，不單是成就非凡的粵劇表演者，更是對舞台藝術高瞻遠矚的藝人。[65]

　　1930 年代初期全球經濟大衰退，難免對跨國巡演網絡帶來衝擊。在往年踴躍主辦戲班到訪的華人移民社群，現今因觀眾人數銳減，再無法邀請藝人登台及負擔所需經費。在北美洲，數年間不少華埠戲院縮短營業時間，有些甚至倒閉，就是三藩市、紐約市和溫哥華三個主要市場的戲院，也不例外。1934 年，據報道三藩市曾發生一宗戲院勞資糾紛，22 名男女藝人向加州政府勞工事務委員會投訴，指控大舞台戲院毀約，院方解釋稱門票收入大幅度下跌，資方面臨破產，只能斷斷續續地營業，委員會嘗試調解，但報道未有進一步消息。[66] 1934 年初，廣州《越華報》登載一則新聞，謂無數藝人滯留東南亞各地，他們缺乏工作，生活艱苦，恐怕無能力返國。[67]

　　演出機會減少，前景毫不樂觀，極少數藝人仍堅持出國，我們熟識的陳非儂是其中之一。1934 年春，陳非儂債主臨門，在香港、廣州和上海都無法立足，在沒有其他選擇的情況下，他決意再度啟程東南亞。尚好他在南洋還略有名氣，也着實帶點運氣，能一個台腳接一個台腳，先往西貢堤岸，然後到泰國、柬埔寨、緬甸、馬來亞與新加坡等地，偶爾停頓，但總算在東南亞熬了數年，暫時度過困境。[68] 像陳非

65　《千里壯遊集》，本書第四章曾作討論。

66　《伶星》，第 109 期（1935 年 1 月），頁 5-6。另本地英文報紙 *San Francisco News*，1934 年 11 月 5 日，剪報在華埠戲院檔案，由加州大學柏克萊校族裔研究圖書館收藏。

67　《越華報》，1934 年 1 月 23 日。類似悲觀之報道，見《越華報》，1934 年 2 月 22 日、4 月 7 日、10 月 30 日。

68　由於陳非儂仍具名氣，他外遊消息不時還出現在華南的報刊，如《越華報》，1934 年 3 月 19 日、4 月 22 日、6 月 23 日。陳非儂的自傳對這段日子有頗不同的回憶，見《粵劇六十年》（香港：香港中文大學音樂系粵劇研究計劃，2007），頁 33-37。當時的娛樂刊物，也間中有陳非儂回國的謠傳，如《優游》，第 15 期（1936 年 4 月），頁 4-5；第 26 期（1936 年 9 月），頁 3。

儂這樣子逼於無奈，破釜沉舟，再度出洋的，豈止他一人呢？另一位首選男花旦肖麗章，深感港府撤銷男女同台禁令，勢必影響男花旦出路，他比陳非儂早一年，在 1933 年夏就決意南遊。[69] 兩人都以越南作巡演第一站，日後所走路線、所經地點亦大致上相同。倘若有關報道可信，肖麗章首途成績不俗，一年後曾回港招兵買馬，再啟程出國。[70]

　　倘若肖麗章此次遠征真的有些收獲，他肯定是少數幸運者中的少數。綜觀資料，粵劇跨國舞台的黃金時代終於結束，雖然沒有二三十年代藝人外遊的數字可作比較，但下降趨勢是絕對可以相信。第八章將以溫哥華為個案，對三十年代的景況作深入探討，盼望對太平洋戰爭前夕北美洲唐人街戲曲活動有更深認識。東南亞方面，邵氏大事推動娛樂事業，可說是此暗淡時刻中令人鼓舞的一線曙光。邵氏兄弟公司是華人電影事業先驅，製作無數以舞台粵劇為藍本的早期粵語片，不少著名粵劇藝人透過與邵氏合作，實行「媒體轉線」（media crossover），成為銀幕上影星。在三十年代下半期，邵氏更傾力擴展遊樂場和戲院網絡，範圍遍及英屬馬來亞半島和新加坡。[71] 在 1936 年與 1937 年，邵氏分別安排薛覺先及馬師曾到南洋各地旅行演出，目的是製造聲勢，擴張東南亞市場。薛覺先與邵氏合作，始自 1932 年拍製電影《白金龍》，該片取材同名舞台劇，在華南和海外粵籍社群中異常賣座。身為電影與舞台巨星的薛覺先，一直有興趣到東南亞登

69　《伶星》，第 67 期（1933 年），頁 25-26；《越華報》，1933 年 4 月 28 日、8 月 25 日。

70　肖麗章在 1933 至 1934 年間的巡演活動，為不景氣的粵劇圈總算帶來一點生氣，華南娛樂刊物時有報道，例如廣州《越華報》，1934 年 1 月 1 日、4 月 21 日、6 月 24 日、7 月 16 日、7 月 20 日、8 月 3 日、9 月 1 日。

71　Fu, ed., *China Forever*.

台，終於得到邵氏安排在 1936 年夏成行。[72] 他的勁敵馬師曾則在一年後啟程往馬來亞與星加坡，旋踵盧溝橋事件引發第二次中日戰爭，兩國全面開戰。[73]

　　踏入三十年代末，曾經異常活躍、一度燦爛輝煌的粵劇跨國舞台，已失去昔日光彩，看來馳騁縱橫、遠走東西南北的時光不再。縱然如此，粵劇藝人、戲班、戲院商所建立的商業網絡和劇場間的聯繫，為邵氏和其他華人娛樂企業留下基礎，在太平洋戰爭過後，再作一番努力。

72　以下是透過娛樂報刊對薛覺先南洋巡演的略述：1934 年春，薛覺先曾派親信到新加坡探路，見《伶星》，第 92 期（1934 年 5 月），頁 1-3。1935 年初，薛氏跟夫人往當地私訪，是首途英屬馬來亞，見《伶星》，第 114 期（1935 年 3 月），頁 1-4。最後，據報是應邵逸夫邀請，為邵氏拓展南洋市場，薛覺先於 1936 年作三個月的旅行演出，見《優游》，第 15 期（1936 年 4 月），頁 4-5；第 25 期（1936 年 9 月），頁 2；第 27 期（1936 年 9 月），頁 1；第 31 期（1936 年 11 月），頁 2。另有《覺先集》1936 年 8 月特刊。

73　香港文化博物館太平戲院檔案，存有數分資料與馬師曾南遊有關。藏號 #06.49.306 是戲院致函船公司查詢船票；#2006.49.536 至 #2006.49.582 是馬師曾在巡演途中與香港太平的通信；#2006.49.949 和 #2006.49.950 分別是在新加坡與吉隆坡上演時的海報。

第七章
粵劇作為跨國商業

　　獲獎的華裔加拿大小説家 Wayson Choy 對童年時候在溫哥華唐人街長大的生活片段，別有一番懷念，他依稀記得自己與母親和她的姊妹朋友們，在 Shanghai Alley 的醒僑戲院內度過多個晚上。Choy 決意在自傳中重拾這段回憶，在準備寫作階段中，他花了三個夏天在溫哥華市檔案館和大學博物館翻查舊文獻與實物資料，希望深入了解三十年代末、四十年代初戲班活動。Wayson Choy 這番努力沒有白費，他回憶錄裏有關華埠戲院一章，把台上演出描寫得細膩入微，對台下觀眾一舉一動與全情投入，同樣寫得栩栩如生，堪稱當代唐人街戲院寫作中最精彩的其中一段。[1] 不過好戲還在後頭，遠遠超過作者的創作意念及歷史想像，就以讀者們來説，對接下來戲劇性的發展也會感到非常驚訝！當 Wayson Choy 進入書寫回憶錄下半部之際，他發現筆下重構的粵劇世界，原來與他有着一重更切身的關係，是他無法想像的。Choy 知道父母出身勞動階層，屬第一代移民，但他從一名聯絡人口中，得悉自己並非他們親生，而他的親生父親竟然是一位不知名的粵劇戲班成員。這一本扣人心弦的自傳，特別是一頁頁對華埠戲院精彩

1　Wayson Choy, *Paper Shadows: A Memoir of a Past Lost and Found*, (New York: Penguin, 1999), pp. 41-56；另一位加拿大華裔作家 Denise Chong 曾據她母親個人經歷，寫下漂亮並常感人的片段，見 *The Concubine's Children: Portrait of a Family Divided*, (Toronto: Penguin Canada, 1994), pp. 120-122。

絕倫的描述，成為了作者人生中最感不安、最震撼的一章。[2]

在 Wayson Choy 得悉自己背景後，他內心世界所受的煎熬、痛苦、不知所措，不是在學術討論範疇裏所能體會的，但有關他親生父親的懸疑卻帶來我們一點啟示，可以肯定説，粵劇在華南以外的發展，還有很多歷史空白有待填補和處理。粵劇曾風靡海內外，在東南亞、北美洲及其他地區，受華人觀眾熱愛，不過要重構這段歷史決非容易，遑論深入分析。困難所在，其中之一是因為研究對象的流動遷徙，在眼前轉瞬即逝，所指是藝人與戲班恆常地往來各地，四處巡演，單要弄清楚他們走過的路途就不容易。美國學者 Katherine Preston 有專書探討南北戰爭前歐洲戲班在當地的活動，關於這項研究的難度，她曾説過以下的話：「有關的歷史人物會在學術著作中被提及……有時候又會在第一手資料如場刊、音樂和戲劇雜誌裏出現。我們要累積極為零碎的資料，加上其他種種旁證，才可以逐步勾劃出藝人巡演路線。有了這幅圖畫，我們才能認識當年的歌唱家如何活躍，他們何時曾攜手登台，何時又各散東西，他們上演是如何地頻密，他們曾遊歷到哪些地方。在這基礎上，我們方可以評論這群演藝家在美國歷史上的重要性。」[3] Preston 的研究對象是歐洲歌劇，換句話，她研究的主題關乎西方文化傳統。在北美主流社會的音樂論述中，歐洲歌劇一直被視為正統，而且高尚得體。相對上，唐人街的音樂活動卻一直停留在美國社會邊緣，被漠視、被貶低，被當作為一種異體，不合常態，無法與主流文化銜接，藝術上一無可取。因此，粵劇雖然在十九世紀中期已抵達北美洲，當地歷史論述對之視若無睹，聽而不見。在排華意識及種族歧視影響下的歷史觀，斷定粵劇是無關痛癢，

2　Choy, *Paper Shadows*, p. 281.
3　Katherine Preston, *Opera on the Road: Traveling Opera Troupes in the United States, 1825-60*, (Urbana: University of Illinois Press, 1993), p. 42.

甚至在歷史上並不存在。[4]

　　在第六章我們運用了一個時序框架，將粵劇在東南亞和北美洲的歷史分三個時段，先是勾劃出戲曲活動的高低起伏，其次是強調海外巡演與華南舞台兩者之間的密切關係。配合以上的概覽，本章嘗試聚焦，把討論範圍收窄，用加拿大溫哥華最新發現的文獻資料，藉個案研究來提供豐富的內容和準確的認識，好填補歷史上某些空白。首份值得注意的材料是當地華埠報章《大漢公報》，單是該報章上的戲院廣告與有關報道就令人愛不釋手，可帶我們返回二十世紀初一個華人移民社區，重構當年戲曲舞台的本來面貌。[5]再拿溫哥華的故事與三藩市和紐約市相關人物、事件連串起來，就眼界大開，對藝人的走埠生涯與華人戲院的營辦有較全面的認識。[6]也許更寶貴是兩所戲班公司的商業檔案，公司由溫哥華華商發起，分別於 1916—1918 和 1923—1924 年間組成。兩份檔案互相補充，一方面展示華埠戲院興旺的局面，另一方面讓我們能首次深入了解戲院內部運作和經營跨國商業舞台的大小問題。第一份檔案包括公司立案章程、理事會會議記錄、門票收入與員工薪酬、數份藝人合約及賬單收據等等。[7]第二份主要是公司往來通信與內部文件，對經營戲院生意牽涉的財務、法律和運作中

4　Nancy Rao, "Racial Essences and Historical Invisibility: Chinese Opera in New York, 1930," *Cambridge Opera Journal*, vol. 12, no. 2 (2000), pp. 135-162; "Songs of the Exclusion Era: New York Chinatown's Opera Theaters in the 1920s," *American Music*, vol. 20, no. 4 (2002), pp. 399-444.

5　來自廣州的黃錦培教授，在 The University of British Columbia 的亞洲圖書館翻查超過大半世紀的《大漢公報》，把有關戲院廣告及新聞報道，從顯微膠卷中抽取複印。該項工作是為支持人類學博物館（Museum of Anthropology）一個題為「A Rare Flower: A Century of Cantonese Opera in Canada」的大型展覽。

6　收藏在加州大學柏克萊校族裔研究圖書館的華埠戲院戲橋，讓我掌握三藩市的情況，而紐約方面，饒韻華的研究更是不可多得！

7　"Wing Hong Lin Theatre Records," Sam Kee Papers, Add. MSS 571, 566-G-4, City of Vancouver Archives（以下簡稱「市永康年檔」）。

遇上的各種困難，像是列出一張清單，更見到參與其事者各盡所能，
全力以赴。[8] 以上的資料，讓我們對北美洲粵劇巡演路線，特別是商業
樞紐與社群中人際網絡所發揮的作用，有更全面、更透徹的掌握，實
在夢寐以求。

　　本章以戲院之經營模式和策略作論述重點，強調商業運作的跨國
性，此取向與全書對社會建制的關注，互相吻合。着眼點是男女藝人
的巡演活動，留意這種流動性行為背後的商業決策與社交網絡，志在
突出跨國劇場的魄力和動感。有關北美的華人歷史的著作，每每停留
在排華時期唐人街所處的困境，觀感上華人是個被動、受壓逼的社
群，跨國舞台卻展現華人移民社會的活躍與自主性，一反過往的研究
取向。不錯，華埠戲院的歷史至今仍存在着一點神祕感，給人印象是
難以觸摸，無法明瞭，也許是參與者馬不停蹄四處巡演所引致。但想
深一層，在華人移民世界，從華南向外遷徙、移居、離散的歷史經驗
中，粵劇演出正是上世紀移民社會至為重要的一項活動。

早期的華人戲院和入境藝人 ── 1898 ─ 1919 年

　　上一章提到十九世紀下半葉，好些西方遊客、記者與作家曾走訪
在加州的華人戲院，他們留下的紀錄一般都非常負面。在二十世紀
前夕，一名好奇的加拿大人 J.S. Matthews 也有類似經歷，他同樣是

8　僑慶公司文獻分別收藏於溫哥華市檔案館和 UBC 大學圖書館，分藏原因並不清
　　楚，幸好兩者合起來頗為完整。檔案稱號是："Theatre Management – Kue Hing Co.
　　Ltd.," in Yip Family and Yip Sang Ltd. fonds, Add. MSS 1108, 612-F-7, City of Vancouver
　　Archives（以下簡稱「市僑慶檔」）；" Kue Hing Company File regarding a Chinese
　　Acting Troupe," in Yip Sang Family Series, fol. 0018, file 3, Chung Collection, Rare Books
　　and Special Collections, University of British Columbia Library（以下簡稱「大學僑
　　慶檔」）。

披着民族優越感為外衣，筆下描寫的極可能是溫哥華第一所華人戲院。在 1898 年冬天一個陰沉下雨的晚上，Matthews 由一名華人導遊陪伴到達華埠 Shanghai Alley，印象中那所戲院有點殘舊，不過由於 Matthews 的回憶寫在半個世紀以後，他的文字並沒有如其他同類寫作一般的尖酸刻薄，語調比較溫和。我們的訪客對當晚的節目，不論音樂或戲劇內容，都是一竅不通，倒是對台下環境、劇場週遭留下有點色彩的回憶：「場內的中國佬都是穿上灰淡的外衣…… 他們散座在板凳上，不太擠逼…… 並沒負責帶位的服務員，觀眾自入自出。」觀眾看來是漫不經心，實令 Matthews 有點意外，而他對劇場的外觀也有同感：「進入這華人戲院就如提着燈籠走到木棚或穀倉一樣…… 入門後要攀上木樓梯，梯級沒有蓋上地氈，也沒有掃上油漆，室內一片陰暗，像是被香煙的煙霧弄髒了。到了閣樓座位，可以看到下面大堂，再前面是舞台…… 在我心目中，這是個極為陰沉、幽暗、凄涼的地方。」[9]

溫哥華被中國移民稱為「鹹水埠」，立案建市於 1886 年，到 1900 年，當地華人人口約二千，僅可讓一所戲院斷斷續續地維持營業。[10] 到訪的戲班應該來自三藩市，或是經鄰近省府域多利入境。域多利是加拿大第一個華埠，建於 1858 年，據 Karrie Sebryk 初步調查，在 1860 年至 1885 年間，先後有五所華人戲院出現在當地唐人街和鄰近街道。二十世紀初，溫哥華取代了域多利成為全加最大華埠，戲班

9　"Chinese Theatre," J.S. Matthews, December 4, 1947, City of Vancouver Archives, AM 54, vol. 13, 506-C-5, file 6。在文章裏 Matthews 未有提到戲院的名稱和地址，只是該建築物於一個星期前遭大火燒毀，觸發他寫下這篇文章。據市檔案館一份剪報資料（M15610），這正是位於 Shanghai Alley 的醒僑戲院，也是 Wayson Choy 年幼時跟母親去的那一座。

10　Paul Yee, *Saltwater City: An Illustrated History of the Chinese in Vancouver* (Vancouver: Douglas & McIntyre, 1988), p. 31。載有唐人街於 1907 年排亞裔暴動事件後於 Shanghai Alley 拍攝的照片，有指示牌「樓上戲院」隱約可見。

活動也同時向該市轉移。[11] 1911 年，溫哥華華人人口增至 3,500 人，十年後達到 6,500 人，戲院生業前景樂觀。在 1915 年，據聞有兩所，營業狀況不俗，分別是位於 East Pender Street 的高陞戲院和距離不遠 Columbia Street 轉角的昇平戲院。[12]

　　早期的唐人街戲院都由頗有財勢的華商策劃推動，例如盧梓榮，他擁有溫哥華高陞戲院和域多利另一所戲院。現存兩張 1914 年 12 月簽署的藝人合約，盧梓榮是班主，招聘人是他在香港的代理（見圖十）。[13] 另一位更為有名的戲院商是陳才（1857—1921），是加拿大西部最富有的華商之一，在唐人街和西人圈子裏，很多人以他商號英文名字「Sam Kee」稱呼他。[14] 1916 年底，陳才和二十名合夥人共集資五千元創辦永康年戲班公司。該公司之戲班由 29 名藝人組成，部分成員已身在北美，其他則是從華南招聘加盟。永康年班在陳才名下的昇平戲院登台，首季歷時半年，至次年 5 月止，公司未有即時續辦（可能由於季節性工作，大量華工出埠所致），但數月後，股東們再次集資五千元，並更換了一大批戲班成員，10 月在昇平開鑼，演出至次年 5 月。[15] 永康年公司商業檔案，為華埠戲院開創階段留下異常珍貴的紀錄，資料讓我們了解戲班公司內部運作、商人資本的角色、藝人背景與外遊巡演的經歷。由於加拿大已實施排華政策，限制華人入

11　Karrie M. Sebryk, "A History of Chinese Theatre in Victoria," MA thesis, University of Victoria, 1995, pp. 111-140.

12　《大漢公報》，1915 年 1 月 20 日至 2 月 16 日。據資料顯示，高陞位於 East Pender Street，門牌 124 號，而昇平則在 Columbia Street，門牌 536 號，由於處於街角，很多時被列為 East Pender Street，門牌 106-114 後街。

13　市永康年檔，files 10-11。當地英文報章曾有一段關於盧梓榮的報道，見 Yee, *Saltwater City*, pp. 33-34. 感謝 Edgar Wickberg 提示。

14　Timothy J. Stanley, "Chang Toy," *Dictionary of Canadian Biography Online*, http://www. biographi.ca/009004-119.01-e.php?&id_nbr=7904〔瀏覽日期：2013 年 6 月 6 日〕。

15　市永康年檔，詳細藏號在以下提供。

立訂約人　何儉　今爲立家度活安門自愿往外洋做戲禋聞到吳馮溫高華域多列埠

商廬梓榮之在港代班人盧明初等介紹前往英國加拿大屬高華域多列埠

及剧草之全加拿大有盧梓榮之各棚做戲當網中遇腳式之晚做者必須與戲當網在外規矩一人兼湊

幾樣腳式今何儉院當男五其次別二腳式之晚做者必須挑諉亦不得以時候太多要別人替身等情每日由下午点

任滬用出演做不得挑諉亦不得以時候太多要別人替身等情每日由下午点

鑼鼓起至晚間一點鐘止務要照歷正月初一至十五日為新

年戲或神功戲及判戲特別日間上午起至夜一點止務論男女合班鈞亜

二日起計分式拾四潤期支佐每月初二十六為開期以美銀弍佰伍拾元候對

期做訂明分式拾四潤期支佐每月初二十六為開期以美銀弍佰伍拾元候對

期期滿即要返港啫由班主包清並草上滬可規矩東西家公道兩行一切立草住

倘來回大娘永昭啫有草程俱由班主包清至近各和家房社設建燈一盞每月机工銀必

一律並且一年期滿即要返港如期滿此稅金為止此稅金如美銀如何儉作

倒一年期滿即要返港如期滿此稅金為止此稅金如美銀如何儉作

安要班主再做至何儉用过揩税美銀伍伯元係何廬梓榮借去支移氏局作

隹到其後楊須工金以填還此稅金必草工銀如何公世

外倘日子過多病金仍要補足儒有山高水深各安天命此係二家允肯悦意訂明

恐口學憑立明訂約一師支執為據

一實何儉收到盧梓榮上期銀貳佰伍拾元

民國叁年十二月三十日

立訂約人　何儉　的笔

見證人　謝廣賢
　　　　李子周

甲子六月…再至港收足又拾元
新甲美國上拾元向工先行扣出

藝人合約，1914 年在香港簽定。合約附照片，並聲明簽約人願意在加拿大各唐人街戲院演出。

資料來源：溫哥華市檔案館 City of Vancouver Archives, Add MSS 571, 566-G-4, file 10。

境，藝人們要遠渡重洋，須如何爭取登岸演出，箇中詳情值得研究者注意。

　　首先，像陳才這種級數的華商精英參與其事，實不可輕視。陳才不是一名普通的店東，根據 Paul Ye 的詳細查考，陳才的業務到 1916年為止，包括以下多方面：「出入口貿易、零售、木炭及燃料銷售、為木廠魚廠糖廠包工、輪船票務代理和地產投資」。現在我們還需加上一項，是陳才在 1921 年離世前數年所投資的戲院生意。[16] 陳才在永康年扮演多重重要角色，他是最大股東，又是昇平戲院業主，向永康年收取每月二百元的院租。公司董事會常務會議，每月一次在門牌「111 East Pender Street」陳才之店舖內舉行，會議紀錄充分反映陳才的領導地位，重大決定如再度集資辦第二季，以至個別藝人去留，都是陳才的主意。[17] 最後，永康年在香港的代理是新同昌，是陳才生意上的越洋夥伴，幫助永康年在省港辦理招聘事務。新同昌屬金山莊，這類商號專做出入口貿易，對象是北美洲華埠商人。由於雙方接觸頻密，金山莊因利乘便，順帶提供一系列相關移民服務，如辦理出入境文件、代乘客安排船期、匯款等等。作為永康年的代理，新同昌按公司指示，先物識合宜藝人，然後知會永康年有關人選，公司同意後新同昌便開始與當事人商談聘約。最後，新同昌代表永康年簽合約，付首期工金，並替藝人申請出入境所需文件與安排船期。由此可見，唐人街戲院固然是在北美當地籌組，但運作過程牽涉太平洋兩岸之人脈和商

16　Paul Yee, "Sam Kee: A Chinese Business in Early Vancouver," *BC Studies*, Issue 69-70 (1986), pp. 70-96, especially p. 73。有趣的是，Yee 談論陳才的商業活動止於 1916 年以前，並沒有提及永康年。

17　三位最大的合夥人，分別擁有二十二、二十一與二十股，全公司共集資一百股。見市永康年檔 "Corporation record," file 1，當中有第一次股東大會（沒註明日期）和另外兩次會議（1916 年 12 月 9 日和 1917 年 5 月 17 日）的紀錄。另參市永康年檔 "Stock certificates," file 2。

業資源，需依賴現存華人移民網絡，轉頭來使跨國走廊加倍活躍。[18]

　　不論是永康年或在美加兩地其他戲班公司，要使藝人順利入境，還得解決一些法律和財政上的難題。原則上加拿大政府認同美國方面的界定，視演藝人員為非勞工，不落入移民法例排斥的類別。[19] 根據加拿大的排華法案，中國藝人無需交付人頭稅款五百元，[20] 而取而代之，渥太華聯邦政府向申請藝人入境的戲院商，按每名藝人徵收五百元擔保費，入境簽證跟美國一樣有效期六個月，可續期至三年。申請的商號視這個安排較合理，不難理解，因為人頭稅是稅款，繳交後不會奉還，擔保費則在伶人離境時原數退回。固然，辦理為數二十到三十人的戲班進境，所需金錢不菲，永康年是透過一間保證行支付全部款項，由陳才與另一名股東簽名作擔保，若有藝人期滿後不按法定時間

18　公司是在第一次股東大會上通過委任新同昌作香港方面的代理，見市永康年檔 "Corporation record," file 1。另同檔 "Leases, indentures, and corresponded," file 3 有港幣 1,120 元支票收據，是支新同昌的代理費用，1917 年 1 月 18 日簽發。有關金山莊，參 Madeline Y. Hsu, *Dreaming of Gold, Dreaming of Home: Transnationalism and Migration between the United States and South China, 1882-1943* (Stanford, Ca.: Stanford University Press, 2000), pp. 34-40；Elizabeth Sinn, *Pacific Crossing: California Gold, Chinese Migration, and the Making of Hong Kong* (Hong Kong: Hong Kong University Press, 2013), pp. 137-189。

19　約 1890 年代，美國移民當局把演藝人員視為非勞工，把守出入境官員能明辨類別，施行針對華工入口的政策，參 Marie Rose Wong, *Sweet Cakes, Long Journey: The Chinatowns of Portland, Oregon* (Seattle: University of Washington Press, 2004), pp. 68 & 83。

20　加拿大聯邦政府向華人徵收人頭稅，開始是五十元，後來增至一百元，到 1903 年竟達五百元，見拙作 *The Chinese in Vancouver, 1945-1980: The Pursuit of Identity and Power* (Vancouver: UBC Press, 1999), p.11。

離境，保證行的損失由陳才兩人負責賠償。[21]

是故，戲班公司對入境藝人管理異常嚴厲，這點從現存的永康年聘約中可知一二。女伶王燕珍與另外三名藝人，原籍廣州和鄰近縣份，年齡介乎二十五到三十五歲，一同在 1916 年 10 月 23 日跟永康年的香港代理簽約。四份合約同一個格式，大部分內容事先印好，預留空位填上個人姓名與薪金數目，其他細節在旁邊再加。有一點值得注意，兩年前（跟盧梓榮）簽的藝人合約，內容相若，字句較簡單，不過全部手寫，由此看來，溫哥華華埠戲院的運作，在招聘方面已變成劃一和公式化（見圖十一）。[22]

合約內容分三部分，首先是工作方面，受聘藝人主要負責一個或兩個行當，不過根據「外埠規矩」，他（她）必須願意扮演被分派的任何角色；合約聲明班主有權將屬下藝人調動到加拿大其他地方登台；工作時間列明為每天晚上六時到凌晨一時，農曆新年期間加中午十二時日場；最後，不論戲班是男女合班或全女班，藝人被安插其中不得異議。[23] 從以上內容可見海外舞台所作的某些適應，例如藝人要應付不同行當，明顯是因為戲班陣容被削弱了，在華南的正規戲班需藝人六十名以上，如今遠赴海外受到客觀限制，加上入境時遇到的困難

21 另一保證人名「Choe Duck」，在市永康年檔內，有 Choe Duck 致 Canadian Surety Company 函件，日期為 1916 年 11 月 8 日，"Correspondence," file 13。作為辦理申請藝人入境的戲班公司，固然可以選擇自己全數交付擔保金。加拿大政府有權把金額提高至每名入境人士一千元，見一封遞交移民局的信件，估計是 1923 年間，原藏於域多利市檔案館，收載在 Sebryk, "A History of Chinese Theatre in Victoria," 的附錄中，頁 169-170。

22 市永康年檔 "Actor's contracts," files 10-11。四份合約都以同盛戲班公司名義簽訂，同盛很可能是永康年 1916 年 11 月未正式立案以前所用的字號。四名藝人都出現在永康年第一季的支薪紀錄中，市永康年檔，"Receipts for wages signed by actors and staff," file 9。

23 市永康年檔 "Actor's contracts," files 10-11。

作按半年為限期滿之日王燕珍即要返港接

稅美銀盡歸班主取回不干接班人之事倘到期不

願返港被民局將稅金克公接班人須要繼續演

做演至所得工銀足以填還該稅金為止工價照期

內格式計算有到半後不得擅八行頭會黨每日演

照常做戲足滿陸但月為止不得中途停止若中途

尾關找足此乃慎重起見貫保存接班人之利權其

工銀以到埠登抬演戲日起計以貼平允亦有來回

大龍船位及半年期內住食費概由班主支理其班

內搔揰規矩東西家俱照埠上向例而行現時私家

房新設電燈每月每人扣工銀壹圓貳毫五仙至身

稅金乃係先由班主借出美銀伍佰圓代交移民局

反悔不做倘願補回班主美銀基佰陸拾圓期內

如有懶惰反骨及不合班中規則者班主有權將工

銀立刻止截並撥回香港不得藉口期限未滿索足

半年工銀准支過之上期銀准免補回以示體恤若

過有身運情事除十天八天班主通融不得止工銀

外其或日子過多病愈時仍要照數補足此係二家

允肯悅意訂明倘有山高水低各安天命在後無得

異言恐口無憑特立此帖為據

　　一賣收到同威公司代理人上期銀肆佰捌拾圓正

民國五年

新曆十月念三日

舊曆玖月念柒日

知見人　黎偉圖

　　　　黃作棚

和耗費不菲，只得縮減戲班規模。[24] 幸好傳統粵劇慣常運用既定排場和唱腔，又容許甚至鼓勵藝人作即興，演出者可按不同場合、觀眾期望和角色變動而有所適應。[25] 華埠與省港舞台還有一個明顯差異，是移民社群對男女合班和全女班大為雀躍，相反省港兩地直到三十年代還禁止男女同台，以上有關的條文，是為防範個別藝人或對與異性同台演出有反感而發生爭執。[26]

　　合約第二部分是關乎薪酬問題，頂尖兒的藝人與二三流角色的待遇應該有很大的分別，不過手上的四份合約，王燕珍與三名同伴薪酬相若，由美金 780 元到 960 元，估計屬同等級數。[27] 工資以外，班主負責來回三等倉船票和合約期間的伙食住宿。合約又特別聲明交付移民局的擔保費美金五百元屬班主「借出」款項，若當事人因故導致擔保費被官方沒收，涉事藝人需負全責。合約也詳細說明支薪方法，傳統上，粵劇戲班分三期支付薪金，首兩期各三分一分別在新季開始前和小散班時交收，餘額每隔 15 天分期支付，行內稱「關期」。海外聘約大體依從此格式但作出有趣的修改。酬金的一半會在起行前以「唐山銀」支付，另一半在抵達後再一分為二以美元清數，其中一半是關期，15 日一次，餘下一半（即全數四分之一）要待合約期滿，藝人離境前才結算。如是者，班主把部分薪酬扣起，保障東家利益，至於使

24　對於華南地區粵劇戲班的組織，見賴伯疆、黃鏡明：《粵劇史》（北京：中國戲劇出版社，1988），頁 281-301。兩位作者又指出在珠江三角洲外圍農村一帶遊走的戲班，規模較小，成員亦每每能擔當多個行檔角色。

25　粵劇舞台藝術的演繹，往往讓藝人有較多發揮的空間，此點饒韻華有精簡的討論，參 "Songs of the Exclusion Era," p. 407。

26　話雖如此，在筆者翻查資料時，尚未有遇見這類事件。反倒在第八章，我們將看到女伶的出現，帶來舞台上下不少興奮，偶有不法事情發生。

27　合約上通用美元，這點可能是因為大多數巡演美洲的藝人，都以美國為目的地。無論如何，在此書研究的時段（約 1910 到 1930 年代），美元和加幣價值相約。參 James Powell, *A History of Canadian Dollar* (Ottawa: Bank of Canada, 2005), p. 97。

用不同貨幣，值得我們細味。舉例說，薪酬是 780 元，藝人先收上期是唐山銀 390 元，餘下的 390 元才是美元，按兌換率，中國貨幣約值美元一半。由此可見，華埠商人精打細算，掌握跨國貿易常識，以貨幣兌換為巧取謀利之手段，實輕而易舉。[28]

　　合約第三部分，對藝人的行為舉動諸多限制。藝人不准參加任何工會或聯誼團體，恐防有人組織策劃對班主不利的行動。勞方有十天病假，超過十天則需補回登台時間。合約更賦予資方可謂至終權力，藝人在演戲期間「如有懶惰反骨，及不合班中規則者，班主有權將工銀立刻截止」，並把滋事人送回香港。[29] 從永康年的檔案紀錄可知此條文並非空言，無的放矢。在第二季發生兩件不愉快的事情，先有一名藝人偷取同班成員財物，被永康年交予警方，涉事者刑滿後被拘束離境。另一名被指對同班女藝人有不軌企圖，在台上受觀眾嘲笑後鬧出打鬥事件，資方以事態嚴重，即時取消聘約。[30]

　　在中國社會，藝人向來受藐視，就連永康年所發出聘約，開始就把他們說成「因在家無以渡活，願往外洋做戲」。[31] 這種說法套之於北美也未必全無根據，在 1920 年代以前，大部分遠赴北美演出的藝人，在戲行都屬次一等，沒有甚麼名氣，舞台藝技較遜色。願意走埠者，新加坡、馬來半島和鄰近東南亞國家，也許較為吸引，不像溫哥

28　藝人支薪安排，可參考以下口述歷史回憶：劉國興：〈粵劇班主對藝人的剝削〉，載《廣州文史資料》（第 3 期），1961，頁 126-127 和〈粵劇藝人在海外的生活及活動〉，載《廣東文史資料》（第 21 期），1965，頁 182；及新珠等：〈粵劇藝人在南洋及美洲的情況〉，載《廣東文史資料》（第 21 期），1965，頁 158-159。在藝人眼中這是院方剝削漁利的另一舉動。

29　市永康年檔 "Actor's contracts," files 10-11。

30　會議記錄，1918 年 3 月 8 日、4 月 3 日，市永康年檔 "Corporation Record," file 1。戲院內發生的衝突，見《大漢公報》，1918 年 3 月 9 日。

31　市永康年檔 "Actor's contracts," files 10-11。早期往美洲走埠的粵劇藝人，其寒微背景與行內地位，見劉國興：〈粵劇藝人在海外的生活及活動〉，頁 181-182。

華和三藩市一樣，要長途跋涉，橫跨太平洋。

　　透過永康年檔案，觀眾的反應我們也略知一二。綜觀前後兩季，由 1916 年底到 1918 年 5 月，戲班公司預備約 700 到最高 1,200 份戲橋，派給當天入場觀眾。[32] 票價由一角到五角，不算昂貴，而門票銷售，兩季大致相同（見表六），戲班上演初期收入可觀，雖然稍後會輕微下跌，頭兩三個月的入場人數大致理想。不過，由於戲班成員在一季內鮮有更動，沒有新血加入，觀眾興趣日漸減弱，上座率下降，無法避免。現存資料不足以做一份完整收支報告，但理事會總結兩季都有些微虧損，到了 1918 下半年，賬目終止，永康年戲班公司告一段落。[33] 倘若永康年的投資者覺得華埠戲院生意不易維持，毅然退下，願意此刻加入補上的卻大有人在。繼永康年停業後又一戲班在昇平戲院連續登台七個月，該班祝昇平更首度在《大漢公報》每天刊登廣告，可見粵劇舞台已成為唐人街公眾空間、日常生活的一部分。[34]

表六：1916 至 1918 年永康年戲班公司門票收益

每兩星期報告	門票收益 *	其他資料
第一季		
2.12.1916	$2,106.65	十天
16.12.1916	$1,080.05	
30.12.1916	$656.50	
13.1.1917	$1,007.30	
27.1.1917	$1,622.40	農曆新年
10.2.1917	$1,503.62	

32　當地兩所印刷公司收據，市永康年檔 "Receipts," files 14-17。

33　會議記錄，1917 年 5 月 17 日、1918 年 5 月 4 日，市永康年檔 "Corporation Record," file 1。從分析支薪紀錄，可知永康年在兩季中藝人流動量不大，市永康年檔 "Receipts for wages signed by actors and staff," file 8。

34　《大漢公報》，1918 年 9 月 5 日到 1919 年 4 月 12 日。

（續上表）

每兩星期報告	門票收益 *	其他資料
24.2.1917	$1,398.73	
10.3.1917	$1,051.45	
24.3.1917	$753.82	
7.4.1017	$860.77	
21.4.1917	$647.42	
5.5.1917	$468.57	
16.5.1917	$296.50	九天
第二季		
13.10.1917	$2,175.70	九天
27.10.1917	$1,319.65	
10.11.1917	$989.30	
24.11.1917	$1,054.30	
8.12.1917	$1,103.18	
22.12.1917	$2,532.58	
5.1.1918	$2,212.20	
19.1.1918	$1,230.85	
2.2.1918	$1,291.85	
16.2.1918	$677.35	農曆新年
2.3.1918	$725.20	
16.3.1918	$681.50	
30.3.1918	$556.15	
13.4.1918	$376.95	
27.4.1918	$277.15	
2.5.1918	$58.25	四天

＊ 此欄數字根據每天收入減除雜用開支如員工（不定期格外）小費、冬天加暖氣燃料費、藝人宵夜和其他修理費等等。

＊ 資料來源：“Wing Hong Lin Theatre Records,” Sam Kee Papers, Add MSS 571, 566-G-4, files 5-7 “Daily income and expenses,” City of Vancouver Archives，溫哥華市檔案館。

華埠粵劇黃金時代：以溫哥華爲焦點

　　正當華埠受當地主流社會不斷排斥，被視爲異文化區域，道德淪亡之陷阱，溫哥華的華裔居民卻比往日有更多機會享受所喜愛的娛樂。[35] 在 1920 年至 1925 年間，先後有五個戲班抵達溫哥華，包括昇平、樂萬年、國豐年、祝民安和國中興（看表七）。它們當中最短的演期只有三個月，昇平與祝民安則逗留較長，超過一年；曾有兩次戲班到訪時間重疊，以致一晚有兩台戲公演，十分難得。昇平戲院仍是主要場地之一，另外有兩個戲院都供粵劇演出之用，分別是位於 Main Street 的 Imperial Theatre 和 Shanghai Alley 的舊戲院，前者於 1921 年秋大裝修給華人戲班登台，後者於 1923 年至 1924 年間短暫重開。如往年的永康年一樣，戲班是由華埠商人承辦，報章廣告標明可以在戲院和一些華埠店舖購買戲票，後者包括出入口商號、藥材店、藥房、珠寶首飾店等等，全部位於華埠核心 Pender Street 地段。[36]

　　華埠戲曲市場一時間這麼興高采烈，主因是溫哥華華人人口持續增加，1930 年達 13,000 人，觀眾的數目越發可觀。誠然，加拿大國會通過 1923 年華人移民法案後，入境大門封閉，影響所及，一些境內華人頓覺前路茫茫而返回中國。不過在法案通過後，在小鎮生活工作的華人鑒於環境惡劣多遷往溫哥華，反令當地的華人社區在以後數年變得熱鬧。[37] 既然主流社會拒人於千里，全國最大的華埠能賦予多點保障，更讓華裔居民享受族群的各項設施和資源，包括爲數日多的

35　主流社會將華埠視作化外之地，是一個不被包容接納的空間，當中文化想象和物質建構的整個過程，參 Kay J. Anderson, *Vancouver's Chinatown: Racial Discourse in Canada, 1875-1980* (Montreal: McGill-Queen's University Press, 1991)。

36　《大漢公報》，1920 年至 1925 年。

37　有關中國移民入境和在加拿大國內遷移的動向，參 David Chuenyan Lai, *Chinatowns: Towns within Cities in Canada* (Vancouver: UBC Press, 198), pp. 56-67。

同鄉會館和宗親社團，從祖國進口的食品及各式各樣唐山雜貨，當然還少不了到戲院看大戲的機會。與此同時，生活在一個像被隔離的社區，族裔情緒濃厚，而且 1920 年代中國內憂外患頻仍，政治社會風潮令民族思潮國家主義高漲，對一群身在異邦、思鄉愁緒的移民來說，沒有其他消遣比家鄉戲曲更能帶來慰藉。[38]

表七：1920 至 1933 年間曾在溫哥華華埠上演的粵劇戲班

戲班名稱	演出季節
昇平	1920 年 12 月至 1922 年 1 月
樂萬年	1921 年 9 月至 1922 年 2 月
國豐年	1923 年 4 月至 6 月
祝民安	1923 年 3 月至 1924 年 5 月
國中興	1924 年 11 月至 1925 年 5 月
大舞台	1927 年 4 月至 1928 年 4 月
環球樂	193 年 9 月至 12 月
大羅天	1931 年 11 至 12 月； 1932 年 2 至 5 月、7 至 9 月； 1932 年 12 月至 1933 年 1 月

* 資料來源：《大漢公報》，1920 年至 1933 年。

　　觀眾數量增加，為戲院業帶來商機，固然重要，但我們還需把視

38　Edgar Wickberg, ed. *From China to Canada: A History of the Chinese Communities in Canada* (Toronto: McClelland and Stewart, 1982)。該書第二和第三部分的章節對排華法案前後有詳細論述；Yee, *Saltwater City*, pp. 49-73，則將視線集中在溫哥華華人社區。二十年代中期有不少大事在中國發生，例如「五卅慘案」、「省港大罷工」和國民黨掌政的南京政府成立。

野擴闊到溫哥華以外的華埠舞台。就如第六章所論述，二十年代北美多個華人聚居地的戲曲市場同步發展，朝氣勃勃，特別是三藩市、紐約市和溫哥華三地，促成一個洲際性粵劇巡演網絡出現眼前。此三大據點既可各自承辦戲班，讓藝人在當地戲院輪迴登台，又可把藝人差往所屬分支戲院、第二線舞台和其他交接點，例如西雅圖、波特蘭、洛杉磯、檀香山、芝加哥、波士頓，甚至鄰近國家墨西哥、古巴和秘魯。以下，我們嘗試追尋兩個粵劇戲班的蹤影，它們均由溫哥華進入北美繼而向外遊走，顯示出不同地方之間的聯繫，在地圖上編織起範圍廣闊的巡演網絡。

1921 年 9 月 5 日，一個擁有十名男角、六名女角的戲班順利抵達溫哥華，此班名「樂萬年」，抵埠後隨即在 Main Street 的 Imperial Theatre 登台。如前所述，戲院不久前裝修完備，而刊登在《大漢公報》的廣告更大事吹捧樂萬年各成員，說他們全是省港名伶，其中任正印花旦的女藝人據稱有豐富走埠經驗，曾以艷麗與台風贏得西貢堤岸觀眾讚賞。稍後，在原有陣容以外，有五名藝人相繼抵達，先後登場擔當主要角色，讓戲班一直演出至次年 2 月為止。[39] 至於樂萬年離開溫哥華後之去向，本來是一個謎，幸好三藩市方面的資料給我們答案。原來自加西演期結束，有少數樂萬年的成員離隊（其中一名去了古巴夏灣拿），但大部分原班人馬即啟程往三藩市，並在灣區和一個名叫「人壽年」的戲班合力演出。[40] 雙方達成合作的過程不詳，只知背後穿針引線的戲班公司名「英美聯合」，而當地觀眾反應可算非常熱

39 《大漢公報》，1921 年 9 月 1 日至 1922 年 2 月 6 日。該戲院位於 Main Street，門牌 720 號。見 "Remember our Chinese Opera?" 剪報資料，溫哥華市檔案，M15, 610。

40 加州大學柏克萊校族裔研究圖書館，華埠戲院戲橋，1923 年 7 月 9 日至 10 月 23 日，Box F。該班一名成員蛇仔傑曾先離團往古巴首都夏灣拿演出，1923 年 10 月回國途中，經三藩市作短期公演。

烈，此番公演更可説是掀起灣區粵劇新高潮。[41] 數年間，兩所戲院在三藩市唐人街啟業，1924 年 6 月位於 Grant Avenue 的大舞台戲院開幕，一年後是 Jackson Street 的大中華戲院，後者正是英美聯合公司辦理。兩所戲院在華埠各有自己擁躉，兩者之間競爭激烈，是當代三藩市唐人街傳奇故事之一，向為人津津樂道。[42]

　　第二個從溫哥華進入北美的粵劇戲班，在輾轉抵達美國東岸以後，它亦同樣為此間華埠音樂活動帶來復興。祝民安在鹹水埠登台一年以上（1923 年 3 月至 1924 年 5 月），[43] 之後該班一行 32 人途經西雅圖轉往紐約市，當時曼哈頓下城的唐人街舞台已靜寂十五載，此刻鑼鼓再起。祝民安採取如西岸華人戲院之相同策略，經常將旗下藝人與其他戲院對換，又安排人選輪流擔綱要角。演出維持了數年，直至 1927 年 3 月，在 Hop Hing Company 安排下，祝民安與樂千秋合併成為「詠霓裳」，據聞公司由紐約市華商帶頭籌組，資金則來自美國各地華埠，連加拿大和古巴也有合股人。1929 年 6 月，詠霓裳所在戲院遭大火燒毀，戲班負責人另覓新址後改名為「新世界」，在當地繼續

41　Peter Chu, et al. "Chinese Theatres in America," typescript, (Washington, D.C.: Bureau of Research, Federal Theatre Project, 1936), p. 76。報告指曾有當地人士向研究團隊提供內幕消息，謂該戲班在溫哥華上演成績平庸。這類涉及票房的商業情報，又或是關乎薪酬的花邊新聞，有可能是在背後作自我吹捧或打擊競爭者的手段，不可盡信。

42　大中華與大舞台兩者之爭競，有關著作都有提及，例如 Chu, et al. "Chinese Theatres in America," p. 77；劉國興：〈粵劇藝人在海外的生活及活動〉，頁 183；賴伯疆、黃鏡明：《粵劇史》，頁 369-370；蘇州女：〈粵劇在美國往事拾零〉，載《戲劇藝術資料》（第 11 期），1986，頁 259；Ronald Riddle, *Flying Dragons, Flowing Streams: Music in the Life of San Francisco's Chinese*, (Westport, CT: Greenwood, 1983), pp. 144-145。

43　《大漢公報》，1923 年 3 月 20 日至 1924 年 5 月 16 日。

演出。[44]

　　我們追尋以上戲班移動路線，並無意論證溫哥華是否凌駕三藩市和紐約市之上，只是溫哥華地處西北，位太平洋沿岸，是粵劇藝人、戲班進入北美巡演之大門。倘若真要比較，按三藩市華人人口數目，以當地華埠是整個美洲華人經濟貿易總樞紐，它操縱雄厚商業資本、龐大資訊與人際網絡，其戲曲市場肯定是這鐵三角中最具影響力的一角。在二十年代，不少粵劇藝人曾踏足三藩市華埠，甚至短時間內以此為家。舊金山戲院商有能力爭取心目中最具吸引的演藝者和戲班來登台獻技，然後憑着廣闊的商業聯繫，將藝人送往鄰近第二線劇場或更遠的地方。圈內著名藝人往北美走埠，定必以大舞台和大中華作大本營，一個絕佳例子是演小生馳名的白駒榮，當年正值省港大罷工，他接受大中華邀請，於 1925 年 11 月抵埠，至 1927 年 3 月回國，歷時幾近年半。[45] 意氣風發的馬師曾是另一個重要例子，年輕的馬師曾在星馬開始他舞台事業，1924 年回國後風靡省港觀眾，他在大舞台的安排下，於 1931 年至 1932 年間在三藩市演出。[46] 此外，一群極受華僑觀眾歡迎的女藝人，同樣值得注意，她們巡演遊走的地方也許較男藝人更多。張淑勤是其中較知名的一位，她是溫哥華普如意班的正印花旦，據《大漢公報》報道，她當年（1918—1919）十二個月薪酬為6,000 元，六年後，據聞三藩市大舞台給她的年薪，已達 17,000 元，

44　Rao, "Songs of the Exclusion Era," pp. 404-405, 413; Arthur Bonner, *ALAS! What Brought Thee Hither? The Chinese in New York, 1800-1950* (Madison, Wisc.: Fairleigh Dickinson University Press, 1997), p. 93.

45　加州大學柏克萊校族裔研究圖書館，華埠戲院戲橋，Box D, E, G。另看白駒榮的口述自傳，李門（編）：《粵劇藝術大師白駒榮》（廣州：中國戲劇家協會（廣東分會），1990），頁 35-38。

46　沈紀：《馬師曾的戲劇生涯》（廣州：廣東人民出版社，1957），頁 91-99。當然還有馬師曾為出國而刊印，全刊共兩百多頁的《千里壯遊集》，（香港：東雅印務有限公司，1931），在前面章節已有介紹。

加州一份英文雜誌稱她為「南中國的瑪莉碧福（Mary Pickford）」。張淑勤長時間在舊金山，有時南下洛杉磯，也曾遠征紐約。[47]

估計在二十年代，巡演北美的粵劇藝人數目越來越多，更有證據顯示，較之往日，當年的藝人已恆常地用輪流替換方式，四出到不同地方巡演。我們姑且重看永康年在 1916 年至 1918 年間的商業記錄，它的檔案從未提及溫哥華或其他地點的華人戲班和戲院，作為彼此調換藝人的商業夥伴，當時美國華埠戲院還有待恢復呢！檢視永康年兩季的支薪紀錄，藝人陣容相當穩定。進入二十年代，戲班的運作起了基本的變化，就是在一個戲班中一季之內的成員，也會出現明顯變動，而稍有名氣的藝人更會被班主安排對換，或調往不同地方戲院登台，這樣子整個北美的巡演網絡，頓時顯得活躍興旺。試舉一例，當祝民安還在溫哥華期間（1923—1924），戲班就不停地有一兩名藝人陸續抵達，總數有十多位，過程中也不斷有人被調離開。[48] 還一個溫哥華的例子是 1927—1928 年度的大舞台，一年內約有二十名藝人加盟，也是輪流擔演主要角色，當中有金山炳和新貴妃兩夫婦，兩人曾在三藩市大舞台戲院登台一段時間（1924—1926），在溫哥華則只有五個月，然後遠赴紐約加入詠霓裳，在東岸演出超過一年。[49] 總括來說，三藩市、紐約市與溫哥華戲曲市場同時擴張，構成鐵三角，藝人們外遊登台，四出巡演之機會大增。

47　《大漢公報》，1918 年 1 月 21 日。Franklin Clark, "'Seat Down Front!' Since Women Have Appeared on the Chinese Stage, Chinatown's Theaters Are Booming," *Sunset Magazine*, April 1925, pp. 33 & 54。如前所述，傳媒報道的薪酬數字不可盡信。另參加州大學柏克萊校族裔研究圖書館，華埠戲院戲橋，1924 年 12 月 2 日至 1926 年 5 月 9 日，Box D。

48　《大漢公報》，1923 年 3 月 20 日至 1924 年 5 月 16 日。

49　加州大學柏克萊校族裔研究圖書館，華埠戲院戲橋，1924 年 12 月 2 日至 1926 年 1 月 19 日，Box A。《大漢公報》，1927 年 9 月 12 日至 1928 年 2 月 13 日。Rao, "Songs of the Exclusion Era," p. 419。

跨國粵劇舞台面對的挑戰

　　為免讀者有錯誤觀念，以為在海外籌辦戲院戲班生意，輕而易舉，以下一節將介紹僑慶公司的簡短歷史，值此了解處理跨國業務，與多方面通訊、交涉，安排長途旅程，決非易事。1923 年正月，一群在英屬哥倫比亞省的華商創辦僑慶公司，理事會由全體 45 名股東組成，其中 22 位投資額在 250 元以上。股東大多來自溫哥華，包括年長的富商葉生（1845—1927），他與陳才同輩，在商場上長袖善舞。較年青的參與者有葉生兩名兒子葉求茂和葉求謙，[50] 還有在僑社非常活躍又有聲望的李日如（1892—1994）[51] 和黃子衡。李日如擁有位於 East Pender Street 門牌 107 號的輔行公司（Foo Hung Company），是僑慶公司的商務地址；黃子衡是加拿大 Royal Bank 的華藉代理。也有數名股東來自域多利，其中以金福源米行（Gim Fook Yuen Rice Mills）的林彬 [52] 與陳漢，兩人參與僑慶事務最為踴躍。[53]

　　僑慶的立案章程，最先於 1923 年 1 月交英屬哥倫比亞省政府的合股公司註冊處，同年 5 月經修改後再呈當局。[54] 看來公司由一群相熟的人組成，而且希望公司的股權保留在原班股東手上。按章程僑慶是私有公司，創辦時資本定額共兩萬元，分四百股。股東人數不超過五十位，若有股東轉賣手上股分或想全部出讓，其他股東有權率先購買，所有轉售最後必須理事會通過作實。若公司再籌集資金，股東們

50　Timothy Stanley, "Yip Sang," *Dictionary of Canadian Biography Online*, http://www. biographi.ca/en/bio/yip_sang_15E.html［瀏覽日期：2013 年 6 月 6 日］。

51　李日如小傳，參 http://www.vancouverhistory.ca/whoswho.L.htm［瀏覽日期：2014 年 3 月 15 日］。

52　林彬生於域多利，有金福源家族生意，並在 Bank of Vancouver 當地分行任華人部經理。參 http://chinatown.library.uvic.ca/lim.bang［瀏覽日期：2014 年 3 月 18 日］。

53　市僑慶檔 "Kue Hing Company's Share Certificates," file 2。

54　兩份註冊文件都收藏在大學僑慶檔。

同樣有權優先考慮，下一步才向外界接洽。以上章程條款，跟當年華埠社會高舉宗親籍貫關係，門戶意識強烈，幫派分明，如出一轍。[55]

　　僑慶公司的宗旨，是承辦從中國來的粵劇戲班，安排它們到溫哥華、域多利或其他合適地方上演。1923 年 5 月的章程，其修改部分是關乎檀香山辦戲院的細則。相信理事會與檀香山方面有聯繫，經商討後決定派戲班往當地登台。處理夏威夷戲院事務的三名職員須經由理事會任命，以擁有五千元個人物業為最低資格，任期為一年，可以續期。按規定職員每天向總公司寄出營業報告，戲院營利要按章送返溫哥華，不得留存超過二千元在分公司。[56] 這個長途跨境商業計劃，幾乎佔據了僑慶公司所有注意力，理事會雖步步為營，但問題接二連三地發生，導致業務難以開展。

　　開始一刻，僑慶理事們是躊躇滿志，以公司實力，當可在華埠戲院業務上大展拳腳。有關僑慶股東理事們的背景，暫時還未有如 Paul Yee 對陳才的歷史研究，故所知有限。不過，估計公司成員都具有一定財力與辦事能力，並掌握廣闊的人脈關係。僑慶與永康年相若，是透過香港代理來召募藝人。公司的往來函件中包括從西雅圖、三藩市、首都華盛頓和檀香山寄來的商業情報，鄰近西雅圖是美國口岸，對僑慶搜集巡演藝人消息，尤其方便。公司在西雅圖有一名代理人，專責為戲班過境時尋找演出機會，又與行將從美國離境的藝人接觸，商討有關為僑慶短期效力的可能性，更協助移民律師處理法律上的有關問題。[57] 公司也透過其他途徑處理事務，有一次，僑慶托一名在往來

55　參與僑慶公司的華人，多數是屬當地唐人街國民黨的支持者。至於洪門民治黨和國民黨之間的爭持，見 Wickberg, ed. *From China to Canada*, pp. 101-114, 157-168.

56　大學僑慶檔 "Kue Hing Company, Articles of Association, May 1923."

57　市僑慶檔 "Kue Hing Company, Correspondence," file 1, 信件日期為 1923 年 6 月至 8 月間；另有一批信件和電報，由 1923 年 8 月起到 1924 年 7 月止，則藏在大學僑慶檔。

溫哥華與西雅圖渡輪上工作的華人廚師傳遞信件。[58] 僑慶與在美國的華埠戲院和戲班公司有密切聯絡，一方面是競爭對手，另一方面亦可能是彼此合作的商業夥伴。以下的例子將此複雜關係表露無遺：1924 年初，僑慶正與三藩市英美聯合公司討論加強雙方合作，包括彼此調換旗下藝人；與此同時，僑慶又積極地計劃讓夏威夷的戲班出發到美國大陸巡演，不難想像，這是個商業秘密，計劃未有向英美聯合或其他競爭對手透露。[59] 同年夏天，僑慶私底下與英美聯合的一名女藝人商談轉班問題，此事被英美聯合發現，它的總司理向僑慶發了封信，措辭強硬，指責對方此舉不當，僑慶理應先徵求英美聯合同意，方可接觸該名藝人，如今當事人可周旋於兩所戲班公司之間，抬高身價。[60]

開辦之初，僑慶的業務進展尚算順利，註冊後三個月，國豐年班從華南順利抵達，在昇平戲院上演，而同一時間在溫哥華的祝民安，只得使用 Shanghai Alley 較陳舊的戲院。[61] 這固然是猜測，但我們不妨想像僑慶股東們滿面笑容，持着長期門票每晚到場觀戲的情境，他們無法預料，當國豐年結束溫哥華登台，收拾行裝預備啟程往檀香山，困難便像排山倒海，接連出現。次天，6 月 23 日，星期六，一行 23 人抵達西雅圖辦理入境手續，美國移民局官員認為他們身份可疑，把戲班全部成員扣留查問。

溫哥華總部在得悉此事後大為震驚，但反應亦是相當迅速，中英文流利的林彬與兩名理事即時前往西雅圖，查看情況。初步上訴很快就被聯邦移民官員駁回，理由是當時三藩市、洛杉磯和波士頓各有三

58 Lim Bang to Kue Hing Company 電報，1923 年 6 月 28 日，市僑慶檔，file 1。
59 有關此計劃的通信，自 1924 年 1 月 26 日至 2 月 27 日，大學僑慶檔。
60 牽涉其事的是著名女伶關影憐和同班兩名藝人。英美聯合公司至僑慶公司函，1924 年 5 月 31 日，大學僑慶檔。
61 《大漢公報》，1923 年 4 月 7 日至 6 月 22 日。

個華人戲班，而三藩市戲院商兩個同類申請已被拒絕。[62] 林彬等人並未灰心，在以後數天，他們從兩方面進行營救：首先，他們聯絡首都華盛頓的中國公使館，要求負責人 Dr. Alfred Sze 設法援助，又透過總公司請求在加拿大的中國外交官員提供支援；第二，他們聘請西雅圖一名移民律師 Paul Houser 與他在華盛頓的同僚 Roger O'Donnell 為法律代表，負責上訴。在以後兩星期，西雅圖和溫哥華之間電報往來頻密，有時更一天數次，或討論法律上的策略，或交換最新消息，亦有傳遞公司文件，用來澄清業務與財政狀況，或證實藝人合法身份。最後，聯邦審查會接納代表僑慶律師所提交證據，讓戲班進境。7 月 12 日，林彬用以下六個英文字，以電報向溫哥華報告好消息：「Trouble just over whole troupe landed」（「困難解決全班入境」）。[63]

國豐年班被美國當局拘留二十天這宗案件給我們一些提示，唐人街戲院跟華埠內所有人士與組織一樣，被排華時期移民官員普遍地以懷疑的眼光對待，處處為難。負責在入境時就地檢查和盤問的移民官，一般都持種族優越感，在處理有關族裔、性別與公民身份等問題時心存偏見。在他們眼中華人慣常使用偽造證件和虛報身份入境，在海關遇到一班中國人自稱為戲班成員時，自然諸多刁難，毫不留情。另一方面，僑慶公司這次營救行動，證實華人移民並非軟弱無助，單純是排華法案枷鎖下的受害者，相反地，他們有能力對不公義的事情作出還擊，這一點也符合當今學者們的看法。[64] 話雖如此，我們不能輕視這類事件對華人社會做成的種種傷害，單單律師費一項僑慶就花費

62 「Lim Bang to Kue Hing Company」，電報，1923 年 6 月 27 日，市僑慶檔，file 1。
63 見內部函件，1923 年 6 月 27 日至 7 月 12 日，市僑慶檔，file 1。
64 上佳例子有 Erika Lee, *At America's Gates: Chinese Immigration during the Exclusion Era, 1882-1943* (Chapel Hill: University of North Carolina Press, 2003)。

不菲，[65] 過程中也顯露和加深了公司內部矛盾，林彬與兩位同僚抵達西雅圖不久，就分別向總部發信，彼此指責對方無能。[66] 當然還有被扣押者的可怕經歷，牽涉在僑慶這宗移民案件的藝人未有留下任何紀錄，但其他曾到美加巡演的粵劇藝人，在其口述歷史和回憶錄中，就提到如何在移民官手下被誣告與受辱的經過。[67]

　　延誤過後，國豐年班終於抵達夏威夷，在 1923 年 8 月 2 日正式登台，不過發展並不順利，倒是頗具戲劇性，終歸叫人失望，以下是根據僑慶內部文件所重構之記錄：上演還不及三星期，上座率驟然下降，雖然有新人加入增強陣容，售票情況仍時好時壞。公司很快就把矛頭指向負責戲班事務的職員，數週前是意氣風發的林彬，向理事會一連發出多封信函，質問有關增派演員的決定，對收入下跌表示無法理解，特別對在檀香山的職員沒有向溫哥華定時做報告和將財政盈餘全數送回總部，大發雷霆。[68] 被林彬指控失職的兩人是劉昶初和梁雨蒼，為理事會成員，原居溫哥華，被公司委任隨戲班同往夏威夷，處理當地院務（公司原定計劃派三人前往，可能缺乏適當人選）。劉梁兩人否認失職，反指數名藝人極不合作，為公司製造麻煩。他們更指戲院所在地不當，常被地痞流民搗亂，影響生意，不過他們聲稱已着手找地方搬遷。[69] 理事會對兩人的答覆極之不滿，決定接受林彬要求，委以法律全權到檀香山追查實況。不過，我們單憑公司文件亦無法弄清楚誰是誰非，一方面，梁雨蒼被指在未得公司同意下，私自在晚上

65　Houser 在 1923 年夏曾向僑慶收取律師費 410 元，「Paul Houser to Wong On」，信函，1923 年 9 月 17 日，大學僑慶檔。

66　內部衝突日漸嚴重，見「Y.C. Leong and Leong Kai Tip to Kue Hing Company」，函件，1923 年 7 月 1 日，市僑慶檔，file 1。

67　蘇州女：〈粵劇在美國往事拾零〉，頁 260。

68　「Lim Bang to Kue Hing Company」，函件，1923 年 8 月 21、27 日，9 月 2 日，大學僑慶檔。

69　「劉昶初、梁雨蒼致函僑慶公司」，1923 年 10 月 16 日，大學僑慶檔。

九時減收門票，但這種「分段收費」的做法在唐人街戲院中其實非常普遍；另一方面，劉昶初承認花了不少時間開辦酒樓生意，但他否認失職，亦無有證據指他虧空。最後，公司仍將兩人革職，派人接管他們的職位。[70]

經過一番人事上的調動，僑慶總部嘗試安排國豐年往美國大陸巡演，為戲班開一條新路。計劃中行程包括西雅圖、波特蘭、洛杉磯、芝加哥和紐約市，而明顯地繞過三藩市。僑慶的律師已向移民局申報，而公司亦開始與有關戲院商聯絡，商討台期和其他細節，各項事情仍在安排中，卻由於某些困難（檔案沒有交代），整個計劃突然告吹。[71] 接二連三的挫折，難免影響戲班士氣，1924 年春，部分藝人決意單方面與僑慶終止合約，公司利益受損不在話下，加上涉事 13 名藝人意圖加盟檀香山另一所華人戲院，令僑慶方面深感受辱。倘若這班藝人在入境證期滿後逗留境內或銷聲匿跡，僑慶作為原本擔保人極可能喪失全部保費，僑慶更憂慮事件會大大影響公司在美加官員眼中的信譽。經考慮後僑慶決意透過 Paul Houser 知會移民局，取消有關藝人身份，逼令他們離境。[72] 正是內外交迫，情況萬般緊急下，僑慶的商業紀錄突然終止，公司在華埠歷史上消失。

估計僑慶公司很可能是受檀香山這計劃牽連而全盤倒閉，在溫哥華方面，往後數年，雖然仍有戲班到訪，但加拿大國會通過針對華人

70　「僑慶公司授權林彬調查函件」，1923 年 10 月 15-16 日，大學僑慶檔。另有「公司董事為此事宣誓文件」，1923 年 10 月 27 日。翻閱資料文件，未見公司正式起訴當事人，而新的管理團隊成員三人，是 David Lee、Wong Yee Chun 和 Chan Horne。

71　通信由 1924 年 1 月 26 日至 2 月 27 日，大學僑慶檔。

72　問題最遲在 1924 年底出現，當時一名已被僑慶解僱的藝人，公司要求當局將他遞解出境，不料該案還在處理階段，竟有十多名班上藝人一同請辭，並加入當地另一個戲班。大學僑慶檔有文件記錄此事，特別是「Kue Hing Company letter to Paul Houser」，1924 年 4 月 15 日。

的移民法案畢竟扼殺了華埠發展，加上幾年後世界經濟衰退，對戲院業做成沉重打擊。在三十年代初，大羅天戲班演罷數個台期後，業務無法開展，至終於 1933 年 1 月離境。不久，一直是溫哥華長壽粵劇舞台的昇平戲院宣告結業，兩年後重開但只作電影院。[73] 這是北美粵劇巡演網絡收縮的大勢，昔日鐵三角的另外兩角也無法倖免。1931 年以後，紐約市的粵劇舞台可說是了無生氣，三藩市的兩所超級戲院同樣是絕不樂觀，大中華在三十年代中期結業，大舞台則轉為放電影、演出歌舞雜技，並偶爾上演粵劇，來維持營業。[74] 到太平洋戰爭前夕，華埠粵劇能勉強維持斷斷續續地上演，全賴華人居民對家鄉戲曲的熱愛，以及華埠社團透過業餘形式（也夾雜着職業藝人），支撐着社區的音樂娛樂活動，我們在本書最後一章會探討這種新動向。

綜觀排華時期唐人街的舞台，雖然長時間未受到學術界關注，卻不是想像中的邊緣組織，與移民社區、華人生活無關疼癢。最近在溫哥華發現的資料中，我們見到有財有勢的華商精英，曾積極參與戲院業，為同胞提供價錢相宜的普及娛樂。以永康年與僑慶為例，華埠商人付出資金、營商經驗與商業網絡，幫助戲班公司從華南辦理藝人和戲班入境。華埠戲院生意中的不同環節，每每顯露跨國性質，包括從香港招聘藝人赴北美獻技、透過不同貨幣支薪、在美加移民當局極不友善的對待下申請藝人入境，以及巡演網絡遍佈華人移民的聚居地。根據近年發現的商業紀錄，與報章廣告和戲橋等宣傳品，我們確知華埠跨國舞台在二十年代達至高峰，大量藝人與戲班恆常地四出遊走，為散佈在不同地區的粵籍社群表演，地理範圍廣闊。粵劇在海外的歷

73　《大漢公報》，1933 年 1 月 13 日、1935 年 3 月 2 日。戲院改建圖則，見溫哥華市檔案，job no. 563, 1934, Townley, Matheson and Partners fonds, Add. MSS 1399, 917-F。

74　Su Zheng, *Claiming Diaspora: Music, Transnationalism, and Cultural Politics in Asian/Chinese America*, (New York: Oxford University Press, 2010), p. 97; Riddle, *Flying Dragons, Flowing Streams*, p. 150-158.

史被漠視，或作視而不見，部分原因與這種不斷遷移流動的型態有關。吊詭的是，我們要重新認識唐人街粵劇，必須掌握看來是零碎的資料，化零為整，讓一頁頁豐富滿有動感的歷史，重現大家眼前。

第八章
劇場與移民社會

　　1919 年農曆新春，溫哥華華埠「優界會館」慶祝成立五周年。顧名思義，優界會館是代表粵劇演藝行業的團體，慶典期間會館在《大漢公報》刊登新一任職員表。[1] 海外華人聚居地一般都社團林立，移民社會藉組織來加強團結、保障眾人權益，而有關華人社團消息則是唐人街報章每日新聞的必然內容。乍眼看來，優界會館這段新聞實在沒有甚麼特別之處，在時間上華埠社團一般在年底為來年的理事、職員進行選舉，當選的則在數星期後宣誓就任。然而，當我們翻查這個組織的資料時，發現當中有不少玄疑之處，值得細看。

　　優界會館並不算一個十分活躍的組織，它的代表偶爾會出席其他社團的慶典和聯誼節目，但未有證據顯示它有恆常活動（亦沒有找到它的固定地址）。[2] 在職員表上的 93 名「當選」人士，似乎全部來自當時在溫哥華巡演的兩個華人戲班，分別是祝昇平和普如意，不過能被確認的名字無幾，除了兩位著名女伶張淑勤和黃小鳳，與另外數名藝人，絕大多數都寂寂無名，相信是二三線的藝人、棚面樂師和舞台

1　《大漢公報》，1919 年 2 月 11 日。
2　1918 年 12 月，一個屬洪門派系的團體慶祝成立，優界會館贈送一面玻璃牌匾。半年後，優界會館派代表出席一海員工會的成立典禮，無獨有偶，海員與藝人兩者都具遊走性質。《大漢公報》，1918 年 12 月 16 日、1919 年 6 月 21 日。

職工。[3] 那麼優界會館究竟是甚麼一回事呢？誰是它的主腦人物？甚麼原因促使它成立和繼續存在？倘若舉辦五周年紀念與公佈理事職員名單，目的是彰顯凝聚力或尋求內部更新，當時的誘因是甚麼？而結果又如何？處身在一個被主流社會邊緣化、基本權利被剝削的移民社群中，戲班藝人也許是更被邊緣化的一群人，更被人漠視的一個界別，它的成員如何面對華埠內複雜的社會環境呢？

優界會館的故事有另一層玄疑，叫人費解。職員表被刊載的第一天，正會長具名「莫權之」，但兩天後，其名字被印為「莫懼之」（見圖十二）。[4]《大漢公報》一連三天如是登載，手民之誤的可能性有多大？莫非是言之有物。若是後者，那麼「不需懼怕」的對象何指？那不具名而被控訴的「強權」或「惡勢力」是誰？在華人移民的歷史場景裏，我認為有兩個可能。對外而言，藝人們有可能是對加拿大政府和主流社會處處排擠，表示不滿和繼續抗爭之決心。反對白人世界的歧視，這點不難想像，估計優界會館會聯絡華埠大小團體一同抵抗外侮，但我們卻找不到這方面任何旁證。相對下更有可能發生的，是藝人們向來自華埠內部的威脅和壓力發出聲音。會否是一些無賴之徒諸

3　當年張淑勤和黃小鳳都處於舞台事業起步之初，以後十年，她們巡演活動同時進入高潮，在北美洲和加勒比海走過不少地方。據《大漢公報》1918 年 1 月 21 日的報道，張淑勤受聘普如意，薪酬為 6,000 元；1925 年，三藩市的報刊盛讚她的演藝卓絕，又謂她年薪已達 17,000 元，見 Franklin Clark, "'Seat Down Front!' Since Women Have Appeared on the Chinese Stage, Chinatown's Theaters Are Booming," *Sunset Magazine*, April 1925, p. 33。黃小鳳在二十年代中，曾遊走美洲兩岸和古巴，參饒韻華：〈重返紐約！從 1920 年代曼哈頓戲院看美洲的粵劇黃金時期〉，載《情尋足跡二百年：粵劇國際研討會論文集》，周仕深、鄭寧恩（編），（香港：香港中文大學音樂系粵劇研究計劃，2008），頁 267-268。
4　優界會館啟示最先登載在《大漢公報》，1919 年 2 月 11 日，「莫懼之」一名出現在 2 月 13 至 15 日。

多留難，借機勒索？在此之前，有報道謂戲院被搗亂、伶人被恐嚇。[5]
優界會館是否藉五周年紀念此機會作公開表態？

　　綜觀粵劇藝人走埠巡演的具體情況，優界會館有可能是藝人們對
戲院商和管理階層表示不滿。在第七章我們曾討論永康年戲班公司的
聘約，當中條文清楚禁止簽約人組織行會或參與當中任何活動，免得
損害東家利益。面對這高壓手段，優界會館的成立彷彿是一種挑戰。
衝突的結果，誰勝誰負，資料沒有給我們明確的答案，卻留下以下線
索：從 1919 年 4 月起，有二十個月沒有戲班應邀在溫哥華登台，是
否背後華商採取報復，讓公眾明白誰在掌控唐人街的舞台，是誰真正
不用懼怕？[6]基於藝人在海外遊走的生活與工作方式，不論所在何地
要組織起來都不容易，要與院方抗衡，爭取權益，自然是處於不利地
位。就是在新加坡，粵劇行會梨園堂創於十九世紀中葉，可説歷史悠
久，當地舞台亦非常發達，行會本身卻停滯不前。二十世紀新加坡華
人社團大量增加，正名後的八和會館反在僑社內更缺乏影響力。[7]看
來，一個社團誕生或重組，並不能保證它會長期活躍，而偶爾一兩次
集體行動，影響力未必持久，有時更產生反效果。

　　姑勿論當日優界會館之抗爭對象是誰，藝人懂得以團體作平台，
以傳媒為表態工具，縱然是弱勢社群，仍採取集體性對抗行動，足

5　《大漢公報》，1916 年 2 月 23 日、4 月 6 日，1918 年 3 月 9 日。在戲院內發生的
　　混亂事件，下一節即有討論。另外《大漢公報》，1916 年 10 月 28 日，有溫尼辟
　　報道一宗：有一白話劇團到當地演出，被一名地方惡棍騷擾，硬要免費入場，據
　　聞當事人已報警。

6　同上註，1919 年 4 月至 1920 年 12 月。

7　雖然新加坡的梨園堂（稍後改名「八和會館」）不算活躍，它是太平洋戰爭前，
　　在海外唯一代表全行的粵劇藝人團體。關乎二十世紀初新加坡華人社團的歷
　　史，見拙作 "Urban Chinese Social Organization: Some Unexplored Aspects in Huiguan
　　Development in Singapore, 1900-1941," *Modern Asian Studies*, vol. 26, part 3 (1992), pp.
　　469-494。

◎▼優界會館選舉職員表

▲正副會長莫懼之　陳耀臣
▲正副總理鄭△翁　黄麗庵
▲正副主席勞文山　陳元亨
▲正副議長卓登　黄俊
▲正副監督　程林　劉芳
▲正副財政李愧　李廷
▲正副總理　廊海　張淑勤
▲正副中文書記董沖陳任
西文書記西人李倫林健生
▲正副議長吳月梅黄小鳳
▲正副庶務長何年黄社海
議員　佘元　歐陽枝　吳光　伍玲　李恩　麥兆佳

審計員　關奇　關錫
訴訟員　外汇田　陳斗瑆　金絲貓　梁贊珠　粵丫仔
陳扎勝　李秋月　馬蹄蘇　邱雪霞　翰嗣虹　周瑜群
太子祥　雷基　呂成　李富　黄欽　李光
陳盛　陳松　梁能　黎振　方富珍　陳安
廖彬　黄明進　徐陰庭　李全弟　曾建　聶阿保
黄焌　鄔秋　遠元　彭流　黄杜　黄華
李英　馬進　張德　許益　梁强　黄强
李元　龍群　蔡龍　趙倫　胡光　黄德
胡元　李倫富　謝倫　何鵑　黄法　黄黄
陳庭　李章　劉子常　朱榮　張溝　黎妹
▲庶務員　李遠超　李强　湯界　阮勝　黎保
民國八年　舊歷正月拾一日　堂高華優界會館啓

圖十二　優界會館選舉職員表。
資料來源:《大漢公報》,1919 年 2 月 13 日,得 UBC 亞洲圖書館准予翻印,僅此致謝。

以見得他們對華埠社會格局與團體活動有相當熟悉。在為全書作結以
前，本章再以溫哥華作個案，加插少許三藩市的片段，旨在描述唐人
街戲院作為一個具高度參與性的公眾空間，與它在移民社會中所發揮
的功用。[8] 由於華人移民的工作與生活侷促一隅，無法使用主流社會
的資源與一般娛樂設施，唐人街內的華人戲院就顯得格外重要。華埠
傳統社團普遍都熱心支持粵劇活動，給予藝人、戲班贊助，雙方互利
共贏的關係，實值得我們注意。一方面，密麻麻的人際關係與社交網
絡，個人對群組之依附與效忠，是華埠社團文化的基因，亦是華埠戲
院賴以成功的主要因素。另一方面，戲班人事與舞台設備經常為社團
和僑領們效力，幫助他們提高知名度和獲取僑眾支持。移民劇場除了
是備受歡迎的娛樂場所外，作為排華時期唐人街內至為重要的公眾空
間，它讓持份者進行交涉，並具體地刻劃出僑社內的權力關係、規範
性行為與社群政治的內涵。

戲院作爲公眾空間

　　在二次大戰前，北美華人人口以成年男性佔絕大多數，對那一輩
的移民來說，粵劇滿有家鄉味道，其娛樂成分難以低估。演出內容固
然是包羅萬有，包括讓觀眾開懷大笑、題材輕鬆的趣劇；舞台上亦可
以反映較嚴肅的問題，如關乎君臣間的忠義、男女相思苦戀、婦人節

8　劇場作為一個社會空間的觀念，筆者從 John Cox 和 David Scott Kastan 編著的論文
　　集得到不少啟發，受益匪淺，參 *A New History of Early English Drama* (New York:
　　Columbia University Press, 1997)。我的視野也深受日本漢學家田仲一成和台灣學者
　　邱坤良影響，前者對中國傳統農村社會的演藝活動有精確的了解，後者對日治時
　　期台灣戲劇認識極深，參田仲一成：《中國戲劇史》，雲貴杉、于允譯，（北京：
　　北京廣播學院出版社，2002）；邱坤良：《舊劇與新劇：日治時期臺灣戲劇之研究
　　（1895—1945）》（台北：自立晚報，1992）。

義、人間倫理等等，往往是耳熟能詳，叫人有似曾相識的感覺。在音樂陪襯下台上演員一舉手一投足，動人的唱辭、艷麗的服飾，再加上觀眾席上的交頭接耳，怎能不叫人陶醉、盡歡。歡愉的同時是「忘懷」與「失憶」，在劇場內忘掉離鄉別井那份相隔失落，忘記在異地的苦悶、疏離與孤單。對一個異鄉人來說，劇場是尋求和獲得慰藉的地方，在流離之處彷彿重返家園，縱然只是片刻之間。

由於戲院是華埠最寬闊的公眾場所，它讓觀眾集結、喧鬧，甚至有點粗暴行為，為求一時之快。1916 年初《大漢公報》報道以下一宗戲院裏的「怪事」：當晚節目是風流天子明正德皇（1505—1521）為眾人熟悉的故事，台上正演至皇帝便裝出遊，與劇中女旦打情罵俏時，突然有人從台下將垃圾擲向皇帝，引來一場騷動。在報道中，記者加上自己的詮釋，謂事情可能與近來「感觸不滿於帝皇之心理」有關，所指的是去年袁世凱（1859—1916）企圖復辟帝位一事。[9] 不及兩個月，騷亂再次在華埠另一間戲院發生，記者同樣是不明所以，但報道是多了點色彩：晚上約十時，突然有人向台上扔雞蛋，演出被迫停止，旋踵人群擾攘集結在戲院門外與街道上，報道謂「觀者人山人海，十分高興」！[10] 記者未有解釋事發原因，也許當時混亂的場面與大群觀眾買票尾入場有關，華埠戲院習慣了在節目下半割價售票，讓等候人群進場，這樣子不單收入微薄的勞工階層能在工餘以廉價購票

9　《大漢公報》，1916 年 2 月 23 日。所有自十九世紀晚期的記載，都顯示出唐人街戲院觀眾對藝人演出頗有要求，例如 Frederic Masters 就在 1895 年錄得以下在三藩市華埠戲院裏發生的一件事：「晚場時一位藝人中途失手，無法唱演下去，霎時間一名男子從觀眾席中站起來，大聲叫罵，繼而把手上甘蔗朝着該名伶人腦袋扔去」。見 Masters, "The Chinese Drama," *Chautauquan*, vol. 21 (1895), pp. 441。

10　《大漢公報》，1916 年 4 月 6 日。

入場，戲院商也藉此增加票房收益，一舉兩得。[11]

　　像以上在戲院內外的突發事件，可為涉事人或旁觀者帶來短暫歡樂和心理上宣洩。與此同時，戲班與其演藝人員也開始在唐人街社團空間裏活動。1915 年初，由溫哥華中華會館發起，一群藝人聯手為廣東水災災民籌款，義演兩場。[12]1921 年，當地華人再接再厲，戲班義演超過一星期，善款受惠的對象，並非意料中的廣東僑鄉而是華北旱災地區。負責此次賑災活動的委員會成員六十多名，來自不同界別和眾多同鄉與宗親團體，顯示出華人社區熱心公益，動員能力日增。[13] 除了此類大型籌款運動，藝人們也為圈內同仁做慈善工作，例如在 1916 與 1927 年，相隔了 11 年，當年巡演的兩個戲班同為患病藝人籌募醫療費和返回中國交通費。[14]

　　把演戲娛樂與慈善活動結合，在中國以至海外華人聚居地，都有悠久歷史。在三藩市，特別是 1920 年代華埠戲院的黃金歲月，例子數不勝數，現存一批 1925 年的戲橋，清楚記載大舞台戲院每星期日為東華醫院舉行義演籌款，連續做了七個星期之久。[15] 由於三藩市在海外華人世界佔顯要位置，當地戲院曾參與備受關注的跨國慈善籌款項目，例如在 1920 年代末，廣州市籌建省立圖書館，大舞台與大中華戲院分別捐出約一千二百元，時至今日，我們仍可在建築物門前紀

11　蘇州女：〈粵劇在美國往事拾零〉，載《戲劇藝術資料》（第 11 期），1986，頁260。至於票價減低多少，及讓觀眾何時進場，不同時代與不同地點會有差異。在二十年代的三藩市，不少觀眾約在九時入場，參 Clark, "'Seat Down Front!'", p. 33。一張 1926 年 4 月 19 日在大舞台派發的戲橋，則宣稱在晚上九時半收票尾，加州大學柏克萊校族裔研究圖書館，華埠戲院戲橋，Box A。數年後，溫哥華《大漢公報》更稱票尾減價於十時半開始，1930 年 9 月 22 日。

12　《大漢公報》，1915 年 7 月 24 日。

13　同上註，1921 年 2 月 7、16-26 日。

14　同上註，1916 年 4 月 22、27 日，1927 年 7 月 9 日。

15　加州大學柏克萊校族裔研究圖書館，華埠戲院戲橋，Box A。

念碑上讀到這條資料。[16] 本章下半部分將介紹更多這類具意義的公開活動，戲劇界經常參與其事，1937 年中日戰爭爆發後更是高潮迭起，在救國思潮籠罩下，戲院是十分矚目的公眾場所，時有籌款、演說和各種鼓勵僑民愛國的活動。在此以前，華埠社團長期參與興辦戲院事業，推動粵劇演出，社團與舞台之間互惠互利，為日後合作打下深厚基礎。

同鄉會、宗親會與提倡聯誼互助的各種社團，一直是海外華人世界的基本組織，它們在社會上和文化場域中扮演各種功能，在此不需多費筆墨。當華人隻身抵達異邦，傳統社團提供所需之人際網絡，幫助他找尋工作、安排住宿、結交朋友。對有志從商者來說，他們擁有多一點個人資源，想力爭上游，自然希望透過社團擴闊社交網絡，接觸客戶，尋覓商機，繼而在華人圈子甚至主流社會建立個人地位。換句話說，社團是僑社精英浮現之場域，讓有能者藉承擔公眾事務進身領導層，社團更有助於凝聚群體意識和發揮集體力量。排華時期，傳統社團與華埠之盛衰息息相關，而溫哥華當地的文獻資料，充分顯示社團生活與戲劇活動的密切關係。

在中國社會，很多民間節日、宗教慶典、以至一般社群活動，不可缺少演戲，在海外移民世界情況相若。加拿大洪門致公堂全加總部設於域多利，在 1915 和 1916 年曾舉行隆重周年慶典，《大漢公報》有詳細報道。1915 年的慶祝活動長達三天，由第一日新會員宣誓加入作開幕儀式，到第三天晚上聯歡宴會作結，歡宴席上少不免有致公堂領導與來賓輪流演說，敬酒乾杯。不過出席人數卻以第二天為高峰，《大漢公報》謂超過一千人，是慶典中最熱鬧的一天。當日有瓊天樂班演出大戲兩場，戲班可能適逢在埠內巡演，又或是應邀來自溫哥華，

16　2002 年夏，筆者在走訪廣州市中山圖書館時，首次注意到門前的碑刻。

劇目內容強調忠誠結義，團體為重，個人為次，節目中還加插洪門會友舞獅和功夫示範。[17] 次年慶典日程大致相同，戲班是從溫哥華抵達的祝華年，另加數名在域多利的粵劇藝人一起演出，若加西粵劇戲班的巡演網絡是背景，鹹水埠的中心位置已日漸明顯。[18]

　　民國以前，洪門組織稱為「致公堂」，後來改名為「致公黨」，在海外華人社會具影響力，據 William Willmott 與 Edgar Wickberg 研究發現，該組織在加拿大華埠尤其聲名顯赫。[19] 由於《大漢公報》是加西洪門刊物，有關組織在當地活動的報道，自然格外詳盡，以下是另一例子。在辛亥革命後，國民黨在美洲華埠勢力日漸強大，洪門為了加強組織的內聚力與國民黨抗衡，領導層成立達權社作洪門的核心組織。據《大漢公報》報道，溫哥華達權分社在 1918 年出現，成立當天，節目應有盡有，其中有兩個在當地巡演的戲班以演戲為賀禮，值得一提。它們上演例戲《賀壽》、《送子》，象徵吉祥，在此喜慶場合最為合適，其他劇目則多以忠義、孝道、愛鄉、愛國等為題。[20] 聲音響亮，場面熱鬧，人氣旺盛，令主辦者倍覺體面大增，就是須付戲金也物有所值。對參演藝人來說，能一展才藝兼服務僑社，建立戲班聲譽和與華埠良好關係，真是一舉數得。

　　屬致公堂派系和與它聯繫密切的組織，在唐人街極有勢力，是戲班和戲院商爭取支持的對象，不過其他社團對戲曲演出也同樣熱心。一個恩平同鄉組織於 1920 年 2 月成立，慶典節目有戲班上演《賀壽》、《送子》兩套例戲。[21] 致公堂的勁敵國民黨也不例外，上文第七

17　《大漢公報》，1915 年，無日月。

18　同上註，1916 年 4 月 25 日。

19　Edgar Wickberg, ed. *From China to Canada: A History of the Chinese Communities in Canada* (Toronto: McClelland and Stewart, 1982), Ch. 3, 8 & 12.

20　《大漢公報》，1918 年 12 月 9-12 日。

21　同上註，1920 年 12 月 24 日。

章最後一節所提及的僑慶公司，在 45 名合股人當中較知名的，一律是國民黨的擁護者。當中有葉氏家族的元老葉生和他兩名兒子，還有李日如，僑慶公司就設在他華埠商鋪 —— 輔行公司 —— 之內。李日如是溫哥華國民黨要員，李氏公所和台山寧陽會館首要份子，難怪這兩個團體都歸國民黨陣營。像李日如一樣的華商，有雄圖大志創一番事業，又熱心僑社，他參與籌辦戲班推動華埠舞台，是在拓展人際關係、商業交往、社會事務與政治聯繫以外另一個活動範疇。[22]

　　在三藩市，移民劇場同樣是華埠生活多姿多彩的一頁，筆者手上資料未如溫哥華那麼豐富，但也找到一些精彩片段，以下是 Frederic J. Masters 對舊金山唐人街戲院的描述，他之前在中國傳道二十年，文章發表於 1895 年：

　　　　最多人聚集的節目稱為「棚戲」（原文「pan hi」），具籌款性質，由宗族姓氏團體或堂口主辦。戲院租金約一百五十至二百元一晚，主辦者有權定門票價格並派人在入口處看守。當主辦堂口或宗親會所供奉的神靈被抬舉進場，登時鑼鼓喧天，爆仗鳴放，是全晚最有趣的場面。若當晚天氣寒冷，（負責人）會為神靈披上毛衣，恐防這纖弱身軀會受風寒傷害。在華人眼中，他們的神靈不分性別，一律喜愛觀賞戲劇。在中國的城鎮和農村，每逢

22 "Theatre Management – Kue Hing Co. Ltd.," in Yip Family and Yip Sang Ltd. fonds, Add. MSS 1108, 612-F-7, City of Vancouver Archives（以下簡稱「市僑慶檔」），"Kue Hing Company's Share Certificates," file 2；"Kue Hing Company File regarding a Chinese Acting Troupe," in Yip Sang Family Series, fol. 0018, file 3, Chung Collection, Rare Books and Special Collections, University of British Columbia Library（以下簡稱「大學僑慶檔」），"Kue Hing Company, Articles of Association, May 1923." 李日如在華埠社團十分活躍，在李氏公所、台山寧陽會館擔任要職，三十年代開始更積極負責國民黨屬下的中文學校。生平簡要參 Lee Bick，http://www.vancouverhistory.ca/whoswho. L.htm［瀏覽日期：2014 年 3 月 15 日］。

豐收，又或避過了瘟疫和水火災禍，居民會集資演戲酬神，在廟宇前空地搭戲棚，高興一番。[23]

　　筆者對華人民間宗教信仰不以為然，語帶譏諷，不過以上一段文字說明中國地方社會的慶典與酬神演戲，兩者息息相關，而華埠的演劇活動，則少不了主辦社團的一份，Masters 更為觀眾熱烈的反應，戲院內的哄動作見證。可以肯定，不論是在中國宗祠廟宇的臨時戲棚、城鄉市集的露天戲台，又或是在海外的華埠戲院，上演傳統戲曲是當地社群社會生活、宗教習俗和周期慶典必有環節之一。

　　唐人街內政治分歧、黨派對立的局面，對華人戲院的發展不無影響，這現象在舊金山至為明顯。在二十年代，舞台活動開始復甦，1924 年至 1925 年間，大舞台與大中華兩所戲院先後啟業。它們是華埠戲院黃金階段的棟樑，安排過不少一流藝人在三藩市登台，然後巡演至美國各地或更遠地方。兩所戲院是娛樂圈內勁敵，在它們背後的支持者也有敵我之分：大中華由國民黨人士創辦，經營大舞台的華商則屬於華埠內另一股勢力憲政黨。雙方壁壘分明，各自有報章作戲院喉舌做宣傳，兩黨成員亦成為自己戲院的擁躉。藝人劉國興為這最後一點提供了註腳，按他了解，唐人街店舖職工和一般僱員，通常只會去店東捧場的戲院，免得招來僱主不滿。[24] 另一名藝人蘇州女曾於三十年代初在三藩市演出，對兩黨對峙的情景多年後仍記憶猶新。與她一同在新中華登台的藝人，與在大舞台的同行是舊相識，在些還是朋友，但在三藩市期間彼此不敢往來，正如她說：「只因兩間戲院派別不同，班主矛盾尤深，為避免經理相爭對演員不利，所以很少往來，

23　Masters, "The Chinese Drama," pp. 440-441.

24　劉國興：〈劇粵劇藝人在海外的生活及活動〉，載《廣東文史資料》（第 21 期），1965，頁 183-184；Ronald Riddle, *Flying Dragons, Flowing Streams: Music in the Life of San Francisco's Chinese* (Westport, CT: Greenwood, 1983), pp. 144-145.

更談不上藝術交流了」。[25] 戲院是移民社群中的建制，藝人們在當中工作和找尋發展機會，就必須投入變為華埠社會場域的一部分。

唐人街社會的從屬關係與劇場裏表達傾慕的禮儀

事實上，不論是舞台藝人、籌辦戲班生意的商家，又或戲院司理，他們十分明白要依賴華埠內黨派、同鄉、宗親關係所編織的社交網絡，是贏取觀眾支持愛戴的關鍵。在華埠報章刊登廣告是最基本要求，精明能幹的戲院司理還有其他招來觀眾之伎倆。例如組織戲迷前往火車站或輪船碼頭迎接藝人，一方面是引起公眾注意，另一方面也是為藝人們打氣，製造一點萬眾期待的聲勢。數天內，為首的幾位藝人，便登門拜訪唐人街的社團（見圖十三），特別是他們自己的同鄉會館和宗親組織，通常還送上戲票作見面禮。對接待歡迎的社團來說，既然來者是同姓宗族或鄉親，事關體面，自然鼓勵會眾到戲院捧場，作座上客。鑒於有個別藝人的姓氏屬少數中之少數，又或同鄉人數不多，須另找辦法擴闊社交網絡，藝人或會選用藝名，甚至借母親姓氏和籍貫作社交渠道。[26] 總之方法是林林種種，使藝人在唐人街社團裏找到有利平台，讓他們接觸和討好更多的觀眾。

對演出者而言，當表現過程中經常聽到有人叫「好」，或從觀眾席傳來熱烈掌聲，當然令人快慰。[27] 在唐人街粵劇的黃金時代，也出現一種向演藝者表示傾慕讚賞的方法，可視為華埠舞台特色之一，叫受賞者雀躍不已。當晚上節目來到某個環節，鑼鼓停頓，觀眾視線仍然

25　蘇州女：〈粵劇在美國往事拾零〉，頁 259。

26　新珠等：〈粵劇藝人在南洋及美洲的情況〉，載《廣東文史資料》（第 21 期），1965），頁 167；劉國興：〈劇粵劇藝人在海外的生活及活動〉，頁 185。

27　觀眾叫好，參新珠等：〈粵劇藝人在南洋及美洲的情況〉，頁 164；蘇州女：〈粵劇在美國往事拾零〉，頁 260。

專注台上，這時候來賓登台向藝人贈送紀念品，可能是艷麗的花牌、刻上讚詞的獎牌，或繡上藝人名字的絲質旌旗，更有把現金紙幣摺好夾在其上作裝飾，據聞有少數藝人獲贈金牌或銀牌作紀念，被視為華埠觀眾餽贈禮物中之極品（見圖十四）！固然，在獲贈藝人心目中，紀念品背後是一份情誼，它代表行內地位，又能具金錢價值，而當我們把發生在舞台上下的行為、舉動（西方學者稱之為 paratheatricals，或可譯作「泛劇場」）作為景觀，把它放回唐人街的公眾空間，採用社會與文化的視覺，不難領會儀式背後的各種意義。[28]

在溫哥華，記載粵劇藝人獲餽贈獎項最早的文獻資料，可能出現在 1928 年 1 月昇平戲院廣告，部分內容節錄如下：「僑胞先生注意，是晚有僑胞七十餘人，聯名贈送大橫額一幅、銀牌一個、生花二盆，贈與金山炳新貴妃二伶。是晚二伶具全副精神，大演其生平絕技，以酬僑胞先生之雅意。僑胞先生盍興乎來。」[29] 這對夫妻檔在北美洲頗有名氣，1924 年至 1926 年間他們在三藩市登台，並於次年 9 月抵溫哥華加盟大舞台戲班。四個月後，如以上引文所載，夫婦倆獲頒贈紀念品。數星期後，在 1928 年 2 月，他們啟程往紐約市。[30] 根據現有資料，這種餽贈儀式曾發生在藝人登台首兩星期甚至第一晚，但大多數藝人都需要先努力一番，搏取觀眾讚賞。不過，獲獎儀式也不會太接近他們離開的日子，這樣一來，院商可充分利用儀式過後觀眾對藝人

28　對粵劇藝人頒贈紀念品，特別金牌，一般以北美洲的記錄比較多，但同樣情況，也發生在東南亞。Paratheatical 一詞，取自雷碧瑋 Daphne Lei, *Operatic China: Staging Chinese Identity across the Pacific* (New York: Palgrave Macmillan, 2006), pp. 50-53, 75-80.

29　《大漢公報》，1928 年 1 月 12 日。

30　金山炳與新貴妃夫婦在溫哥華的行程，見諸《大漢公報》。1927 年 8 月 16 日報道他倆即將抵埠；1927 年 9 月 12、14 日，兩人分別首度登場；1928 年 2 月 13 日，快將啟程赴美。

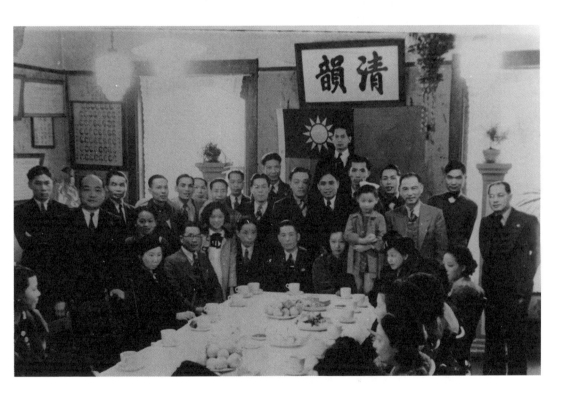

圖十三： 男女藝人拜訪清韻音樂社，約 1938 年。
資料來源：溫哥華市公共圖書館 Vancouver Public Library #50481。

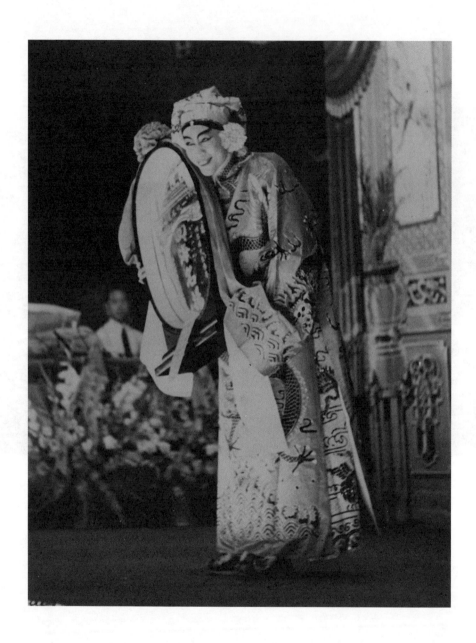

圖十四： 桂名揚獲贈獎牌。牌上刻有贈詞「四海名揚」。
資料來源：溫哥華市公共圖書館 Vancouver Public Library #48415。

那份難捨難離，連帶票房一同得益。[31]

　　頒贈紀念品儀式，一般發生在中場休息時間。鑼鼓靜下，有一兩位穿着大方得體的團體代表步上舞台，他們先作簡短演講，用的是慣例式華麗詞藻，稱讚該名藝人演藝非凡，感激其負文化使命，遠涉重洋慰藉僑胞，又說其演出振奮人心，讓贊助社團蒙光彩，讓僑社更團結。接下來代表向藝人頒贈花籃、獎牌、旌旗或其他紀念品，跟着獲獎人向贊助社團和僑眾表示謝意，然後鑼鼓又再響起。在三十年代末至太平洋戰爭前夕，《大漢公報》經常報道此類頒獎儀式，其中一篇有關黃新雪梅獲獎的紀錄頗為詳盡，對筆者重構這儀式的歷史面貌幫助很大。當晚贊助團體是黃氏宗親黃江夏堂和經常跟它合作的伍胥山堂（伍氏公所），與黃新雪梅一同得獎的還有一名男藝人仇飛雄，他獲贈一面銀牌，相對前者所得的金牌明顯是次一等了。[32]

　　雖然頒獎儀式與劇情無關，卻是當晚台上演出的一個環節，彷彿是節目內容之一。頒獎過程異常公式和儀式化，但無影響獲獎人感受到那份同鄉情誼。多年後，有幾位男女藝人作回憶錄講述當年情景，記憶猶新，僑胞的誇獎愛戴，給予這些藝人在走埠的艱難歲月中很大的支持和鼓舞。歸根究底，職業藝人要努力獲取的，正是廣大觀眾讚賞和隨之而來金錢上的回報。[33] 不過，舞台上還有另一些人在演出，值得注意，後者來自僑社領導層，是華埠的代言人，他們同樣在爭取觀眾的目光。他們的演出以發揚同鄉精神、鞏固宗族團結為基本信息，藉着在公眾場合曝光的機會，他們贏取僑社普羅大眾的尊崇與讚許。儀式好像千篇一律，但每次重複倒像見證這些禮儀的重要，而且顯出華埠劇場已縱橫交錯地編織在華埠生活和文化的多個角落。

31　新珠等：〈粵劇藝人在南洋及美洲的情況〉，頁 167；蘇州女：〈粵劇在美國往事拾零〉，頁 259。

32　《大漢公報》，1941 年 3 月 24 日。黃新雪梅是〈粵劇藝人在南洋及美洲的情況〉四名受訪問者之一。

33　新珠等：〈粵劇藝人在南洋及美洲的情況〉，頁 166-168。

以劇場爲性別化的社會空間

雖然未有數據證實，粵劇圈普遍公認在華埠舞台大受吹捧和獲獎
藝人，以女性為多，[34] 這一點反映女性在唐人街戲院裏擔當的重要角
色。在溫哥華，從世紀初報章開始登載華人戲院的消息，女藝人就吸
引不少公眾注意。其中一位名碧霞西，她從 1914 年 10 月到 1916 年
11 月在此間登台，11 年後，有一位同名女伶在另一個戲班出現，但我
們無法肯定是否同一人。於 1910 年代末，緊隨碧霞西之後有黃小鳳和
張淑勤，在本章引言已提及，其中張淑勤受到較多關注，1918 年 1 月
《大漢公報》刊登以她為題的文章與詩詞，對她的美貌與多才多藝，讚
不絕口：「能文能武，有色有聲…… 有嬝娜之豐韵，有貞靜之神情，有
英雄之氣慨，有悲苦之愁縈……」[35] 1920 年以後，張淑勤與黃小鳳兩
人都在北美巡演網路大受觀眾歡迎，公認為首屈一指的女伶，與她們
同期的還有關影憐、文武好、桂花堂與新貴妃等（見表八）。

的確，女藝人在海外舞台能顯赫一時，值得我們進一步討論分
析。在昔日的中國社會，朝廷禁令使女性無法在戲曲舞台享受合法地
位，在粵劇圈，演藝傳統顯然以男性為主導，女藝人被歧視，身價受
貶低。在省港繁盛的商業戲院，由於禁止男女同台的法令持續至三十
年代，大大限制了女藝人爭取演出和獲得公眾讚賞的機會。如第四章
所述，全女班雖曾風靡一時，始終未能對男班構成威脅，及至省港班
全盛時代，粵劇圈仍是男班天下。女藝人在華南長期處於邊緣地位，
難怪自 1910 年代加拿大西岸華埠戲院有持續發展，繼而在美國全面
復甦，海外巡演對她們份外吸引。上述的黃小鳳、張淑勤和關影憐都

34　可參廣州的一篇雜誌報道，《伶星》，第 39 期（1932 年 8 月），頁 9。
35　《大漢公報》，1918 年 1 月 21 日。

表八：1914—1932年間曾在溫哥華擔綱女藝人與所屬戲班

年度	女藝人	戲班
1914—1916	碧霞西	國太平
1916—1917	賽月蓮	慶豐年
1918—1919	黃小鳳	永康年、祝昇平
1918—1919	張淑勤	普如意
1919, 1921	秋月梅	祝昇平
1921, 1925	桂花堂	祝昇平
1921—1922	關影憐	樂萬年
1923	文武好	國豐年
1927—1928	新貴妃	大舞台
1928	蕭彩姬	大舞台
1928	盧雪鴻	大舞台
1930	譚秀芳	樂環球
1932	孫頌文	大羅天

＊ 資料來源：《大漢公報》，1914—1932年。

在此刻抵達溫哥華，再轉往三藩市、其他美國城市與鄰近國家。稍後
進入美洲巡演網絡的女藝人，有被視為當代粵劇首席女伶李雪芳和出
色的牡丹蘇、女慕貞與譚秀芳。[36] 若女藝人有演出機會，她們絕不比男
藝人遜色。饒韻華曾詳細分析1923年至1927年間三藩市大舞台和大
中華一批戲橋，她所得的結論與當年一名美國記者Franklin S. Clark

36　Nancy Y. Rao, "The Public Face of Chinatown: Actresses, Actors, Playwrights, and
　　Audiences of Chinatown Theaters in San Francisco during the 1920s," *Journal of the
　　Society of American Music*, vol. 5, no. 2 (2011), pp. 235-248.

的看法完全一致，Clark 於 1925 年在雜誌發表文章論華埠戲院，副標題是：「當女性現身舞台上，華埠戲院頓時繁榮起來」。[37]

饒韻華對女藝人在北美的行蹤和舞台成就有精彩細膩的論述，評價相當公允，按她的見解，女伶能獲大量觀眾讚賞，其中少數更進身紅伶之列，絕非因為頂尖兒男藝人不在場。不錯，成名男藝人在早期對走埠不大踴躍，但到二十年代，隨着省港舞台競爭日烈，情況起了變化。以三藩市為例，大名鼎鼎號稱「小生王」的白駒榮與以演關公戲馳名雄風凜凜的新珠，都於此際抵達，還有多位非常討好觀眾的丑生，包括著名的馬師曾。女藝人與這樣級數的男藝人相比，她們的聲譽和受歡迎的程度一點兒也沒有減低。觀眾們對女性在台上女扮男裝極為受落，對她們乾脆地以女兒身擔當花旦或女旦角色，反應更加踴躍，女花旦在舞台上營造出不同的氣氛、情調和韻味，一反男花旦的演藝傳統。[38] 有關女藝人的成就和身價，劉國興給我們留下另一條有趣的資料。在一份口述歷史記錄中，他強調星級藝人在海外所獲報酬相當優厚，他記下的例子清一色是女性：帶頭是李雪芳，年薪 36,000元，其次是女慕貞，18,000 元，關影蓮，16,000 元，和譚秀芳是14,000 元（見圖十五）。[39]

基於二十世紀初北美華埠人口以男性佔絕大多數，女藝人的吸引力不難理解。不同的華埠，人口中的男女比例、年齡分佈、背景會有點差距，但大體上妻子與女兒為數相當少，對大部分成年男性來說，得紅顏知己相伴的機會少之又少。在平常日子與女性交往，自有一番愉悅，看到年青艷麗的女藝人在台上演出，更是賞心樂事！在這情況

37 Clark, "'Seat Down Front!'"。張淑勤當時在大舞台公演，正是這篇文章的主角。

38 此段分析，實得饒韻華啟發，參 "The Public Face of Chinatown."。至於女藝人對傳統花旦行當的挑戰，參新珠等：〈粵劇藝人在南洋及美洲的情況〉，頁 151。丑生一角的大盛，是根據筆者閱讀戲院廣告與戲橋所得。

39 劉國興：〈劇粵劇藝人在海外的生活及活動〉，頁 174-175。

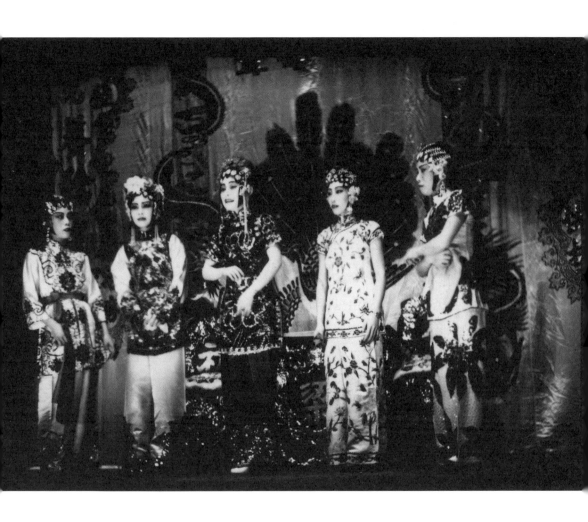

圖十五　　舞台上的女藝人。振華聲名字在相片上方隱約可見，約攝於三十年代後期。
　　　　　資料來源：溫哥華市檔案館 City of Vancouver Archives, AM1523-s5-1-f100:
　　　　　2008.010.3619。

下，女藝人與她們女性的身體難免被觀眾所物化，視為眼中尤物。
《大漢公報》有多則新聞，用露骨的文字嘲笑觀眾被困鎖在色情幻想
中。以下一段出現在 1915 年（月份和日子不詳）：「華人鄭某，以高
陞戲院之女伶演劇，舉動娉婷，神情妖冶。觀劇後，遂起思憶，致受
腦病，不規則之言喃喃不已，真可憐亦可笑也。」[40] 字裏間竟未有半
點體恤之意。另一宗新聞發生在次年夏天，幾演變成兇殺事件。男藝
人飛天恆在高陞戲院宿舍被行兇者用刀刺傷，送醫院救治，報道指該
案件是「含酸而致」，報章更刻意登載兩名女伶名字，說她們正在醫
院陪伴傷者。[41] 從女性身上因得不到滿足而生忿恨，再把惱怒轉移到
另一名男性身上，這種暴力發洩行為，同樣發生在與昇平戲院有關的
一宗案件，《大漢公報》報道頗詳。事發在 1918 年 3 月一個晚上，永
康年班正上演之際，丑生鬼馬元剛出台就被人從閣樓投擲蘋果，傷及
頭部，同時有兩盞吊燈被擲破，碎片傷及一人。事發時有數名觀眾衝
上舞台，大聲叫罵，謂不准鬼馬元做戲，場面即時大亂，數名警察到
場，但搞事者已不知所蹤。據《大漢公報》所載，事發前一晚戲院內
已發生類似事件，當鬼馬元與女伶黃小鳳拍演之際，有觀眾一名以鬼
馬元「舉動過於非禮，其偎紅倚綠之情狀，流露於觀劇者之目前……
（於是乎）醋海生波，即搖脫座椅中之木屑向（鬼馬）元擲下，適該
木屑擲中坐近演台前之某甲，該晚已大鬧一場」。未知第二晚滋事者
是否相同，又或是另外一幫，不論如何，永康年辦事人不問情由，也
許是為安撫觀眾，決議取消鬼馬元的合約，一週後將他送返香港。[42]

　　女性現身劇場內外因而導致騷亂事件，是移民社會一方面的反

40　《大漢公報》，1915 年，無日月。
41　同上註，1916 年 6 月 14-15 日。
42　同上註，1918 年 3 月 9 日。"Wing Hong Lin Theatre Records," Sam Kee Papers, Add.
　　MSS 571, 566-G-4, City of Vancouver Archives（以下簡稱「市永康年檔」），見會議
　　記錄，同是 1918 年 3 月 9 日。

應，但另一方面，女藝人的才藝也是正面因素，有利僑社發展。直至太平洋戰爭以前，華人社團活動仍是男性天下，其領導層更加如此。隨着女藝人現身舞台和公眾空間，華人社會對性別問題的敏感度和有關事情的處理，有漸變的跡象。以下例子取自 1918 年底溫哥華洪門達權社的周年慶典，以《大漢公報》記載為原始資料，經細心解讀所作的觀察。一連串會慶活動於週末展開，有演講、宴會，再加兩台大戲，分別由兩個戲班分兩晚演出，上演的當然是象徵吉祥喜慶、發揚忠義團結等劇目。有趣的是，演戲只是兩晚節目內容的一半，另外一半由洪門會友負責功夫表演。後者包括醒獅，由兩名兄弟擔當，足有45 分鐘，此外有耍拳弄棍、打單刀雙刀、雙軟鞭對虎頭牌等等。《大漢公報》對武打項目報道極為詳盡，對耍功夫打技擊的每一位男士，都逐一具名讚賞。與此雄風相對，正好是在劇場上拍演的女性美。《大漢公報》記者以同樣篇幅細心描述秋月梅、黃小鳳、馬蹄蘇、月瓊四位女伶的精湛演藝，而同台演出的男藝人，卻沒有出現在文字紀錄中。男會友的英勇剛烈與女藝人的溫柔秀麗，在主辦者與傳媒悉心安排下，像一幅工整的對聯出現在讀者眼前，相得益彰。[43]

　　Cheng Weikun 曾研究二十世紀初華北地區女藝人的工作與生活，作者肯定了她們對改變社會行為規範和推動性別關係不斷交涉磋商，貢獻良多。[44] Cheng 的觀察也適用於離散中的移民社群，可以說，溫哥華也出現了跟天津和北京一樣的情況。在海外華人社會，女藝人是（屬於）第一批置身公眾場合的職業婦女，社會輿論有時向她們作道德審判，批評、懷疑和指控這些職業婦女行為不檢。女藝人既成為惡

43 《大漢公報》，1918 年 12 月 10-12 日。

44 Weikun Cheng, "The Challenge of the Actresses: Female Performers and Cultural Alternatives in early Twentieth Century Beijing and Tianjin," *Modern China*, vol. 22, no. 2 (1996), pp. 197-233.

意攻擊的對象，最有效的對抗方式是塑造一個正面形象，女性不單儀
態萬千，兼且能幹、自重又富尊嚴，透過舞台演出與現實生活，女藝
人成為現代女性的模範。[45] 還有一點，對於女性置身公眾場所、建立活
躍社交，女藝人起着帶頭作用。在北美洲，較以往有更多的女性——
或三五好友成群，或夫婦倆—— 一起進入戲院，特別在三藩市，由
於華人家庭為數較多，華人戲院觀眾成分最早出現變化。以下一條
1926 年的資料可作旁證：大舞台戲院向觀眾派發單張，聲明自後父母
攜帶孩童入場，每位成年人限帶一名小孩，太多孩童免費入場做成騷
擾，也令院方蒙受損失。另外，華裔作家如 Jade Snow Wong、Denise
Chong 和 Wayson Choy 不約而同在自傳和回憶錄上，每逢描述三四十
年代華埠戲院，皆以婦女和兒童為故事主人翁；[46] 而饒韻華的研究更
清楚指出，在三藩市的僑社精英家庭，少數家境富裕的婦女與女藝人
建立契媽和乾女兒的關係，對後者的演藝事業以至社交和家庭生活，
都有幫助。[47] 在本章最後一節，隨着太平洋戰爭日漸迫近，女藝人們於
籌款及其他愛國捐獻活動，扮演顯著角色，這些活動令人心振奮，令
整個溫哥華華人社群在艱難歲月中熱鬧起來。

華埠戲院與族裔社群的興盛

在三十年代初，溫哥華唐人街的商業劇場，前景並不樂觀。世界

45　Rao, "The Public Face of Chinatown," pp. 238-248.

46　戲橋日期是 1926 年 9 月 23 日，加州大學柏克萊校族裔研究圖書館，華埠戲院戲
橋，Box B。Jade Snow Wong, *Fifth Chinese Daughter* (Seattle: University of Washington
Press, 1989; originally published in 1945), p. 215-217；Denise Chong, *The Concubine's
Children: Portrait of a Family Divided* (Toronto: Penguin Canada, 1994), pp. 120-122；
Wayson Choy, *Paper Shadows: A Memoir of a Past Lost and Found* (New York: Penguin,
1999), pp. 41-56。

47　Rao, "The Public Face of Chinatown," pp. 248, 253-255.

經濟大衰退，商業娛樂一片蕭條。美加各地粵劇巡演網絡收縮，一反過去十多二十年局面。傳媒對舞台消息報道也變得疏落，戲院觀眾稀少，生意難以為繼，繼續走埠登台的藝人數目估計不多。在此不利環境下，最後一個職業戲班大羅天在 1933 年 1 月結束，離開鹹水埠。若不是有熱愛粵樂粵曲人士成立業餘音樂社，維持間竭性活動，華人音樂生活和戲曲演奏頓時顯得靜寂冷清。

振華聲和醒僑兩所音樂社約於 1934 年成立，有關醒僑的背景我們所知有限，而振華聲則肯定是洪門致公堂屬下組織，兩個音樂社都是由粵樂粵曲喜好者組成，他們希望一起玩音樂，以曲藝自娛。不久，音樂社同仁覺得僑社缺乏音樂活動，健康娛樂項目亦不多舉行，於是在 1935 年 4 月首次主辦公開演奏。通常在週末或假期舉行，由是年 4 月到年底，振華聲與醒僑分別安排一共三十至四十場演出，當中包括社友出席社團慶典演出助興，亦有參與籌款活動。[48] 演出地點一般在 Columbia Street 的華人戲院，當時已改名「Orient Theater」（東方戲院？）並以放電影為主。由於音樂社會友需日間工作，練習時間有限，表演質素自然較職業戲班為低，但觀眾反應倒是相當良好，會友們更是興致勃勃。稍後，親國民黨一派也組織清韻音樂社，既然是唐人街，難免有點幫派競爭味道。[49]

自世紀初，不論是在國內或海外華人聚居地，不斷有推動文娛康樂、體育及文化活動的團體出現，這些團體背後的動力，主要來自當代關乎現代性、社群和國家等理念和情緒，影響所及，音樂社也隨而出現。三藩市華埠的南中和紐約市的 Chinese Musical and Theatrical

48　振華聲與醒僑先後於兩星期內開始了他們的演出活動，《大漢公報》，1935 年 4 月 14、28 日。直至是年底，報章不時登載他們上演的報道。

49　清韻音樂社消息比較缺乏，看來會員們多作音樂和話劇演出，戲曲表演較少。《大漢公報》，1940 年 3 月 18、28 日。另 Elizabeth Johnson 電郵通信中也表示相同看法，2005 年 4 月 21 日。

Association 乃久為人知，並有文獻紀錄；[50] 相對上，溫哥華的例子則鮮為人知，其實當地華人對粵樂和戲曲的喜愛與展露的才幹，一點也不遜色。

　　按現有資料，溫哥華的個案有其獨特之處。振華聲與醒僑兩所音樂社不單本身演出活動有聲有色，兩者同在數年內轉型，以經營手法籌辦戲班生意，令華埠舞台再次熱鬧。由於振華聲和醒僑公開演出大為觀眾受落，踏入第二年，他們上演變得頻密，對業餘人士絕非容易，兩所音樂社又籌款購置戲服、頭飾、鞋靴與裝飾繡帳，都從廣州和香港入口，力求仿效省港設計和口味。[51] 1936 年夏，振華聲更喜見有新力軍加入，事緣當年加拿大太平洋輪船公司屬下的俄國皇后號輪船，招募數名粵劇藝人在往返加拿大和中國的客輪上為乘客提供娛樂。振華聲負責人深感這是不可多得的機會，於是安排少數藝人在溫哥華停留期間登岸。一般是三至六名，與振華聲會友合作上演，演期由數個晚上至一個星期，觀眾反應熱烈，此舉也給予業餘會友跟職業藝人一起登台的機會。[52]

50　紐約地區的活動，參 Arthur Bonner, *ALAS! What Brought Thee Hither? The Chinese in New York, 1800-1950* (Madison, Wisc.: Fairleigh Dickinson University Press, 1997), p. 95；Isabelle Duchesne, "A Collection's Riches: Into the Fabric of a Community," in *Red Boat on the Canal: Cantonese Opera in New York Chinatown*, edited by Duchesne, (New York: Museum of Chinese in the Americas, 2000), pp. 16-69。至於三藩市，參 Riddle, *Flying Dragons, Flowing Streams*，頁 149-158。

51　《大漢公報》，1936 年 1 月 11 日，3 月 21、29 日，5 月 10 日，12 月 27 日。

52　《大漢公報》報道俄國皇后郵輪粵劇演員登岸演出，頗為詳盡。先在 1936 下半年，振華聲曾邀請他們上演共三次，《大漢公報》，1936 年 7 月 9-10 日，8 月 29 日，9 月 1、3 日，與 10 月 20、23、26-27 日。其中在 10 月一趟，節目格外豐富，更為中華會館籌款。次年 1937 年，同一批藝人曾多次在華埠戲院個別登台，直至是年底，有另外四名藝人首次登岸，見《大漢公報》，1937 年 12 月 3 日，至此雙方合作已有一年半。俄國皇后郵輪粵劇演員最後一次見報，是在 1941 年春，據聞一行數人回國在即，打算將行頭衣箱拍賣，款項捐送當時如火如荼的救國運動，《大漢公報》，1941 年 3 月 24 日。

看來聘請職業藝人重返溫哥華已時機成熟，1936 年 12 月，在振華聲安排下，兩名女藝人率先從華南抵達，[53] 次年有數位陸續加入，其中最受傳媒關注的是一名年輕藝人名陳飛燕。她在 1937 年 4 月抵埗，報章形容她年華將近雙十，艷麗非凡，她出生在新加坡，曾在香港、廣州、上海和南洋各地登台，文武皆宜，此行帶來戲服道具十餘箱。[54] 陳飛燕的加入對振華聲是極大鼓舞，不及兩月，陳飛燕領班出發域多利上演三天，據報道一行二十人，另有樂師十位和十餘名工作人員，戲服、樂器、道具超過五十個戲箱。[55] 基於門戶之見，《大漢公報》對醒僑報道不多，但後者在引進職業藝人方面，不甘示弱。1937年 10 月，經醒僑穿針引線，三名女藝人、四名男藝人、兩位樂師，再加上兩名編劇順利到達溫哥華，醒僑音樂社獲得 Shanghai Alley 舊戲院使用權後稍事裝修，將它改名「醒僑戲院」。以上第一班藝人在醒僑戲院登台超過一年，至 1939 年春才離開，以後數年，還有不同組合的藝人在醒僑戲院獻技，也許以在太平洋戰爭爆發前夕到達的桂名揚和文華妹最負盛名、最為精彩。[56] 在三十年代末，振華聲是用相同模式，以商業手法辦理藝人入境。《大漢公報》常稱之為「振華聲戲班公司」，亦把振華聲長駐，位於 Columbia Street 和 Pender Street 交

53 《大漢公報》，1936 年 12 月 29 日、1937 年 1 月 9-10 日。此外，據同報 1941 年 7 月 10 日消息，兩位女藝人大受觀眾歡迎，期滿後續約半年，讓她們留在溫哥華足有一年時間。

54 陳飛燕抵埗，見《大漢公報》，1937 年 4 月 8 日。她與三名藝人出現在一張戲橋上，日期為當年 4 月 25 日，藏於溫哥華市檔案館，PAM 1937-75。據陳飛燕女兒所知，她母親出自粵劇藝人家庭，出生在緬甸，而非報章所指的新加坡。她在新加坡逗留一段時間後，回家鄉廣東省順德。來加拿大以前，她曾在新加坡、馬尼拉和越南演出。二次大戰後，陳飛燕還移至多倫多。感謝余全毅的介紹，筆者認識了陳氏的女兒 Mrs. Della Tse，並有機會在 2009 年 8 月 9 日在溫哥華訪問她。

55 《大漢公報》，1937 年 5 月 18-19 日。

56 《大漢公報》，1937 年 10 月 8 日，與在 1941 年底的報道。另見醒僑男女劇團戲橋一張，日期是 1940 年 11 月 30 日，藏於溫哥華市檔案館，PAM 1940-118。

界的舊戲院，稱為「華人戲院」或「振華聲戲院」。[57] 由 1938 下半年到太平洋戰爭前夕，振華聲先後主辦五個戲班在溫哥華登台，每個歷時六個月或以上。[58] 由此可見，這兩個業餘音樂社已轉化為經營戲院戲班生意的組織，在它們努力下，粵劇鑼鼓再次在溫哥華響起，在華埠歷史上當地觀眾能最後一次每天晚上到戲院觀賞大戲。

　　從振華聲的例子，可見以上突破性的發展，並非個別音樂社獨力而為所得的成果。振華聲屬洪門致公堂龐大的社團系統，在音樂社的早期，洪門為它提供物質與精神上的幫助。1936 年 10 月，振華聲曾公開答謝一個屬洪門界別的中山同鄉團體和一名致公堂僑領，感謝他們借出一萬元給音樂社作擔保費，讓俄國皇后輪船上的藝人順利登岸。[59] 作為洪門喉舌，《大漢公報》對振華聲的活動，長期提供正面和廣泛的報道。當然還少不了洪門團體的邀請，讓振華聲不停在溫哥華和其他地方演出。支持形式林林種種，振華聲可說是得天獨厚。如上文指出，華埠舞台與華人社團之關係是互助互利，沒有洪門組織作後盾，處處悉心安排，很難想像振華聲會如此成功！

　　不論是振華聲或醒僑，它們都緊貼着華埠生活的脈搏，兩個組織一開始就踴躍地參與唐人街的慈善活動。振華聲對洪門系統的大小團體，包括中文學校、體育會、舊生聯誼會、同鄉會館和宗親會等等，一概鼎力支持，而醒僑則參加華埠另一邊的社團籌款活動。[60] 兩個音樂社也偶爾擺脫幫派成見作越界活動，1936 年 10 月，振華聲會友曾聯同俄國皇后號演員一起義演，為代表全僑的中華會館籌募交市府地稅之款項，1941 年末，中華會館再次落入財務困境，醒僑屬下戲班隨即

57　《大漢公報》在 1938 年報道裏，不時稱振華聲為戲院和戲班公司。另見戲橋，日期為 1938 年 3 月 26 日，藏於溫哥華市檔案館，PAM1938-133。

58　《大漢公報》，1939 年 9 月到 1941 年 12 月間，有多期報道。

59　同上註，1936 年 10 月 22 日。

60　同上註，1935 與 1936 年，有多期報道。

伸出援手。[61]

　　整體上，振華聲和醒僑音樂社與唐人街內幫派政治與權力結構是打成一片，藉着不斷參與僑社內公眾活動，使華埠舞台在中日戰爭爆發後成為動員群眾的重要工具。溫哥華的華埠跟世界各地的唐人街一樣，各種愛國籌款活動進入高潮，而華人戲院則是這些群眾運動之主要場所。舉辦演講集會、賣花籌款、推銷抗戰公債和捐獻現金之同時，往往是振華聲及醒僑劇團一場又一場的演出，鼓勵士氣，振發人心。[62]（見圖十六）以上活動不少涉及整個僑社，經具代表性的籌賑組織主辦，範圍和目標較廣泛，也有部分由同鄉宗親團體辦理，募集善款給予個別地區。[63] 在這個年頭，很多藝人走出戲院，特別是女伶們三數成群，向唐人街商戶沿門勸捐，更有出埠到鄰近的木廠和工場向華人員工募集捐款，有美國方面研究指出，華人婦女運用她們女性身份與形象，籌募工作功效顯著。[64] 也許，這個階段與其他時刻相比，華埠戲院、粵劇舞台已深深融入唐人街社團政治與公眾生活裏。

　　綜括來說，在太平洋戰爭前夕，粵劇作為移民劇場已發展至高

61　《大漢公報》，1936 年 10 月 22、23、26 日，1941 年 12 月。此外，為當地不少華人提供醫療服務的聖若瑟醫院，曾是義演籌款的對象，《大漢公報》，1937 年 6 月 19 日。

62　同上註，1937 年 11 月 15 日，振華聲對中國災難演出籌款。另 1940 年 2 月 24 日，3 月 19 和 28 日，報道謂振華聲兩度參與中華會館主辦義演，善款轉交重慶國民政府。

63　振華聲與醒僑曾一起參與為順德災民籌款演出，見《大漢公報》，1940 年 2 月 15、22 日。一個月後，清韻音樂社有類似公演，目標災區是新會縣，《大漢公報》，1940 年 3 月 8、11、18、28 日。

64　對於女伶的報道，《大漢公報》，1937 年 11 月 14 日、1940 年 2 月 22 日、1941 年 12 月（無日期）。另參 Choy, *Paper Shadows*, pp. 57-64。透過女性的身軀（還有嬰孩）來吸引公眾注意，並幫助挑動同情心，以此策略來推廣太平洋戰爭期間，美國社會向華的籌款運動，這是 Karen Leong 和 Judy Wu 文章討論重點所在，參 "Filling the Rice Bowls of China: Staging Humanitarian Relief during the Sino-Japanese War," in *Chinese Americans and the Politics of Race and Culture*, edited by Sucheng Chan and Madeline Hsu, (Philadelphia: Temple University Press, 2008), pp. 132-152。

峰。在商業運作過程中，戲院戲班充分顯示出其跨國性質，扮演移民
渠道的文化角色，把分隔的地點連接起來。[65] 同一時間，戲院戲班作
為文化建制，它們深深地嵌入所在地唐人街的社團活動與公眾生活
中。華埠粵劇為離鄉別井的移民提供滿有家鄉味道的娛樂，叫人一解
鄉愁。正因為劇場如此積極參與華埠社團大小事務，讓華裔居民感覺
到戲院舞台與他們的生活息息相關，格外親切，備受歡迎。華埠舞台
既可協助舉辦籌款公益活動，也能鼓舞團結合群精神並再三肯定僑社
領導層的地位。粵劇舞台更加為一個女性人口偏低、缺乏家庭婚姻生
活的社群，注入一點異性關係元素。以上種種文化功能和多層次的社
會聯繫，加上受大眾喜愛，使華埠劇場經過三十年代初嚴重收縮後仍
有再度發展的機會。像振華聲與醒僑的個案，業餘音樂社支撐着對華
人社群對粵曲粵劇的濃厚興趣，使商業舞台演出得以恢復，相信在北
美洲其他地方，也有同樣例子。在太平洋戰爭期間，有粵劇男女藝人
留在美加登台，不論自願與否，他們是滯留此地，一時無法回國。然
而，他們堅持在舞台上演出，倒為在戰後成長如 Wayson Choy 一輩土
生華裔，留下一段淡忘中不斷消逝的回憶。

65 關於移民渠道或走廊這概念，參 Philip Kuhn, *Chinese among Others: Emigration in Modern Times* (Lanham, Md.: Rowman and Littlefield, 2008)。

圖十六　　上演《天姬送子》。背景幕貼有「抗戰……」口號，估計攝於三十年代後期。
資料來源：溫哥華市檔案館 City of Vancouver Archives, AM1523-s5-1-f100:
2008.010.3613。

結　論

　　粵劇的崢嶸歲月，本書從三個不同角度、不同焦點，逐一解說。
正文第一章需要處理明清兩代廣東地區戲曲活動的背景，不過本書關
心的時序框架是二十世紀初到太平洋戰爭前夕此歷史階段。在十九、
二十世紀之交，在形成中的粵劇加速向都市轉移，廣州和香港發展為
主要市場，農村市集變為遊走腹地，轉瞬間地方戲曲走上高度商業化
的平台，既是鄉間庶民娛樂，又成為城市居民的寵兒。粵劇能夠向商
業劇場長駒直進，實有賴以下多個有利因素：行業會館體制的建立，
規條守則得到行內人士普遍遵行，同時手握資本的商人視戲院戲班生
業為商機，再加上演劇人才輩出。於是在都市舞台上，在資本雄厚的
省港班手裏，粵劇發展成大型地方劇種，在演藝、音樂、服飾等各方
面漸次形成獨有風格，從使用舞台官話轉為粵語方言，演出劇目日益
增多。特別是澎湃的二十年代，省港班策動粵劇風氣之先，執戲行牛
耳。它們旗下多產編劇家從不同方向搜集材料，接連創作一齣齣新
戲，擔綱者是薪金優厚的星級紅伶（可說是第一代粵劇的天王巨星）。
省港班的輝煌也得力於印刷品上的廣告，當中或是藝人們在自我炫
耀，又或是擁躉對他們的偶像作吹捧，粵劇舞台是星光熠熠。毫無疑
問，那時代的粵劇是燦爛、出色、滿有動力的都市娛樂文化，只是歷
史學者對粵劇這課題關心有限，而對近代中國都市文化感興趣者，又
大都把注意力集中在上海。

　　本書除了對此新興都市娛樂的起步與迅速上揚作詳細論述，也注
意到粵劇商業舞台所面對的挑戰。自二十年代末戲院市場收縮，到
三十年代初每況愈下，數年間粵劇生意全面下瀉，箇中原因複雜。歸
根究柢，是商業劇場競爭劇烈，成本不斷高漲，亦與藝人們不停登台

獻技所承擔之巨大壓力有關。此外，華南地區不穩定的政治環境和社會動盪，同樣對粵劇不利；再加上新型娛樂媒體（特別是有聲電影）的出現，為城市居民提供更多消費方式來享受悠閒。粵劇並未因此而一蹶不振，相反地，不少研究資料都反覆說明粵劇圈適應性高，持久力強。藝人們以不斷創作求新來吸引普羅大眾，戲班轉移運作方式，而業界至終也接納修改某些行規，使戲行與時共進，渡過難關。由二十年代以至三十年代初一連串的改變，可視為明清以來廣東地方戲曲不斷變化的歷史延續，而且繼往開來，標誌着粵劇圈內人士與其演藝文化的頑強生命力，預備面對中日戰爭所帶來的嚴重破壞及戰後更大的衝擊。

　　此書第二部分以文化與政治的交匯與碰撞為焦點。有關大眾文化的討論，學者着墨較多的課題，大多圍繞着知識份子的沉思探索、現代作家以文學創作的介入手段，以及精英階層的種種焦慮與恐慌，粵劇有助我們突破這些框架另覓方向。粵劇一方面具備濃厚庶民特質，同時亦具有強烈地方色彩，儼然是地方文化的載體，這雙重邊緣性好比文化上的包袱。在此政府權力拓展、國家思想高漲的年代，粵劇演藝人員、擁躉和支持者，多方嘗試給予廣東地方戲曲正面的身份與文化定位，結果是一股無法壓抑着的改革論調。他們為提高粵劇地位而不停努力，特別在劇目內容與舞台表現上加強它的現代性，辛亥革命前後志士班的活動，及稍後 1920 年間全女班的興旺，正是當代舞台改革的最佳例子。志士班和全女班先後從話劇取經，它們在舞台上的新嘗試，轉眼又為省港班所參考、借用與吸納，最終成為粵劇舞台特色。此外，粵劇面對京劇的衝擊，同樣值得大家注意，後者擁有國劇地位，自持非凡和優美的舞台藝術，這種論調把粵劇長期困在次等位置，不得不為自身的藝術成就與文化定位，採取抵抗姿態，發出不滿聲音，正好說明在國家視野下，地方戲曲所處的困境！

粵劇與國家權勢之糾纏，它與關乎現代性諸問題之交涉，並非停留在言談空間一場文化定位的爭議。國家權力引伸自一個日漸強大的政府、一個無孔不入的官僚架構，透過社會動員與管制，去塑造現代公民和行使權力。像戲院這類公眾娛樂場所，正是執行政府議程，建構威信強權之最佳地方。特別在廣州，民國時期政治動盪，彷彿令執政者更熱衷向戲院橫徵暴斂，用警權作多方監管和實施戲曲審查。最諷刺的是，當局單方面強調秩序與紀律，廣州商業劇場卻不見得寧靜太平。觀眾們的擾攘和不軌行為，與偶爾發生匪黨暴力事件，實在無可避免。此外，還有武裝警衛人員引起的騷動，廣州地區軍事衝突帶來的破壞，戲行內部不同派系引發的打鬥，以至二十年代中政治風潮所造成的血腥事件。結果不單院商蒙受損失，藝人事業一波三折，更有人因而喪命。相對下，香港環境比較穩定，除了 1925 年至 1926 年大罷工外，在英國殖民地政府管治下，商業劇場發展大致暢順。在二次大戰前，藝人與戲班往返省港通行無阻（當然也有例外，名伶馬師曾就曾被廣州當局長期禁止回粵登台），而兩地粵劇在內容和風格上，基本上一致，這情況到 1949 年以後，因省港分離才起了根本變化。

最後，本書第三部分將討論範圍推展至海外，描寫藝人和戲班走埠巡演活動，把華南地區與海外粵籍華人移民社區的粵劇歷史，一同編織在版圖上，是不折不扣的跨國歷史，為粵劇研究開拓重要的一章！以新發現的文獻資料為基礎，我們追尋男女藝人走埠的腳踪，涵蓋範圍包括華南鄰近的東南亞和太平洋彼岸的北美洲，時間自十九世紀中葉開始，而以 1920 年代黃金階段為高潮。從溫哥華的個案，可見當時唐人街戲院充滿動力，是百分百跨國、跨境、越洋的龐大製作。同時間，華埠戲院溶入當地以男性佔絕大多數的華人社區，配合僑社環境與社團林立的格局。本研究已把主要的巡演據點串連在一幅

跨太平洋的地圖上，日後發掘的新資料，大可填補現有空隙，讓我們
對粵劇散佈海外之歷史，有更豐富、更全面的認識。

書終人散、撇然回首

　　著名小武桂名揚（1909—1958）的照片用作本書封面，而他的
一生，也許可用來綜括粵劇歷史某些重要脈絡。桂名揚的演藝生涯由
二十年代中到五十年代，有三十年之久，若以太平洋戰爭為界分兩階
段來看，上半期正好是現代粵劇的形成階段，下半期則展現粵劇在大
戰後之去向，甚具歷史意義。桂名揚較薛覺先、馬師曾和陳非儂年輕
五至十年，他還差點兒錯過省港班之高潮。桂名揚在年少時曾作學徒
跟師傅到南洋（極可能是新加坡）約有一年，只是回國後徘徊於小型
班足有兩年，直至 1926 年秋省港大罷工結束，桂名揚有幸加入當時新
組的省港班大羅天，擔當班中最底層角色，年薪 150 元，誰不知這機
會成為他藝術人生的轉捩點。次年，他當上第二小武，薪酬超過二千
元，再過一年，二十歲的桂名揚被提升為正印，年俸達五千元！桂名
揚身材較高，樣貌俊朗，神態非凡，是當小武的人才。觀眾察覺他的
神情與聲線頗能集薛覺先和馬師曾所長，而且桂名揚開始發揮個人才
藝，特別擅長扮演三國時代（220—280）英雄人物趙子龍，把角色演
得維肖維妙，令觀眾擊節讚賞。可以說，桂名揚是打出名堂了，在這
個基礎上他逐步建立擅長的功架、富個人特色的聲腔和招牌劇目。[1]

　　當華南戲曲市場在二十年代末開始滑落，桂名揚的事業卻如弓在
弦上，不得不發。1930 年春，他先後接受三藩市大中華戲院和紐約方

1　此部分討論，主要取材《伶星》雜誌記者與桂名揚作的訪問紀錄，見第 109 期
　　（1935 年 1 月），頁 10-11。

面邀請，到美國登台。在美走埠兩年，對年青的桂名揚來説是萬分重
要之里程碑。在三藩市，他邂逅日後的妻子文華妹；在紐約市，他以
演趙子龍風靡唐人街戲迷，成為粵劇男藝人（繼女伶以後）在外埠獲
贈金牌的第一人（見封面及圖十四），「金牌小武」自始成為桂名揚舞
台上的名號。毫無疑問，他在粵劇界聲譽日隆，和他這番遠渡重洋巡
演海外，兩者息息相關。

　　1932 年春，桂名揚回國，省港商業劇場每況愈下，他還是以紅
伶身份加入廖俠懷創辦的日月星班，年薪 12,000 元，次年增加至兩
萬。可惜由於市場困窘，兩人合作無法長久。[2] 1934 年，桂名揚轉至
位於深圳的冠南華，據聞此戲班在去年成立，主辦者希望藉粵劇舞台
吸引遊人，推動當地娛樂場所和賭博業。不久，桂名揚注資成為生意
夥伴，首次當起班主來。雖然深圳位於粵港邊境又遠離市區，冠南華
仍受到不少關注，《伶星》經常登載有關該班與其班主兼台柱的消息，
例如在舞台設計方面，冠南華減低使用實物裝飾，反在兩旁放多層軟
景，讓觀眾在視覺上感到有深度和不同距離。雜誌稱讚冠南華陣容不
弱，劇目具質素，又由於主要演員隔日登台，排練時間較充足，可見
桂名揚安排得當，勝任班主有餘。[3] 對這一連串舞台改革，觀眾反應不
俗，據《伶星》報道，1935 年新春，冠南華受聘到廣州和鄰近縣市的
大戲院登台賀歲。[4]

　　雖然三十年代中後期的發展還有待學者深入調查整理，粵劇界好

2 《伶星》，第 31 期（1932 年 4 月），頁 9-10；第 36 期（1932 年 7 月），頁 18；第
　 69 期（1933 年 7 月），頁 1；第 85 期（1934 年 1 月），頁 48。

3 《伶星》，第 65 期（1933 年 6 月），頁 9；第 68 期（1933 年 7 月），頁 13；第 97
　 期（1934 年 7 月），頁 17-20；第 98 期（1934 年 7 月），頁 5-7；第 100 期（1934
　 年 8 月），頁 14-15。

4 關於桂名揚對舞台改革所作的努力，參黃偉：《廣府戲班史》（北京：中國社會科
　 學出版社，2012），頁 270-272。

像有點兒復甦之勢，也許極為艱難的一段時間經已過去。1933年馬師曾返港，以太平戲院為演出基地，與薛覺先再度爭競，所謂「薛馬爭雄」成為藝壇佳話。在1933年和1936年，男女同台先後被香港與廣州當局解禁，為省港舞台帶來生氣。與此同時，戲班組織較以往稍具彈性，昔日戲班事務與藝人聘任以年度為期，這準則在三十年代初市場冰封階段無法持續下去；而硬性規定戲班人數的行規，經多番爭議，至終八和也不得不接受鐵一般的事實，把標準放寬，讓有興趣者能靈活地按市場環境組班演出。[5]至於桂名揚這幾年的行蹤，資料頗為零散，在1936年他曾逗留上海，並參與不同劇團的活動，估計當時他已脫離冠南華。1938年末他在淪陷前的廣州登台，轉瞬又重現上海舞台。以後數年，戰火蔓延，粵劇圈內人心惶惶，桂名揚與妻子文華妹再度雙雙離國。1941年，他們夫妻倆在溫哥華醒僑戲院演出。及至日本偷襲珍珠港，太平洋戰爭爆發，桂名揚與多名粵劇藝人滯留北美，轉眼十載，到五十年代初他才從美國返抵香港。[6]

可以說，中日戰爭對桂名揚與他那一代，包括整個粵劇圈，影響鉅大。建於光緒朝中葉，位於廣州黃沙區的八和會館，差不多半個世紀以來代表着戲行中興和圈內同仁團結，日軍攻打省城時，館址毀於戰火。廣州淪陷後，無數粵劇藝人雲集英國殖民地香港作避難所，但短暫的平安也隨着日本帝國擴張於1941年12月結束。日軍攻佔香港後，有藝人逃亡內地至兩廣一帶，生活顛沛流離；有人轉往澳門，令這葡屬殖民地的粵劇舞台在戰爭期間有史無前例的興旺；也有人在沒有選擇下留在日治香港。[7]如桂名揚一般，於戰火來臨前夕及時離開，

5　此階段的恢復，同上註，頁237-241。

6　有關資料十分零碎，見《伶星》，第180期（1936年11月），頁5；黃偉、沈有珠：《上海粵劇演出史稿》（北京：中國戲劇出版社，2007），頁189-190，377-381；黃偉：《廣府戲班史》，頁241-242，369-371。

7　黃偉：《廣府戲班史》，頁241-258。

雖遠涉重洋，看來還是幸運的一群。

　　大戰結束後，粵劇舞台（是繼「李文茂事件」後）彷彿又一次起死回生，演出活動在省港和附近農村瞬即恢復過來，粵劇圈力求振作，而華南地方社會也渴望民生樂利，讓一切回復正常。對不少藝人來說，尤其是昔日的星級紅伶，他們演藝之高峰階段已過，戰爭不單奪去了他們演出的大好時光，更做成身心靈嚴重創傷。幸好這時候有較年青一輩，順勢而上，成功接棒，戲行未至青黃不接。當年戲班體制已較過往靈活，班主可以在組班過程裏輕易地調換角色人選，而班期也可按需要由數個星期到數個月不等，商業舞台霎時間再次熱鬧起來。再加上大戰期間滯留國外的藝人接踵回流，省港的粵劇舞台更顯得人氣旺盛，當然，在海外的華人戲院，戲班活動就相對變得蕭條。[8]

　　在廣州，這熱鬧的情況卻不持久，自 1949 年中國共產黨執政，數年內政治掛帥，社會主義意識形態影響人民生活的大小各方面，公眾劇場自然無法例外。商業劇場被一步一步的壓制，取而代之是國營劇團與戲劇學院，它們支配着戲曲創作和演出的大小環節，也掌握着演藝圈內劇員訓練、培育、人事聘任和支薪等大權。固然，有國家支持絕非一件壞事，對下層伶人來說，更可能是利多於弊，他們可以有固定的工作和收入，也在社會主義制度下享有一定的階級地位。但最大問題在乎意識形態上對傳統戲曲嚴厲的批判與管制，事關商業娛樂被視為資本主義所孕育出來的罪行，這階級餘毒 —— 不論是過去的，或是現在的 —— 勢將被徹底剷除，粵劇界只能無奈面對一場接一場的政治運動和看來變幻無常的黨內鬥爭。大勢所趨，只有個別藝壇名伶回廣州定居，如薛覺先（1954）與馬師曾及其妻子紅線女（1955）等等，給予中國大陸政府一點較正面的宣傳材料，說在愛國主義和社會

8　黃偉：《廣府戲班史》，頁 258-266。

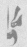

主義兩面旗幟下，藝術發展取得更大優勢，吸引藝人回國。演出活動是沒有中斷，不過只可以在有限的政治文化空間下進行。稍後，1966年文化大革命爆發，這場風暴對地方戲曲與大眾劇場所做成的破壞和政治逼害，長達十年之久。[9]

　　香港方面，由於與廣州局勢截然不同，粵劇的發展在兩地明顯是分道揚鑣。在五十年代之香港，傳統地方戲曲仍屬主流娛樂，粵劇市場還相當興旺，要過了此階段情況才發生決定性變化，近年有關學者對這段冷戰時代殖民地香港戲曲歷史亦開始關心，有進一步認識。或說，當時不是有人提出「粵劇衰落」嗎？正如本書第一部分已清楚指出，此種說法最遲在三十年代初已經出現，事實上，省港分離後十年，香港粵劇舞台仍非常熱鬧。技藝超凡的男女藝人大有人在，演出活動頻密，當代創作的劇目有不少成為日後粵劇經典名作，其中出自多產編劇家唐滌生（1917—1959）筆下的，最為有名，然而當時出色的編劇家又豈只唐滌生一人。很多以香港為基地的藝人，由於無法返回廣州登台或進入內地珠江三角洲地區巡演，他們會個別又或是三五成群地到東南亞走埠。其中以較接近香港的西貢堤岸最為吸引，當地粵籍華人社區是五十年代粵劇的重要市場，直到印支半島陷入戰火才告終。此外，就是連新媒體也好像在幫助粵劇向前發展，電台經常有錄音廣播和現場廣播或其他有關粵劇的節目，生氣勃勃的香港電影業也以生產粵劇戲曲電影為主要的製作項目。五十年代肯定是粵劇近代史異常重要的一章，加上後來粵劇圈所面對巨大的挑戰，這都是值得

9　Daniel Ferguson, "A Study of Cantonese Opera: Musical Source Materials, Historical Development, Contemporary Social Organization, and Adaptive Strategies." PhD dissertation, University of Washington, 1988, pp.111-141.

有關學者進一步發掘資料、悉心處理的課題。[10]

桂名揚跟他一伙滯留在北美的粵劇藝人不同之處，是大戰結束後他沒有即時回國。是否有些個人原因、又或是財務上的問題，令他繼續逗留在美國呢？由於國共內戰旋即爆發，「金牌小武」是否在靜觀其變，然後再作打算呢？箇中原因我們暫未清楚，但在 1949 年至 1950 年間，桂名揚仍以主力身份在紐約市登台演出，[11] 他應該是在以後數年才返抵香港。桂名揚只不過是四十出頭，身體狀況卻強差人意。1957 年 10 月，桂名揚返廣州定居，得到羊城粵劇界和黨市文化當局歡迎，可惜他的健康每況愈下，於次年 6 月因肺結核病逝廣州。桂名揚的逝世深為粵劇行內人士和認識他的觀眾所惋惜，在粵劇崢嶸歲月，他是舞台上具代表性的人物之一，他的造詣贏得很多人的景仰，他的演藝生涯見證了粵劇市場的高峰與低潮，他的蹤跡更是踏遍華南地區以至海外華人的聚居地。在結束此書之際，回顧他的演藝人生，不禁令人懷念！

10　戰後階段，參李少恩：〈音樂、政治與生活：從芳劇《萬世流芳張玉喬》到 1950 年代香港社會〉，載《芳艷芬《萬世流芳張玉喬》原劇本及導讀》，李小良（編），（香港：三聯書店，2011），頁 168-221。電台廣播，見葉世雄：〈五十至九十年代香港電台與本港粵曲、粵劇發展的關係〉，載《粵劇研討會論文集》，劉靖之、冼玉儀（編），（香港：香港大學亞洲研究中心、三聯書店，1995），頁 416-437。

11　Su Zheng, *Claiming Diaspora: Music, Transnationalism, and Cultural Politics in Asian/Chinese America* (New York: Oxford University Press, 2010), pp. 98-99.

參考資料

檔案、博物館、圖書館特藏

Chinatown Theater playbills, Ethnic Studies Library, University of California, Berkeley.

"Chinese Theatre," J. S. Matthews, December 4, 1947, City of Vancouver Archives, AM 54, vol. 13, 506-C-5, file 6.

Job no. 563, 1934, in Townley, Matheson and Partners fonds, City of Vancouver Archives, Add. MSS 1399, 917-F.

"Kue Hing Company File regarding a Chinese Acting Troupe," in Yip Sang Family Series, fol. 0018, file 3, Chung Collection, Rare Books and Special Collections, University of British Columbia Library.

Playbill on the Sing Kew Mixed Company, dated November 30, 1940, City Archives of Vancouver, PAM 1940-118.

"Remember Our Chinese Opera?" March 25, 1966, City of Vancouver Archives, M15, 610.

"Theatre Management--Kue Hing Co. Ltd.," in Yip Family and Yip Sang Ltd. fonds, Add MSS 1108, 612-F-7, City of Vancouver Archives.

Theater playbill, dated April 25, 1937, City of Vancouver Archives, PAM 1937-75.

Theater playbill, dated March 26, 1938, City of Vancouver Archives, PAM 1938-133.

"Wing Hong Lin Theatre Records," Sam Kee Papers, Add MSS 571, 566-G-4, City of Vancouver Archives.

太平戲院檔案，香港電影資料館。

太平戲院檔案，香港文化博物館。

太平戲院檔案，香港歷史博物館。

太平戲院檔案，香港中央圖書館。

香港余仁生各號來往，香港大學圖書館特藏室。

報章、雜誌與當代娛樂刊物

《大漢公報》（溫哥華），1914—1945
《華字日報》（香港），1900—1940
《劇潮》，1924
《覺先集》，1930—1936
《梨影雜誌》，1918
《梨園佳話》，1915
《梨園雜誌》，1919
《伶星》（廣州），1931—1938
《戲船》，1931
《戲劇》，1929—1931
《新月集》，1931
《優游》，1935—1936
《越華報》（廣州），1928—1937

英文書目

Anderson, Kay J. *Vancouver's Chinatown: Racial Discourse in Canada, 1875-1980.* Montreal: McGill-Queen's University Press, 1991.

Bianconi, Lorenzo, and Giorgio Pestelli, eds. *Opera Production and Its Resources.* Trans. Lydia Cochrane. Chicago: University of Chicago Press, 1998.

Biographical entry on Bick Lee, http://www.vancouverhistory.ca/whoswho.L.htm (accessed on March 15, 2014).

Biographical entry on Lim Bang, http://chinatown.library.uvic.ca/lim.bang (accessed on March 18, 2014).

Bonner, Arthur. *ALAS! What Brought Thee Hither? The Chinese in New York, 1800-1950.* Madison, Wisc.: Fairleigh Dickinson University Press, 1997.

Brook, Timothy. *The Confusions of Pleasure: Commerce and Culture in Ming China.* Berkeley: University of California Press, 1999.

Carroll, John. *A Concise History of Hong Kong.* Lanham, Md.: Rowman and Littlefield, 2007.

Chan Sau Yan. *Improvisation in a Ritual Context: The Music of Cantonese Opera.* Hong Kong: Chinese University Press, 1991.

Chang Bi-yu. "Disclaiming and Renegotiating National Memory: Taiwanese Xiqu and

Identity." In *The Margins of Becoming: Identity and Culture in Taiwan,* edited by Carsten Storm and Mark Harrison, pp. 51-67. Wiesbaden: Harrassowitz Verlag, 2007.

Chen, Yong. *Chinese San Francisco 1850-1943: A Trans-Pacific Community.* Stanford, Ca.: Stanford University Press, 2000.

Cheng, Weikun. "The Challenge of the Actresses: Female Performers and Cultural Alternatives in early Twentieth Century Beijing and Tianjin," *Modern China,* vol. 22, no. 2 (1996), pp. 197-233.

"Chinese Theatres in San Francisco," *Harper's Weekly,* vol. 27, 1883, pp. 295-296.

Chong, Denise. *The Concubine's Children: Portrait of a Family Divided.* Toronto: Penguin Canada, 1994.

Choy, Wayson. Paper Shadows: *A Memoir of a Past Lost and Found.* New York: Penguin, 1999.

Chu, Peter, et al. "Chinese Theatres in America." Typescript. Washington, D.C.: Bureau of Research, Federal Theatre Project, 1936.

Chung, Stephanie. "Doing Business in Southeast Asia and Southern China: Booms and Busts of the Eu Yan Sang Business Conglomerates, 1876-1941." In *Chinese Transnational Enterprises: Cultural Affinity and Business Strategies,* edited by Leo Douw, pp. 158-183. London: Curzon Press, 2002.

Chung, Stephanie. "Surviving Economic Crises in Southeast Asia and Southern China: The History of Eu Yan Sang Business Conglomerates in Penang, Singapore and Hong Kong," *Modern Asian Studies,* vol. 36, part 3 (2002), pp. 579-618.

Chung, Stephanie. "Migration and Enterprises: Three generations of the Eu Tong Sen Family in Southern China and Southeast Asia, 1822-1941," *Modern Asian Studies,* vol. 39, part 3 (2005), pp. 497-532.

Clark, Franklin. "'Seat Down Front!' Since Women Have Appeared on the Chinese Stage, Chinatown's Theaters Are Booming," *Sunset Magazine,* April 1925, pp. 33 and 54.

Coble, Parks. *The Shanghai Capitalists and the Nationalist Government, 1927-1937.* Cambridge, Mass.: Harvard University Asia Center, 1986.

Cox, John, and David Scott Kastan, eds. *A New History of Early English Drama.* New York: Columbia University Press, 1997.

Duchesne, Isabelle. "The Chinese Opera Star: Roles and Identity." In *Boundaries in China,* edited by John Hay, pp. 217-242. London: Reaktion Books, 1994.

Duchesne, Isabelle. "A Collection's Riches: Into the Fabric of a Community." In *Red Boat on the Canal: Cantonese Opera in New York Chinatown,* edited by Duchesne, pp. 16-69. New York: Museum of Chinese in the Americas, 2000.

The Eu Yan Sang International Ltd's company website, http://www.euyansang.com/index.

php (accessed on September 21, 2009).

Ferguson, Daniel. "A Study of Cantonese Opera: Musical Source Materials, Historical Development, Contemporary Social Organization, and Adaptive Strategies." PhD dissertation, University of Washington, 1988.

Field, Andrew D., *Shanghai's Dancing World: Cabaret Culture and Urban Politics, 1919-1954.* Hong Kong: The Chinese University Press, 2010.

Fitch, George. "In a Chinese Theater," *Century Illustrated Monthly Magazine,* vol. 24 (1882), pp. 189-192.

Fitch, George. "A Night in Chinatown," *Cosmopolitan,* vol. 2, Feb. 1887, pp. 349-358.

Franck, Harry. *Roving through Southern China.* London: T. Fisher Unwin, 1926.

Fu Poshek, ed. *China Forever: The Shaw Brothers and Diasporic Cinema.* Urbana: University of Illinois Press, 2008.

Gerhard, Anselm. *The Urbanization of Opera: Music Theatre in Paris in the Nineteenth Century.* Trans. Mary Whittall. Chicago: University of Chicago Press, 1998.

Goldstein, Joshua. *Drama Kings: Players and Publics in the Re-creation of Peking Opera, 1870-1937.* Berkeley: University of California Press, 2007.

Goldstein, Joshua. "From Teahouse to Playhouse: Theaters as Social Texts in Early-Twentieth-Century China," *Journal of Asian Studies,* vol. 62, no. 3 (2003), pp. 753-779.

Goldstein, Joshua. "Mei Lanfang and the Nationalization of Peking opera, 1912-1930," *Positions,* vol. 7, no. 2 (1999), pp. 377-420.

Goldman, Andrea S. *Opera and the City: The Politics of Culture in Beijing, 1770-1900.* Stanford, Ca.: Stanford University Press, 2012.

Goodman, Bryna. *Native Place, City and Nation: Regional Networks and Identities in Shanghai, 1853-1937.* Berkeley: University of California Press, 1995.

Guy, Nancy. *Peking Opera and Politics in Taiwan.* Urbana: University of Illinois Press, 2005.

Hemmings, F. W. J. *The Theatre Industry in Nineteenth-Century France.* Cambridge: Cambridge University Press, 1993.

Hershatter, Gail. *Dangerous Pleasures: Prostitution and Modernity in Twentieth-Century Shanghai.* Berkeley: University of California Press, 1997.

Ho, Virgil. "Cantonese Opera as a Mirror of Society." In Ho's *Understanding Canton: Rethinking Popular Culture in the Republican Period,* pp. 301-353. Oxford: Oxford University Press, 2005.

Ho, Virgil. "Selling Smiles in Canton: Prostitution in the Early Republic," *East Asian History,* vol. 5 (1993), pp. 101-132.

Hong Kong Administrative Reports, 1918-1930.

The Hong Kong Government Gazette, various issues.

Hsu, Madeline Y. *Dreaming of Gold, Dreaming of Home: Transnationalism and Migration between the United States and South China, 1882-1943.* Stanford, Ca.: Stanford University Press, 2000.

Hung Chang-tai. *War and Popular Culture: Resistance in Modern China, 1937-1945.* Berkeley: University of California Press, 1994.

Irwin, Will. "The Drama in Chinatown," *Everybody's Magazine,* vol. 20 (1909), pp. 857-869.

Jiang, Jin. *Women Playing Men: Yue Opera and Social Change in Twentieth-Century Shanghai.* Seattle: University of Washington Press, 2009.

Johnson, Elizabeth. "Cantonese Opera in its Canadian Context: The Contemporary Vitality of an Old Tradition," *Theatre Research in Canada,* vol. 17, no. 1 (1996), pp. 24-45.

Johnson, Elizabeth. "Evidence of an Ephemeral Art: Cantonese Opera in Vancouver's Chinatown," *BC Studies,* Issue 148 (2005-6), pp. 55-91.

Johnson, Elizabeth. "Opera Costumes in Canada," *Arts of Asia,* vol. 27 (1997), pp. 112-125.

Kuhn, Philip. *Chinese among Others: Emigration in Modern Times.* Lanham, Md.: Rowman and Littlefield, 2008.

Lai, David Chuenyan. *Chinatowns: Towns within Cities in Canada.* Vancouver: UBC Press, 1988.

Lamplugh, G. W. "In a Chinese Theatre," *Macmillan's Magazine* 57 (1888), pp. 36-40.

Law, Kar, and Frank Bren. *From Artform to Platform: Hong Kong Plays and Performances, 1900-1941.* Hong Kong: The International Association of Theatre Critics, 1999.

Lee, Erika. *At America's Gates: Chinese Immigration during the Exclusion Era, 1882-1943.* Chapel Hill: University of North Carolina Press, 2003.

Lee, Tong Soon. *Chinese Street Opera in Singapore.* Urbana: University of Illinois Press, 2009.

Lei, Daphne P. *Alternative Chinese Opera in the Age of Globalization: Performing Zero.* London: Palgrave Macmillan, 2011.

Lei, Daphne P. *Operatic China: Staging Chinese Identity across the Pacific.* New York: Palgrave Macmillan, 2006.

Leong, Karen, and Judy Wu. "Filling the Rice Bowls of China: Staging Humanitarian Relief during the Sino-Japanese War." In *Chinese Americans and the Politics of Race and Culture,* edited by Sucheng Chan and Madeline Hsu, pp. 132-152. Philadelphia: Temple University Press, 2008.

Li Hsiao-t'i. "Opera, Society, and Politics: Chinese Intellectuals and Popular Culture," PhD

dissertation, Harvard University, 1996.

Li, Siu Leung. *Cross-Dressing in Chinese Opera.* Hong Kong: Hong Kong University Press, 2003.

Love, Harold. "Chinese Theatre on the Victorian Goldfields, 1858-1870," *Australian Drama Studies,* vol. 3, no.2 (1985), pp. 46-86.

Luo Suwen. "Gender on the Stage: Actresses in an Actors' World (1895-1930)." In *Gender in Motion: Division of Labor and Cultural Change in Late Imperial and Modern China,* edited by Bryna Goodman and Wendy Larson, pp. 75-95. Lanham, Md.: Rowman and Littlefield, 2005.

Mackerras, Colin. *The Chinese Theatre in Modern Times: From 1840 to the Present Day.* Amherst: University of Massachusetts Press, 1975.

Mackerras, Colin. "The Growth of the Chinese Regional Drama in the Ming and Ch'ing." *Journal of Oriental Studies,* vol. 9, no. 1 (1971), pp. 58-91.

Mackerras, Colin. *The Rise of the Peking Opera 1770-1870: Social Aspects of the Theatre in Manchu China.* London: Oxford University Press, 1972.

Masters, Frederic J. "The Chinese Drama," *Chautauquan,* vol. 21 (1895), pp. 434-442.

McDowell, Henry B. "The Chinese Theater," *The Century Illustrated Monthly Magazine,* vol. 7 (1884), pp. 27-44.

Meng Yue. *Shanghai and the Edges of Empires.* Minneapolis: University of Minnesota Press, 2006.

Ng, Wing Chung. "Chinatown Theatre as Transnational Business: New Evidence from Vancouver during the Exclusion Era," *BC Studies,* Issue 148 (2005/06), pp. 25-54.

Ng, Wing Chung. *The Chinese in Vancouver, 1945-1980: The Pursuit of Identity and Power.* Vancouver: UBC Press, 1999.

Ng, Wing Chung. "Urban Chinese Social Organization: Some Unexplored Aspects in Huiguan Development in Singapore, 1900-1941," *Modern Asian Studies,* vol. 26, part 3 (1992), pp. 469-494.

"Places of Public Entertainment Regulation Ordinance, 1919" in *Hong Kong Government Gazette,* October 31, 1919, pp. 452-454.

Powell, James. *A History of Canadian Dollar.* Ottawa: Bank of Canada, 2005.

Preston, Katherine. *Opera on the Road: Traveling Opera Troupes in the United States, 1825-60.* Urbana: University of Illinois Press, 1993.

Rao, Nancy Y. "The Public Face of Chinatown: Actresses, Actors, Playwrights, and Audiences of Chinatown Theaters in San Francisco during the 1920s," *Journal of the Society of American Music,* vol. 5, no. 2 (2011), pp. 235-270.

Rao, Nancy Y. "Racial Essences and Historical Invisibility: Chinese Opera in New York,

1930," *Cambridge Opera Journal,* vol. 12, no. 2 (2000), pp. 135-162.

Rao, Nancy Y. "Songs of the Exclusion Era: New York Chinatown's Opera Theaters in the 1920s," *American Music,* vol. 20, no. 4 (2002), pp. 399-444.

Riddle, Ronald. *Flying Dragons, Flowing Streams: Music in the Life of San Francisco's Chinese.* Westport, CT: Greenwood, 1983.

Rodecape, Lois. "Celestial Drama in the Golden Hills," *California Historical Society Quarterly,* vol. 23 (1944), pp. 96-116.

Rogaski, Ruth. "Hygienic Modernity in Tianjin." In *Remaking the Chinese City: Modernity and National Identity, 1900-1950,* edited by Joseph Esherick, pp. 30-46. Honolulu: University of Hawaii Press, 1999.

Rosselli, John. "The Opera Business and the Italian Immigrant Community in Latin America 1820-1930: The Example of Buenos Aires," *Past and Present,* no. 127 (1990), pp. 155-182.

Rosselli, John. *The Opera Industry in Italy from Cimarosa to Verdi: The Role of the Impresario.* New York: Cambridge University Press, 1984.

Rosselli, John. *Singers of Italian Opera: The History of a Profession.* New York: Cambridge University Press, 1992.

Rowe, William. *Hankow: Commerce and Society in a Chinese City, 1796-1889.* Stanford, Ca.: Stanford University Press, 1984.

Scott, A. C. *Mei Lan-fang: The Life and Times of a Peking Actor.* Hong Kong: Hong Kong University Press, 1959.

Sebryk, Karrie M. "A History of Chinese Theatre in Victoria." *MA thesis,* University of Victoria, 1995.

Shao, Qin. *Culturing Modernity: The Nantong Model, 1890-1930.* Stanford, Ca.: Stanford University Press, 2004.

The Shaw Organization website, http://www.shaw.sg/sw_about.aspx (accessed on December 9, 2009).

Sinn, Elizabeth. *Pacific Crossing: California Gold, Chinese Migration, and the Making of Hong Kong.* Hong Kong: Hong Kong University Press, 2013.

Sinn, Elizabeth. "Yip Sang", Dictionary of Canadian Biography Online, http://www.biographi.ca/en/bio/yip_sang_15E.html (accessed on June 6, 2013).

Stanley, Timothy J., "Chang Toy", Dictionary of Canadian Biography Online, http://www.biographi.ca/009004-119.01-e.php?&id_nbr=7904 (accessed on June 6, 2013).

Stock, Jonathan P. J. *Huju: Traditional Opera in Modern Shanghai.* New York: Oxford University Press, 2003; British Academy Postdoctoral Fellowship Monograph.

Tchen, John Kuo Wei. *New York before Chinatown: Orientalism and the Shaping of*

American Culture, 1776-1882. Baltimore, Md.: Johns Hopkins University Press, 1999.

Townsend, Edward. "The Foreign Stage in New York: IV, The Chinese Theatre," *The Bookman,* vol. 12 (1900), pp. 39-42.

Tsin, Michael. *Nation, Governance, and Modernity in China: Canton, 1900-1927.* Stanford, Ca.: Stanford University Press, 1999.

Vaughan, J. D. *The Manners and Customs of the Chinese of the Strait Settlements.* Oxford: Oxford University Press, 1977. Originally published in 1879.

Wall, Louise Herrick. "In a Chinese Theater," *The Northwest Magazine,* vol. 11, no. 9 (September 1893), n.p.

Wang Di. "'Masters of Tea': Tea House Workers, Workplace Culture, and Gender Conflict in Wartime Chengdu," *Twentieth-Century China,* vol. 29, no. 2 (2004), pp. 89-136.

Wang, Liping. "Tourism and Spatial Change in Hangzhou." In *Remaking the Chinese City: Modernity and National Identity, 1900-1950,* edited by Joseph Esherick, pp. 107-120. Honolulu: University of Hawaii Press, 1999.

Ward, Barbara. "Not Merely Players: Art and Ritual in Traditional China," *Man,* vol. 14, no. 1 (1979), pp. 18-39.

Ward, Barbara. "The Red Boats of the Canton Delta: A Historical Chapter in the Sociology of Chinese Regional Drama," *Proceedings of the International Conference on Sinology,* pp. 233-257. Taipei: Academia Sinica, 1981.

Ward, Barbara. "Regional Operas and Their Audiences: Evidence from Hong Kong." In *Popular Culture in Late Imperial China,* edited by David Johnson, Andrew Nathan, and Evelyn Rawski, pp. 161-187. Berkeley: University of California Press, 1985.

Wickberg, Edgar, ed. *From China to Canada: A History of the Chinese Communities in Canada.* Toronto: McClelland and Stewart, 1982.

Wong, Jade Snow. *Fifth Chinese Daughter.* Seattle: University of Washington Press, 1989; originally published in 1945.

Wong, Marie Rose. *Sweet Cakes, Long Journey: The Chinatowns of Portland, Oregon.* Seattle: University of Washington Press, 2004.

Xiao Zhiwei. "Constructing a New National Culture: Film Censorship and the Issues of Cantonese Dialect, Superstition, and Sex in the Nanjing Decade." In *Cinema and Urban Culture in Shanghai, 1922-1943,* edited by Yingjin Zheng, pp. 183-199. Stanford, Ca.: Stanford University Press, 1999.

Ye Xiaoqing. *Ascendant Peace in the Four Seas: Drama and the Qing Imperial Court.* Hong Kong: Chinese University Press, 2012.

Yee, Paul. *Saltwater City: An Illustrated History of the Chinese in Vancouver.* Vancouver: Douglas & McIntyre, 1988.

Yee, Paul. "Sam Kee: A Chinese Business in Early Vancouver," *BC Studies,* Issue 69-70 (1986), pp. 70-96.

Yeh, Catherine Vance. "A Public Love Affair or a Nasty Game? The Chinese Tabloid Newspaper and the Rise of Opera Singer as Star," *European Journal of East Asian Studies,* vol. 2, no. 1 (2003), pp. 13-51.

Yeh, Catherine Vance. "Where is the Center of Cultural Production? The Rise of the Actor to National Stardom and the Beijing/Shanghai Challenge (1860s-1910s)," *Late Imperial China,* vol. 25, no. 2 (2004), pp. 74-118.

Yeh Wen-hsin. *Shanghai Splendor: Economic Sentiments and the Making of Modern China, 1843-1949.* Berkeley: University of California Press, 2007.

Yu, Henry. "Mountains of Gold: Canada, North America, and the Cantonese Pacific." In *Routledge Handbook of the Chinese Diaspora,* edited by Tan Chee-Beng, pp. 108-121. London: Routledge, 2013.

Yu Siu Wah. "Hong Kong Cantonese Opera at Cultural Crossroads." Paper presented at the 2010 Association of Cultural Studies Conference, Lingnan University, Hong Kong, June 17-21, 2010.

Yung, Bell. *Cantonese Opera: Performance as Creative Process.* Cambridge: Cambridge University Press. 1989.

Yung Sai-shing. "Territorialization and the Entertainment Industry of the Shaw Brothers in Southeast Asia." In Fu Poshek, ed. *China Forever: The Shaw Brothers and Diasporic Cinema,* pp.133-153. Urbana: University of Illinois Press, 2008.

Zheng, Su. *Claiming Diaspora: Music, Transnationalism, and Cultural Politics in Asian/ Chinese America.* New York: Oxford University Press, 2010.

中文書目

著作 / 論文：

編者不詳：《廣州年鑑》，廣州：廣東人民出版社，1935。

編者不詳：《廣東省公安局市民要覽》，出版資料不詳，1934。

上海市教育局（編）：《審查戲曲》。上海：上海教育局，1931。

中國戲曲志廣東卷編輯委員會（編）：《中國戲曲志廣東卷》。北京：新華書店，1993。

中國戲劇家協會廣東分會、廣東話劇研究會（編）：〈廣東戲劇研究所的經過情形〉，載《廣東話劇運動史料集》。廣州：中國戲劇家協會廣東分會，1980，

頁 45-55。

仇飛雄：〈記廣東優伶工會〉，載《廣州文史資料》，第 12 期（1964），頁 91-96。

田仲一成：〈神功粵劇演出史初探〉，載周仕深、鄭寧恩（編）：《情尋足跡二百年：粵劇國際研討會論文集》，香港：香港中文大學音樂系粵劇研究計劃，2008，頁 35-50。

田仲一成：《中國的宗族與戲劇》，錢杭、任余白譯，上海：上海古籍出版社，1992。

田仲一成：《中國戲劇史》，雲貴杉、于允譯，北京：北京廣播學院出版社，2002。

西洋女：〈新珠小傳〉，載《戲劇藝術資料》，第 4 期，1981，頁 27-41。

朱十等：〈廣州樂行〉，載《廣州文史資料》，第 12 期，1964，頁 123-161。

伍榮仲：〈陳非儂華南十載（1924—1934）與粵劇世界的變遷〉，載陳明銶、鐃美蛟（編），《嶺南近代史論：廣東與粵港關係 1900—1938》，香港：商務印書館，2010，頁 341-352。

伍榮仲：〈從太平戲院說到省港班：一個商業史的探索〉，2013 年 4 月 15 日香港文化博物館「香港太平戲院：源氏家族娛樂事業溯源」發表文章。

伍榮仲：〈從文化史看粵劇，從粵劇史看文化〉，載周仕深、鄭寧恩（編），《情尋足跡二百年：粵劇國際研討會論文集》，香港：香港中文大學粵劇研究計劃，2008，頁 15-33。

李小良（編）：《芳艷芬〈萬世流芳張玉喬〉原劇本及導讀》，香港：三聯書店（香港）有限公司，2011。

李少恩、鄭寧恩、戴淑茵（編）：《香港戲曲的現況與前瞻》，香港：香港中文大學音樂系粵劇研究計劃，2005。

李少恩：〈音樂、政治與生活：從芳劇〈萬世流芳張玉喬〉到 1950 年代香港社會〉，載李小良（編）：《芳艷芬〈萬世流芳張玉喬〉原劇本及導讀》。香港：三聯書店（香港）有限公司，2011，頁 168-221。

李門（編）：《粵劇藝術大師白駒榮》，廣州：中國戲劇家協會（廣東分會），1990。

李育中：〈劉華東與粵劇關係辨〉，載《戲劇藝術資料》（第 8 期），1983，頁 132-136。

吳華：《新加坡華族會館志》（第 1-3 卷），新加坡：南洋學會，1975。

吳雪君：〈香港粵劇戲園發展（1840 年代至 1930 年代）〉，2013 年 4 月 15 日香港文化博物館「香港太平戲院：源氏家族娛樂事業溯源」發表文章。

我佛山人（編）：《李雪芳》，出版資料不詳，1920。

邱坤良：《舊劇與新劇：日治時期臺灣戲劇之研究（1895—1945）》。台北：自立晚報，1992。

佟紹弼、楊紹權：〈舊社會廣州女伶血淚史〉，載《廣東文史資料》，第 34 期
　　（1982），頁 211-225。

余勇：《明清時期粵劇的起源、形成和發展》。北京：中國戲劇出版社，2009。

汪容之：〈我記憶中的「人壽年」及其他〉。載《廣州文史資料》，第 42 期（1990），
　　頁 62-67。

沈紀：《馬師曾的戲劇生涯》，廣州：廣東人民出版社，1957。

阿英（編）：《晚清文學叢鈔：小說、戲曲研究卷》，台北：新文豐出版股份有限
　　公司，1989，頁 67-72。

周仕深、鄭寧恩（編）：《情尋足跡二百年：粵劇國際研討會論文集》，香港：香
　　港中文大學音樂系粵劇研究計劃，2008。

周寧（編）：《東南亞華語戲劇史（全二冊）》，廈門：廈門大學出版社，2007。

冼玉清：〈清代六省戲班在廣東〉，載《中山大學學報》，第 3 期（1963），頁
　　105-120。

馬師曾：《千里壯遊集》，香港：東雅印務有限公司，1931。

徐亞湘：《日治時期臺灣戲曲史論：現代化作用下的劇種與劇場》，台北：南天書
　　局有限公司，2006。

徐亞湘：《日治時期中國戲班在台灣》，台北：南天書局有限公司，2000。

郭安瑞：〈昆劇的偶然消亡〉，載華瑋（編）：《昆曲春三二月天：面對世界的昆曲
　　與牡丹亭》，上海：上海古籍出版社，2009，頁 354-366。

容世誠：〈進入城市、五光十色：1920 年代粵劇探析〉，載周仕深、鄭寧恩（編）：
　　《情尋足跡二百年：粵劇國際研討會論文集》，香港：香港中文大學音樂系粵
　　劇研究計劃，2008，頁 73-97。

容世誠：《尋覓粵劇聲影：從紅船到水銀燈》，香港：牛津大學出版社，2012。

容世誠：〈一統永壽、祝頌太平：源氏家族粵劇戲班經營初探〉，2013 年 4 月 15
　　日香港文化博物館「香港太平戲院：源氏家族娛樂事業溯源」發表文章。

容世誠：〈粵劇書寫與民族主義：芳腔名劇《萬世流芳張玉喬》的再詮釋〉，載《尋
　　覓粵劇聲影：從紅船到水銀燈》，香港：牛津大學出版社，2012，頁 151-184。

容世誠：《粵韻留聲：唱片工業與廣東曲藝 1903－1953》，香港：天地圖書有限
　　公司，2006。

陳守仁：《香港粵劇導論》，香港：香港中文大學音樂系粵劇研究計劃，1998。

陳西名：〈廣東戲劇研究所的前前後後〉，載中國戲劇家協會廣東分會、廣東話劇
　　研究會（編）：《廣東話劇運動史料集》，廣州：中國戲劇家協會廣東分會，
　　1980，頁 56-67。

陳卓瑩：〈紅船時代的粵班概況〉，載廣東省戲曲研究室（編）：《粵劇研究資料
　　選》，廣州：出版社不詳，1983，頁 308-327。

陳卓瑩：〈解放前廣州粵樂藝人的行幫組織及其糾葛內幕〉，載《廣東文史資料》，

第 53 期（1987，原文 1980 年），頁 25-45。

陳卓瑩：〈解放前粵劇界的行幫糾葛〉，載《廣東文史資料》，第 35 期（1982），頁 194-205。

陳非儂（口述），余慕雲（著），伍榮仲、陳澤蕾（編）：《粵劇六十年》，香港：香港中文大學音樂系粵劇研究計劃，2007。

陳華新：〈粵劇與辛亥革命〉，載廣東省戲劇研究室（編）：《粵劇研究資料選》，廣州：出版社不詳，1983，頁 289-307。

黃兆漢、曾影靖（編）：《細說粵劇：陳鐵兒粵劇論文書信集》，香港：光明圖書，1992。

黃君武：〈八和會館館史〉，載《廣州文史資料》，第 35 期（1986），頁 219-226。

黃偉、沈有珠：《上海粵劇演出史稿》，北京：中國戲劇出版社，2007。

黃偉：《廣府戲班史》，北京：中國社會科學出版社，2012。

黃曉恩：〈家族事業與香港戲院業：源杏翹的三代故事〉，2013 年 4 月 15 日香港文化博物館「香港太平戲院：源氏家族娛樂事業溯源」發表文章。

黃錦培：〈民族音樂家呂文成〉，載《廣東文史資料》，第 60 期（1989），頁 56-73。

黃鏡明：〈廣東「外江班」、「本地班」初考〉，載《戲劇藝術資料》，第 11 期（1986），頁 85-93。

梁沛錦：〈香港粵劇藝術的成長〉，載王賡武（編）：《香港史新編》（第二輯），香港：三聯書店（香港）有限公司，1997，頁 649-689。

梁沛錦：〈粵劇（廣府大戲）研究〉，香港大學哲學博士論文，1981。

崔瑞駒、曾石龍（編）：《粵劇何時有？粵劇起源與形成學術研討會文集》，香港：中國評論學術出版社，2008。

崔頌明、郭英偉、鍾紫雲（編）：《八和會館慶典紀念特刊》。廣州：中國藝術出版社，2008。

梁家森：〈大革命時期「八和公會」改制為「優伶工會」〉，載《廣州文史資料》，第 12 期（1964），頁 83-90。

梁軺：〈歐陽予倩在廣東的戲劇活動〉，《戲劇藝術資料》，第 8 期（1983），159-162。

張文珊（編）：《八和粵劇藝人口述歷史叢書（一）》，香港：香港八和會館，2010。

張文珊（編）：《八和粵劇藝人口述歷史叢書（二）》，香港：香港八和會館，2012。

張方衛：〈三十年代廣州粵劇概況〉，載廣州市文化局（編）：《新時期戲劇論文選》，廣州：廣州市文化局，1989，頁 97-139。

張發穎：《中國家樂戲班》，北京：學苑出版社，2002。

張發穎:《中國戲班史》,瀋陽:瀋陽出版社,1991。

張燕萍:〈粵劇在新加坡:口述歷史個案調查〉,新加坡國立大學中文系榮譽學士論文,1996。

麥嘯霞:〈廣東戲劇史畧〉,載廣東文物展覽會(編):《廣東文物》(第三卷),香港:中國文化協進會,1942,頁 791-835。

葉世雄:〈五十至九十年代香港電台與本港粵曲、粵劇發展的關係〉,載劉靖之、冼玉儀(編):《粵劇研討會論文集》,香港:香港大學亞洲研究中心、三聯書店(香港)有限公司,1995,頁 416-437。

程美寶:《地域文化與國家認同:晚清以來「廣東文化」觀的形成》,北京:三聯書店(香港)有限公司,2006。

程美寶:《平民老倌羅家寶》,香港:三聯書店(香港)有限公司,2011。

程美寶:〈近代地方文化的跨地域性:20 世紀二三十年代粵劇、粵樂和粵曲在上海〉,《近代史研究》,第 158 期(2007),頁 1-17。

程美寶:〈清末粵商所建戲園與戲院管窺〉,《史學月刊》,第 6 期(2008),頁 101-112。

葛薈生、盧嘉:〈歐陽予倩在廣東〉,《戲劇藝術資料》,第 6 期(1982),頁 56-86。

曾凡安:《晚清演劇研究》,廣州:中山大學出版社,2010。

溫麗容:〈廣州「師娘」〉,《廣州文史資料》,第 9 期(1963),頁 1-13。

楊萬秀、鍾卓安(編):《廣州簡史》,廣州:廣東人民出版社,1996。

賈志剛(編):《中國近代戲曲史》,北京:文化藝術出版社,2011。

粵劇大辭典編纂委員會(編):《粵劇大辭典》,廣州:廣州出版社,2008。

新珠、梁正安:〈粵劇童子班雜述〉,載謝彬籌、陳超平(主編):《粵劇研究文選 2》,香港:公元出版有限公司,2008(原文 1965),頁 514-527。

新珠等:〈粵劇藝人在南洋及美洲的情況〉,《廣東文史資料》,第 21 期(1965),頁 146-171。

福建師範大學歷史系華僑史資料選輯組(編):《晚清海外筆記選》,北京:海洋出版社,1983。

蔣祖緣、方志欽(編):《簡明廣東史》。廣州:廣東人民出版社,1993。

廣州市政府(編):《廣州指南》,出版資料不詳,1934。

廣東省立中山圖書館(編):《舊粵百態》,北京:中國人民大學出版社,2008。

齊如山:《戲班》,北平:北平國劇學會,1935。

熊飛影等:〈廣州「女伶」〉,《廣州文史資料》,第 9 期(1963),頁 14-42。

鄧芬:〈我與薛覺先〉,《覺先悼念集》,香港:覺先悼念集編輯委員會,1957,頁 62-63。

邁克(編):《任劍輝讀本》,香港:香港電影資料館,2004。

歐安年：〈歷史上的劉華東〉，《粵劇研究》，第 10 期（1989），頁 70-72。

歐陽予倩：〈後話〉，《戲劇》，第 1 期（1929），頁 119-121。

歐陽予倩：〈試談粵劇〉，載歐陽予倩（編）：《中國戲曲研究資料初輯》，北京：藝術出版社，1956，頁 109-157。

歐陽予倩：〈粵劇北劇化的研究〉，《戲劇》，第 1 期（1929），頁 331-333。

歐陽予倩：〈歐陽予倩年表〉，載《歐陽予倩戲劇論文集》，上海：上海文藝出版社，1984，頁 463-484。

黎鍵（編）：《香港粵劇口述史》，香港：三聯書店（香港）有限公司，1993。

劉國興、朱十：〈普福堂和八和公會、普賢工會的矛盾〉，《廣東文史資料》，第 16 期（1964），頁 158-174。

劉國興：〈八和會館回憶〉，《廣東文史資料》，第 9 期（1963），162-175。

劉國興：〈戲班和戲院〉，廣東省戲曲研究室（編）：《粵劇研究資料選》，廣州：出版社不詳，1983，頁 328-365。

劉國興：〈粵劇班主對藝人的剝削〉，《廣州文史資料》，第 3 期（1961），頁 126-146。

劉國興：〈粵劇藝人在海外的生活及活動〉，《廣東文史資料》，第 21 期（1965），頁 172-188。

劉靖之、冼玉儀（編）：《粵劇研討會論文集》，香港：香港大學亞洲研究中心、三聯書店（香港）有限公司，1995。

賴伯疆、黃鏡明：《粵劇史》，北京：中國戲劇出版社，1988。

賴伯疆、賴宇翔：《唐滌生：蜚聲中外的著名粵劇編劇家》，珠海：珠海出版社，2007。

賴伯疆：《東南亞華文戲劇概觀》，北京：中國戲劇出版社，1993。

賴伯疆：《廣東戲曲簡史》，廣州：廣東人民出版社，2001。

賴伯疆：《薛覺先藝苑春秋》，上海：上海文藝出版社，1993。

賴伯疆：《粵劇「花旦王」：千里駒》，廣州：花城出版社，1986。

戴東培（編）：《港僑須知》，香港：永英廣告社，1933。

謝彬籌：〈華僑與粵劇〉，《戲劇藝術資料》，第 7 期（1982），頁 21-39。

謝彬籌：〈近代中國戲曲的民主革命色彩和廣東粵劇的改良活動〉，載廣東省戲曲研究室（編）：《粵劇研究資料選》，廣州：出版社不詳，1983，頁 226-288。

謝醒伯、李少卓：〈清末民初粵劇史話〉，《粵劇研究》，1988，頁 29-48。

謝醒伯、黃鶴鳴：〈粵劇全女班一瞥〉，載謝彬籌、陳超平（主編）：《粵劇研究文選 2》，香港：公元出版有限公司，2008，頁 534-538。

蘇州女：〈粵劇在美國往事拾零〉，《戲劇藝術資料》，第 11 期（1986），頁 258-260。

羅麗：《粵劇電影史》，北京：中國戲劇出版社，2007。

饒韻華:〈重返紐約!從 1920 年代曼哈頓戲院看美洲的粵劇黃金時期〉,載周仕
　　深、鄭寧恩(編):《情尋足跡二百年:粵劇國際研討會論文集》,香港:香港
　　中文大學音樂系粵劇研究計劃,2008,頁 261-294。
驅蜚:〈粵劇論〉,《戲劇》,第 1 期(1929),頁 107-119。

政府刊物 / 報告:

《中華民國十三年廣州市市政規例章程彙編》,1924。
《市政公報》(廣州),1929—1936。
《民國十七年廣州市市政報告彙刊》,1928。
《民國十三 - 四年廣州市市政報告彙刊》,1924-25。
《廣州市市政廳民國十八年新年特刊》,1929。
《廣州市社會局民國二十二年業務報告》,1933。
《廣州市政府三年來施政報告》,1936。
《廣州市政府兩年來市政報告》,1931- 33。
《廣州市政法規》,1936。
《廣州市政概要》,1921。

粵劇的興起

二次大戰前省港與海外舞台

責任編輯：黃懷訴
封面設計：高　林
排　　版：高向明
印　　務：劉漢舉

著者　　伍榮仲

出版　　中華書局（香港）有限公司
　　　　香港北角英皇道 499 號北角工業大廈一樓 B
　　　　電話：(852) 2137 2338　傳真：(852) 2713 8202
　　　　電子郵件：info@chunghwabook.com.hk
　　　　網址：http://www.chunghwabook.com.hk

發行　　香港聯合書刊物流有限公司
　　　　香港新界大埔汀麗路 36 號
　　　　中華商務印刷大廈 3 字樓
　　　　電話：(852) 2150 2100　傳真：(852) 2407 3062
　　　　電子郵件：info@suplogistics.com.hk

印刷　　美雅印刷製本有限公司
　　　　香港觀塘榮業街 6 號海濱工業大廈 4 樓 A 室

版次　　2019 年 10 月初版
　　　　© 2019 中華書局（香港）有限公司

規格　　16 開（230mm×170mm）

ISBN　　978-988-8573-87-5